일상과 예술이 하나 **예술마을의 탄생**

우리말글문화
총서 05

일상과 예술이 하나

예술마을의 탄생

이동연·유사원 지음

마리북스

예술마을은
일상을 낯설게 하는 곳

예술마을은 일상을 낯설게 하는 일상의 낙원이다.

_이동연

예술마을은 미래 세대의 희망이다.

_유사원

지난 6월 말, 출판사로부터 '예술마을'을 소개하는 책을 집필
해 달라는 연락을 받았다. 아마도 한국예술종합학교와 현대차 정
몽구재단이 함께 만든 예술마을 프로젝트의 총감독으로 8년간 일
한 이력 때문이었을 것이다. 그런데 바로 거절하지도 수락하지도
못한 채 고민에 빠졌다. 바로 거절하지 못한 이유는 예술마을에 관
한 책을 언젠가 내고 싶었기 때문이었고, 바로 수락하지 못한 이유
는 올해 안에 책을 내야 하는 조건이 많이 부담스러웠기 때문이었
다. 마을을 선정하고, 현장을 답사하고, 인터뷰 녹취를 풀고, 관련
문헌을 읽고 사실을 확인해서 글을 쓰려면 적어도 1년 이상의 시간

이 필요했다. 이 일을 과연 6개월 만에 해낼 수 있을까?

그래도 이번에 예술마을에 관한 책을 내지 않으면 후회할 것 같아 유사원 대표에게 부탁해 함께 시작해 보기로 했다. 그러나 책을 쓰기 위해 예술마을을 선정하고, 분류하고, 마을마다 지니고 있는 특별한 의미를 찾는 작업은 생각보다 쉽지 않았다. 여러 번 가 보았던 예술마을도 실제로 글을 쓰려고 하니 선명하게 보이지 않았다. 기억 속의 예술마을과 글 속의 예술마을은 완전히 다른 차원의 문제였다. 내가 이미 알고 있는 지식과 정보는 큰 도움이 되지 않았다.

고민 끝에 모든 예술마을을 다시 답사하기로 했다. 3개월간 답사하고 글을 쓰다 다시 답사하는 일이 반복되었다. 그렇게 13개 예술마을의 글이 완성되었다. 그 과정에서 수백 쪽 분량의 현장 인터뷰 녹취를 일일이 풀고, 필요한 사진 자료와 연락을 도맡아 해 준 유사원 대표의 헌신이 없었다면 이 책의 출간은 불가능했을 것이다.

이 책을 준비하면서 예술마을에 대해 세 가지 의문이 생겼다. 첫째, 왜 예술마을인가? 둘째, 한국에는 어떤 예술마을이 있을까? 셋째, 예술마을에는 어떤 행복한 일들이 있을까?

코로나19 팬데믹 시대를 겪으면서 우리는 일상이 얼마나 소중한지를 알게 되었다. 만나고 싶은 사람을 못 만나고, 가고 싶은 곳을 갈 수 없는 상황은 우리를 둘러싼 다양한 공동체와 내가 좋아

했던 문화 활동의 소중함을 생각하는 계기가 되었다. 팬데믹 이전에도 '마을'과 '예술'을 중요하게 생각하는 사람들이 있었다. 그러나 팬데믹 시대는 그러한 '마을공동체'와 '예술의 즐거움'을 더 갈망하게 만들었다. 그런 점에서 예술마을은 내 일상을 더욱 풍요롭고 행복하게 하고 단조로운 일상을 새롭게 하며, 마을공동체를 좀 더 창의적으로 변화시키는 곳이 아닐까.

예술마을을 정의하고 그 유형을 분류할 때 몇 가지 고려할 사항이 있다. 첫째, 예술마을의 정체성이다. 예술마을에서 예술은 마을 발전의 수단이나 도구가 되어서는 안 된다. 그 자체로 목적이자 가치가 되어야 한다. 예술이 마을의 수단이 되어서는 안 되듯, 마을 주민도 예술의 도구가 되어서는 안 된다. 예술마을은 예술과 마을이 서로 영향을 미치고 예술인과 마을 주민이 동등한 위치에 있을 때, 비로소 자신의 정체성을 확립할 수 있다. 예술인 스스로 마을 주민이 되고 마을 주민 스스로가 예술가가 될 때, 예술과 마을은 비로소 하나가 된다.

둘째, 예술마을의 역사성이다. 예술마을은 어느 한순간에 만들어질 수 없으며 오랜 시간에 걸쳐 자연스럽게 형성되어야 한다. 물론 도시재생의 한 방편으로 낙후된 마을을 문화예술 자원을 활용해 단기간에 활기 넘치는 곳으로 만드는 경우도 많다. EU가 1980년대에 추진한 유럽문화수도 프로젝트, 유네스코가 2000년대 초에 추진했던 창의도시 네트워크 프로젝트가 대표적이다. 다른 도시보다 상대적으로 발전이 덜 되었거나 급격하게 퇴보하는

도시들을 살리기 위해 시작한 것이다. 지역활성화 문화정책의 차원에서 조성된 동시대 예술마을의 문화적 매력도 눈길을 끌지만, 오랜 기간 동안 자연스럽게 형성된 예술마을은 비교할 수 없는 기품이 있다. 대체로 그런 예술마을은 전통문화유산을 보유하고 있고, 예술마을로서 살아온 역사적 기원과 서사가 있다.

셋째, 예술마을의 창의성이다. 일반적으로 예술마을은 특화된 창의적인 자원과 콘텐츠가 있는 마을을 말한다. 이러한 것들은 대개 특정 예술 장르나 예술가, 예술 축제, 시각 조형물 등을 통해 드러난다. 즉, 음악이나 연극이 유명한 마을, 유명한 예술가가 태어난 마을, 유명한 축제가 있는 마을, 유명한 건축물이나 조형물이 있는 마을들이 대체로 '예술마을'로 불린다. 이 책에 소개되는 다수의 예술마을도 이러한 유형에 속한다.

그러나 예술마을의 진정한 창의성은 유명 예술인이 태어난 곳이어서 화려한 문화예술 콘텐츠가 있어서 나오는 것은 아니다. 그것은 마을을 창의적으로 만드는 과정에서 발견되는 것이다. 아무리 유명한 예술가가 태어난 예술마을이라 해도 그 마을의 정체성을 지키고 마을 공간과 마을 주민의 삶 안에서 창의적인 유산과 자원을 충만하게 만드는 과정이 없다면 불가능하다. 그것은 행정적인 지원을 받는 수준의 관광용 예술마을이 되는 것에 불과하다.

넷째, 예술마을의 공동체성이다. 예술마을은 그 어떤 것이든 사람과 사람이 더불어 사는 공동체의 성격을 지녀야 한다. 물리적인 장소, 물질적인 공유 행위, 마음과 정신의 공감 등 모두 해당된

다. 아무리 위대한 예술인이더라도 예술인 혼자 사는 곳을 예술마을이라고 할 수는 없을 것이다. 마을은 공동체 정신이 밑바탕을 이룬다. 마을에서 함께 생활하는 구성원들이 서로에 대한 신뢰와 존경심을 가질 때 공동체는 발전한다. 더 나아가 내가 부족한 점은 다른 사람에게서 채우고, 내가 잘하는 것은 다른 사람을 위해 공유하는 협동 정신을 발휘할 때 구성원들 간의 관계도 더욱 돈독해질 것이다. 소수집단이 마을공동체를 꾸려 다른 삶을 살고 싶은 것, 이는 인간의 원초적이고 인류학적인 소망 충족 욕구에서 비롯된다. 예술마을 공동체는 다른 삶을 꿈꾸는 사람들의 '공통 정신common mind'이라 할 수 있다. 공유하는 정신이 없는 예술마을은 외관이 아름다운 전원주택에 지나지 않는다.

이 책은 크게 3장으로 구성했다. 1장은 전통문화유산을 보유한 역사적으로 오래된 예술마을들을 담았다. 마을 축제 중에서 가장 오랜 역사와 권위를 가진 단오제가 있는 강릉 단오마을과 오랜 골목이 남아 있는 명주동마을, 한국을 대표하는 전통 광대들의 마음의 고향인 안성 남사당 바우덕이마을, 대표적인 호남 농악 중의 하나인 임실 필봉농악을 계승하는 필봉굿 예술마을, 그리고 역사와 생태, 예술이 조화롭게 만나는 담양의 생태예술마을을 소개한다. 1장에 실린 예술마을은 마을의 문화유산과 제의의 원형 서사, 정체성 의식의 차원에서 예술이 주민의 정서에 미치는 영향이 큰 곳이다. 단순히 지역상의 예술마을이라는 범주를 넘어선다.

2장은 그동안 많이 알려지지 않았던 예술 장르로 특화된 마을이다. 세계적인 작곡가이자 분단의 아픔을 간직한 작곡가 윤이상의 고향 통영 도천동 음악마을을 소개하면서 음악도시 통영이 겪은 근대사의 아픈 사연을 살펴본다. 연극놀이를 통해 청소년에게 즐거운 공동체 정신을 심어 주는 민들레연극마을, '원주 다이내믹 댄싱카니발'에 출전하기 위해 원주시 마을 주민들이 만든 자발적인 춤 공동체 원주 태장동춤마을, 그림책으로 주민들이 똘똘 뭉친 원주 그림책마을을 소개한다. 국내에서 그 유례를 찾기 어려운 단원 전원이 마을공동체 생활을 하는 산청 큰들마당극마을도 둘러본다. 그리고 이 책을 쓰게 된 계기가 되었던 강원도 평창군 계촌리의 계촌 클래식마을이 있다.

3장에서는 마을 주민들이 중심이 되어 만든 예술마을, 도시재생의 하나로 창의적인 예술마을로 변화한 사례에 주목했다. 파주시 문발동 인문예술마을은 대도시가 싫거나 집값 상승을 견디다 못해 이주한 파주 신도시 주민들이 자발적으로 만들었다. 대학로 예술인의 생활 배후지인 성북구에 사는 예술인들은 다양한 자치 조직을 구성해 성북구 곳곳에 예술마을을 만들었다. 미아리, 정릉동, 장위동, 월곡동, 석관동에 있는 작은 문화예술 공동체들을 살펴본다. 부산에서 붐을 이루었던 도시재생 마을의 연장선상에서 시작한 깡깡이예술마을도 둘러본다. 마지막으로 제주도 하례리 예술마을은 제주도의 내륙과 바다의 생태적 경관을 가장 잘 보존한 곳으로 생태와 예술이 조화를 이루고 있다. 하례리가 미래지향적인

예술마을의 가치를 보유하고 있는 이유이다.

원고를 마감하면서 예술마을을 다시 정의하게 됐다. 첫째, 예술마을은 시간의 주름이다. 예술마을은 과거의 유산이고, 현재의 선물이며, 미래의 가치이다. 유산이 없는 예술마을은 존재할 수 없고, 그것이 과거의 유산으로만 그친다면 살아 숨 쉬는 동시대 예술마을이 특별한 선물로 다가올 수 없다. 현재의 선물로서 예술마을은 우리가 살아가야 할 지속가능한 감성적 가치를 던져 준다.

둘째, 예술마을은 확장하는 공동체이다. 그저 마을의 공간적인 영역이 확장되는 것을 말하는 것은 아니다. 예술마을을 이루는 요소 하나하나가 서로 더욱 밀착되고 영향을 미치는 것을 말한다. 관계의 확장, 즉 마을 원주민과 이주한 예술인의 관계가 더욱 친밀해져야 자원과 생각을 공유하는 수준으로 올라갈 수 있다.

셋째, 예술마을은 환대와 우정이 교감하는 곳이다. 감사하게도 이번에 답사한 모든 예술마을의 주민들이 낯선 우리를 반갑게 맞아 주었다. 비록 짧은 시간이었지만 마을 주민, 예술인들과 인터뷰를 하면서 정서적인 교감도 느꼈다. 짧은 만남은 끝났지만 훗날 다시 만날 수도 있다. 예술마을은 손님을 환대하고 이웃과 우정을 쌓는 감각이 살아 있는 곳이다.

넷째, 예술마을은 일상을 낯설게 하는 곳이다. 예술마을은 기발한 상상, 축제, 놀이들로 일상 안에서 비일상을 꿈꾼다. 예술은 공연장, 박물관, 미술관이 아닌 마을의 일상 공간 안에서 이루어진다. 특별한 장소가 아니지만, 그렇다고 평범한 일상의 장소도 아니

다. 그곳은 일상을 낯설게 하는 곳이다.

이 책은 공동저술의 원칙에 충실하고자 노력했다. 답사, 인터뷰, 마을별 제목 달기, 핵심 주제어 선정, 초고와 원고 수정, 최종 원고 마무리까지 장시간 토론을 하며 모두 공동작업으로 진행했다.

이 책을 쓰면서 많은 분들에게 신세를 졌다. 무엇보다 인터뷰와 답사 안내를 해 주신 분들에게 진심으로 감사의 말을 전한다. 예술마을을 선정하는 데 많은 조언을 해 주신 지금종 전 강릉, 군포 문화도시 지원센터장과 오랫동안 지역 문화운동에 힘써 온 전고필 선생에게도 감사의 말을 전하고 싶다. 원고가 늦어졌는데도 끝까지 인내하고 격려해 준 마리북스의 정은영 대표에게 감사의 말을 전한다. 원고 사전 준비 단계 때 아이디어 회의에 함께 참여해 주신 정혜령 선생님, 각 마을의 관련 자료들을 사전에 조사해 준 출판사 편집부에도 감사드린다. 마지막으로 이 책이 나오는 계기를 마련해 준 계촌 클래식마을 주민위원회와 아낌없는 지원을 해 주신 '현대차 정몽구재단'에도 깊이 감사드린다.

답사하느라 많은 시간 동안 집을 비웠는데도 다 이해해 준 아내에게도 감사하다. 집필 과정에서 아낌없는 조언을 해준 '문화연대' 활동가와 계간 《문화/과학》 편집위원 동지들과 2022년 2학기 수업을 들었던 학생들에게도 감사드린다.

_이동연

어떤 일이든 처음은 낯설기 마련이다. 낯설다는 것은 두렵기도 하고 설레기도 하는 감정일 것이다. 첫 책의 부담감과 이석증으로 힘들어하는 내게 신뢰와 사랑으로 격려해 준 파랑곰, 인생의 희로애락을 함께하는 친구들, 집필의 시간을 허락해 준 케이아츠크리에이티브 직원들께도 감사의 마음을 전한다. 두려운 낯섦을 설레는 낯섦으로 경험할 수 있게 늘 용기를 주시는 부모님과 내 집에 깊이 감사드린다.

_유사원

이 책이 사라져 가는 마을 공동체 정신을 회복하고, 각종 정부의 지원 사업으로 타성에 젖어 가는 마을 사업이 본래의 정체성을 찾는 데 도움이 되길 바란다. 그 길에 소박하지만 소중한 증언록이 되고 싶다.

2022년 12월
이동연·유사원

차례

3장
주민들의 손길과 도시재생으로 탄생한 창의 예술마을

1장

유서 깊은
전통문화유산이 있는
예술마을

예술마을은 일상에서 문화예술을 즐기고
다양한 가치관으로 서로를 돌보는 다정한 마을이다.

_강릉단오제위원회 전 사무국장 김문란

예술마을은 살아 있는 모든 생명들이 서로 소통하며
소소한 문화를 만들어 내는 마을이다.

_파랑달협동조합 실장 김영남

(사)강릉단오제위원회, 파랑달협동조합, 강릉문화재단 사진 제공

역사와 문화를 잇는
두레공동체,
강릉 단오·명주예술마을

누구에게나 잊을 수 없는 추억이 깃든 장소가 있다. 필자에게
는 강릉이 바로 그런 곳이다. 강릉에 대한 첫 기억은 대학 시절 한
국 춤의 원류를 한창 공부할 때였다. 2002년 겨울, 지금 단오굿 보
유자인 빈순애 무녀에게 강릉단오제 무녀춤을 배우러 강릉에 갔
다. 창무회 단원들과 함께 10일간 진행하는 워크숍에 참가하려던
것이었다. 워크숍 일정은 하루는 춤 공부, 하루는 유적지 답사로 이
어졌다. 강릉의 유적지, 무당과 굿, 단오제, 그 안에 숨겨진 이야기
까지 시간 가는 줄 모르고 몰입했다.

모든 일정을 마치고 돌아가는 길, 강릉과 거리상으로는 점점

멀어졌지만 마음은 무척 가까워진 느낌을 받았다. 단오제와 수많은 우리 원형의 전통문화유산이 있는 도시 강릉, 세월의 나이테가 아름다운 도시 강릉은 그렇게 내 기억의 저장소에 남아 있다.

그리고 2021년, 20여 년이 지나 강릉을 다시 찾았다. 코로나로 지친 시민을 위로하는 축제를 기획해 달라는 강릉시의 요청으로 '강릉아트페스티벌' 예술감독을 맡았다. 해설사가 들려준 허난설헌과 허균의 이야기를 듣고, 허난설헌 생가터의 솔숲 아름드리나무 아래에서 축제를 준비했다.

축제는 1부 '솔숲 국악 콘서트', 2부 '솔숲 클래식 콘서트'로 진행되었다. 한적한 솔숲의 정취와 동서양의 아름다운 음악은 코로나에 지친 시민들에게 '쉼이 있는 예술'을 선사했고, 축제는 성황리에 끝났다. 이렇게 강릉은 내게 또 한 겹의 아름다운 기억으로 스며들었다. 그리고 예술마을 책을 쓰기 위해 다시 강릉으로 향했다. 강릉은 또 어떤 이야기를 선물할지 설렘으로 가득했다.

단오와 마을을 잇는
명주동 할머니 이야기

강릉단오제위원회 사무국장을 역임했던 김문란 선생님을 만났다. 그분의 안내로 명주동마을을 둘러보는데, 아주 예쁜 '파랑달'이라는 간판이 눈에 들어왔다. 무심코 들어가 가게 주인과 이야기를 나누었다. 그리고 이곳이 명주

동 마을과 관련된 다양한 사업을 추진하는 협동조합인 것을 알게 되었다. 파도를 뜻하는 '파랑wave'과 '달moon'이 합쳐진 '파랑달'은 2015년에 만들어진 강릉 지역의 문화협동조합이다. 그 지역의 살아 있는 삶과 역사, 문화를 담아 더 넓은 세상과 소통하며 새로운 문화를 만들고, 지역에 생기를 불어넣고자 설립된 곳이다. 파랑달은 명주동 골목을 지키며 전시와 공연, 문화 체험과 클래스, 여행 콘텐츠 제작 등의 사업을 펼치고 있다.

파랑달의 사업 실무를 담당하는 김영남 실장과 이야기를 나누다가 명주동의 특별한 할머니들 이야기가 나왔다. 책상 옆에 놓인 환하게 웃는 할머니들 사진으로 자연스럽게 시선이 갔다. 사진 속 할머니들은 아주 예쁜 옷을 입고 곱게 화장한 얼굴로 환하게 미소 짓고 계셨다. 명주동에 사는 이 할머니들은 골목사진사로 이곳을 찾은 관광객들과 마을 골목을 거닐며 마을 설명도 해 주고, 사진도 찍어 주고, 요리도 직접 해서 밥도 같이 드신다고 한다.

골목사진사 할머니의 '명주동 이야기'가 왠지 특별해 보여 기억에 남는 사연이 있는지 물어보았다. 한번은 명주동 골목 투어를 마치고, 마지막으로 여행자들의 사진을 찍어 주려는데 그때 한 분이 가방에서 자신의 어머니 영정 사진을 꺼냈다고 한다. 이번에 어머니와 여행하고 싶었지만, 그만 돌아가셔서 아쉬운 마음에 영정 사진을 들고 왔다고 한다. 그 투어의 골목사진사였더 문춘희 할머니는 비록 서로 아는 사이는 아니지만, 사진 속 어머니의 영정 사진이 아직도 눈에 선하다고 말했다.

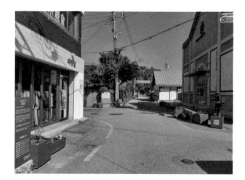

❿ 파랑달은 명주동 골
목을 지키며 전시와
공연, 문화 체험과
클래스, 여행 콘텐츠
제작 등의 사업을 펼
치고 있다.

이 경우처럼 관광객들과 마을을 둘러보면서 사는 이야기를 들려주다 보면 오히려 관광객들에게서 애틋한 사연을 들을 수 있다고 한다. 따지고 보면 어느 마을에서나 들을 수 있는 오랜 삶의 정취가 묻어 있는 이야기이다. 사진 속 할머니들의 이야기를 듣다 보니 직접 그분들을 만나 뵙고 싶어졌다.

그렇게 문춘희 할머니를 만났다. 할머니는 명주동에서 태어나 70대 중반인 지금까지 줄곧 이 마을에서 살고 있다. 지금은 마을 부녀회 회장을 맡으면서 마을해설사와 사진사로 참여한다고 한다. 외지에서 관광객들이 많이 오면 불편하지 않느냐고 물었다. 문 할머니는 그런 면도 있지만, 갈수록 쇠락하는 마을에 젊은 사람들이 와서 북적거리면 오히려 기분이 좋다고 했다. 그러면서 어릴 적 단오제에 대한 기억과 지금 명주동의 이야기를 들려주었다.

◇

어릴 적 있었던 일들은 생각이 잘 안 나지만, 단오제가 열리면 농악대가 우리 골목을 지나갔어요. 그때는 모두 한복을 입고 농악대를 기다렸어요. 마을 사람들은 서로 건강하고 잘 살기를 빌었죠. 그때 그걸 단오 댕겨온다고 했어요. 일종의 마을 축제인데 마을 사람들 모두 좋아했어요. 내가 젊었을 때는 새마을운동이 있었어요. 아침에 일어나면 서로 인사하고 청소도 했어요. 이젠 그때 계시던 어르신들은 다 돌아가시고 내 또래도 이경옥 씨 한 분 남았어요. 이제부터는 우리 둘이 마을을 지키자고 다짐도 했어요. 뭐가 좋은지 모르게 이렇게 우리 동네

가 좋아요. 사람들도 좋고 이 마을이 가진 분위기도 좋아서 요즘 사람들도 많이 구경 와요.

명주동 골목에 예쁜 꽃들을 심은 화분이 놓여 있고 그 화분마다 이름표가 붙어 있는 게 색달라서 물어보았다. 사진 속에 있는 할머니들의 성함이라고 했다. '작은 정원'이라는 프로젝트인데, 2012년 동네에 꽃을 심는 골목 화단 만들기로 시작해 지금은 화분이 126개라고 한다. 명주동 할머니 이야기가 알려져 다큐멘터리 영화제를 만들었는데, 할머니들 모두 배우, 촬영, 연출로 참여했다. 또 다들 요리를 잘해서 레시피를 소개하는 책도 출간했다.

명주동 할머니 이야기는 이 마을에서 오랫동안 살아온 할머니들의 이야기이다. 그리고 명주동의 골목 이야기를 전달해 주는 마을해설사의 이야기이기도 하다. 그런 점에서 명주동 할머니 이야기는 이야기의 대상도 말하는 화자도 할머니이다. 할머니가 마을 이야기를 들려주는 명주예술마을, 이곳에서 오랫동안 살아온 사람들의 이야기 자체가 '예술'인 마을이다.

모든 인간에게 공통된 가치는 무엇일까? 세계적인 경제학자 제프리 삭스Jeffrey Sachs는 《지리, 기술, 제도》의 서문에서 그 가치를 다음과 같이 정의한다. '문화적 배경이 다르고 물질적 조건들이 서보 다르나 할지라도 인류의 친절함, 자녀에 대한 열망, 삶이 주는 기쁨이다.' 이 정의는 명주동 할머니 자신, 가족, 이웃의 이야기에 배어 있었고, 타인을 대하는 마음에서도 느낄 수 있었다.

○ 명주동에 살고 계신
 할머니들은 이곳을
 찾은 손님들과 함께
 골목을 거닐며 마을
 이야기를 들려주고,
 사진도 찍어 주는 골
 목사진사로도 활동
 하신다.

인류의 친절함은 무엇일까? 같은 동네, 다른 동네, 강릉 사람,
서울 사람 어느 하나 구분이 없고 모두에게 열린 마음이 인류의 친
절함이 아닐까? 역사와 문화를 품고 우리가 요구하는, 혹은 필요로
했던 공동체를 만들어 가는 강릉의 예술마을 이야기. '인류, 혹은
이웃의 친절함'이란 가치가 과연 무엇일까를 질문하며 이 이야기
를 시작한다. 강릉 두레 공동체 '단오제'에서 문화도시 강릉, 그리
고 이야기가 녹아 있는 명주동 예술 골목 이야기까지 하려고 한다.

으뜸 명절로 여겼던 단오

5월은 하절夏節 세시풍속의 중심
이 되는 달이다. 이때는 절기 중 망종과 하지가 있다. 망종은 24절
기 내용이 담긴 책《월령칠십이후집해月令七十二候集解》(중국 원나라의

오징吳澄이 쓴 책으로, 세종 때 우리나라 실정에 맞게 반영해 생업의 지표로 삼았다)을 보면 다음의 구절이 있다. "음력 5월 절기로서 까끄라기가 있는 곡물의 종자를 심어야 한다."(이경화 엮음, 2019) 그리하여 벼와 보리, 수염이 있는 종자들을 심고 한 해 풍년을 바라는 여러 행사가 열린다. 대표적인 풍속이 5월 5일 단오절로, 이 기간에 여러 종류의 유희遊戱와 벽사진경의 의식들이 연행된다.

단오端午는 설, 한식, 추석과 함께 4대 명절로 꼽힌다. 예로부터 3월 3일, 5월 5일, 7월 7일 같이 월과 일이 겹치는 날은 양기陽氣가 가득 찬 길일로 여겼다. 특히 5는 1, 3, 5, 7, 9 홀수 가운데 가장 중간에 있는 수로 양의 기운이 가장 강한 수이며, 5가 두 번 겹치는 5월 5일은 양기가 가장 왕성한 날로 여겨 으뜸 명절로 지내 왔다(차창섭, 2013).

'단오'의 '단端'은 '처음', '시작'이라는 뜻이다. '오午'는 다섯 오五와 상통하던 글자로 '초닷새'라는 뜻이다. 단오는 양의 기운이 많음을 뜻해 단양端陽이라고도 하고, 중오重午라고도 한다. 중오는 오午가 겹친 날이라는 뜻이다. 또 다른 말로 태양이 극점에 도달하는 때라 천중절天中節이라고도 한다(이경화 엮음, 2019). 우리말로는 '수릿날'이라고도 하는데, 이는 고려 말 문인 원천석의 시에 '신라에서는 이 날을 수리라고 불렀다'라는 기록에서 확인할 수 있다. '수리'란 독수리, 수리매, 정수리 등을 가리키는 말로 '수릿날'은 '가장 높고 귀한 날'이란 의미로 해석되기도 한다(김종숙, 2021).

해마다 단오를 중심으로 열리는
강릉의 전통 축제

　　　　　　　　강릉단오제는 해마다 단오를 중심으로 열리는 강릉의 전통 축제이다. 강릉단오제는 대관령 국사성황과 대관령 국사여성황, 대관령 산신을 제의의 대상으로 한다. 여기에 유교식 제례, 무당굿, 탈놀음, 단오의 민속놀이, 그리고 난장을 즐기면서 공동체 의식을 강화해 왔다. 이 축제는 1967년 중요무형문화재 13호로 지정되었고, 2005년 11월 유네스코 인류구전 및 무형유산 걸작에 등재되었다. 강릉단오제는 음력 4월 5일 신주근양神酒謹釀(신에게 드릴 술을 담그는 일)을 시작으로 음력 5월 8일 송신제送神祭(신을 돌려보내는 제례)까지 한 달여간 진행된다. 더 구체적으로 살펴보자(강릉단오제위원회, 2021).

　　첫 번째는 신주 빚기이다. 술은 신에게 바치는 가장 중요한 제

❷ 강릉단오제는 해마다 단오를 중심으로 열리는 강릉의 전통 축제이다.

물이다. 신주 빚기는 음력 4월 5일에 조선시대 관청이었던 칠사당에서 행해진다. 이때 과거 강릉부사가 쌀과 누룩을 하사했다는 전설에 따라 강릉시장이 신주 빚을 쌀과 누룩을 바치는 신주미 봉정식을 재현한다. 무당은 부정굿을 하고 정성껏 맛있는 술을 빚을 수 있도록 축원을 한다.

신주미 봉정은 2000년부터 예식이 조금 바뀌었다. 강릉 시민들이 가정의 안녕을 기원하며 3~4킬로그램의 신주미와 함께 소원을 적은 종이를 써서 제출한다. 신주미를 봉정한 시민에게는 신주 교환권을 주어, 신주가 만들어지면 교환할 수 있게 했다. 그리고 소원을 적은 종이는 단오제 기간 동안 굿당에 붙여 두었다가 축제 마지막 날 소제 때 함께 태워 소원이 이루어지길 기원한다. 2020년에는 180가마의 신주미가 모였다. 시민들이 봉정한 신주미와 그것으로 빚은 신주는 단오제 기간 동안 각종 제례를 비롯해 수리취떡 만들기, 신주 맛보기 등의 체험 행사에 쓰인다.

두 번째는 신과 인간의 만남, 제례이다. 대관령산신제와 대관령국사성황제는 음력 4월 15일에 대관령에서 지낸다. 대관령 능경봉에서 선자령으로 이어지는 능선 아래 재궁골에 강릉단오제의 주신들이 모셔져 있다. 이곳에는 국사성황 범일국사를 모신 성황사, 산신 김유신을 모신 산신각, 기도처인 샘물 용정이 있다. 대관령산신세를 먼저 시내고 음복을 한 후에 대관령국사성황제를 지낸다.

이때 열리는 또 하나의 큰 행사는 신목神木 모시기이다. 신목 모시기는 국사성황신이 강림했다고 여겨지는 신목을 모시는 행사

❶ 신주미는 단오제 기간 동안 각종 제례를 비롯해 수리취떡 만들기, 신주 빚기 등에 쓰인다.

❷ 신목을 모시고 남대천 가설 굿당에서 5일 동안 20거리 내외의 굿을 한다.

이다. 신장부와 무당들이 국사성황이 강림한 것으로 여겨지는 단풍나무를 베어 신목으로 모시고 내려온다. 이것을 '국사성황행차'라고 한다. 이때 사람들이 종이나 천을 신목에 걸고 소원을 빌거나 음식을 장만하여 무당들을 위로한다. 무당패가 연주하는 음악에 맞추어 모시고 내려온 신목과 국사성황 신위는 단오제가 시작되는 음력 5월 3일까지 강릉 시내에 있는 국사여성황사에 안치한다. 국사여성황사에 도착한 뒤에 무녀는 두 분을 합사하는 굿을 한다.

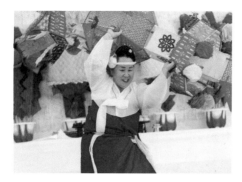

● 강릉단오굿은 부정
굿, 청좌굿, 조상굿,
심청굿, 칠성굿, 꽃노
래굿, 뱃노래굿 등 다
양하게 펼쳐진다.

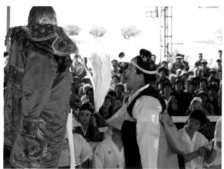

　　세 번째는 단오제 본제이다. 음력 5월 3일은 본격적으로 축제
가 시작되는 날이다. 이날 저녁에 국사여성황사에서 신을 맞이하
는 '영신제'를 지낸다. 제사를 마치면 두 분의 신위와 신목을 모시
고 남대천 강변 단오장에 마련한 가설 굿당으로 간다. 신을 모신 영
신행차는 중간에 짐깐 여성황· 생기에 들러 인사한 뒤에 단오등을
든 수많은 시민과 함께 단오장으로 가는 것이다. 단오제 기간 동안
아침에는 굿당에서 유교식 제례인 '조전제'를 한다. 조전제에는 강

릉시장을 비롯한 단체장들과 유지들이 헌관으로 참여한다. 제례가 끝나면 제관과 굿당에 모인 사람들이 음식을 나누어 먹는다.

네 번째는 신을 만나는 소리와 몸짓, 단오굿이다. 단오굿은 강릉단오제의 핵심이다. 단오굿은 음력 5월 4일부터 8일까지 영동지역의 안녕과 생업의 번영을 기원하면서 무속 신앙의 여러 신들을 차례로 모시는 의례이다. 사제인 무녀는 국사성황 부부의 신위와 대관령에서 베어 온 신목을 모시고 남대천 가설 굿당에서 5일 동안 20거리 내외의 굿을 한다.

굿은 무녀의 노래와 서사시 구연, 춤, 반주 음악, 촌극 등으로 구성되는 종합예술이다. 특히 강릉단오굿은 집안 대대로 이어 내려온 세습무가 연행한다. 세습무는 어려서부터 여자들은 춤과 노래, 남자들은 무악巫樂을 각각 익혀 세련된 공연예술을 보여 준다. 지모, 무당각시라고 부르는 여자는 굿을 담당한다. 양중 또는 화랭이라고 부르는 남자는 타악기로 무악을 연주하고 지화 제작과 연극 등을 맡는다(강릉단오제 공식 사이트 참고). 굿의 내용은 부정굿, 청좌굿, 조상굿, 세준굿, 천왕굿, 군웅굿, 심청굿, 칠성굿, 지신굿, 손님굿, 제면굿, 꽃노래굿, 뱃노래굿, 등노래굿, 대맞이굿, 환우굿 등이다.

다섯 번째는 송신제와 소제이다. 송신제는 강릉단오제의 마지막 제의로 두 분의 국사성황신을 원래 계셨던 곳으로 보내는 의식이다. 신주 빚기로 시작된 40여 일의 강릉단오제를 정리하면서 국사성황신 내외가 잘 흠향하셨기를 바라는 마음과 지역의 번영과 안녕을 기원하는 마음으로 제의를 한다. 송신제를 마치면 그동안 신

들이 모든 굿을 잘 받으셨는지 확인하는 환우굿을 펼치고, 굿당에서 사용했던 각종 기물과 지화, 신목 등 신에게 바쳤던 모든 것을 태워 신의 세계로 돌려보내는 소제를 마지막으로 축제는 끝이 난다.

강릉단오제는 가장 유서 깊은 전통 축제 중의 하나로 다른 축제에서는 볼 수 없는 특별함이 있다. 마을의 안녕과 행복을 기원하고 삶을 풍요롭게 하기 위한 제의적 의미가 그것이다. 강릉단오제에는 흥, 난장, 해학의 유희성과 예술과 공동체성이 잘 결합된 현대적 축제로서의 특별함이 있다.

사회구성원 간의
동질성 공유가 목적

지역 공동체와 축제의 현대적 의의는 개인의 차원에서 볼 때 정신적으로 질 높은 삶을 목적으로 하지만, 사회적 차원에서 볼 때 사회구성원 간의 동질성 공유를 목적으로 한다. 정신적으로 질 높은 삶은 개인적으로는 행복감을 안겨주며 사회적으로는 동질성을 확립시킨다. 그것은 동일한 의미를 지닌 사회 속에 통합된 확신과 소속감이다. 이러한 동질성은 구성원 각자의 정체성과 밀접한 관계를 형성하고, 소속감을 확립시켜 공동체에 대한 자부심을 준다(문화체육부, 1996).

그 경험이 가능한 공간은 가장 인류학적인 공간이고 일상적인 장소이면서 나아가 창의적인 공간으로 진화해 간다. 현대 사회는

'우리'라는 개념보다는 '나'라는 개인주의적 개념이 강하다. 더 나아가 '너와 나'라는 개념보다 '나'는 '나'일 뿐 그 외는 '그것'에 불과하다는 것을 자연스럽게 여긴다. 이런 사회적 맥락에서 '우리'를 회복하고 사회구성원의 동질성과 정체성을 확보하려면 예술마을의 의미를 강조할 필요가 있다. 그런 면에서 강릉단오제는 우리 시대 가장 오래된 예술마을의 축제이다.

강릉단오제는 현재의 문화도시 강릉을 이루는 밑거름이 되었을 것이다. 최근 강릉에서는 도시재생 관련 문화사업과 관광사업이 활발하게 진행되고 있다. 그러나 오래된 마을 유산을 난개발하고 상업적인 브랜드를 지나치게 강조할 경우 강릉이 가진 전통문화유산의 고유성이 훼손될 수도 있다. 그래서 강릉의 도시재생은 강릉단오제의 정체성을 잘 성찰해서 강릉의 지속가능한 마을공동체로 연결해야 한다. 그런 의미에서 명주동 마을 이야기는 매우 중요하다. 가장 오래된 마을 명주동, 그 일대의 명주 마당을 어떻게 고유한 가치로 지킬지 고민해야 하는 것이다.

강릉을 대표하는 방언
'시나미', '마카', '모예'

모든 도시는 특별하다. 문화체육관광부는 지역문화진흥법에 따라 그 지역이 지니고 있는 고유한 문화자원을 창조적으로 잘 활용하는 문화도시 조성사업을 추진하

고 있다. 강릉시는 2019년 예비 문화도시에 이어 2021년 법정 문화도시로 지정되었다. 문화도시 강릉은 '아름답고, 쾌적하며, 재미있는 문화도시 시나미강릉'을 핵심 가치로 삼는다. 그것을 실현하려면 도시 정착화를 높이고, 차별화된 도시 브랜드를 만들어야 한다. 그래서 강릉시는 이를 목표로 4개의 사업을 펼치며 다양한 문화도시 사업을 추진하고 있다. '문화브랜드 창생', '문화생태계 조성', '지역발전 동력 창출', '지속가능체계 구축' 등이 그것이다.

첫 번째 '문화브랜드 창생'은 시민이 직접 다양한 지역자원을 발굴해 강릉만의 라이프 스타일을 만들어 나가는 것이 목표이다. 그 핵심은 강릉의 고유 브랜드를 만드는 것이다. 강릉에는 감자, 순두부 같은 전통적인 지역 음식, 커피와 베이커리 같은 요즘 떠오르는 음식들이 많다. 여기에 선교장, 허난설헌 등의 문화유산도 있다. 이런 강릉 고유의 브랜드를 창업과 연결하는 문화 프로젝트이다.

두 번째 '문화생태계 조성'은 문화인재 육성과 지원, 생활문화 활성화를 위한 것이다. 시민 스스로 창조성을 발휘해 시민의 역량을 성장시킬 수 있는 문화생태계를 조성하는 것이 목표이다. 생활문화의 활성화로 수동적 문화 소비자에서 적극적 문화 생산자로 시민 위상을 변화시킨다는 것이다. 또한 문화 전문 인력을 양성해 문화가 사회경제 발전의 중요한 허브 역할을 하고자 한다.

세 번째 '지역발전 동력 창출'은 강릉 이주환대 프로젝트이다. '비빌언덕', '강릉살이 나들이' 같은 사회적 실험을 진행하며 혁신적인 문화정책 제도를 만들고, 문화적 지역재생으로 도시를 아름답

고 활력 있게 만드는 것이 목표이다.

네 번째 '지속가능체계 구축'은 시민이 중심이 되는 문화공동체를 지향한다. 지역 특화의 성과 관리 지표를 마련하고, 사업을 체계적으로 관리해 탄탄한 문화도시를 만드는 것이 목표이다. 2021년부터 시작된 시민자율 예산사업인 '작당모의'는 시민 참여형 문화도시 활성화에 큰 역할을 했다. 다양한 주제로 지역을 탐사할 수 있는 '도시탐사대'도 많은 시민의 참여를 이끌었다. 2019년 처음 시작된 도시탐사대는 문화공간, 도시경관 답사에서 강릉의 상품, 커피, 주점, 주전부리 영역까지 확대됐다(《서울신문》, 2021.7.21).

흥미로운 점은 문화도시 강릉의 비전과 가치를 '시나미', '마카', '모예'라는 지역 방언으로 표현한 것이다. '시나미'는 '천천히', '마카'는 '모두', '모예'는 '함께'라는 의미를 지닌 순수 강릉 방언이다. 이 세 단어는 어떤 점에서 문화도시 강릉, 예술마을 강릉을 잘 표현하는 걸까?

'천천히'라는 의미를 지닌 '시나미'는 문화도시의 미래지향적인 가치를 지닌다. 문화도시나 예술마을이 부상하는 이유는 사람들이 바쁜 도시의 일상에서 벗어나 여유를 갖고 싶어 하기 때문이다. 이탈리아에서 시작한 슬로시티 운동도 급속하게 변하는 도시의 일상에서 벗어나 자유와 치유를 원하는 도시인의 희망을 담고 있다. 숲과 바다, 오래된 고택과 문화유산이 있는 강릉은 삶의 휴식과 여유를 최우선 가치로 여기기에 적합한 곳이다.

'마카'는 '모두'라는 의미이다. 모두는 공동의 선을 추구하며 문

화의 다양성을 추구한다. '마카'는 차이를 인정하고 공존의 가치를 중시한다는 점에서 문화도시, 혹은 예술마을의 공동체 정신에 부합한다. 인류학의 관점에서 축제의 정신은 모두가 참여하는 것이다. 축제의 세계에서는 모두가 평등하다. 평등하다고 해서 각자의 문화적 취향과 개성을 존중하지 않는 것은 아니다. '마카'는 집단의 동일성, 총체성을 표방하지 않는다. 그것은 각자의 개성과 취향을 존중하면서 차별받지 않고 공존한다는 의미이다.

'모예'는 '함께'라는 뜻이다. 이 방언은 목적·결과 중심의 문화가 아닌 과정·참여 중심의 문화를 강조한다. '마카'가 공동체 내 개인들의 다양한 차이를 인정한다면, '모예'는 그 차이들의 연합을 의미한다. 강릉이 강조하는 생활문화는 시민들의 문화 접근과 참여를 가장 중시한다. 따라서 프로그램 참여에 제약을 없애고 참여의 기회를 확대하는 것을 중요한 원칙으로 삼는다. '모예'는 생산자와 소비자의 이분법, 예술인과 관객의 이분법, 고급예술과 생활예술의 이분법을 해체하고 전근대적 위계질서를 무너뜨리는 문화 민주주의의 원리에 부합한다.

이 세 단어의 의미를 살펴보면 단오제가 가지고 있는 공동체성과 유사하다. 예술마을이 가져야 할 가치를 동시에 설명하는 듯하다. 예술마을이 가져야 할 여유로움과 자연스러움, 가치를 완성해 가는 느슨한 과정은 '시나미', 참여하는 사람 그 누구도 소외되지 않도록 배려하는 것은 '마카', 축제에 누구나 함께 적극적으로 참여하는 자발성은 '모예'로 표현할 수 있지 않을까 싶다. 이처럼 모예

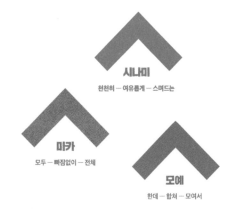

시나미는 '천천히', 마카는 '모두', 모예는 '함께'라는 의미를 지닌 순수 강릉 방언이다.

★ 문화도시시나미강릉 홈페이지

시나미
천천히 ─ 여유롭게 ─ 스며드는

마카
모두 ─ 빠짐없이 ─ 전체

모예
한데 ─ 합쳐 ─ 모여서

가 주도하고, 마카로 연대하며, 시나미로 성장하는 예술마을이 강릉에 있다.

도시는 끊임없이 변화하고
흥망성쇠를 반복한다

　　　　　　명주동은 강릉시 중심지에서 서쪽으로 남대천과 면해 있으며 행정상 남문동, 성남동, 성내동과 함께 중앙동에 편입되어 있다. 원래 강릉군 남일면 지역에 속했으나 1914년 북일면, 북이면, 남일면을 합친 군내면의 명주리가 되었다. 1916년 군내면이 강릉면이 되었고, 1931년 4월 1일에는 강릉면이 강릉읍으로 승격했다.

얼마 전 명주동의 역사를 한눈에 볼 수 있는 전시가 있었다. 강릉문화재단에서 기획한 '강릉 마을 아카이브, 명주동'으로 주문진 편에 이은 두 번째 전시이다. 이 전시는 급속히 변해 가는 강릉, 그 속에 보존·공존된 명주동을 예술가의 시선으로 담아낸 것이다. 명주동에 아직 남아 있는 것들과 사라진 것들에는 어떤 것들이 있고 그 속에는 어떤 이야기들이 있는지 들어 보자.

강릉은 신라시대 때 명주溟州로 불렸다. 그래서 명주라는 이름은 명주동뿐만 아니라 주문진 명주교육도서관, 성산 명주군왕릉 등 강릉 이곳저곳에 남아 있다. 명주동은 고려시대 때부터 강릉 정치와 행정의 중심지였다. 지금으로 치면 시청 역할을 했던 강릉대도호부 관아가 있었다. 명주동 경계를 따라 강릉읍성과 4대문도 존재했다. 일제강점기를 거치며 명주동 주변에는 고급 요릿집인 요정料亭들이 성행했다. 그래서 명주동에는 아직도 적산가옥 형태의 집이 많이 남아 있다. 지금의 강릉의료원, 명주예술마당 앞에는 시장이 있었고, 서울로 가는 시외버스 정류장, 가구 골목, 화교 학교도 있었다. 강릉대도호부 관아 자리에 강릉우체국(1898), 강릉경찰서(1945), 강릉시청(1958), 시민관(1960)도 들어섰다.

도시는 끊임없이 변화하고 흥망성쇠를 반복한다(강상윤, 강릉문화재단, 2002). 명주동은 강릉경찰서(1985)와 강릉시청(2001), 강릉우체국(2015) 등 주요 공공기관이 다른 곳으로 이전하며 쇠퇴하기 시작했다. 그래서일까, 1980년대 이후에 태어난 강릉 사람들 중에는 명주동의 존재를 모르는 사람이 많다. 쇠락한 동네를 살리기 위

해 다양한 도시재생 사업이 진행되었기 때문이다. 마을 주민들은 힘을 모아 정원을 가꾸었고, 빈 건물은 문화예술 공간으로 바뀌었다. 골목을 따라 아기자기한 카페들도 생겨났다. 그 덕분에 지금은 강릉 사람들보다 여행자들에게 더 유명한 동네가 되었다. 다시 문춘희 할머니의 이야기로 돌아가 보자.

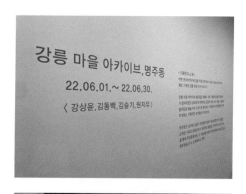

● '강릉 마을 아카이브, 명주동'은 급속히 변해 가는 강릉, 그 속에 보존·공존된 명주동을 예술가의 시선으로 담아낸 것이다.

◇

명주동은 따뜻하고 포근한 마음이 드는 곳이에요. 항상 누구에게나 따뜻한 마음으로 대하죠. 모든 어르신이 다 편해요. 모두 함께하는 거 좋아하고. 그래서 자랑하고 싶어요. 지금까지 십 몇 년을 이 일을 하면서 힘들다는 생각은 안 해 봤거든. 저기 파란 대문 집, 우리 엄마가 시집올 때 저 소나무가 있었는데 잘 안 큰다고 하셨어요. 지금도 저 소나무가 크지 않아요. 원래 있던 거죠. 한 백 년 되었을 거예요.

할머니가 이야기하실 때 유독 많이 나온 단어는 '함께'였다. 단오제 때 농악대가 마을을 지나갈 때도 함께 한복을 입고 환대했고, 새마을운동 당시 아침에 청소할 때도 함께했으며, 마을해설사로 마을을 둘러볼 때도 관광객들과 함께였다. 강릉의 방언으로 말하면 명주동 할머니들은 항상 '모예'한 것이다.

파란 대문의 서사, 명주동은
일상의 노스탤지어가 넘쳐 나는 곳

명주동은 앞에서 이야기한 대로 오래된 동네 도시재생 마을로 유명하다. 명주동에는 오래된 건물의 정취를 그대로 느낄 수 있는 매력적인 카페들이 많다. 담쟁이넝쿨이 무성한 적산가옥에는 예쁜 카페와 베이커리가 있다. '단'이라는 극장은 명주동의 오래된 교회를 리모델링해서 작은 공연장으로

만든 곳이다.

　이처럼 명주동에는 오래된 골목, 담쟁이넝쿨이 가득한 적산가옥과 허름한 단독주택이 많다. 그 공간 안에서 여행자의 카페와 주민들의 일상이 공존한다. 명주동은 구도심 활성화를 위한 도시재생이 한창인 곳이지만, 동네의 옛 흔적을 그대로 간직한 건물과 골목의 풍경이 존재한다. 명주동에 오랫동안 살고 있는 마을 주민이 명주동 도시재생의 다양한 프로그램에 적극적으로 참여하고 있다는 사실도 특별하다. 명주동에는 예술인들이 모여 사는 곳도 없고, 예술인이 명주동에서 특별히 활동을 하는 것도 아니다.

　그런데도 명주동은 예술마을이라 할 수 있다. 이곳이 강릉단오제의 거리 문화유산을 간직하면서 마을 주민의 오랜 일상생활이 그대로 재현되는 곳이기 때문이다. 명주동의 골목과 집 자체가 예술이고, 그곳에 살면서 마을해설사로 나서는 할머니의 행복한 생활도 그 자체로 예술이다. 명주동은 일상문화, 생활문화의 장소이다. 주말마다 아마추어이지만 다양한 시민예술단이 공연을 펼친다. 2022년 10월 28일에는 명주예술마당과 명주동 일대에서 전국 생활문화축제가 열리기도 했다. 이처럼 명주동은 일상의 에피소드들이 넘쳐 나는 곳이다.

◇

　저기 파란 대문 집이 지금 살고 계시는 어머니의 친정집이었대요. 근데 부모님이 돌아가시고 자녀들이 팔려고 집을 내놨다가 마음이 너무

불편해서 그대로 샀어요. 그분이 막내인데 남편이랑 상의하고 언니들에게 얘기해서 집을 받았어요. 그리고 계속 그걸 지켜 온 거예요. 이집이 EBS 〈건축탐구 집〉에도 나왔어요. 명주동 답사 프로그램에 '마당 여는 집'이 있는데, 이곳에 온 여행객들에게 대문을 개방하는 행사예요. 저희가 목요일, 금요일에는 안내판을 세워 두는데, 주말에는 사람이 너무 많이 들어가서 제한하고 있습니다.

파랑달 사무실의 맞은편에 있는 파란 대문 집은 오래된 마을의 향수를 불러일으키는 일종의 문화적 노스탤지어의 아이콘이라 할 수 있다. 파란 대문은 명주동 예술마을의 상징이기도 하다. 또한 파란 대문은 엄마의 품으로 가는 입구이자 아플 때, 배고플 때, 동네 골목에서 실컷 놀고 집으로 돌아가고 싶을 때 생각나는 창이다.

명주동 파란 대문은 골목이 존재하던 시절의 보편적 동네의 이미지를 투사한다. 굳이 명주동이 아니더라도 파란 대문은 어느 동네 골목에도 있을 법하다. 난개발로 사라진 오래된 동네를 떠올려 보면 내가 살았고, 어머니가 살았던 골목에서 보았던 것이다. 한편 명주동 파란 대문은 아주 특별한 것이기도 하다. 그곳에 아직 사람이 살고 있기 때문이다. 어릴 때부터 나이 든 지금까지 마을을 지키는 주민들이 있다. 그리고 그들의 기억에 저장된 마을의 향수는 누군가에게 들려주고 싶은 하나의 따뜻한 서사가 되었다.

◆ 파란 대문 집은 오래
된 마을의 향수를 불
러일으키는 일종의
문화적 노스탤지어의
아이콘이다.

그 마을에 사는
좋은 이웃이 공존하는 마을

명주동 주민들만이 갖는 독특한
감정 구조가 있다. 영국의 문화이론가 레이먼드 윌리엄스Raymond
Williams는 《기나긴 혁명》에서 이 감정 구조를 언급한다. "모든 문화
는 특별한 삶의 감각, 즉 특수하고 특징적인 색깔을 갖고 있는데,
이것이 곧 감정 구조이며 그 시대의 문화이다."(레이먼드 윌리엄스,
2021) 감정 구조는 특정한 시대를 살았던 사람들이 그 시대의 사회
문화적 사건들이나 문화 유행을 함께 경험하며 쌓은 특별한 감정
상태를 말한다. 가령 1970년대 낭만주의 청년 문화, 1980년대 학생
운동 문화, 1990년대의 신세대 문화는 그 시대의 독특한 감정 구조
를 갖는다.

그 감정 구조는 그 시대를 살았던 사람들의 몸과 기억 속에 각

인된다. 감정 구조는 책으로 영화로 느낄 수 있는 것이 아니다. 그
것은 매체로 재현될 수는 있어도 직접 느낄 수는 없다. 감정 구조는
그 시대를 관통했던 중심 세대들만 경험할 수 있는 특별한 감각이
기 때문이다. 파랑달의 김영남 실장의 이야기를 들어 보자.

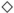

올해 단오 때 저희 어머니들과 사진사 어머니들이 여기 골목에서 막
걸리를 마셨어요. 한 어머니가 단옷날이라고 길 가는 사람이랑 서로
인사를 했어요. 길 가는 모든 사람이 지인인 거예요. 보통 "한잔하고
가" 이러면 "아이, 괜찮아요" 하는 분들도 있잖아요. 근데 어머니가
"단오인데 한잔해야지" 그러면 다 와서 한잔하고 가셨어요. 그날 진
짜 어마어마했어요. 그 모습을 보고 '아, 단오의 정서가 이런 거구나!'
하고 느꼈어요. 저도 강릉 사람이라 단오를 좋아하는데 그때 어머니
를 보면서 느꼈어요. '아, 어머니들끼리 느끼는 단오 정서가 있구나.'

명주예술마을의 감정 구조는 소멸되지 않고 그대로 남아 의미
있는 서사를 갖는다. 그것은 과거의 것을 소환하고 그리워하고 추
억을 재생산하는 것이 아니다. 마을에 남아 있는 골목과 파란 대문
은 도시재생의 상품이 아니다. 예술마을로서 명주동은 근대적 노
스탤지어를 불러일으킨다. 골목, 담쟁이, 녹슨 대문이 명주동 노스
탤지어의 아이콘이다. 골목 곳곳에 생겨나는 아름다운 카페는 명
주동 노스탤지어를 더욱 선명하게 소환한다.

과거의 기억을 특별한 감정으로 소환하는 노스탤지어는 현재와 미래의 삶에 대한 열망이다. 그런 점에서 파란 대문의 노스탤지어를 역사적 향수의 도구로 사용해서는 안 된다. 그것은 현재 사는 사람들의 지속, 삶의 일관성을 일깨운다. 마을의 노스탤지어는 개조되는 것이 아닌 지키고 변화시키는 것이다.

명주예술마을을 통해서 우리는 예술마을의 두 가지 정체성을 확인할 수 있다. 먼저 예술마을은 예술가가 거창하게 만드는 마을은 물론, 그곳에 사는 사람의 일상이 있는 곳이다. 그곳에 사는 사람의 이야기가 서사가 되는 노스탤지어는 단절보다는 지속이다. 마을해설사가 되고, 영화배우가 되는 명주동 마을 할머니들의 이야기는 그 자체로 예술의 서사이고 예술마을의 서사이다.

다음으로 예술마을은 좋은 이웃이 공존하는 마을이다. 미국의 여성작가 글래디스 테이버Gladys Taber의 이야기를 들어 보자. "좋은 이웃이 되는 것은 우리 삶을 더욱 풍요롭게 만들어 주는 예술과도 같다." 좋은 이웃이 있고, 좋은 이웃이 되는 것, 예술마을의 환대와 우정은 바로 거기서 생겨난다. 파란 대문의 서사, 명주동 노스탤지어에서 우리는 예술마을을 어떻게 정의할 수 있을까? 아마도 예술마을은 '지키는 것이 아니라 지속하는 것', '향수가 아니라 향유하는 것', '오래된 것이 아니라 오래가는 것'이라고 정의할 수 있을 것이다.

예술마을은 풍물굿(예술)이 삶으로,
삶이 풍물굿(예술)으로 교통하는 마을이다.

_필봉농악 이수자 양옥경

필봉문화촌 사진 제공

마을의 행복을 비는 '춤추는 상쇠', 필봉굿 예술마을

문화는 마을 속에서 피어나 마을 사람들과 함께 계속된다. 마을을 지키는 신명의 디오니소스 같은 농악이 가장 대표적인 예이다. 전북 임실에는 농악마을이 있다. 임실군 강진면 강운로에 자리 잡은 필봉문화촌이다. 이 마을을 지키는 사람들 중에는 임실 필봉농악을 오랫동안 보존, 전승하고 있는 필봉농악보존회 양진성 회장이 있다. 결국 문화는 사람에서 사람으로 면면히 이어지면서 지켜지는 것이다.

필봉문화촌에서는 선생님 인솔하에 마을을 찾은 아이들이 줄지어 다니는 풍경을 쉽게 볼 수 있다. 매년 1만 명 정도의 전북 지역

초등학생들이 이곳을 방문해서 농악이 무엇인지 배우고, 장구도 치고, 염색 체험도 한다. 서울이나 대도시에서는 접하기 쉽지 않은 농악보존회 문화촌 체험 활동은 비록 짧은 시간이지만 아이들에게 우리 전통예술의 진수를 보여 줄 수 있는 기회이다.

400여 년의 역사,
문화유산은 미래의 것

임실 필봉농악(중요무형문화재 제 11-5호)은 400여 년의 역사를 지니고 있다. 수령이 아주 오래된 당산나무의 흔적이 존재하고 마을 토박이인 밀양 박씨 집안이 10대째에 이르고 있다. 필봉마을은 원래 '중아리', '중방', '중뱅이'로 불리다가 일제강점기 때부터 필봉이라 했다. 마을 주산의 봉우리가 붓끝처럼 뾰족하게 생겼기 때문이다. 1970년대에는 50여 가구에 200여 명 정도가 살았지만 1987년에는 38가구, 2000년대에는 24가구, 현재는 15가구에 40여 명만이 살고 있다.

전통적인 여느 시골 마을처럼 마을 앞에는 할아버지 당산나무가, 마을 뒤 언덕에는 할머니 당산나무가 있었다. 각 당산에는 당산나무가 있었다. 그런데 일제강점기 때 군수물자로 베어 가 버렸다. 지금은 할머니 당산은 터만 남아 있고, 할아버지 당산에는 본래의 할아버지 당산나무에서 움터 자란 어린 나무가 '새끼 당산'이라 불리며 마을 당산나무로 자리매김하여 이곳에서 당산굿을 한다. 원

래 이 마을에는 동쪽과 서쪽에 공동 샘이 있었다. 마을 입구에서 서쪽 위로 올라가면 나오는 서쪽 샘은 아직도 샘물이 솟고 있지만 동쪽 샘은 예전에 사라져 지금은 형태만 남아 있다.

현재 필봉문화촌은 교육관, 공연장, 한옥 체험관, 도서관, 둘레길 등 복합문화시설을 갖춰 동계, 하계 4개월간 필봉농악 전수 교육을 하고 있다. 초·중·고등학생을 대상으로 필봉 전통문화 체험학교를 운영하고, 풍물굿 아카데미를 상시 운영하고 있다. 정기 공연인 〈필봉정월 대보름굿〉과 〈필봉마을굿축제〉, 상설 공연인 〈춤추는 상쇠〉와 〈이야기 판굿〉 등도 진행한다. 필봉문화촌에는 연평균 3만여 명이 찾아와 공연을 관람하고 교육에 참여하고 있다. 이 마을을 찾는 사람들에게 농악과 전통예술은 무엇일까?

전통예술과 문화유산은 과거의 것이라기보다는 미래의 것이 아닐까. 현재 우리가 알고 있는 전통예술 유산은 오랜 역사를 거쳐 지금까지 전승되고 있다. 수백 년 전에 존재했던 수많은 전통예술 양식들은 생성과 소멸의 과정을 거치면서 전승됐다. 가령 판소리, 농악, 정재 무용 같은 전통예술 양식이 당시에 예술적인 경쟁력이 없었다면 지금까지 우리에게 전승되지 않았을 것이다. 현재 글로벌 팝 시장에서 맹위를 떨치고 있는 K팝이 수백 년 후에도 살아남아 전승될 수 있을지는 쉽게 장담하기 어렵다. 전통예술은 현재 시점에서는 과거의 문화유산이라고 볼 수 있지만, 당시의 시점으로는 미래에도 살아남을 고유한 전승 문화로 볼 수 있을 것이다(이동연, 2010).

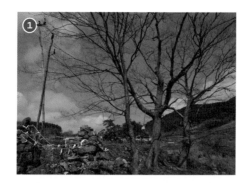

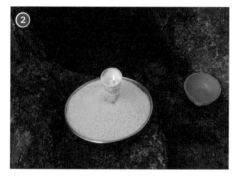

❶ 할아버지 당산에는 본래의 당산나무에서 움터 자란 어린 나무가 '새끼 당산'이라 불리며 마을 당산나무로 자리매김했다.

❷ 서쪽 샘은 아직도 샘물이 솟고 있으나 동쪽 샘은 예전에 사라져 지금은 형태만 남아 있다.

❸ 당산나무가 있는 곳에서 당산굿을 한다.

우리 고유의 현장 예술 양식인 농악을 보존하고 전승한다는 것은 오랫동안 전해 내려온 삶의 양식을 미래 세대에게 유산으로 물려주는 것이다. 삼삼오오 짝을 지어 필봉문화촌을 찾는 아이들의 발걸음에 더욱 눈길이 가는 이유도 이 때문이다. 한국인의 고유한 삶의 양식을 재현하는 전통예술로서 농악은 두 가지 유산을 전승한다.

하나는 무형 유산으로서 우리가 일반적으로 알고 있는 농악의 원형 양식이다. 문화 원형의 양식으로 농악은 하나가 아니다. 각 지역마다 농악의 전승 양식, 형식, 내용이 각기 다르다. 같은 호남농악이라 해도 필봉농악과 정읍농악의 재현 양식이 다르다. 이처럼 농악이 다양한 것은 지리적, 인류학적 특성 때문이다. 특히 농악이 중요무형문화재(제11호. 국가 중요무형문화재로 지정된 농악은 필봉농악과 삼천포농악, 평택농악, 이리농악, 강릉농악 등 총 5종목이다)로 지정되면서 농악마다 전승 양식이 달라졌다.

농악의 전승은 무형의 문화유산만 전승하는 것이 아니다. 농악이 처음 뿌리내린 곳, 즉 마을도 보존하고 전승한다. 농악은 애초에 가무악에 탁월한 어느 예인이 마을에 들어가서 만든 게 아니라 마을 주민들이 스스로 만든 것이다. 마을 주민들이 노동의 고단함을 달래기 위한 여흥으로 시작한 것이다.

농악의 공연 양식을 구성하는 풍물패 역시 마을 주민들이 스스로 배워 만든 것이고, 의상과 장식품, 제의에 필요한 물건들 모두 마을 주민들이 직접 만든다. 따라서 농악은 마을 없이는 존재할 수

❶ 필봉마을에는 예로부터 많은 사람들로 구성된 굿패가 있었다.

❷ 상쇠는 맨 앞에서 전체 음악을 지휘한다.

❸ 장구는 농악에서 가장 중요한 네 가지 악기 중 하나이다.

❹ 필봉농악에는 소고를
 사용한다.

❺ 필봉농악에 등장하는
 양반은 흰 바지저고
 리에 흰 도포를 입고
 부채를 든다.

❻ 필봉농악에 등장하는
 각시는 붉은 치마에
 노란 저고리나 녹색
 저고리를 입는다.

없는 문화유산이다. 많은 사람이 도시로 떠나면서 농촌이 사라지고 있는 현대 사회에서 농악은 시골 마을을 지키는 구심점이다.

'농악'보다는
'굿'이 어울리는 필봉마을

필봉마을에서는 전통적으로 '농악'보다는 '굿'이란 호칭을 많이 사용했다. 다른 말로는 '풍장', '풍물'이라고도 불렀다. 필봉마을에서 농악은 생활문화와 연관성을 지니며 오래도록 마을공동체를 결속시키는 구실을 했다. 양진성 회장에게 왜 필봉농악이 아닌 필봉굿이라고 했는지 이유를 물었더니 돌아온 대답이다.

◇

우리는 원래부터 필봉굿이었어요. "오늘 굿 한번 칠까?" 그러면 그 굿 속에 오만 것이 다 들어가 있어요. 그 말을 한 시점에 따라 무슨 굿인지 그 의미를 다 알아요. 오늘이 생일이면 '생일굿'이에요. '농악'이라고 할 때 그 '악'이 아니라 그냥 굿 그 자체, 마을의 안녕과 행복을 위한 연행이죠.

독일의 철학자 위르겐 하버마스Jürgen Habermas는 사회구조를 체계와 생활세계로 구분한다. 체계가 한 사회를 구성하는 법적, 제

도적, 관습적인 규범이라면 생활세계는 사람들이 일하고, 먹고, 마시고, 자는 구체적인 삶의 생생한 현장을 말한다. 전통적으로 풍물굿은 한국인의 생활세계와 함께했다.

생활세계에서 문화는 일상적인 것이다. 그런 점에서 생활세계와 함께하는 풍물굿은 대규모 극장이 아닌 마을의 일상 공간에서 벌이는 연행이다. 생활세계와 분리된 풍물굿의 연행 사례는 찾아보기 어렵다. 요즘의 사물놀이처럼 무대 공연을 위해 변신한 일도 없고, 관객에게 보여 주기 위한 구경거리 노릇을 한 적도 없다. 삶의 현장을 떠나 무대로 불려 다니지 않은 것이 풍물굿의 뿌리 깊은 전통이자 큰 자랑거리이다(임실 필봉농악보존회, 2020).

필봉굿이 여러 무형문화재 단체들의 선망의 대상이 되는 이유는 무엇일까? 농악이 국가 중요무형문화재로 지정되면서 많은 농악보존회가 도시로 이주한 것과 달리 필봉굿은 여전히 필봉마을에서 활발하게 행해지고 있기 때문일까? 단순히 그 때문만은 아닐 것이다. 오랜 시간을 들여 마을과 사람을 가꾼 성과 덕이 적지 않을 것이다. 지역 환경에서 유리되지 않은 예술, 자연과 괴리되지 않은 인간을 지향하는 것이 예술의 생태이다. 지역 텃밭 가꾸기와 전승 인력의 자발적 재생산 시스템을 갖추지 않는다면 예술의 지속가능성을 장담할 수 없을 것이다(양진성, 2020).

필봉마을의 공동 신앙은 마을굿 혹은 당산제를 중심으로 하는 '서낭 신앙'이다. 그리고 이 신앙은 마을 제사인 동제에서 표출된다. 동제에는 대표적으로 섣달그믐날 밤에 지내는 매제와 당산제,

마당밟이가 있다. 섣달그믐날의 동제를 '매굿'이라 하고, 정월 아흐렛날의 당산제는 '당산굿', 보름날까지 이어지는 마당밟이(지역에 따라 '마당밟이', '지신밟기', '답정국' 등으로 부르는데, 필봉마을에서는 주로 '뜰밟이'라고 한다)는 '뜰밟이굿', '마당밟이굿'이라고 부른다. 여기서 알 수 있듯, 이 마을에서는 '굿'과 '제'를 동의어로 쓴다(양진성, 2020).

정월 초사흗날이 지나면 마을 굿패가 마을 공동기물을 보관하는 창고에서 풍물, 풍장을 꺼내 마을 구성원의 집을 방문하여 액귀를 물리고 만복의 발원을 구하는 뜰밟이굿(마당밟이)을 시작한다. 이것은 대보름 전날까지 진행한다. 이때 치배에서 잡색을 담당하는 사람, 또는 '공원'이라고 부르는 두레의 총무 격인 사람이 대나무로 짠 큰 바구니를 들고 동행한다. 굿패가 방문하는 집에서는 미

❿ 당산굿은 음력 정월 아흐렛날에
행해진다.

▶ 필봉농악에서는 흑룡기와 청룡기를 든다.

리 찰밥을 준비해 두었다가 이 바구니에 담아 준다(양진성 외, 2016).

　　필봉에서 연행하는 모든 굿의 양식은 기굿과 당산굿으로 시작한다. 타 지역에서 걸궁, 걸립(필요한 재원을 마련하기 위해 풍물을 치고 집집마다 다니면서 축원을 빌어 주고 돈과 곡식을 얻는 일)으로 벌이는 마당밟이도 먼저 기굿과 당산굿을 한 뒤, 걸립을 나가는 곳으로 이동해 마을굿과 같은 순서로 전개한다. 이는 필봉굿이 마을공동체의 요구로 자발적으로 벌이는 마을굿에 뿌리를 두고 있음을 분명히 밝혀 주는 지점이다(양진성 외, 2016).

전통적으로 연행된
다양한 굿 종류

필봉마을에서 전통적으로 연행된 굿의 종류는 매우 다양하다. 우선 음력 정월 초사흘 이후부터 정월 대보름 사이에는 집집을 돌면서 마을과 집안의 안녕, 제액초복除厄招福을 기원하는 뜰볿이굿(마당밟이)을 한다. 음력 정월 초아흐렛날에는 뜰볿이굿과 같은 의미로 마을 당신에서 당산제와 낭산굿을 한다. 그리고 음력 정월 대보름날에는 마을 앞 징검다리를 보수하고 한 해 동안 무사고를 기원하는 노디고사굿('노디'는 징검다리를 이르는 경상도 방언. 작은 개울에 바윗돌로 징검다리를 만들어 물을 건너도록 만든다. 경상도에서는 이를 '노디', '노다리'라고 부른다)을 한다. 음력 정월

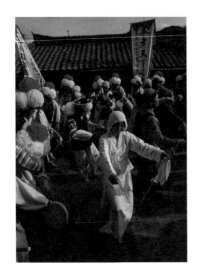

❯ 마당밟이는 집집을 방문해 농악으로
　복을 기원해 주는 축원성이 강하다.

대보름에 놀이굿 형태로 행해지는 찰밥걷이굿도 있다. 이 외에도 정초의 마을 제사굿과 놀이굿을 모두 마친 다음 인근 마을에서 행하는 걸궁굿(걸립굿)도 있다. 여름철 농번기에는 일터에서 공동 노동을 목적으로 하는 두레굿, 음력 섣달그믐날에 마을의 벽사진경辟邪進慶을 위해 하는 매굿, 큰 굿판이 벌어질 때 전통적인 대동놀이 형식으로 벌어지는 판굿 등이 있다. 이 굿들을 차례대로 알아보자(양진성 외, 2016).

첫 번째는 뜰볿이굿이다. 이 굿은 새해를 맞이하여 마을 주민들의 집집을 방문해 농악으로 복을 기원해 주는 축원성이 강하다. 굿패의 구성원은 마을과 마을 주민들의 안녕과 태평을 빌어 줌으로써 공동체적 삶을 영위해 간다. 굿은 나발삼초三招를 시작으로 기굿, 당산굿, 샘굿을 연행하고 나면 본격적인 뜰볿이굿이 시작된다. 가장 먼저 집 앞에 도착하면 문굿을 시작으로 술굿, 조왕굿, 철륭굿, 샘굿, 곳간굿, 측간굿 등을 한다. 이어 마당으로 나와 성주굿 등을 연행한다. 같은 순서로 집집마다 돌아다니며 마당을 밟아 준다.

두 번째는 당산굿이다. 당산굿은 마을 수호신으로 모셔진 당산에 가서 마을의 안녕과 풍년을 기원하고자 제사를 지내면서 연행하는 의식굿이다. 이 굿은 마을에서 풍물 소리를 내며 출발하여 당산으로 향한다. 당산에 도착하면 제주祭主가 준비한 제물에 절을 하고, 술잔을 올리고, 축문을 읽으며 유교 형식으로 제사를 지낸다. 제사 의식이 다 끝나면 지신밥을 묻고, 차려진 제사 음식을 서로 나누어 먹는다. 음복飲福이 끝나면 한바탕 굿 소리를 낸다. 예전에는

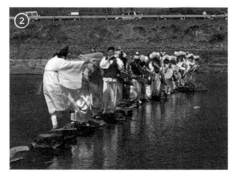

❶ 당산굿은 마을 수호
신으로 모셔진 당산
에 가서 마을의 안녕
과 풍년을 기원하기
위해 제사를 지내면
서 연행하는 의식굿
이다.

❷ 노디고사굿은 마을
앞 시내의 노디에서
행해지는 공동 노동
과 축원이 결합된 마
을굿이다.

❸ 걸궁굿에 쓰인 수수
께끼. 걸궁굿은 본격
적인 농사일이 시작
되기 전에 행했다.

당산제 지내는 날을 따로 정해 당산굿을 했다. 그러나 1980년대 이후로는 별도의 당산굿을 하지 않고 정월 대보름날에 마당밟이를 하기 전에 연행하고 있다.

세 번째는 노디고사굿이다. 노디고사굿은 마을 앞에 흐르는 시내(강운천)에 놓인 노디에서 행해지는 공동 노동과 축원 형태의 굿이 결합된 마을굿이다. 마을 사람들은 풍물패의 굿 소리를 따라 노디를 보수하는 데 쓰일 곡괭이, 삽 등을 메고 굿패 뒤를 따른다. 노디에 도착하면 마을에서 미리 쳐 놓은 금줄을 대포수가 걸고, 상쇠는 굿을 마치고 절굿을 한다. 보수 작업이 다 끝나면 상쇠는 즉흥적으로 고사반을 읊는다. 한 해 동안 노디에서 물에 사람이 빠지거나 홍수에 노디가 떠내려가는 일이 없게 해 달라는 내용이다. 그러고도 한참 동안 굿을 한 뒤 마친다.

네 번째는 찰밥걷이굿이다. 찰밥걷이굿은 마을 굿패가 집집을 방문해 각 가정에서 세시 음식으로 준비한 찰밥을 걷는 세시 놀이굿이다. 이렇게 거둔 찰밥으로 술을 빚어, 뒷날 마을 굿패가 다른 마을에서 걸궁(걸립)을 마치고 돌아오면 벌이는 마을 잔치인 '파접례'에서 다 함께 나눠 마신다.

다섯 번째는 걸궁굿(걸립굿)이다. 이 굿은 본격적인 농사일이 시작되기 전에 하는 것으로, 정월 열엿새날(음력 1월 16일)부터 정월 그믐날(음력 1월 마지막 날) 사이에 한다. 걸궁굿은 다른 마을 또는 지역에서 연행하는 굿을 말한다. 필봉마을 굿패가 연행하는 걸궁굿에는 농작에 필요한 거름과 물, 노동력을 마련하기 위한 초걸궁(풀

걸립), 물걸립, 품앗이걸립 등이 있다. 모두 1960~70년대에 많이 행해졌으며 마을 공공사업에 쓸 기금을 마련하기 위한 것이었다.

여섯 번째는 두레굿이다. 두레굿은 김매기(논매기) 때 많이 하는 굿으로 '두레풍장' 또는 '풍장굿'이라고도 한다. 김매기할 논에 농기를 꽂고 방개 소리(논 매는 소리)나 상사 소리와 함께 연행한다. 김매기를 모두 마치는 백중(음력 7월 15일) 무렵에 김맬 때 사용했던 호미를 모두 모아 씻어 낸다. 이날 마을에서는 술과 음식을 충분히 장만해 마을 '상머슴'을 뽑아 수고를 치하하고, 소 등에 태워 풍물패와 함께 마을을 돌아다니며 신명지게 논다.

일곱 번째는 매굿이다. 매굿은 새해 새날이 밝기 전에 마을 곳곳의 묵은 액을 물리치고 악귀를 몰아내는 제사굿이다. 그믐날 밤 사위가 까맣게 어두워지면 풍물패는 제관과 함께 마당에 나와 매굿을 시작한다는 신호로 나발을 길게 세 번 분다. 곧 풍물패는 굿소리를 내며 당산으로 향한다. 당산에 도착해 당산 제의를 시작으로 상쇠는 "당전에 문안이요"라고 아뢰고 굿을 이어 나간다. 굿을 맺으면 샘굿을 치고, 집집마다 들러 마당밟이와 같은 형식으로 집굿을 연행한다.

여덟 번째는 판굿인 대동놀이굿이다. 이 굿은 모든 종류의 굿이 연행되는 굿으로, 농악의 예술성을 함축하고 있다. 이 굿은 다양한 절차 굿과 수많은 가락들로 구성되어 있다. 필봉마을 판굿의 전체 과정은 '앞굿(앞판)'과 '뒷굿(뒷판)'으로 총 열여섯의 굿거리로 구성된다. 앞굿은 '앞치배들(새납수, 쇠, 징, 장구, 북, 소고재비 등)'을 중심

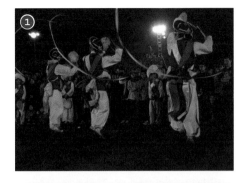

❶ 대동놀이굿은 다양한 절차 굿과 수많은 가락들로 구성되어 있다.

❷ 전통 연희는 관중의 참여를 이끌어 내면서 관중을 '제3의 공연자'로 참여시킨다.

으로 음악과 춤 위주로 공연을 행하고, 뒷굿은 '뒷치배들'이 중심이 되어 놀이와 연극을 중심으로 공연한다. 특히 뒷굿에서는 수박치기, 등지기 등과 같은 공동 놀이로 관중의 참여를 이끌어 내면서 관중을 '제3의 공연자'로 참여시킨다. 관중과 '함께 만들어 가는 공연'으로 흐름을 옮겨, 마침내 전체 참여자가 집단적 신명에 이르면 굿을 마무리한다.

필봉농악은 농경 중심의 작은 공동체 사회와 오랜 세월 함께

해 오며 여러 사회문화적 기능을 담당해 온 생활 양식이자 제의성, 놀이성, 노동성을 포괄하는 예술 양식이다. 앞에서 언급한 대로 필봉농악은 공연 양식의 관점이나 제의적인 관점 모두 기승전결이 매우 체계적인 예술이다. 공연 양식의 관점으로 보아도 미적 표현이 매우 구체적이며, 제의적 관점으로 보아도 세심함이 돋보인다. 필봉마을에서 농악은 매우 중요한 역할을 했고, 인근의 다른 어떤 마을보다 농악 전통이 강하게 전승되어 왔다. 이 작은 산간마을에서 농악 전통이 확고하게 자리 잡게 된 배경은 '필봉마을'이라는 공동체 사회에서 물질적·정신적 토대를 기초로 역사, 사회, 문화적 요인들이 두루 작용한 결과이다(양진성 외, 2016).

중뱅이 필봉농악을
지키는 사람들

필봉농악이 지금까지 전승되어 온 데는 많은 사람의 노고가 있었다. 1970년대에서 2000년대까지 각 읍면에 농악단이 만들어졌는데, 이 시기에는 대부분 필봉농악의 리더 양순용(1941~1995) 상쇠에게 전수를 받았다. 덕분에 임실전 지역에서 필봉농악의 판굿이 전승되고 있다. 지금은 필봉굿 상쇠인 양진성(1966~현재)을 중심으로 읍면 농악단이 필봉굿을 전승하고 있다. 필봉농악이 마을굿 형태로 지금까지 발전해 전승되어 온 것 또한 이름난 상쇠들의 활동 덕분이다. 그 계보는 이렇다.

임실 강진 출신의 박학삼(1884~1968)은 이화춘(1875년생) 상쇠에게 배우고 그 자리를 물려받아 이름을 떨쳤다. 그는 필봉리를 중심으로 마을 사람들에게 농악을 가르쳤는데, 당시 송주호(1904~1985)가 부쇠를 했다고 한다. 박학삼은 굿판의 흐름을 잘 파악해 판을 끌고 가는 탁월한 능력이 있었고, 송주호는 부쇠를 하면서 가락치기에 능했다고 한다. 박학삼에 이어 송주호가 상쇠를 이어받았지만 2년밖에 활동하지 못했다. 그리고 박학삼 밑에서 끝쇠를 하던 양순용이 14세부터 상쇠를 맡아 필봉농악이 오늘에 이르기까지 많은 공헌을 했다. 그는 1988년에 중요무형문화재로 지정되었다. 양순용은 1995년 지병으로 타계하고 그의 장남 양진성이 필봉농악의 상쇠를 이어받아 현재에 이르고 있다.

필봉농악의 확고한 토대를 마련하는 데 가장 큰 역할을 한 사람은 작고한 양순용 선생이다(임실 필봉농악보존회, 2015). 양순용은 1941년에 이 마을에서 태어났다. 어릴 적부터 농악에 타고난 재주를 발휘해 필봉농악의 1대 상쇠 박학삼 상쇠에게 마을굿을 배웠다. 14세에 상쇠를 맡으면서 '아기 상쇠'로 불렸다. 20세가 되던 해 양순용은 순창에 사는 걸궁굿 연합 상쇠를 맡았던 김문식을 찾아가 부포놀이를 전수받았다. 같은 해 임실농악 경연대회에서 스승 김문식 굿패와 경합을 벌여 우승했고, 이를 계기로 양순용은 임실을 넘어서 전국적으로 유명세를 타기 시작했다.

이에 양순용은 필봉마을만의 고유한 농악을 세상에 알릴 수 있다는 자신감을 갖게 되었다. 이후 60여 명의 필봉마을 주민들로만 구성된 굿패를 만들어 1974년 제1회 전북농악경연대회에서 장원을 차지했다. 1977년에는 서울 국립극장이 주최한 호남농악발표회에 우도농악의 명인인 전사섭, 전사종과 함께 참가해 필봉농악의 위상을 높였다. 이듬해에 전주대사습놀이 전국대회에서 장원상과 개인 연기상을 수상했다.

◇

굿을 가르친다는 것은 과거의 전통을 받아서 전달하는 일이여. 말 그대로 전승이여! 그렇게 과거하고 지금 내가 만난 것처럼, 내가 받았으니께 이어 줘야제. 말하자면 나는 고리인 거여.

굿은 묘한 것이라. 한 동네 살아도 서로 사이 안 좋은 사람이 있기 마

련이여. 근디 굿판만 돌아가면 저도 모르게 웃기 마련이거든. 그러다 보면 쌓였던 감정이 절로 녹아 버려. 이렇게 흥이 나다 보면 부엌 가서 솥 밑바닥 검댕이도 얼굴에 바르고 오고, 자기 각시 치마 쓰고 나오고, 꼽추도 기어 나오고, 그렇게 즉흥적으로 재담도 하고 웃기는 몸짓도 나오고……. 그러니까 날 새는지도 모르고 노는 것이지. 뺑뺑이 굿만 치면 뭔 재미가 있겄어. 가락 치는 것이야 맘껏 놀라고 분위기 잡아 주는 정도라고 해도 좋을 것이여.

　근대 이전에는 삶과 예술이 분리되지 않았다. 마치 고대에 정치와 종교가 분리되지 않았던 것처럼 예술도 삶의 일부였다. 그러나 중세에는 예술이 상류층 사교 문화에 귀속되었고, 예술인은 귀족의 후원금으로 생계를 유지했다. 근대 자본주의에 이르러 예술은 상품 형식으로 전환되면서 거대한 문화산업 구조 안에 편입됐다. 산업혁명은 인쇄술의 발달을 가져왔고, 기술의 발전은 원본을 복제하는 사진과 영화를 탄생시켰다. 아방가르드 예술이 자본주의 예술 형식에 반기를 들었지만, 그 예술적 전위조차 상품 형식으로 흡수되었다.

　이러한 예술의 상품 형식화를 극복하기 위해 등장한 예술이론이 이탈리아 철학자들이 주도한 자율주의 예술운동이다. 이 운동은 삶과 예술의 일치를 추구한다. 이탈리아의 사상가 안토니오 네그리Antonio Negri가 한 말이다. "자본주의 생산 양식 안에 있는 예술이 상품 형식에서 벗어날 수 있는 길은 삶과 예술이 분리되지 않고

하나가 되도록 감성적 활동을 하는 것이다." 그는 일상에서 아름다움을 드러내는 예술가의 살아 있는 노동을 통해서 상품의 압도적 폭력에 대응할 수 있다고 말했다(안토니오 네그리, 2010). 풍물굿의 예술노동 역시 삶과 분리되지 않는 노동에서 비롯되었다. 그랬기에 삶에서 예술로, 예술에서 다시 삶으로의 순환이 자연스럽다고 할 수 있다.

세계인의 소중한 인류무형문화유산으로
주목받는 농악

　　　　　　　　농악은 2014년에 유네스코 인류무형문화유산으로 등재되었다. 농악이 세계인의 소중한 인류무형문화유산으로 주목받게 된 것이다. 현재 필봉농악은 필봉농악보존회에서 활발하게 전승 활동을 펼치고 있다. 매해 필봉농악보존회단원과 마을 주민이 참여해 제액초복과 벽사진경을 기원하는 매굿을 연행한다. 음력 정월 대보름이 있는 주 토요일에는 당산굿과 마당밟이를 연행하고, 8월 셋째 주 금요일부터 일요일까지 사흘 동안 '필봉마을굿축제'를 개최한다. 옛날에는 풍물을 치고 공연을 하는 것을 모두 '굿하다'고 했다. 양진성 회장의 여동생이자 농악 연구자, 음악학자인 양옥경 선생의 이야기를 들어 보자.

그러니까 한참 노는 거예요. 옛날에는 굿을 하루만 하는 게 아니고 여러 날 했어요. 설 쇠고 사흘 동안은 가족들과 시간을 보내고, 나흘째부터 보름이 오기까지 쭉 집집을 돌면서 마당밟이를 해요. 그러면 마을 주민들이 굿패에게 찰밥을 걷어 줍니다. 그 찰밥으로 술을 빚어 놓고 보름날 뚜껑을 열어 마셔요. 이렇게 성대했던 게 요즘에는 축소돼서 이틀 정도에 몰아서 하죠.

양옥경 선생은 보존회 안에 있는 박물관에 전시된 작은 장구를 가리키며 자신이 어렸을 때 쳤던 장구라고 말했다. 옆에 있는 채들은 가족들이 함께 만들었는데, 필봉마을에서 농악 대회에 나가면 참가 의상을 어머니가 모두 재봉틀로 만들었다고 한다. 양옥경 선생은 초등학교 때, 어머니가 삼색 띠의 천을 잘라 주면 촛불에 대고 그을리는 건 늘 자기 몫이었다고 한다. 그래서인지 마을 어르신들의 삼색 띠는 양 선생이 모두 촛불로 그을려서 마감했다. 지금으로 말하면 공연과 무대, 의상, 분장 모두 마을 주민이 직접 하는 일종의 '인하우스in-house' 체제인 것이다.

마을굿의 모든 것은 마을의 자산이다. 전수되는 공연 양식도, 무대에 사용하는 각종 물건들도 마을의 공동 자산이다. 그러다 보니 마을에서 보관하는 악기나 물건들이 제대로 남아 있지 않은 경우도 많았다고 한다. 일례로, 마을에서 보유한 아주 유명한 징이 있었다. 징은 만들기가 힘들고 비싸서 밖에 걸립(공연)을 나가서 공동

마을굿의 모든 것은 마을의 자산이다. 전수되는 공연 양식도, 각종 물건들도 마을의 공동 자산인 것이다.

기금이 생기면 어렵게 하나 장만했다. 만일 징이 깨져 못 쓰게 되면, 마을에서 잘사는 집이 득남을 했을 때 징을 마련해 준다. 징이 장수를 의미하기 때문이다.

그런데 하루는 걸립을 하려고 징을 찾는데 없어서 찾아보니 옆 마을 어느 집 선반에 깨진 채 걸쳐져 있었다고 한다. 할아버지가 만든 장구도 없어져서 알아보니 동네 분이 열심히 뜯어서 군불을 땠다고 한다. 특별한 관리 체계 없이 유지된 마을굿의 자연스러운 일화들은 오히려 마을의 삶 속에 존재하는 예술의 순수한 모습을 이해하는 데 도움을 준다.

협화를 꿈꾸다, 필봉농악은 마을이 없으면
존재할 수 없는 예술

필봉농악 전수자 중 한 명인 양옥경 선생의 글에는 '동조 아저씨'라는 필봉마을의 주민이 등장한다. 지능이 조금 낮고 몸도 불편해 암묵적으로 합의된 '동네 바보'였다. 그런 동조 아저씨가 1년에 몇 번 반짝이는 재능을 발휘하는 순간이 바로 굿판에서였다.

◇

푸른 창옷을 입고 꿩장목을 꽂은 패랭이를 쓴 채 노오란 색띠를 양팔 위로 멋들어지게 걸친 창부. 화동보다 때깔 나는 필봉농악의 창부가

동조 아저씨였다.

_양옥경(2020), 《협화의 세상을 꿈꾸는 필봉굿의 대화》, 북코리아

필봉마을과 마을굿 역시 농촌 소멸 현상에서 자유롭지 못하다. 한때 60가구까지 거주했던 마을이 지금은 절반도 남아 있지 않다. 그래서 매년 하는 마을굿축제에 마을 주민들이 직접 참여하는 빈도가 갈수록 줄어들고 있다. 1980년대 이후 대학에 국악과가 많이 신설되면서 국악 전공자들이 농악을 무대 양식의 차원에서 전승하고 있다. 그러나 마을 주민들의 감소로 농악의 본령이라 할 수 있는 '노동과 여흥의 일체감'을 느낄 수 있는 기회는 많지 않다. 앞으로는 마을 주민들은 더 노령화되어 실제 연행에 참여할 수 없게 될 것이다. 마을 주민들이 모두 사라지는 날이 오면 필봉농악을 어떻게 보존할지 깊이 고민할 때이다.

필봉농악에는 현대 공연에서 느끼기 힘든 공감과 상생의 기운이 충만하다. 작은 공동체 사회의 희로애락이 음악, 춤, 연극 요소가 조화를 이룬 종합 공연예술로 구현되어, 생생한 삶의 기록과 예술적 미학을 동시에 체험할 수 있다. 이것이 필봉농악의 가장 큰 매력이다. 공연자와 관람객이 열린 공간에서 함께 공연을 완성해 가는 것 또한 필봉농악의 매력이다.

필봉농악은 마을이 없으면 존재할 수 없는 예술이다. 반대로 필봉마을은 필봉농악이 없으면 존재할 수 없는 곳이다. 필봉마을은 필봉농악이라는 예술을 담는 공간이다. 필봉농악의 공연 양식

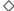

의 특징은 크게 보아 '수평적 관계를 지향', '신명을 만드는 동화의 놀이판', '경계 없는 공동체 지향', '공동성, 연희성, 제의성을 종합한 활력이 넘치는 굿'(양진성 외, 2016)으로 요약할 수 있다. 필봉농악은 마을굿의 중요한 특징들을 모두 수렴하고 있다. 즉, 마을의 고유한 집단성을 유지하기 위한 공동체 문화 양식, 평등한 이웃 관계, 마을 주민들을 위한 행복 기원, 대동놀이의 즐거움을 필봉농악은 마을 굿을 통해 보여 주고 있는 것이다.

필봉굿은 여전히 협화의 굿, 치유와 재생의 신명을 지향한다. 과거 농촌 생활공동체에 대한 기억의 향수가 아닌 '지금, 여기' 사람들 곁을 나란히 걷고 있다(양진성 외, 2016). 끝으로 '춤추는 상쇠' 양순용의 말을 들려드리려고 한다.

◇

내가 풍물판을 붙잡고 놓지 못하는 것은 굿 가락을 좋아해서만이 아니라 풍물굿이 융성했던 시절 굿판에 흐르던 따뜻한 인정이 그리워 그걸 다시 느껴 보고 싶어서다.

_양옥경(2020), 《협화의 세상을 꿈꾸는 필봉굿의 대화》, 북코리아

예술마을은 예술 동아리 마을이다.

_안성시 문화예술사업소장 권호웅

안성시 문화예술사업소, 안성 남사당 바우덕이 축제 예술감독 박승원 사진 제공

광대들의 본향,
안성 바우덕이
남사당 예술마을

캐나다 퀘벡에 〈태양의 서커스〉가 있다면, 경기도 안성에는 '남사당'이 있다. 안성 남사당은 한국을 대표하는 예인집단이자 가장 오래된 역사를 자랑하는 광대패이다. 남사당놀이는 1964년에 중요무형문화재 제3호로 지정됐고, 2009년에는 유네스코 인류무형유산으로 등재됐다.

그런데 '남사당'의 유래를 정확히 아는 사람은 많지 않다. '바우덕이'도 마찬가지이다. 남사당 대신 바우덕이를 쓰거나 남사당과 바우덕이를 병행해서 쓰기도 한다. 그러나 바우덕이가 대체 뭔지, 바우덕이와 남사당이 어떤 관계인지 아는 사람도 거의 없다. 이

궁금증은 경기도 안성시에 있는 '안성맞춤랜드'에서 남사당 상설 공연을 보면 자연스럽게 풀린다.

남사당놀이 바우덕이뎐

　　　　　　　그 상설 공연의 명칭은 〈남사당놀이 바우덕이뎐〉이다. 이 공연은 남사당이 어떻게 탄생했고, 어떤 재주를 가졌으며, 어디서 공연했는지를 마당극 형태로 보여 준다. 예인집단의 주요 이야기, 즉 남사당의 역사, 바우덕이의 극적인 사연, 풍물, 버나(대접 돌리기), 살판(땅재주), 어름(줄타기) 등을 관객들이 쉽고 재미있게 이해할 수 있도록 새롭게 구성했다.

　이 이야기의 주인공은 바우덕이이다. 바우덕이는 어릴 때부터 남사당패 안에서 재능을 발휘해 15세에 풍물패의 리더라 할 수 있는 꼭두쇠가 되었다. 미모도 출중하고 줄타기도 잘해 사람들의 사랑을 한 몸에 받았다. 하지만 양반 계급의 신분 차별과 남성의 성차별 때문에 항상 고통을 받았다.

　바우덕이는 이러한 차별에도 굴하지 않고 자신의 재능과 열정을 마음껏 발휘했다. 전국을 돌아다니며 시골 장터나 대감댁 앞마당에서 곰뱅이를 트고('곰뱅이트다'는 요즘 말로 '허가'를 뜻하며 공연을 위해 지원해 주는 사람이나 기관과 첫 대면 인사를 하고 기획 회의를 하는 것을 말한다), 걸립을 할 때마다 큰 인기를 얻었다. 하지만 그녀는 여전히 천한 신분의 어린 여자였다.

◗ 바우덕이는 미모도
출중하고 줄타기도
잘해 공연할 때마
다 사람들의 사랑
을 한 몸에 받았다.

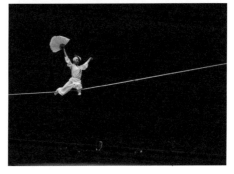

　　그런 그녀에게 뜻밖의 행운이 찾아왔다. 흥선대원군이 경복궁 복원에 동원된 인부들을 격려하는 연회에 안성 남사당이 참여하게 된 것이다. 흥선대원군은 멋진 줄타기를 선보이며 훌륭한 공연을 보여 준 바우덕이에게 감탄한 나머지 그녀에게 정3품에 해당하는 '옥관자'를 하사했다. 그 후 남사당과 바우덕이는 더 큰 명성을 얻고 전국을 돌며 민중들의 아픔과 애환을 함께했다. 그러나 힘든 유랑 생활에서 폐병을 얻어 1870년 23세의 젊은 나이에 요절하고 만다.

남사당은 요즘으로 말하면 당대 최고의 연예인 집단이자 엔터테인먼트 기획사라고 할 수 있다. 그리고 바우덕이는 최고의 연예인이었다. 지금의 K팝 걸그룹의 리더나 싱어송라이터 아이유와 같은 위상을 가졌던 인물인 것이다. 1909년 《황성신문》에는 '비취'란 여인이 노래를 잘한다고 소개하며 '비록 안성청룡 바우덕이가 와도 그 머리를 뒤로하고 쥐구멍을 찾겠다더라'라는 기사가 실려 있다. 이 기사로 보아 바우덕이는 당시 조선 최고의 명창 중 한 명으로 짐작할 수 있다(홍원희, 2018).

그녀가 흥선대원군에게 받은 '옥관자'는 금관문화훈장이나 연말에 방송사에서 하는 연예대상 그랑프리에 해당한다. 김암덕이라는 본명이 남사당 놀이판에서 바우덕이로 불린 것은 요즘 아이돌들이 연예계에서 자연스럽게 쓰는 예명 같은 것이 아니었을까?

조선 후기에 하나밖에 없었던
여자 꼭두쇠

사실 바우덕이를 정확하게 파악하기란 쉽지 않다. 민속학자마다 주장하는 그녀의 출생 연도나 사망 연도가 다르고, 주변 사람들과의 관계 해석도 다 다르다. 바우덕이는 기록으로 정확히 확인하기 어려운 신비로운 인물이다. 이 책을 쓰는 동안에 만났던 사람들 중 그 누구도 바우덕이가 정확하게 어떤 인물인지 설명해 주지 못했다. 그녀가 아무리 당대 최고의 연

예인이라 해도 신분이 낮았기 때문에 기록이 드물었을 것이다. 베일에 가려진 바우덕이가 누구인지를 알기 위해서는 다음 두 가지 관점이 중요하다.

첫째, 바우덕이는 남성이 지배하는 남사당 세계에서 가장 탁월한 재능을 가진 어린 여성이었다는 점이다. 그녀는 남사당 역사에서 유일무이한 여성 꼭두쇠라는 의의가 있다. 뛰어난 재주와 지도력을 지녀 여자의 몸으로 남사당패를 이끄는 수장이 된 것이다. 남사당은 안성의 청룡사라는 절에 머물면서 생활했다. 기록을 보면 공연을 하기 어려운 겨울철에는 청룡사에 칩거하면서 예능 연마에 힘썼다고 한다. 바우덕이는 남성 중심의 연희 광대패에서 여성 예술인의 위상과 가치를 높인 인물이라 할 수 있다.

둘째, 바우덕이는 실제 인물이지만 전설적인 인물로 여길 정도로 상징성을 갖는다. 바우덕이는 완벽하게 고증하기는 어렵다. 정확한 나이, 출생과 사망 연도, 연인, 남편도 단지 추측할 뿐이다. 23세에 사망했다고 하나 그것도 정확하지 않다. 그녀의 묘가 있는 경기도 안성시 서운면 청룡리 산 1번지 무덤도 가 보았지만, 정말 그곳이 그녀의 무덤인지도 확실하지 않다. 그래서 바우덕이를 이야기할 때 신화적 상상력이 필요하다. 남성의 틈바구니에서 멋지게 산 여성 예술인, 일찍 요절한 비운의 여인 바우덕이는 마치 고대의 신화에 등장하는 신비스러운 존재 같다. 바우덕이 묘에는 이렇게 쓰여 있다.

◇

이 자리는 그 유명한 사당 바우덕이라는 여인의 묻힌 묘가 있는 곳이다. 바우덕이의 본명은 김암덕金岩德으로 조선 말기에 안성시 서운면 청룡리 불당골에서 염불, 소고춤, 줄타기 등 온갖 사당 기예를 익혀 뛰어난 기량으로 유명했고, 세상에 나가 관놀음을 벌이니 그 이름을 모르는 이가 없었다. 불당골은 조선 초기부터 사당패의 본거지로 유명했다. 을축년 흥선대원군이 팔도 장정을 동원해 경복궁을 중수할 적에 안성 바우덕이 유명하다는 소문을 듣고 그를 불러들여 판놀음을 벌이니 장정들의 위로에 큰 공을 세웠다. 그 공으로 위에서 옥관자를 내렸으므로 그의 영기를 세상에서 '옥관자 받은 기'라 하여 우러러봤다. 남사당패는 풍물놀음, 꼭두각시놀음, 덧배기놀음, 버나 등 갖가지 기예가 뛰어났다. 바우덕이의 개다리패가 유명해지자 안성에는 복만이패, 원윤덕패, 이원복패 등 많은 남사당패가 생겼고 이로 말미암아 안성은 풍물의 고장이 되었다. 안성 남사당풍물이 전국민속경연대회에 출전해 대통령상을 받았고, 드디어 안성 남사당풍물은 경기도 무형문화재 제21호로 지정되는 영광을 안았다. 이런 영광의 근원이 바우덕이에 있는지라 안성 유지들이 나서서 버려진 바우덕이 묘를 찾아냈고 이를 정화하고 단기 4323년에 묘비를 세웠다. 바우덕이는 갔지만 그의 공덕은 안성 남사당풍물과 더불어 길이 빛날 것이다.

한곳에 머물기를 원치 않았던 바우덕이의 삶과 예술혼은 안성 남사당 예술마을의 정체성에 부합한다. 안성 남사당 예술마을

은 장소를 지정하기 어렵다. 남사당 풍물단의 상설 공연이 있는 안성맞춤랜드도 아닐 것이고, 그녀의 무덤이 있는 청룡리 산 1번지도 아닐 것이다. 그녀의 사당이 모셔진 청룡사 인근도 아닐 것이다. 굳이 남사당 예술마을을 특정하자면 그들이 겨울에 칩거하던 청룡사 불당골이라고 할 수 있을 텐데, 이곳에는 남사당놀이와 관련된 것들이 존재하지 않는다. 남사당놀이 보존회는 서울에 있지만, 전수관은 경기도 안성시 보개면 복평리에 있다. 어느 곳 하나 안성 남사당 예술마을이라고 특정하기가 어렵다.

그런데 중요한 것은 처음부터 남사당 예술마을은 정착하는 마을로 존재하지 않았다는 점이다. 그들은 겨울에 청룡사에 칩거하다 봄이 되면 전국을 돌아다니며 남사당놀이를 펼쳤다. 그들이 곰

● 바우덕이는 기록으로 정확히 확인
　하기 어려운 신비로운 인물이다.

● 바우덕이의 묘가 있는 곳도 그녀의 무덤인지 확실하지 않다.

뱅이트고 걸립을 하는 곳이 바로 예술마을이 되었다. 이는 마치 한 곳에 머물지 않고 때가 되고 계절이 바뀌면 거처를 다른 곳으로 옮겨 다니는 몽골 유목민의 삶과 같았다. 따라서 남사당 예술마을은 유목하는 예술마을, 유랑하는 예술마을이라고 할 수 있다.

유목하는 남사당, 난장 트는 곳이 예술마을이다

유랑 놀이집단은 언제부터 생겨난 것일까? 조선 정조 때 한치윤이 엮은 사서인 《해동역사海東繹史》에 따르면, 신라 때부터 유랑 놀이패가 있었다고 한다. 그렇다면 현

존하는 남사당패의 역사는 언제 규정되고 성립된 것일까? 그 역사는 1900년대로 거슬러 올라간다. 1894년 갑오개혁으로 신분제도가 철폐되고, 1909년에는 관기제도(관기는 조선시대 관아에 예속된 여기의 총칭) 또한 폐지됐다. 국가의 산대희(산 모양으로 만든 거대한 야외무대인 산대를 배경으로 펼쳐지는 연희. 중국 사신 영접, 국가 경사 등에 광대를 동원해 펼치는 축제로 줄타기, 장대타기 등을 포함한 놀이부터 탈놀이, 풍물 등을 했다)도 더 이상 열리지 않았다.

조선시대 과거 급제자는 국가에서 길일을 택해 왕에게 합격증을 하사받는 방방放榜의식을 했다. 연희패가 풍악을 연주하면서 거리를 3일간 돌아다니고 과거 시험관, 선배, 친척을 찾아뵙는 삼일유가를 행하고 과거 급제자의 집에서 문희연을 개최했다. 그러나 갑오개혁으로 과거제도가 없어져 대부분의 광대들에게 실제적으로 중요했던 문희연과 삼일유가도 더 이상 열리지 않게 된 것이다.

그 결과 전통사회의 공식적인 민속예능 집단인 광대집단이 민간에서의 새로운 활동을 모색하게 되었고, 민간 남사당패에 많이 합류하게 되었다. 남사당패도 광대집단의 예능을 배우면서 오늘날과 같은 남사당놀이가 성립되었다. 이렇게 19세기 무수히 많았던 유랑 놀이집단은 시대의 흐름과 함께 변해 갔다.

해방 전후 당시의 얘기를 들으면 줄타기는 줄타기대로, 꼭두각시는 꼭두각시대로, 풍물놀이는 풍물놀이대로 패를 만들어 공연을 하러 다

니곤 했습니다. 풍물놀이에서 버나 돌리기, 살판 정도만 같이 하고 판이 커지면 탈춤도 넣고, 더 커지면 여러 패들을 다 부르고, 판이 작고 인원이 많으면 돈 받는 건 적고 나눠 먹을 게 없으니까 이럴 때는 인원을 최소화시켜서 다녔어요. 판이 크면 다 불러들여서 공연했죠.

_안성 남사당풍물놀이보존회 초대회장 임영일 님의 인터뷰 내용,
김영희(2009), 《안성 남사당풍물놀이 구술채록자료집》, 작품오늘

남사당패의 연희 내용은 사람과 장소에 맞게 구성되었다. 40~50여 명의 구성원들이 마을과 장터 등을 떠돌며 풍물, 버나, 살판, 어름, 덧뵈기(탈놀이), 덜미(꼭두각시놀음) 등 여섯 가지 대표적인 놀이를 연행했다. 놀이가 행해지는 마을 사람 이야기가 남사당패의 연희 내용에 담기고, 마을 사람들은 그 연희를 보며 웃고 울었다. 그들의 새로운 재주에 연거푸 감탄하다 보면 고되고 힘든 사람은 용기와 위로를 받고, 즐겁고 기쁜 사람은 더 행복해졌다. 그렇게 남사당놀이는 삶의 현장에서 민중과 희로애락을 함께했다.

◇

남사당은 전염병이 퍼진 동네만 찾아서 다녀요. 한번은 전염병이 심하게 퍼진 마을에 간 적이 있어요. 회주(남사당패에서 우두머리인 꼭두쇠를 보좌해 전반적인 기획을 맡아보는 사람)가 그 동네를 들어가서 이장을 찾는 거여. 그 동네 이장이 못 들어올 데 들어왔다고 막 야단을 치니까 "아, 우린 그런 거 안 가린다고 말이여. 우리가 여기서 며칠 놀다 갈 테니까

좀 소개를 해 주쇼." 그렇게 해서 거길 들어갔더니 동네 사람들이 그 저, 환자들이 반갑게들 맞아 줘. 여기 농악 들어왔다니께 사람들이 죄 다 나와서 구경할라고 난리잖어. 그러면 며칠간 거기서 농악을 치고 집집마다 다니면서 고사반을 하고 냅다 부엌에 가서 신들린 거마냥 조 왕굿을 하지. 환자들 정신도 깜박하는겨. 그러니까 전염병이 물러나 는 거여. 그래 남사당은 무섭다는 거여.

_경기도 무형문화재 제21호 안성 남사당풍물놀이 상쇠이며 예능 보유자 김기복 님의
인터뷰 내용, 김영희(2009),《안성 남사당풍물놀이 구술채록자료집》, 작품오늘

전국을 돌아다니며 가장 힘든 사람들과 함께 난장을 펼쳤던 남사당. 그들의 유랑 생활은 마치 프랑스의 철학자 질 들뢰즈Gilles Deleuze가 말한 노마드적인 삶과 통한다. 들뢰즈는 유목민의 생활이 음악으로 말하면 간주곡 같다고 말했다. 물과 풀을 얻을 수 있는 곳 이면 잠시 머물렀다가 다시 다른 곳으로 곧장 가야 하는 유목민의 삶, 한곳에 머물지 않는 자율성과 고유성을 갖는다. 거주하는 곳들 을 하나의 궤적으로 그려 보면 유목민은 끊임없이 움직인다(질 들 뢰즈, 2001: 729). 들뢰즈는 이러한 노마드적인 삶이 개인의 자유로 운 욕망의 흐름대로 탈주하고 탈영토화하는 주체의 모습임을 강조 했다. 들뢰즈의 논의를 종합해 보면 노마드적인 삶을 가장 잘 실천 하는 주체가 바로 예술인이다. 유랑하는 남사당은 한곳에 머물기 를 거부하는 자유로운 광대들이라는 점에서 가장 노마드적인 주체 라 할 수 있다.

남사당놀이는 가장 낮은 곳에서 우리의 삶과 함께했다. 힘없는 우리의 마음을 달래 주었고, 흥겨운 풍물놀이와 힘겨운 삶을 해학적으로 풀어낸 다양한 놀이로 많은 사람에게 즐거움을 주었다. 남사당놀이에서 연희되는 이야기는 사람들의 이야기였고, 시대의 자화상이었으며, 우리 역사와 함께 진화했다.

위계와 역할이 명확한
남사당 공동체

안성 남사당 공동체는 유랑하는 예인집단이어서 각자의 위상과 역할이 불분명한 것처럼 보이지만, 실제 그 안에는 위계와 역할이 명확하다. 현대 극단이나 연주단에 예술감독, 지휘자, 연주자, 단무장, 기획팀이 있듯이 안성 남사당도 재미있는 우리말 이름으로 된 각자의 역할이 있다.

남사당패의 맨 위에는 꼭두쇠가 있고, 그 밑에 곰뱅이쇠, 뜬쇠, 가열, 삐리, 저승패, 나귀쇠 등으로 40~50명이 한 집단을 이룬다. 꼭두쇠는 집단의 우두머리로 지금으로 말하면 예술감독의 자리이다. 그의 권한은 절대적이며 놀이와 일상생활, 식구를 새로 들이거나 쫓아내는 일 등 모든 결정을 내릴 수 있다. 다음으로 곰뱅이쇠는 연희의 기획 담당으로 집단의 규모에 따라 2명까지도 선임된다. 마을 연행에 대한 허가와 집단의 먹거리를 책임지는 주요한 역할이다. 요즘으로 치면 프로듀서이다.

다음으로 각 놀이 분야의 리더 격인 뜬쇠이다. 뜬쇠는 악기와 종목의 리더들로 한 집단에 14명 내외가 있다. 구체적으로 살펴보면 쇠, 징, 장고, 북, 날라리(태평소), 벅구(소고), 무동舞童, 선소리(전통사회의 전문 음악인들이 공연용으로 부르는 성악곡 중 연주자가 서서 노래 부르는 실외 성악곡의 총칭), 버나, 얼른(마술), 살판, 어름, 덧뵈기, 덜미 등이다.

뜬쇠는 그들이 노는 놀이 규모에 따라 그 놀이의 예능을 익힌 가열 몇 명과 가열 밑에 초입자인 삐리를 두게 된다. 삐리는 뜬쇠들이 보고 판단해서 놀이에 배속되어 잔심부름부터 시작해 한 가지씩 재주를 익혀 가열로 성장한다. 삐리는 스스로 남사당패에 찾아오거나 극빈자로 살아가는 머슴이나 농민의 자식 중 부모의 허락을 받은 자이거나, 그렇지 않은 경우 유혹하거나 납치하는 경우도 있었다 한다. 다음으로 종목별 연희 기능을 상실한 늙은 단원 저승패와 등짐꾼인 나귀쇠가 있다.

남사당패는 사람들이 모여 있는 곳이면 어디든 연희를 펼칠 수 있었지만 마을의 경우는 달랐다. 연희 내용이 양반들의 부도덕성을 다루고, 지배계층에 억눌려 사는 서민들의 한을 해학과 풍자로 해소하는 내용이 주를 이루었기 때문에 양반에게는 당연히 환영받지 못했다. 그래서 남사당패의 출입과 연희는 마을의 최고 권력자에게 허락을 받아야 했다.

남사당패는 허락을 받으려면 사전에 마을의 두레패와 교감을 나누었다. 곰뱅이쇠가 마을 지주와 '곰뱅이트기'를 하는 동안 다

른 구성원들은 자신들의 장기를 잠시나마 보여 주려고 바삐 움직였다. 일종의 쇼케이스인 셈이다. 마을 어귀의 높은 언덕에 누런 영기令旗(농악에 편성된 '기旗' 가운데 주로 농악대의 선두에 농기 등과 함께 배치되어 길을 안내하거나 전령 기능을 하는 '영令' 자가 쓰여 있는 깃발)를 세우고, 취군가락(경기농악에서 쓰인 쇠가락의 하나로 보통 빠르기의 2분박 4박자로 된 장단)으로 풍물과 재주를 선보였다. 마침내 공연 허락이 떨어지면 이내 길군악을 치며 마을에 들어가 넓은 마당에 자리 잡고 공연 준비를 하고, 마을을 돌며 길놀이를 했다. 드디어 밤이 되면 횃불을 밝히고 본격적으로 남사당놀이가 펼쳐졌다.

첫째 마당은 '풍물', '풍장', '매구' 등으로 불리는 이른바 농악인 '풍물'이다. 둘째 마당은 사발이나 대접을 돌리는 묘기인 '버나'이다. 셋째 마당은 전신을 공중으로 던지는 땅재주로 '살판'이다. 넷째 마당은 높고도 긴 외줄을 타는 줄타기로 '어름'이다. 다섯째 마당은 갖가지 탈을 쓰고 춤추며 재담을 하는 탈놀이인데 '덧뵈기'라고 한다. 마지막 마당이 인형극 '꼭두각시놀음'인 '덜미'이다. 이러한 여섯 마당을 한자리에서 놀고자 하면 장장 7시간이 걸리는, 가락과 극, 묘기의 집대성이었음을 알 수 있다(김한영, 2015).

예술마을을 구성하는 세 가지 요소
사람, 공간, 정신

　　　　　　　　　　남사당놀이의 6개 종목을 미학적, 철학적으로 의미 있게 분류하면 '사람, 공간, 정신'이란 세 가지 키워드로 요약할 수 있다. 예술마을을 구성하는 요소 또한 '사람, 공간, 정신'의 공통된 요소가 존재한다. 이 세 요소가 잘 맞물려서 돌아가는 예술마을이야말로 진정한 예술마을일 것이다.

　예술마을은 사람이 사는 곳이고, 사람이 사는 곳에는 일정한 공간이 있어야 하며, 그 공간은 예술마을로 인정되는 특별함이 있다. 과연 그 특별함은 무엇일까? 공간의 특별함은 그곳에 사는 사람에게 있다. 그리고 사람에게 가장 중요한 것은 정신이다. 이 세 요소가 잘 어우러진 것이 바로 남사당패이다. 남사당에는 광대, 마당, 신명이 있다.

　남사당놀이는 초창기에 6~7시간에 걸쳐 6개의 놀이 종목을 했는데, 지금은 축소해서 2~3시간 정도로 하고 있다. 6개의 놀이 종목은 다양한 기예가 요구된다. 어떤 것은 유연한 신체가 필요하고, 어떤 것은 손재주가 필요하다. 어떤 것은 위험을 감수할 수 있는 담대한 정신을 요구하고, 또 어떤 것은 익살 넘치는 언변이 필요하다. 남사당놀이는 뛰어난 개인의 재주뿐 아니라 집단의 일체감, 하위 문화로서 광대의 난장 정신이 요구된다.

　남사당패의 6개의 종목을 예술마을의 요소들과 연관 지어 살펴보면, 예술마을의 첫 번째 요소인 '사람'은 신명의 공동체 놀이로

서 풍물과 버나 놀이이다. 두 번째 요소인 '공간'은 살판과 어름, 세 번째 요소인 '정신'은 서민들의 풍자와 해학의 미학인 덧뵈기와 덜미 놀이로 예술마을의 미적 구성과 연결된다.

사람, 신명의 공동체되기

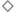

농악은 상모재비가 많아야 판이 살고 아우르는 거지. 재담이 있었던 열두 발 상모.

_경기도 무형문화재 제21호 안성 남사당풍물놀이 상쇠이며 예능 보유자 김기복 님의 인터뷰 내용, 김영희(2009), 《안성 남사당풍물놀이 구술채록자료집》, 작품오늘

풍물놀이는 공연 시작을 알리면서 구경꾼을 유도하기 위한 놀이라고 볼 수 있다. 남사당놀이의 대표 격으로 숙련된 남사당들의 체기體技를 겸한 춤사위와 가락을 볼 수 있다. 전라도나 경상도의 가락인 아랫다리가락이 아닌 대표적인 윗다리가락으로 힘차고 절도가 있다. 무동춤은 5무동 이상이 아슬아슬한 묘기를 선보이고, 상모놀이의 극치인 열두 발 상모(열두 발의 긴 채상이 달린 상모. 한 발의 길이는 두 팔을 양옆으로 벌렸을 때 한쪽 손끝에서 다른 쪽 손끝까지의 길이)로 마무리한다.

풍물놀이는 인사굿, 돌림벅구, 선소리판, 당산벌림, 양상치기,

허튼상치기, 오방감기, 모둠놀림, 사통백이, 가새벌림, 좌우치기, 밀치기, 상쇠놀이 따벅구, 징놀이, 북놀이, 장구놀이, 시나위, 새미받기, 열두 발 상모놀이 등 24명이 펼치는 큰 놀이 마당이다.

　버나는 대접이나 쳇바퀴, 대야 등을 앵두나무 막대기로 돌리는 묘기 마당이다. 돌리는 버나재비와 소리를 받는 매호씨(어릿광대)가 등장하여 서로 주고받는 재담과 소리로 진행된다. 돌리는 물체에 따라 대접버나, 칼버나, 자새버나, 쳇바퀴버나 등으로 분류된다.

　남사당패 구성원들은 우리 삶에서 어떤 역할을 할까? 슬픈 일은 위로해 주고 기쁜 일은 더욱 기쁘게 해 주며 상처입은 영혼은 치료해 주는 일종의 마음 치유사가 아닐까? 풍물놀이는 공동체의 축원을 빌고 우리 삶이 소재가 되는 재담, 번뜩이는 기예로 참여하는

❷ 열두 발 상모는 상모놀이의 극치라고 할 수 있다.

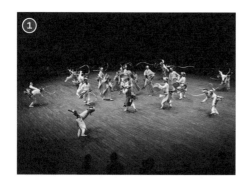

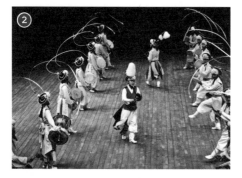

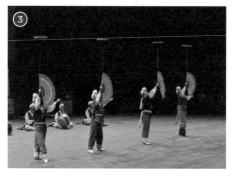

❶ 풍물놀이는 공연 시작
을 알리면서 구경꾼을
불러 모으기 위한 놀이
라 볼 수 있다.

❷ 풍물놀이는 숙련된 남
사당들의 체기를 겸한
춤사위와 가락을 볼 수
있다.

❸ 버나는 대접이나 쳇바
퀴, 대야 등을 앵두나
무 막대기로 돌리는 묘
기 마당이다.

모든 이에게 신명의 세상을 경험하게 한다. 결국 그들의 기술로 사람의 마음을 치유하고 돌보는 것이다.

여기서 기술은 예술의 어원인 테크네techne의 의미를 갖는다. 예술이 한편으로는 '모방 예술'로 규정되고, 또 한편에서는 '쾌락을 위한 기술'이라고 해석될 때 예술의 치유력은 더욱 높아진다. 이 치유의 힘이 남사당놀이의 가장 기본이 되는 광대정신이다. 그것은 화려한 퍼포먼스로 관객을 사로잡는다는 점에서 '표현의 재주'이며, 관객의 아픔과 기쁨을 함께한다는 점에서 '대화적 상상력'이라 할 수 있다. 주거니 받거니 하는 교감의 과정에서 민중의 애환과 고통, 응어리가 풀어지는, 즉 카니발의 중요한 기능을 경험한다. 그렇게 풍물놀이와 버나놀이는 인간의 희로애락을 외면하지 않고 응시하면서 신명의 지평을 만들어 낸다.

공간, 줄 위에서 재주 부리다

◇

잘하면 살판이요, 못하면 죽을 판.

살판은 땅재주 놀이 마당이다. 살판의 유희는 앞곤두, 뒷곤두, 번개곤두, 자반뒤지기, 팔걸음, 외팔걸음, 외팔곤두, 앉은뱅이팔걸음, 수세미트리, 앉은뱅이모말되기, 숭어뜀, 살판의 열두 가지 기술

로, 여기에도 땅재주꾼의 우두머리인 살판쇠와 매호씨 간의 재담과 악사들의 음악이 놀이에 따라 진행된다.

어름은 줄놀이 마당이다. '어름'이란 남사당만의 은어로 얼음 위를 걷듯이 조심스럽고 어렵다고 하여 붙여진 이름이다. 어름산이(줄꾼)와 매호씨가 재담을 주고받으며 장단에 맞춰 놀이가 진행된다. 앞으로 가기, 장단줄, 거미줄 늘이기, 뒤로 훑기, 콩심기, 화장사위, 처녀총각외호모거리, 허궁잽이, 가세츠름, 외 허궁잽이, 양반

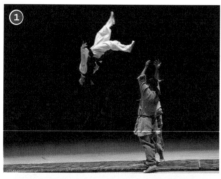

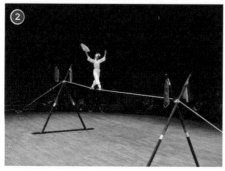

❶ 살판은 땅재주 놀이 마당이다.

❷ '어름'이란 남사당만의 은어로 얼음 위를 걷듯이 조심스럽고 어렵다고 하여 붙여진 이름이다.

> 줄타기는 공간의 전복을 넘어 시선의 전복까지도 경험하게 한다.

걸음, 양반 밤나무 지키기, 녹두장군 행차놀이 등이 있다.

"잘하면 살판이요, 못하면 죽을 판이다." 2005년 개봉한 영화 〈왕의 남자〉에도 이 대사가 등장한다. 〈왕의 남자〉는 연산군 재위 당시 광대들의 사랑과 애환, 운명 등을 소재로 한 매우 잘 만들어진 영화이다. 살판과 어름을 즐기려면 너른 마당이 필요하다. 그 공간은 장터의 마당이 될 수도 있고, 양반집이나 궁궐의 마당이 될 수도 있다. 이 놀이는 삶과 죽음을 넘나들며 공간의 전복을 보여 준다. 먹고사는 문제를 해결하는 공간이었던 장터의 마당은 유희의 공간으로 바뀐다. 권위의 상징이자 노비의 노동 공간인 양반집의 마당 또한 광대를 위해 내어 주는 공간이 된다. 이렇게 살판과 어름으로 권력자를 풍자하고 희화화하여 공간 안에서 새로운 경험을 하게 한다.

여기서 줄타기는 공간의 전복을 넘어 시선의 전복까지도 경

험하게 한다. 지배자에게 늘 굴복해야 했던 시선이 지배자를 내려다보는 시선으로 바뀌는 것이다. 시선의 굴복이 해방되는 그 시간 동안은 줄 위의 어름사니의 공간이 되고, 그 공간의 재담은 온전히 서민들의 것이 된다. 예술의 전복은 일상 안에서 낯설게 하기 defamiliarization인데, 그것이 결국 예술마을의 핵심 가치이다.

정신, 민초들의 풍자와 해학의 미학

◇

눈물 바람 나던 꼭두각시놀음.

_경기도 무형문화재 제21호 안성 남사당풍물놀이 상쇠이며 예능 보유자 김기복 님의
인터뷰 내용, 김영희(2009), 《안성 남사당풍물놀이 구술채록자료집》, 작품오늘

덧뵈기는 '덧본다' 또는 '곱본다'에서 나온 말로서 탈을 가리킨다. 일종의 탈놀음이다. 지역민들의 상황과 요구에 따라 내용을 바꾸기도 한다. 마당씻이, 음탈쟁이, 샌님잡이, 먹중잡이 등 네 마당으로 짜여 있으며, 등장인물은 샌님, 노인, 취발이, 말뚝이, 먹중, 음중, 피조리, 꺽쇠, 장쇠 등이다.

덜미는 남사당놀이의 마지막 마당으로 꼭두각시놀음이다. 덜미쇠가 극에 등장하는 소도구들의 '목덜미를 쥐고' 또는 '몽둥이를 쥐고' 놀린다는 말에서 '덜미'라는 말이 나왔다. 박첨지, 피조리(처녀), 꼭두각시, 홍동지, 박첨지 손자, 평양감사 같은 인물 인형, 매

같은 동물 인형, 기타 절과 상여 등을 말한다.

덧뵈기와 덜미 마당은 풍자 정신, 즉 해학의 미학을 보여 준다. 광대는 탈의 인물로 탈바꿈되고 탈이 이야기하는 풍자적인 재담으로 우리는 또 한 번 새로운 경험을 하게 된다. 숨어서 하는 이야기, 밖으로 내놓을 수 없는 이야기, 부조리하고 부도덕한 이야기를 토로할 수 있는 장이 열리는 것이다. 시대의 민낯을 들추고, 부당함과 불편함을 해학과 비판이 넘치는 놀이를 통해 세상에 널리 알리고

❶ 덧뵈기는 일종의 탈놀음 마당으로, 지역민들의 상황과 요구에 따라 내용을 바꾸기도 한다.

❷ 덜미는 남사당놀이의 마지막 마당으로 꼭두각시놀음이다.

해소하고자 했던 것이다.

설령 남사당 광대들의 풍자와 해학이 억압적인 세상을 바꿀 수 없다 해도 이들의 예술혼이 민중에게 위로와 연민의 감정을 선사해 주었다는 것까지는 부인할 수 없을 것이다. 이렇듯 남사당놀이는 예술마을이 필요로 하는 사람, 공간, 정신의 세 요소와 관통하고 있으며, 예술마을의 철학을 그대로 담고 있다.

〈태양의 서커스〉 역시 한곳에 머물지 않는다

현재 안성 남사당은 안정적인 인프라와 조직을 갖추고 있다. 제도적으로는 국가무형문화재 제3호이자 경기도 중요무형문화재 제21호로 지정되어 정부와 지방자치단체로부터 지원을 받고 있다. 2012년에 개장한 안성맞춤랜드 안에 안성 남사당 풍물단이 상주하고, 상설 공연장이 지어져 안정된 공연을 할 수 있는 기반이 마련되었다.

비교적 좋은 환경에서 활동하는 안성 남사당이지만 여전히 갈 길이 멀다. 무엇보다 안성 남사당 바우덕이의 전통을 보존하고 계승하는 임무를 넘어서야 한다. 원형을 유지하면서도 창의적이고 경쟁력 있는 전통 공연예술로 승화해야 한다. 그 목표를 달성하려면 캐나다 퀘벡의 〈태양의 서커스〉에서 교훈을 얻을 필요가 있다.

1984년 퀘벡시는 프랑스인 탐험가 자크 카르티에Jacques Cartier

● 〈남사당놀이 바우덕이뎐〉은 남사당의 역사, 바우덕이의 극적인 사연, 풍물, 버나, 살판, 어름 등 예인집단의 주요 이야기를 쉽고 재미있게 구성한 공연이다.

가 캐나다 땅을 발견한 지 450년 되는 해를 기념하기 위해 공언을 기획했다. 이때 거리 공연자인 기 랄리베르테Guy Laliberté가 자신이 만들겠다고 제안했고, 이 공연에 〈태양의 서커스〉라는 이름을 붙였다.

2007년과 2008년 태양의 서커스가 〈퀴담〉과 〈알레그리아〉라는 작품을 가지고 한국을 방문했다. 〈퀴담〉은 문화예술계를 비롯한 사회 전반에 큰 반향을 일으키며 그해 최고 흥행작에 올랐다. 잠실에 세워진 노란색과 파란색의 대형 천막극장 '빅탑 시어터'로 무려 17만 명 이상의 관람객을 불러들였다. 이듬해 무대에 오른 〈알레그리아〉 역시 전작 〈퀴담〉에 버금가는 흥행 성과를 거두었다.

〈태양의 서커스〉가 그리 길지 않은 시간에 전 세계인의 이목을 집중시키고, 상업적 흥행은 물론 예술적 차원에서도 대성공을 거두고 있는 이유는 무엇일까?

첫 번째, 서커스를 단순한 곡예가 아닌 예술로 완성했다는 것

이다. 한물간 전통 서커스를 넘어 오늘, 여기를 사는 사람들을 위한 현재의 서커스를 만들었다. 연출, 음악, 의상, 무대, 조명 등이 어우러진 창의적인 무대에 인간의 육체를 극한까지 사용하는 퍼포먼스와 공연 전체를 아우르는 탄탄한 이야기가 더해졌다. 그렇게 서커스의 전통을 유지하면서 새로운 미학을 만들어 냈다.

두 번째, 굉장히 '퀘벡적'이라는 것이다. 소수의 프랑스어권 퀘벡인들은 역사적으로 다수의 영어권 이웃에 둘러싸여 살아왔다. 오래전부터 프랑스어를 말하고 자신들의 문화를 지키고자 끊임없이 투쟁했다. 그 인고의 시간을 지나 오늘날 스스로를 퀘벡인으로 간주하는 프랑스계 캐나다인들은 개인주의, 불복종 정신, 대담함 등의 특징을 지니게 되었다.

〈태양의 서커스〉가 보여 주는 대담함은 이러한 퀘벡 민족의 특징에서 비롯된 것이라 할 수 있다. 미국 시장에 진출할 때도 자신들의 스타일을 바꾸지 않았고, 프랑스어로 된 극단의 이름이나 공연 제목을 영어로 바꾸려는 시도조차 하지 않았다. 오히려 프랑스어권 퀘벡의 특수성에 기대를 걸었고, 그 기대는 통했다. 〈태양의 서커스〉는 퀘벡과 퀘벡인의 특성을 잘 살린 자랑스러운 산물이라는 평가를 받고 있다.

안성 남사당 예술마을은 상상의 공간이다. 지리적인 고향이라기보다는 마음의 본향이다. 안성 남사당 예술마을은 그들이 가서 난장을 펼치는 그곳이며, 바우덕이의 예술혼이 넘치는 곳이 예술마을이다. 필요하다면 안성 남사당 예술마을을 지정할 수도 있다.

안성맞춤랜드든 청룡사 불당골이든 특정한 장소를 지정해서 예술 마을을 조성하면 된다. 그러나 그것은 유목하고 유랑하는 안성 남사당 예술마을의 정신에 부합하지 않는다.

〈태양의 서커스〉 역시 한곳에 머물지 않는다. 전 세계를 돌아다니며 관객들과 만난다. 광대들의 삶은 언제나 유목적이다. 관객을 찾아 유랑하는 삶은 그들의 운명이다. 안성 남사당 또한 한곳에 안주하지 말고 길 위의 예술마을, 장단과 가락 속의 예술마을, 마음 안의 예술마을로 상상하는 지혜가 필요하다. 그럼 안성 남사당은 안성스럽게, 남사당스럽게, 바우덕이스럽게 우리만의 〈태양의 서커스〉로 자리 잡을 것이다.

예술마을은 누구도 서성거리지 않고
불쑥 들고 날 수 있는 내 고향 같은 마을이다.

_전라도저오그래픽 연구소장 전고필

담양군 공공저작물, 전고필 사진 제공

과거의 유산, 현재의 문화, 미래의 생태가 공존하는 담양 생태예술마을

담양의 첫 기억을 떠올려본다. 필자가 30대 초반 전라남도 광양의 한 대학에 전임교수로 부임하고 한 1년쯤 지났을 때였다. 이 학교가 사학 비리로 유명하다는 것은 나중에 알았다. 형편없는 교육환경과 고등학교 교사보다 많은 수업 시수, 그리고 친재단 관계자들의 노골적인 교원 감시와 통제를 겪으면서 정신적 무력감을 느끼던 무렵이었다. 그나마 몇몇 뜻이 맞은 동료 교수들과 가끔 수업이 없는 오후에 경치 좋은 인근 관광 명소에 가서 식사와 차담을 즐기는 것이 작은 위안이었다. 당시 자주 찾던 곳이 순천 송광사와 선암사, 그리고 담양 소쇄원이었다.

필자는 소쇄원으로 가기 전 담양 어느 식당에서 먹은 떡갈비 맛을 아직도 잊지 못한다. 마르셀 프루스트Marcel Proust의《잃어버린 시간을 찾아서》에서 주인공이 홍차에 적신 마들렌을 먹을 때 어릴 적 어머니가 주신 마들렌 맛을 회상하듯, 어려운 시절에 맛본 담양의 음식 맛은 지금도 내 감각의 기호를 지배하고 있다. 그리고 대나무 숲을 거닐며 계천을 따라 흐르는 맑은 물소리를 듣던 추억, 여유로운 마음으로 소쇄원 이곳저곳을 둘러보던 그 시간은 아직도 기억 속에 생생히 남아 있다.

남은 3년의 시간을 비리재단 퇴진운동으로 보내고 해직된 후, '담양'이라는 이름을 오랫동안 잊고 지냈다. 그러다가 2005년 한국예술종합학교 한국예술학과로 부임하고 학생들과 함께 담양으로 답사를 갔다. 다시 걷는 소쇄원, 같은 식당은 아니지만 다시 맛보는 담양의 담백한 한정식, 일이 마음대로 안 풀리고 조급했던 필자의 30대 중반의 고통으로 점철된 그 시절을 성찰하게 만들었다.

이 책을 쓰기 위해 다시 찾은 담양의 모습은 여전히 담담하고 여유로우며 기백이 넘쳤다. 억울하게 반역이라는 누명을 쓰고 귀양 간 선비들이 모인 호남 사림의 본산, 시끄러운 마음을 치유해 주는 곧게 솟은 대나무 숲길의 본향, 정갈하고 풍요로운 남도 미식의 원조 마을 담양. 이제 도시를 활력 넘치게 만드는 새로운 카페, 재생 공간으로 태어난 예술 공간과 함께 처음 갔을 때의 그 모습 그대로 필자를 반겼다.

담양에서 만난 전고필 선생은 필자가 광양의 대학에서 재단

퇴진운동을 병행하며 어려운 교직 생활을 할 때 알게 된 분이었다. 지역 문화정책을 이야기할 때, 그를 빼놓고 말하기 어려울 정도로 전고필 선생은 늘 현장에서 크고 작은 소임을 다했다. 그는 민간 전문가로서 담양의 문화도시 사업과 도시재생 프로젝트에도 크게 기여하고 있다. 그런데도 그가 담양 문화도시, 도시재생, 예술마을과 관련해 번듯하게 쓴 감투는 없다.

그는 담양에 터를 잡고 담양의 문화 조력자로 느긋하게 살아가고 있다. 그가 필자를 반긴 다미담예술구에 있는 비밀스러운 인문 사교 장소인 향토사 전문 책방 '이목구심서'였다. 관광학자이자 현장 문화기획자인 전고필 선생의 인생 담화가 있는 이곳은 슬로시티 담양예술마을의 '공간과 사람'을 대변하는 축소판 같았다. 한 달에 책 판매 수입이 5만 원이 채 안 되는 책방, 그곳에서 전고필 선생은 호남 사림의 현대판 후손 같은 인문학자로서 담양의 문화도시, 예술마을 곳곳을 창의적으로 디자인하고 있었다. 그가 안내하는 담양을 함께 느꼈다.

과거의 유산, 현재의 문화, 미래의 생태가
공존하는 예술마을

전남 담양은 과거와 현재, 미래가 공존하는 아주 매력적인 곳이다. 지정학적으로는 광주 북쪽에 위치하고, 영산강 최상류 지류인 담양천이 흐르고 있다. 추월산, 금

성산, 광덕산 등 험난한 산들이 담양군을 에워싸고 있다. 담양 남서쪽은 전남평야에 인접해 있고 토지가 비옥해 옛날부터 잘사는 사람들이 많았다. 담양은 죽산품으로 유명하지만, 넓은 평야가 있어 예로부터 정미소와 주조장이 많았다. 인구 4만 6,000여 명의 작은 지자체이지만, 카페가 200개가 넘을 정도로 젊은 관광객이 몰린다.(《연합뉴스》, 2021.10.13)

◇

기름진 평야와 아름다운 자연을 자랑하는 담양. 예부터 청정자연과 낭만의 정취가 넘쳐 대숲의 도시, 가사문학의 산실로 불린다.

_신유미(2020),《고을 담양》, 로우프레스

담양은 어떤 면에서 동시대 문화 특징의 하나인 '비동시성의 동시성'이 잘 살아 있다. 담양의 동시대 공간은 문화유산과 어우러져 미래의 생태적 가치로 이행하는 데 어색함이 없다. 예술마을로서 담양은 시간의 주름을 미적으로, 생태적으로 재현하고 있다. 과거의 기품, 현재의 생동감, 미래의 생태성이 공존하고 있는 것이다. 인문, 생태가 조화를 이루는 담양은 과거의 유산, 현재의 문화, 미래의 생태가 공존하는 예술마을이다.

담양에는 조선시대 사대부들의 흔적이 문화유산으로 남아 있다. 대표적인 곳이 소쇄원이다. 호남 선비들의 학문 정진과 휴식의 공간인 소쇄원은 전통적인 문화유산의 가치를 넘어 고즈넉하면서

❶ 담양은 가사문학의 산
 실로 불린다.

❷ 옛날부터 소쇄원은 선
 비들이 시와 노래를 즐
 기고 시국을 토론한 곳
 이었다.

지적인 담양의 이미지를 상징적으로 보여 준다. 죽녹원과 관방제
림 역시 오래전 선조들의 생태적 가치를 지키기 위한 노력을 엿볼
수 있다. 이들 문화유산은 현재 담양의 도시재생이 경제 논리에 치
우치지 않도록 해 주며 지역문화의 정체성도 잘 드러낸다.

담양은 유휴공간을 활용한 문화적 재생, 오래된 건물의 문화
적 전환이라는 의제를 가지고 담양의 현재를 디자인한다. 담양의
이런 노력에서 과거와 미래의 가치들을 고려한 흔적을 발견할 수

있다. 문화적 도시재생은 과거와 공존하고 미래의 가치를 상상하도록 기획되었다. 담양의 문화적 재생은 전통적인 유산을 가진 과거와 단절될 수도 없고, 슬로시티를 꿈꾸는 미래 가치들과도 무관하지 않다.

재생공간은 오랫동안 사용하지 않은 유휴공간을 창의적인 문화공간으로 재생한 곳이다. 해동문화예술촌, 담빛예술창고, 다미담예술구가 대표적이다. 지역 인구가 줄어들면서 학교, 공장, 가게,

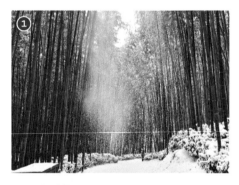

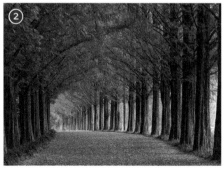

❶ 죽녹원은 담양의 생태 문화 가치를 잘 보여 주는 곳이다.

❷ 담양의 메타세쿼이아는 미래의 생태 가치를 상상하게 한다.

관공서 같은 공간들을 새롭게 만든 것이다. 비옥한 토지에서 나오는 곡물과 관련된 근대 상업 시설을 재생한 공간들도 많다. 재생의 키워드는 문화와 예술이다. 주로 시각예술을 중심으로 공간을 재생해 담양을 더 젊고 창의적으로 만들었다.

담양이 그리는 미래 모습은 생태문화적 가치를 포함한다. 그 가치는 죽녹원과 메타세쿼이아로 대변된다. 죽녹원이 역사적 생태 가치를 보여 준다면, 메타세쿼이아는 미래의 생태 가치를 상상하게 한다. 이곳은 예술마을이 앞으로 간직해야 할 미래의 가치를 지니고 있다. 예술마을의 미래 가치는 도시의 급격한 변화 속도를 견뎌 내는 것에 있다. 생태문화는 자연경관의 보존으로만 한정할 수 없다. 그것은 자연과 사람이 일상적인 삶 안에서 서로 교감하는 순환 과정을 의미한다.

담양 생태예술마을의 키워드는
역사, 문화, 생태

예술마을로서의 담양은 특정한 물리적 공간으로 한정할 수 없다. 공간적인 차원에서만 정의하면 '다미담예술구'로 한정할 수 있지만, 그렇게 특정한 장소로 한정하기에는 이 예술마을의 시간과 공간의 범위가 매우 넓다.

담양의 역사적, 생태적 위치도 이 마을의 특별한 부분이다. 행정구역의 차원을 넘어 담양이라는 공간 자체가 예술마을이라는 정

체성을 갖고 있다. 그 정체성이 역사적, 문화적, 생태적으로 분화된 것이다. 따라서 예술마을로서 담양을 말할 때는 새로운 관점이 필요하다.

담양 생태예술마을의 특이성은 지속가능한 관계를 통해 생겨난다. 담양을 잘 살펴보면 역사 공간과 동시대 공간이 서로 단절되어 있지 않다. 이는 담양의 지속가능한 마을의 가치를 끊임없이 상상하게 만드는 연결 고리이다. 담양의 여러 마을에서 역사적으로 기품이 있으면서 동시대적으로 문화적 매력이 있고, 미래 가치를 고민하는 흔적을 찾아볼 수 있다. 담양은 과거 문화유산들을 동시대 문화와 잘 연계한다. 유휴공간을 재생해 생긴 문화적 매력을 '생태문화'라는 미래 가치로 이행하려는 노력도 엿보인다. 결론적으로 담양 생태예술마을의 키워드는 역사, 문화, 생태이다. 이 세 키워드가 사람과 장소의 지속가능한 관계를 만드는 요소이다.

그렇다면 이 예술마을을 지속가능하게 만드는 것은 무엇일까? 그것은 역사문화, 문화정책, 미래 생태와의 관계에서 찾을 수 있다. 예술마을 조성에 많은 역할을 했던 문화기획자 전고필은 이러한 도시, 혹은 마을의 지속가능한 상태를 '관계 이웃'으로 정의했다. '관계 이웃'은 원래 관광학에서 쓰는 말이다. 그곳에 거주하지 않더라도 마을이 관광객의 마음을 사로잡으면 관광객도 마을의 이웃이 될 수 있다는 뜻이다. 담양에는 관광으로 인연을 맺는 이웃뿐만 아니라 문화와 예술로 관계를 맺는 이웃들도 많다. 문화와 예술, 역사와 생태 자원들이 매개하는 담양은 갈수록 개인화되는 사회에

서 참신한 '관계 이웃'을 만들고 있다.

첫째, 역사문화의 관계는 담양의 문화가 아주 오랜 역사 속에서 형성됐다는 점을 강조한다. 조선시대 담양에 거주했거나 담양으로 유배 온 선비들의 인문학적 유산은 소쇄원이란 공간으로 현재까지 재현되고 있다. 이곳은 호남 사림의 역사적 거점으로서 현재 담양이 품고 있는 인문과 생태의 첫 연결 고리라 할 수 있다.

둘째, 문화정책의 관계는 담양의 문화적 도시재생의 지속성을 가능하게 한 정책과 행정의 힘을 말한다. 담양에 거주하는 전문가들은 담양 마을재생의 큰 동력으로 직전까지 담양군수를 역임했던 최형식 군수의 정책적인 판단과 일관된 행정을 꼽고 있다. 그는 마을의 창의적 재생을 위한 콘텐츠 기획과 제작은 전문가에게 맡기고 행정적 지원을 과감하게 추진했다. 담양의 문화재생이 긍정적으로 평가받는 이유 중 하나이다.

셋째, 미래 생태의 관계는 도시와 사람이 지속적으로 만나게 하는 것을 말한다. 담양의 문화유산과 동시대 문화재생은 담양에 거주하는 주민들의 삶을 방해하지 않는다. 그뿐만 아니라 생태와 어우러져 담양을 찾는 관광객들에게 지역 고유의 가치를 체험하게 하는 차별화 방안이 된다. 담양의 죽림, 메타세쿼이아, 고즈넉한 한옥 고택과 돌담 골목, 작은 하천과 꽃을 볼 수 있는 삼지내마을 풍경은 문화유산, 문화재생과 행복한 관계 맺기를 한다.

이러한 담양의 관계 맺기는 도시재생의 중요한 철학을 반영한다. 단기간에 성과를 내려고 무리한 프로젝트를 진행하지 않고, 장

기간 느린 변화를 거치며 마을이 바뀔 수 있다고 믿는다. 인구 감소, 청년 세대의 이탈, 도시재생을 명분으로 삼은 과도한 개발, 관광객들의 일시적 관심이라는 마을재생의 한계를 극복하는 길은 길게, 느리게, 여유 있게 살 수 있다는 마음에서 시작한다.

소쇄원은 우리 선조의
지식인 공동체 인문예술마을

담양 소쇄원은 가장 오래된 지식인 공동체 인문예술마을이라 할 수 있다. 기록에 따르면, 소쇄원은 1520년에서 1536년 사이에 지어졌다. 이 시기는 가사문학이 번성했던 때이다. 소쇄원은 조선 중기에 건축된 한국의 전통적인 사림의 정원이라 할 수 있다. 은사인 정암 조광조趙光祖(1482~1519)가 기묘사화로 인해 능주로 유배되어 세상을 떠나자, 양산보梁山甫(1503~1557)가 출세의 뜻을 버리고 자연 속에서 살기 위해 꾸민 별서 정원이다.

소쇄원의 '소쇄瀟灑'는 '맑고 깨끗하다'는 뜻을 담고 있다. 옛날부터 소쇄원은 선비들이 시와 노래를 즐기고 시국을 토론한 곳으로, 호남 사림의 학문 연구와 토론의 주요 장소였다. 김인후, 정철, 송순과 의병장으로 활동했던 고경명, 사단칠정 논쟁으로 유명한 기대승 등 당대 걸출한 호남 지식인이 소쇄원을 찾았다. 단순히 선비들의 휴식처를 넘어 지식인의 학문 공론장 역할을 했다. 또한 이

곳은 낙향하거나 유배를 떠난 조선 중기 지식인들이 각자의 학문적 도량과 깊이를 가늠하는 곳이었다. 이 때문에 담양은 호남 가사문학의 본산이자, 조선 중기 선비의 품격을 느낄 수 있는 인문예술마을이라 할 수 있다.

소쇄원은 자연 속에서 담 하나 둘러치면 수림(나무가 많은 숲)도 원림(집터에 딸린 숲)이 되는 한국 조경의 특징을 잘 보여 준다. 이런 조경 요소들과 건축물의 영향으로 소쇄원은 선비들에게 수학의 공

❶ 소쇄원 내 광풍각의 모습이다.

❷ 〈소쇄원도〉는 소쇄원 곳곳을 상세하게 묘사하고 있다. 제월당(위쪽 원)은 소쇄원의 내원에 해당하는 공간으로 '비 갠 하늘의 상쾌한 달'이라는 뜻이다. 광풍각(아래쪽 원)은 '비 갠 뒤 해가 뜨며 부는 청량한 바람'이라는 뜻으로 손님을 위한 사랑방이었다.

간이자 유희의 공간이며, 때로는 사색의 공간이 되기도 했다(정재훈, 2000).

소쇄원은 인문, 예술, 생태가 융합하는 장소였다. 그렇기 때문에 어떤 점에서는 인문생태예술 담양의 현재 모습을 고스란히 담고 있는 듯하다. 소쇄원에서 학문했던 김인후의 시 〈소쇄원 48영〉과 〈소쇄원도〉의 그림에서도 잘 드러난다.

〈소쇄원 48영〉은 김인후가 39세인 1548년에 지은 오언절구의 시이다. 제1영 '소정빙란'부터 제48영 '장원제영'에 이르기까지 소쇄원의 조경, 건축, 은거 등에 대해서 상세하게 노래하고 있다. 덕분에 건립 당시 소쇄원의 구성과 성격, 사상적 배경을 알 수 있다. 〈소쇄원도〉는 가로 36센티미터, 세로 25.5센티미터 크기의 그림이다. 위쪽에 가로로 긴 장방형의 틀을 만들어 '소쇄원 48영'이라는 제목을 적고, 아래의 큰 장방형 틀에 별서 소쇄원을 상세하게 묘사하고 있다(김진성, 2021).

인문생태 문화도시의 토대가 되는
소쇄원이라는 공간과 인문 지식

소쇄원은 전원, 계원, 내원으로 나뉜다. 전원은 소쇄원의 입구에 해당되는 곳으로 대봉대待鳳臺와 상하지上下池, 물레방아, 애양단愛陽壇 등이 있다. 계원은 맑게 흐르는 하천으로 오곡문五曲門 곁의 담 아래에 뚫린 유입구에서 오곡암, 폭

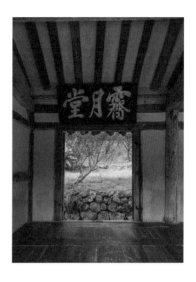

◐ 제월당의 현판은 우암 송시열의
친필이다.

★ 담양군 제공

포, 계류를 중심으로 한다. 광풍각光風閣도 계원에서 빼놓을 수 없다.
내원은 제월당霽月堂을 중심으로 한 공간으로, 당과 오곡문 사이에
는 두 계단으로 된 매대梅臺가 있다. 여기에는 매화, 동백, 산수유 등
의 각종 꽃나무가 있다. 제월당은 '비 갠 하늘의 상쾌한 달'이라는
뜻의 집으로 정면 3칸, 측면 1칸의 팔작지붕(네 면에 지붕면이 있고 측
면에 합각이라는 삼각형의 벽이 있는 지붕) 건물이다. 광풍각은 '비 갠 뒤
해가 뜨며 부는 청량한 바람'이라는 뜻의 손님을 위한 사랑방으로,
1614년 중수한 정면 3칸, 측면 3칸의 팔작지붕 한식이다.

소쇄원의 주인 양산보는 이곳을 매우 아꼈다. 그가 죽을 때도
유언으로 소쇄원을 다른 사람에게 팔지 말고, 후손 중 어느 한 사람
의 소유로 하지도 말며, 앞으로 이곳을 찾는 모든 이의 공유 자산으

로 운영하라고 말했다고 한다. 소쇄원은 정유재란 때 전소되었지만, 그 이후 양산보의 손자인 양천운, 현손인 양경지가 대부분 복원했다. 김인후가 〈소쇄원 48영〉이라는 시에서 이곳의 주요 시설들을 언급했기 때문에 가능했던 일이다. 현재 소쇄원은 개인 재산이지만, 운영에 필요한 최소한의 입장료만 받고 양산보의 후손들이 관리하고 있다. 이곳은 2008년에 사적에서 명승 제40호로 지정되었고, 매년 60만 명의 관광객이 찾고 있다.

소쇄원의 사상적 배경에는 무이구곡을 이상향으로 생각한 조선 선비의 은둔사상이 근본을 이루고 있다(정재훈, 2000). 소쇄원을 선비들의 여가 장소로만 간주해서는 안 된다.

◇

양인용 담양군 문화관광해설사는 "마음을 열어 물소리와 바람 소리를 듣고, 정원에 담긴 인문정신을 헤아려야 비로소 소쇄원이 제대로 보인다" …… "소쇄원은 나무와 돌, 연못, 정자로 만들어진 단순한 정원이 아니라 개혁 의지가 강했던 젊은 선비의 삶이 응축되어 있다"고 말한다.

_〈문화유산, 선비의 꿈 담은 '정원문화의 진수' 소쇄원〉, 《연합뉴스》, 2015.10.7

소쇄원은 최근 인기를 끄는 일상 속 생태문화 환경을 재현한 창의적 도서관, 인문 커뮤니티 공간 같은 느낌을 준다. 그리고 낙향하거나 유배 온 지식인들이 함께 당대 지식을 토론하고, 글을 쓰고,

시를 짓는 인문학적 행위들은 대학을 벗어나 사적인 공간에서 다양한 지적 실천을 하는 연구자 공동체 모임을 연상하게 만든다. 소쇄원, 그리고 이곳이 품고 있는 인문 지식은 현재 담양이 추구하는 인문생태 문화도시의 토대가 되었다고 할 수 있다.

마을재생의 세 가지 사례

담양은 아름다운 자연 풍광과 오래된 고택이 어우러져 눈을 편하게 해 준다. 맛있는 음식이 많아 입도 즐겁다. 이렇게 문화유산과 자연 경관만 있었다면 조금 심심했을 법한데, 오래된 폐건물을 예쁜 카페나 청년 창업 공간 등으로 재생하여 변화하는 공간의 이미지도 보여 준다.

담양의 문화적 도시재생은 행정가와 마을 주민, 문화기획 전문가들의 협력 속에서 만들어졌다. 문화적 도시재생에서 관계의 서사, 공간의 서사를 잘 풀어낸 것이라 할 수 있다. 그 대표적인 사례가 해동문화예술촌, 담빛예술창고, 다미담예술구이다. 해동문화예술촌은 담양 읍내의 오래된 폐건물 3곳을 재생해서 조성한 복합문화공간이다. 담빛예술창고는 해동문화예술촌과 더불어 문화재생 공간으로 유명한 곳이다. 해동문화예술촌, 담빛예술창고가 전형적인 폐건물을 리모델링한 문화적 도시재생이라면, 다미담예술구는 마을의 거리와 골목을 리모델링한 재생이라고 할 수 있다. 좀 더 구체적으로 살펴보자.

해동문화예술촌 문화재생의 중심,
해동주조장

해동문화예술촌에서 문화재생의 중심이 된 건물은 해동주조장이다. 이 주조장은 1950년대 말에 만들어져 선궁소주, 해동막걸리, 해동동동주 같은 술들을 50년 넘게 만들어 왔다. 그런데 그만 자금난으로 2010년에 폐업했다. 폐업 이후 주조장이 한동안 방치되어 있었는데, 담양군이 이 주조장을 문화공간으로 재생하는 계획을 세웠다. 2010년 이후 지역의 쇠퇴를 막고자 근대 산업공간, 생활공간을 문화공간으로 활용하려는 사업들이 시작됐다. 담양군도 문화체육관광부가 주관한 폐산업 시설 문화재생 사업 공모에 참여하여 선정됐다. 이후 이 공간을 리모델링해 2019년에 문화재생 공간으로 만들었다.

사업에 공모하려면 폐산업 시설을 지자체에서 먼저 매입해야 했다. 당시 해동주조장 부지는 담양 읍내의 중심지에 있어 슬레이트로 지어진 낡은 폐시설이 그대로 노출되어 보기에 좋지 않았다. 원래는 민간 건설업체가 이곳을 아파트 단지로 조성하려고 했다. 그러나 당시 최형식 담양군수가 주조장 주인과 인근 주민들을 설득해서 군에서 주조장을 매입하고 기존의 건물을 최대한 보존한 채로 문화재생 공간을 만들었다.

해동주조장을 구성하는 양조장, 안채 한옥, 문간채(초창기 주조장), 기술자 숙소, 차고, 유류고를 수리해 양조장의 역사를 보여 주는 아카이브 전시실, 기획전시 갤러리, 어린이 문화 예술터, 북카

❶ 해동주조장은 문화재생의 중심이 된 건물이다.

❷ 옛 건물의 천장 트러스를 그대로 노출시켜 근대 건축물의 분위기를 살렸다.

페, 회의실 등으로 조성했다. 특히 주조장 아카이브는 옛 건물의 천장 트러스(직선으로 된 여러 개의 뼈대를 삼각형, 오각형으로 얽어 짜서 지붕이나 교량의 도리로 쓰는 구조물)를 그대로 노출시켜 근대 건축물의 분위기를 살렸다. 그리하여 "해동주조장의 역사, 주조장의 산업적, 문화적 의미와 가치, 막걸리 제조 과정 등을 시각적으로 보여 주는 박물관"(황호택·이광표, 2022)의 기능을 한다. 건물 외벽에는 프랑스 그라피티 작가 줄리앙 세스 말랑Julien Seth Malland의 생명, 어린이,

① 건물 외벽에는 프랑스 그라피티 작가가 생명, 어린이, 자연을 주제로 작업한 벽화가 그려져 있다.

② 아카이브는 해동주조장의 역사, 의미와 가치 등을 시각적으로 보여 준다.

자연을 주제로 작업한 벽화가 그려져 있다.

담양군은 2,000평 규모의 해동주조장을 거점으로 이곳에 좀 더 창의적인 문화재생 공간을 만들고자 주조장 인근에 있던 담양교회와 담양의원 건물을 매입해 해동문화예술촌을 완성했다. 해동

❶❷ 구 담양교회 건물은
공연예술 중심의 문
화공간이다.

❸ 벽면 스테인드글라스
에는 담양읍을 포함
해 12개 담양 마을들
의 특성을 담은 대표
그림이 그려져 있다.

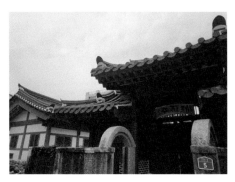

주조장이 주로 시각예술 중심의 문화공간이라면, 구 담양교회 건물은 공연예술 중심의 문화공간이다. 공연장으로 사용하는 2층 공간 트러스에 '천년담양'이란 문구가 쓰여 있어 눈길을 끈다. 벽면 스테인드글라스에는 담양읍을 포함해 12개 담양 마을 들의 특성을 담은 대표 그림이 그려져 있다.

구 담양의원 건물은 담양문화재단 사무실과 예술인 레지던스로 조성했다. 우뚝 솟은 대문 상판에는 '추자혜'라는 간판이 걸려

있는데, 추자혜는 백제시대 때 담양의 지명이다. 이렇게 해동문화예술촌은 복합문화공간으로 새롭게 태어났다. 전고필 선생의 생생한 목소리로 그 과정을 들어 보자.

◇

비하인드 스토리가 있어요. 원래 군수님이 이 공간에는 사케, 저 공간에는 와인, 그 옆에는 막걸리 공장을 지으면 어떻겠느냐고 의견을 냈습니다. 그러자 공무원들이 말을 못하고 그냥 있는 거예요. 그때 제가 대만의 '화산창의문화청'이라는 술 만드는 공장의 이야기를 했어요. 공장이 문을 닫자 예술가들이 점거해 사용하던 것을 시민들의 요청으로 대만 정부가 복합문화공간으로 조성했다고 말이지요. 시각예술, 공연예술, 메이커스 가게들이 생겨나 시민들이 좋아하는 활기찬 문화공간이 되었거든요. 그러자 군수님이 직접 방문해 보겠다고 해서 대만에 출장을 같이 갔어요. 그 후에 복합문화공간 성격의 해동문화예술촌이 만들어지게 되었습니다.

양곡을 보관하는 수매 창고였던
담빛예술창고

담빛예술창고는 과거에는 담양 지역에서 수확한 양곡을 보관하는 수매 창고였다. 1968년에 붉은색 벽돌로 지어진 이 창고 중 한 곳에는 흰색 바탕에 '남송창고南松倉

庫'라는 이름이 쓰여 있다. 술을 빚는 해동주조장과 곡물을 보관하는 남송창고, 그 이름만 보아도 담양이 예로부터 매우 풍족한 곡창지대이자 먹거리가 풍부한 곳이었음을 알 수 있다.

2004년에 양곡 수매 제도가 폐지되면서 남송창고는 본래의 기능을 상실한 채 방치되었다. 이곳을 문화적 도시재생 정책에 적극적인 담양군이 매입해 2015년에 미술전시 공간으로 재탄생시켰다. 담빛예술창고는 원래 있던 2채의 건물에 1채를 새로 지어 컨템

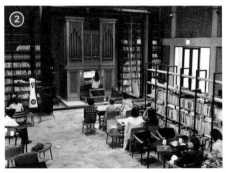

❶ 담빛예술창고는 과거에는 남양 지역에서 수확한 양곡을 보관하는 수매 창고였다.

❷ 문예 카페에 설치된 대나무로 된 파이프오르간이 매우 흥미롭다.

퍼러리 미술 창작물 전시 공간, 문예 카페, 갤러리 등으로 꾸몄다. 특히 문예 카페에 설치된 대나무 파이프오르간이 눈길을 끈다.

담빛예술창고가 문을 연 2015년에 '담양세계대나무박람회'가 열렸다. 이 행사를 기념하기 위해 700여 개의 대나무로 국내 유일의 파이프오르간을 제작했다. 그 파이프오르간을 이곳에 둔 것이다. 대나무의 속이 빈 특성과 층고가 높은 문예 카페의 공간적 특성 때문에 소리의 울림이 매우 깊다. 문예 카페 2층에 올라가면 통창으로 바로 옆에 위치한 관방제림의 아름다운 풍경도 볼 수 있다. 또한 담빛예술창고 2관에는 담양의 역사를 한눈에 볼 수 있는 '관방제 관방제림'과 '천년담양 역사보기' 전시 공간도 있다.

담양읍 담주리 거리를 새롭게
리모델링한 다미담예술구

다미담예술구는 2016년 원도심 문화재생 프로젝트의 일환으로 담양읍 담주리 거리를 새롭게 리모델링해 만들었다. 이곳은 오래전부터 죽세품 중심의 담양 5일장이 열리는 곳이라 주요 상권이 형성됐다. 관방천변을 끼고 관광객들이 즐겨 찾는 국수거리가 있고, 문화재생 프로젝트가 시작되기 전에도 아기자기한 공방과 카페가 자리 잡고 있었다.

다미담예술구는 2개의 문화공간으로 구분된다. 첫 번째는 기존의 전통 골목과 거리, 건물을 그대로 유지한 채 문화와 예술 콘텐

츠로 재탄생한 문화공간이다. 두 번째는 담양의 다른 마을에 있던 주요 건물들을 재현한 조형공간이다. 담빛작은도서관, 담빛골목창 작소, 담빛커피 인문학북스, 가현정북스 같은 공간이 전자에 해당 한다. 이 공간들은 담주리 거리의 오래된 흔적들을 최대한 살리면 서 카페, 책방, 음악 감상실, 미술창작 공간으로 재생했다.

다미담예술구에는 '쓰담길'이라는 복고풍 거리가 있다. 이 거 리에는 근대적 분위기에 맞게 재건축한 공간들이 밀집해 있다. 담 양의 옛날 건물들을 그대로 재현하고자 하는 일종의 복고풍의 재 생 스튜디오 같은 느낌이다. 가령 '창평면사무소', '금성면사무소', '대동의원', '담양군농업협동조합' 등이 그것이다. 마치 담양의 근대 건축물들을 그대로 옮겨 놓은 듯한 쓰담길 거리는 영화 촬영장 같 다. 이처럼 쓰담길은 젊은 관광객들에게 복고의 감성을 느끼게 해 주는 포토존의 기능을 하고 있다.

다미담예술구는 예술과 차와 낭만이 있는 거리를 지향한다. 이곳에서 는 그동안 이런저런 행사가 열렸다. 2021년 9월에 열린 '다미담에서 나를 만나다'는 전남 지역의 차 문화와 예술이 만나는 자리였다. 담양 의 죽로차를 필두로 장흥, 강진, 보성, 화순 등지의 전통차아 전시, 공 연, 도깨비장터가 어우러졌다. 젊은 작가들에게 작품 판매의 기회를 제공하고 미술 애호가들이 부담 없이 작품을 소장할 수 있는 기회를 제공하려는 취지였다. 다미담예술구는 이렇게 젊음과 예술, 화합과

공유를 추구하고 있다.

_황호택·이광표(2022),《대나무숲 담양을 거닐다》, 컬처룩

담양의 문화적 도시재생
키워드 '담다'

해설사의 안내에 따라 해동문화
예술촌, 담빛예술창고, 다미담예술구를 둘러보다 보니 담양의 문
화적 도시재생 키워드가 '담다'라는 것을 알게 되었다. 담양의 한자
뜻도 '햇빛, 혹은 따뜻한 온기를 담다'이다. 담양이 무엇인가를 잘
담을 수 있는 문화적 포용력이 있는 곳이면서, 풍부한 '담을 거리'
를 갖고 있는 곳이라는 이중의 뜻을 담고 있는 듯하다. 술을 담고
빚는 장소가 문화를 담고, 곡물을 담고 있는 창고가 예술을 담는 담
양. 정겨운 술, 일용할 양식, 아름다운 자연, 매력적인 문화예술이
라는 '담을 거리'가 풍부한 담양. 이 고즈넉하고 정겨운 마을은 역
사, 문화, 생태가 어우러지는 문화적 도시재생의 좋은 사례라 할 수
있다.

이 세 공간이 대략 2015년에서 2019년 사이에 조성된 것을 보
면 담양군의 문화적 도시재생의 일관된 의지를 엿볼 수 있다. 물론
문화행정의 일관된 계획만으로 문화적 도시재생을 성공적으로 이
끌 수는 없다. 문화행정 관료와 문화기획 전문가, 그리고 시민의 협
치가 있을 때 문화적 도지재생은 성공할 수 있다.

《담양 아카이빙 스케치북》의 국경희 작가가 책을 만들면서 한 말이다. "도시재생 사업을 구상하고 계획 수립 단계부터 마을공동체나 소규모 공동체 등 주민들이 중심이 되어야 함을 절실히 느끼는 계기가 되었다."(국경희 외, 2021: 151쪽) 이 책은 담양 주민들이 자신이 살고 있거나 평소에 자주 갔던 곳을 스케치북에 그림과 글로 담는 프로젝트로, 담양 도시재생 사업의 일환으로 시작되었다. 이 프로젝트를 추진하면서 국경희 작가는 도시재생 활성화를 위해서는 현실성 있는 계획을 수립하고, 이를 집행할 수 있는 민간과 행정 거버넌스 구축, 체계적인 시스템을 갖춘 플랫폼이 절실함을 느꼈다고 한다. 결국 문화적 도시재생 성공의 관건은 행정관료, 문화기획자, 마을 주민의 협치에 있는 것이다.

오래된 문화유산과 건강한 자연 음식이 공존하는
생태문화적 가치

역사적 문화유산과 문화적 도시재생, 여기에 담양이 자랑하는 또 하나는 생태문화의 가치를 추구하는 것이다. 담양은 평야와 산이 어우러진 자연 경관, 죽림으로 조성된 산책로와 천변, 그리고 오래된 고택이 있어 바쁜 도시 생활에서 벗어나 휴식을 취하기에 좋은 곳이다.

담양은 1970년대부터 그린벨트로 묶여 개발이 제한돼 자연과 전통문화가 다른 지역보다 잘 보존됐다. 그 덕분에 담양은 생태도

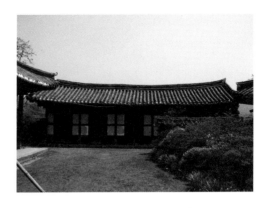

● 고택은 슬로시티 담
양의 정취를 제대로
느낄 수 있는 곳이다.

시로 각광을 받기에 이르렀다. 생태도시 담양은 바쁜 삶에 지친 사
람들에게 다양한 휴식 공간을 제공한다.

그중에 한 곳이 바로 고택이다. 특히 담양군 창평면 삼지내마
을의 고택은 슬로시티 담양의 정취를 제대로 느낄 수 있는 곳이다.
먼저 눈에 띄는 것은 돌담길이다. 총 3.5킬로미터에 이르는 돌담길
은 고택의 고유한 독립성을 고풍스럽게 표현해 준다. 돌담은 맨 아
래에는 큰 돌로 중심을 잡아 물에 파이거나 씻겨 내려가지 않게 기
반을 다지고 올라갈수록 점차 작은 돌을 놓고 맨 위에 기왓장을 올
렸다. 이 돌들은 인근 산이나 개울에서 가져온 잡석들이지만, 삼
지내 담벼락에서 만나 조화로운 아름다움을 표현한다(《아주경제》,
2021.11.15).

삼지내마을에 있는 고택 중에서 고재환 가옥(전라남도 민속문화
재 제37호), 고정주 고택(전라남도 민속문화재 제42호), 고재선 가옥(전

라남도 민속문화재 제5호)이 가 볼 만하다. 특히 고정주 고택 앞에 있는 슬로시티를 상징하는 대나무로 만든 달팽이 모양의 조형물은 담양의 정취와 잘 어우러진다.

담양의 예술마을은 볼거리, 먹거리, 즐길 거리가 함께 있는 문화공간이 많다. 그중에서 김규성 시인이 운영하는 '글을낳는집'은 고택, 건강식, 예술이 공존하는 생태적 문학 레지던시로 유명하다. '글을낳는집'은 한국문화예술위원회로부터 창작 레지던시 프로그

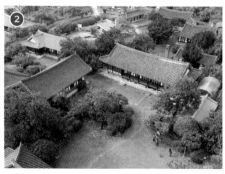

❶ '치타슬로(Cittaslow)' 의 로고이다. '치타슬로' 는 '슬로시티'의 이탈리 아어 표기이다.

❷ 담양군 창평면은 아시 아 최초로 국제슬로시 티연맹으로부터 슬로시 티로 지정받았다.

램으로 일부 운영 지원을 받지만, 처음부터 작가의 자발적인 의지에서 시작된 작은 문학마을과도 같다. 적송으로 둘러싸인 한적한 이곳은 계곡과 산림욕, 산책로가 어우러진다. 지하 148미터 깊은 곳에서 길어 올리는 약수, 싱싱한 먹거리를 가꾸는 300평 텃밭, 시인의 아내가 만들어 주는 건강 영양 식단, 그동안 이곳에 머물던 작가들이 놓고 간 5,000권의 책이 있는 이 독립적인 문학 레지던시는 담양의 생태문화적 가치를 잘 보여 주고 있다(이규승, 2022.11.28).

작은 마을에서 슬로시티는 그 자체로
생태적인 삶을 보여 주는 모델

담양에는 자연과 일상, 그리고 예술이 공존하는 예술마을들이 많다. 담양의 예술마을은 느리고 건강한 삶을 지향한다. 도시의 숨 막히는 삶에서 벗어나고 싶은 사람들이 최근에 대안으로 삼고자 하는 슬로건이 '슬로시티'이다.

슬로시티는 이탈리아에서 시작된 생태도시 운동이다. 1986년 미국의 맥도날드 햄버거가 이탈리아 로마에 상륙했을 때 그곳 사람들이 온몸으로 저항하면서 시작되었다. 햄버거는 대표적인 패스트푸드이다. 이처럼 빠르게 만들어서 먹는 음식이 식생활 문화를 망친다는 인식이 퍼지면서 저항 운동이 힘을 얻었다. 이 저항 운동은 1989년 파리에서 슬로푸드slow food 선언문을 채택하는 데 원동력이 되었다. 마침내 1999년 10월 이탈리아 토스카나주 그레베

인 키안티의 파올로 사투르니니 전 시장을 비롯한 몇몇 시장들이 모여 위협받는 달콤한 인생의 미래를 염려하며 '치타슬로citta slow', 즉 슬로시티slow city 운동을 본격적으로 출범시켰다(손대현·장희정, 2012).

슬로시티는 대도시에도 필요한 슬로건이지만, 작은 마을에도 필요하다. 작은 마을에서 슬로시티는 그 자체로 생태적인 삶을 보여 주는 모델이 될 수 있기 때문이다. 숲과 강과 낮은 집이 있는 마을은 그 자체로 생태적인 미래 가치를 갖고 있다. 생태마을은 과거 유산이나 복고적인 향수를 불러일으키는 곳을 넘어선다. 우리 모두가 살아야 하는 미래의 가치를 담고 있기 때문이다.

◇

생태마을운동은 두 가지 근본적인 진실을 결합시켰다고 본다. 하나는 사람은 작고 건강하고 자원이 가득한 마을공동체에서 최고의 삶을 누릴 수 있다는 것이다. 다른 하나는 인류를 위한 지속가능한 삶의 한 방향이 전통적인 마을공동체 삶을 되찾고 발전시키는 데 있다는 것이다.

_조나단 도슨(2011), 《지금 다시 생태마을을 읽는다》, 그물코

이탈리아에 본부가 있는 국제슬로시티연맹은 2002년 7월에 창립해 현재 전 세계 30개국 244개 도시가 참여하고 있다. 담양 창평면은 아시아 최초로 연맹으로부터 슬로시티로 지정받았다.

담양의 생태문화 가치를 가장 잘 보여 주는 곳은 죽녹원과 메

타세쿼이아 가로수 길이다. 죽녹원은 전라남도 담양군 담양읍 향교리에 있는 대나무 숲 공원이다. 본래 야산에 있던 대나무 숲이었지만, 2003년 5월에 담양군에서 공원을 조성해 개원했다. 넓이 약 16만 제곱미터(4만 8,400평)의 울창한 대숲이 펼쳐져 있다. 내부에는 총 2.2킬로미터의 산책로가 있으며 죽녹원8길, 판소리 전수관, 송강 정철 유적지, 죽향 체험마을 등이 있다. 푸르른 대나무들이 싱그럽게 펼쳐져 있어 죽림욕을 즐길 수 있다.

❶ 죽녹원은 시간이 지나면서 자연스러운 생태 공간으로 변화했다.

❷ 메타세쿼이아 가로수 길은 1972년 담양군청에서 금성면 원율삼거리까지 5킬로미터 구간에 조성한 길이다.

메타세쿼이아 가로수 길은 1972년 담양군청에서 금성면 원율 삼거리까지 5킬로미터 구간에 메타세쿼이아 5년생 1,300본을 심어 조성한 길이다. 당시 어려운 재정 상황에도 군비를 확보해 나무를 심고 가꾸었다. 이후 담양읍과 각 면으로 연결되는 주요 도로에 지속적으로 나무를 심어 아름다운 메타세쿼이아 가로수 길이 되었다. 무려 8.5킬로미터의 국도변 양쪽에 10~20미터에 이르는 아름드리나무들이 저마다 짙푸른 가지를 뻗고 있어 지나는 이들의 눈길을 한동안 사로잡는다.

이 길은 푸른 녹음이 한껏 자태를 뽐내는 여름에 드라이브하기 좋다. 잠깐 차를 세우고 걷노라면 메타세쿼이아 나무에서 뿜어져 나오는 특유의 향기에 매료되어 꼭 삼림욕장에 온 듯하다. 너무나 매혹적인 길이라 자동차를 타고 빠르게 지나쳐 버리기엔 왠지 아쉬움이 남는다. 자전거를 타거나 산책을 한다면 메타세쿼이아 길의 참모습을 느끼기에 더없이 좋을 것이다. 오래전 고속도로 개발 계획이 발표되었을 때 이 도로가 사라질 위험에 처한 적이 있지만, 많은 지역 주민들의 반대로 지킬 수 있었다.

죽녹원이 오래된 생태공간이라면, 메타세쿼이아 가로수 길은 현재의 생태공간이다. 처음에는 대나무와 메타세쿼이아를 인공적으로 심어 조성한 공간이었지만, 시간이 지나면서 자연스러운 생태공간으로 변화했다. 그 덕분에 슬로우시티를 찾는 관광객들이 걷고 사진을 찍는 등 생태적인 일상을 즐길 수 있게 되었다.

죽녹원과 메타세쿼이아 가로수 길은 역사문화유산의 장소인

소쇄원과 재생문화공간인 해동문화예술촌, 담빛예술창고, 다미담 예술구와 공존하고 있다는 점이 중요하다. 역사, 문화, 생태가 함께 만나는 담양 생태예술마을은 가장 미래지향적인 가치를 담고 있다.

2장

특화된 예술 장르를
간직한
예술마을

예술마을은 도천마을이 품은 거장의 망향이다.

_통영국제음악재단 대표 이용민

분단과 냉전을 넘어
예술 속으로,
통영 윤이상음악마을

통영은 세계적인 음악가 윤이상을 품은 도시이다. 통영시 도천동에 있는 윤이상기념공원은 소박하지만 기품이 있고, 공간의 깊이를 느낄 수 있는 곳이다. 이 공원에는 윤이상기념관과 그의 베를린 저택을 4분의 1 규모로 축소한 2개의 건물이 있다. 두 건물을 연결하는 외부 경관도 매우 아름답다. 이 공원은 한국예술종합학교 건축학과 설립 멤버였던 민현식 교수의 설계로 만들었는데, 2010년에 현대적 건축 미학을 인정받아 '좋은 건설발주자상(대통령상)'을 받았다.

베를린하우스는 윤이상이 살던 베를린 저택과 주변 경관을 그

대로 옮겨 온 듯하다. 기념관 2층으로 올라가면 윤이상의 생애와 작품들을 만날 수 있다. 그의 생애를 한눈에 볼 수 있는 그림과 그가 창작했던 악보들, 연주회 포스터, 그가 사용했던 악기와 물건들이 잘 전시되어 있다.

'음악적인 삶'과 '냉전의 삶'이
극적으로 조우

윤이상에게 베를린은 어떤 의미였을까? 베를린은 그를 세계적인 현대음악가로 성장시켜 준 도시이면서 분단의 아픔과 고통을 온몸으로 겪게 한 도시이다. 베를린에서 윤이상은 두 삶을 살았다. 음악가로서의 삶과 분단된 조국의 아픈 현실을 감내해야 했던 삶. 그 두 삶이 기념관에 그대로 재현되어 있다.

윤이상은 1959년 다름슈타트 국제현대음악제에서 〈일곱 악기를 위한 음악〉을 발표해 유럽 음악계의 주목을 받고 세계적인 현대음악가로 명성을 떨쳤다. 그러나 동백림 사건으로 모진 고문을 당하고 투옥됐다. 이후 스크라빈스키Igor Stravinsky, 1882~1971와 카라얀Herbert von Karajan, 1908~1989 등 세계적인 음악인들과 국제 예술계의 탄원으로 풀려났지만, 독일로 추방되어 그곳에서 생을 마감했다. 두 삶은 서로 다르지만 사실 분리될 수 없다. 음악을 위해 선택한 베를린, 냉전의 유배지 베를린은 추방자 윤이상의 슬픈 냉전의

게토이자 영혼의 아픔을 달래는 안식처였다.

'음악적인 삶'과 '냉전의 삶'은 고향 통영에서 극적으로 조우했다. 동백림 사건 이후 그는 고향 땅을 밟지 못했고 멀리서 고향을 그리워했다. 1994년, 귀국이 좌절된 이후 윤이상이 통영 시민들에게 보낸 육성 편지에는 다음과 같은 이야기가 들어 있다.

◇

유럽에 머물렀던 38년 동안 나는 한 번도 충무(통영)를 잊어 본 적이 없습니다. 그 잔잔한 바다, 그 푸른 물색, 가끔 파도가 칠 때도 파도 소리는 나에겐 음악으로 들렸고, 그 잔잔한, 풀을 스쳐 가는, 초목을 스쳐 가는 바람도 내겐 음악으로 들렸습니다.

_이서후(2020), 《통영》, 21세기북스

통영의 모든 풍광이 음악으로 들렸다! 그의 사후, 윤이상의 간절한 이 고백은 메아리가 되어 그를 추모하고 기념하는 통영 시민들의 분투로 이어졌다. 그 결실로 통영은 세계적인 음악도시로 자리매김했다.

1995년, 윤이상이 사망한 후에 그의 유품들이 고향 통영으로 돌아왔고, 2002년에 그의 음악적 업적을 기리는 통영국제음악제가 열렸다. 윤이상국제음악콩쿠르와 통영국제음악당, 통영국제음악재단이 차례로 만들어졌다. 2015년에는 통영이 유네스코 창의도시로 선정됐다. 윤이상이 태어나 어린 시절 다녔던 도천동 골목

❶ ❸ 기념관에는 그의 생애를 한 눈에 볼 수 있는 그림과 그가 창작했던 악보들, 연주회 포스터, 그가 사용했던 악기와 물건들이 잘 전시되어 있다.

❷ 윤이상기념공원은 소박하지만 기품이 있고, 공간의 깊이를 느낄 수 있는 곳이다.

❹ 베를린하우스는 윤이상이 살던 베를린의 저택을 4분의 1 규모로 축소해 지었다.

길은 이제 소박하지만 정겨운 음악마을로 조성되고 있다. 살아생전 고향을 그리워했던 윤이상의 눈물은 음악도시 통영을 활짝 꽃 피우게 해 준 씨앗이었던 셈이다.

윤이상의 오랜 서사가 있는
도천동 음악마을

2022년 10월 29일 오후, 윤이상기념공원에서는 '시민들을 위한 치유와 회복의 음악백신'이라는 주제로 마을 축제가 열렸다. 큰 무대도 없고 유명한 연주자도 등장하지 않은 소박한 마을 음악축제였다. 생활예술음악 동호인들이 중심이 된 연주회였다. 관객과 출연자 사이에는 심리적 거리가 없었다. 음악으로 행복한 일상을 만드는 사람들이 모여 소박하게 마을 축제를 연 것이다.

축제 기획은 전문 대행사가 아니라 도시재생 주민협의체가 직접 맡았다. 마을 주민들로 구성된 음악 동아리의 연주와 음악 체험 행사가 열리고 프리마켓이 운영됐다. 음악마을을 홍보할 수 있는 티셔츠 만들기, 악기 무늬의 달고나 체험 등 음악과 마을의 일상이 만나는 축제였다.

비록 작은 축제였지만 도천동 마을 주민들의 자부심은 대단했다. 세계적인 음악가 윤이상이 태어나고 자란 곳이기 때문이다. 도천동은 최근에 음악마을 조성 프로젝트를 본격적으로 시작했다.

❯ '안단테 윤이상 음악여
행길'이란 테마로 만든
윤이상 음악거리는 세
코스로 나뉜다. 이 길
을 걷다 보면 윤이상의
연보와 그가 작곡했던
교가, 벽화와 통영의
아름다운 경관을 감상
할 수 있다.

이 프로젝트는 2015년 경남문화예술진흥원의 '문화우물사업', 한국문화예술위원회와 벽산엔지니어링의 '문화예술협력 네트워크 공공·민간협업사업' 지원으로 시작됐다. 이후 국토교통부가 시행하는 '2020년 도시재생 뉴딜사업'에 선정돼 2024년까지 총 130억 원의 예산을 지원받아 사업을 지속할 수 있게 됐다.

'음악이 흐르는 도천, 마을 이야기에 윤이상(음악)을 입히다'를 주제로 도천동마을의 정체성을 강화하고, 음악을 매개로 다양한 콘텐츠와 공동체 활성화 프로그램을 진행할 계획이다. 달무리광장과 음악마을 아트홀 조성, 골목상권 활성화를 위해 지역 청년들의 창업공간을 지원하는 '청년둥지틀기', 윤이상 음악거리 조성, 마을 주민의 복지 향상을 위한 '세대공감 한울타리' 조성 등을 포함한다.

윤이상 음악거리는 윤이상이 어릴 적 놀고 학교(통영심상소학교)에 다니던 거리를 아름다운 벽화와 악기 조형물로 채웠다. '안단테 윤이상 음악여행길'이란 테마로 만든 윤이상 음악거리는 세 코스로 나뉜다. 효도와 작곡의 길(제1코스), 문화생태의 길(제2코스), 명상의 길(제3코스)이다. 이 길을 걷다 보면 윤이상의 연보와 그가 작곡했던 교가, 벽화와 통영의 아름다운 경관을 감상할 수 있다.

도천동 윤이상음악마을은 중앙정부와 시도의 지원을 받아 시작한 도시재생 사업이지만, 마을 주민들의 자발적인 참여와 문화기획자들과의 협업으로 자생적인 활동에 대해 고민하고 있다. 사실 이곳은 인위적으로 조성할 만한 것이 없다. 작은 골목에 조성된 음악마을은 주민들의 생활 터전이고, 큰 규모의 폐산업 시설도 없

기 때문이다.

　그리고 이미 윤이상기념공원과 아담한 콘서트홀이 있다. 윤이상과 관련된 다양한 콘텐츠는 이곳에 가면 볼 수 있다. 도천동 전체를 세련되게 리모델링할 필요도 없고, 거대한 공연장이나 대형 페스티벌, 동네와 어울리지 않는 대형 조형물을 만들 필요도 없다. 이미 통영에는 윤이상을 기념하는 자원들이 풍부하다.

　그래도 도천동 음악마을은 오랜 정취를 그대로 간직하고 있고, 그 안에 윤이상의 오랜 서사가 있기에 더욱 소중하다. 윤이상을 기념하는 연주회와 페스티벌, 콩쿠르는 통영국제음악당에서 개최하면 충분하다. 윤이상이 어떤 활동을 했는지는 동네 골목 바로 옆에 있는 윤이상기념공원을 방문하면 자세히 알 수 있다. 그러나 윤이상의 탯줄이 끊긴 자리, 유년 시절의 추억, 음악에 조금씩 눈을 뜨며 성장하던 기억을 상상할 수 있는 곳은 도천동 음악마을이 유일하다.

　음악마을의 벽화와 글은 윤이상음악마을이라는 인상을 주려는 표면적인 정보에 불과할지도 모른다. 그보다 중요한 것은 마을 골목과 오래된 건물 사이를 거닐면서 그의 유년 시절과 음악가로 성장하는 과정을 상상할 수 있는 비가시적인 서사이다. 화려하고 거창한 마을이 아니더라도 깊고 우아한 서사를 지니고 있다면 예술마을은 그것으로 충분하지 않을까.

윤이상의 눈물, 동백림 사건

윤이상은 경상남도 산청군에서 2남 3녀 중 장남으로 태어났다. 한학자인 아버지 덕분에 어릴 적부터 문화예술 분야를 접할 기회가 많았다. 유년기에 풍금 반주에 맞춰 노래를 잘 부르고 악보를 곧잘 읽는 등 음악에 소질을 보였다. 13세 때 바이올린과 기타를 배웠고, 직접 선율을 쓰기도 했다. 상업학교에 진학하면 음악을 공부해도 좋다는 아버지의 허락을 받고, 1935년 일본 오사카에 있는 상업학교에 진학했다. 이후 오사카 음악대학에서 첼로, 작곡, 음악이론을 배웠다. 그는 뛰어난 작곡가이기도 했지만 뛰어난 첼리스트이기도 했다.

해방이 되고 윤이상은 고향으로 돌아와 당대 최고의 예술인으로 활동했던 동향의 예술가 유치환, 김춘수 등과 함께 '통영문화협회'를 만들어 통영의 문예부흥 운동을 이끌었다. 당시 문화예술 근대화 운동의 일환으로 일선 학교에서 교가를 짓는 일이 많았는데, 윤이상은 통영에 있는 여러 학교의 교가를 직접 작곡했다. 서울대, 덕성여대 등에서 작곡과 음악이론을 가르치고 작품과 평론을 활발하게 발표했다. 그러나 그러한 활동에 한계를 느끼고 세계적인 현대음악가의 꿈을 꾸며 1957년에 베를린으로 유학을 떠났다.

베를린 유학은 그의 인생에서 가장 큰 전환점이 됐다. 처음엔 가난한 나라에서 온 예술가인 그를 아무도 주목하지 않았다. 그러나 한국 전통음악의 고유한 표현 양식과 불교적인 세계관이 깔린 독특한 작품세계를 구축하면서 1960년대 유럽 음악계의 슈퍼스타

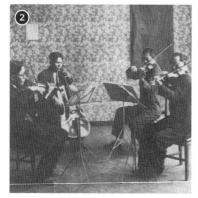

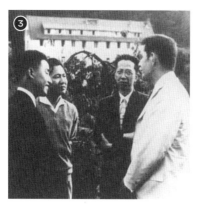

❶ 윤이상은 동백림 사건으로 강제 추방당한 뒤 고향 통영을 그리워하다가 1995년 11월 베를린에서 숨을 거뒀다.

★ 통영문화재단 제공

❷ 통영현악사중주단(1947년). 왼쪽에서 두 번째가 윤이상, 세 번째가 최상학이다. 윤이상은 어릴 적부터 친구였던 최상학을 만나기 위해 1963년 북한을 방문했다가, 1967년 동백림 사건에 휘말리게 되었다.

❸ 1958년 독일 다름슈타트. 왼쪽부터 백남준, 윤이상, 노무라 요시오, 존 케이지이다.

로 떠올랐다. 1959년 다름슈타트 국제현대음악제에서 발표한 〈일곱 악기를 위한 음악〉을 필두로 1964년에 작곡한 〈오, 연꽃 속의 진주여〉는 불교적 주제를 바탕으로 한 오라토리오이다. 1966년 도나우싱엔 현대음악제에서 초연한 관현악곡 〈예약〉은 종묘제례악에서 영감을 받아 쓴 곡으로, 그를 국제적인 스타 음악가로 만들었다.

유럽 음악계에서 스타로 떠오른 윤이상에게 시련이 찾아온 것은 1963년 북한을 방문하면서부터였다. 그해 4월 윤이상은 베를린에서 함께 유학한 음악 동료 최상학을 만나기 위해 북한에 갔다. 그후 북한에 있는 고구려 벽화 〈사신도〉에 영감을 받아 자료 조사차 북한을 다시 방문한 것이 결국 화근이 되었다. 당시 박정희 군사정권은 서유럽에 거주하는 교민과 유학생 200여 명이 북한으로 넘어가 간첩 활동을 했다고 발표했다. 바로 그 유명한 '동백림 사건'으로, 1960년 군사정권에서 일어난 최대의 간첩 공작단 사건이었다. '동백림'은 '동베를린'의 한자식 표기이다.

윤이상은 부인과 함께 1967년 중앙정보부에 체포되어 서울로 송환됐다. 윤이상은 1심 재판에서 무기징역, 2심과 3심을 거쳐 징역 10년을 구형받고 수감됐다. 국제 음악계에서는 옥고를 치르는 윤이상을 위해 구명 운동을 벌였다. 박정희 정권은 국제 사회의 압력에 부담을 느껴 윤이상을 풀어 주고 독일로 추방했다. 윤이상은 1971년 독일로 귀화해 1972년 뮌헨올림픽 축하 문화행사 중의 하나였던 오페라 〈심청〉을 쓰는 등 왕성한 음악 활동을 이어 갔다.

윤이상은 해외로 강제 추방된 후 남한에 돌아올 수 없었다. 대

신 그는 북한을 방문하면서 한반도에 뿌리를 둔 자신의 음악적 정체성을 지켜 나가고자 했다. 북한에서는 1982년부터 매년 윤이상음악제가 개최되었고, 한국도 민주화 시대에 접어들면서 그의 음악을 국내에서 연주할 수 있었다. 윤이상은 1994년 9월 서울, 부산, 광주 등지에서 열리는 윤이상음악축제에 참여하고자 했지만, 당국의 반대로 입국이 불발됐다. 죽기 전 고향에 갈 수 있을 것으로 믿었던 그는 몹시 상심했고, 1995년 11월 3일 베를린 발트병원에서 폐렴으로 사망했다.

윤이상, 아직도 끝나지 않은 한반도의 분단과
냉전의 역사를 상징하는 기표

통영을 국제적인 음악도시로 성장시키고, 세계적인 작곡가 윤이상을 고향 통영으로 모시는 데 산파 역할을 한 사람이 있다. 통영국제음악재단 이용민 대표이다. 그와 함께 윤이상기념공원을 찾았다. 베를린 유학 시절 음악에 대한 순수한 열정, 현대음악계 거장의 반열에 오르기까지 그가 이룬 위대한 성취들, 냉전의 고통을 온몸으로 버텨 냈던 순간들, 베를린으로 강제 추방당하며 고향 통영을 그리워하다 먼 이국땅에서 숨을 거둔 슬픈 사연들이 기념공원 안에 고스란히 담겨 있었다. 그런데 이곳은 한동안 '윤이상기념공원'이 아닌 '도천동 테마파크'로 불렸다. 보수 정권 시절에 공원 조성이 완료되었는데 보수 단체들의 거

센 항의로 본래의 이름을 쓸 수가 없었던 것이다.

2017년이 돼서야 '윤이상기념공원'이라는 이름을 다시 쓸 수 있었다. 윤이상을 위한 기념공원에 '윤이상'이란 이름을 쓸 수 없었던 과거의 슬픈 이야기는 지금도 계속되고 있다. 이런저런 외부의 압력으로 윤이상기념공원을 포함해 통영의 윤이상 관련 사업들이 순탄치 않게 흘러가고 있기 때문이다. 이용민 대표의 이야기이다.

◇

통영국제음악제를 준비하던 20여 년 전부터 윤이상국제음악콩쿠르, 윤이상기념공원, 통영국제음악당, 통영국제음악재단이 만들어질 때까지, 단 한 번도 일이 쉽게 이뤄진 적이 없어요. 분단의 아픔을 고스란히 간직한 윤이상은 예술도시 통영을 대표하는 이름이면서 동시에 고향 통영에서 온전히 환영받지 못하는 불편한 이름이었습니다. '윤이상'이란 이름은 아직도 끝나지 않은 한반도의 분단과 냉전의 역사를 상징하는 기표입니다.

전통문화유산과 현대 문화예술의 산실 통영, 군사도시에서 예술도시로

인구 14만 명의 통영은 570개 섬으로 둘러싸인 아름다운 관광 휴양 도시이다. 통영은 푸른 바다와 작은 섬들, 아기자기한 해안 지형으로 빼어난 경관을 자랑해 '동양

의 나폴리'라고 불린다. 통영시는 2010년부터 '바다의 땅'이라는 슬로건으로 시를 홍보하고 있다. '바다의 땅'은 고성반도 끝자락에 위치하고, 수많은 섬을 보유한 통영의 지리적 특성을 가장 잘 표현한다. 역사지리적 관점에서 통영의 변천 과정을 이해하려면 다음 세 가지 정체성에 대한 설명이 필요하다.

첫째, 조선시대 때 통영은 군사도시였다. 원래 '통영統營'이란 이름은 '삼도수군통제영三道水軍統制營'을 줄인 말이다. 조선시대 삼도수군통제영은 현재로 치면 해군본부이다. 전라도와 경상도를 오가던 통제영이 본부를 이곳저곳으로 옮기다 마지막으로 정착한 곳이 지금의 통영이다. 삼도수군통제영은 300년간 조선의 해군 총본부로서 왜군의 침략에 맞선 중요한 군사적 요지였다.

둘째, 해방 이후 통영은 남해안 수산업의 중심 도시이다. 통영 해역은 2017년에 미국 식품의약국FDA의 기준을 통과한 국내 유일의 청정해역이다. 통영 앞바다는 바다 생물이 살기에 좋고 안전한 수산물을 생산할 수 있는 해역으로 인정받은 것이다. 그래서인지 통영에는 다른 도시에 비해 어업에 종사하는 인구 비율이 높고, 해산물이 풍부해 각종 수산업협동조합이 설립되어 있다. 특히 양식업도 발달해 국내 굴 생산량의 70퍼센트를 책임지고 있다. 그 밖에 광어, 우럭, 참돔, 돌돔 같은 익숙한 횟감용 생선은 물론 멍게, 피조개, 홍합, 김, 미역, 다시마, 전복 등 다양한 수산물을 양식하여 판매한다.

셋째, 2000년 이후 통영은 문화예술의 도시로 변화하고 있다.

산업 근대화 이후 통영에 조선업이 발달해서 중소 규모 조선소들이 많았다. 대표적으로 SPP조선, 성동조선, 신아SB, 삼호조선, 21세기조선, 가야중공업 등 1990년대까지 통영은 한국 조선업의 전성기를 구가했다. 그러나 전 세계적으로 조선업이 사양 산업이 되면서 대부분의 조선소가 파산했다. 통영 경제의 중요한 부분을 차지했던 조선업이 파산하자 통영시도 위기의식을 느꼈다. 그 후 대안으로 찾은 것이 문화예술과 관광의 도시로 전환하는 것이었다.

사실 통영은 이미 오래전부터 전통문화유산과 현대 문화예술의 산실이었다. 통영의 대표적인 유형문화유산은 400년의 역사를 자랑하는 나전칠기이다. 통영에서 나전칠기의 원료인 신선한 전복, 질 좋은 옻나무가 많이 생산되면서, 통영 나전칠기는 문양과 색깔이 신비롭고 화려해 최고의 품질을 자랑한다. 무형문화유산인 '통영오광대'도 있다. 통영오광대는 남해안 지역에서 오래전부터 행해진 탈놀이의 하나로, 1964년에 국가 중요무형문화재로 지정됐다. 통영오광대의 특징은 다른 지역과 달리 종교적인 의식 없이 순수하게 오락적인 연희 놀이 형식을 띤다는 점이다. 통영오광대의 대표적인 춤은 문둥이춤과 말뚝이춤이다.

통영은 전통문화유산뿐만 아니라 문학, 미술, 음악 등 순수예술 분야에 탁월한 예술인들도 많이 배출했다. 시인 유치환·김춘수, 소설가 박경리, 화가 이중섭·김용주, 전혁림의 고향이 통영이다. 청마문학관, 김춘수유적기념관, 박경리기념관, 이중섭거리 등 통영이 배출한 예술인들을 기념하는 곳이 많다. 한국 근현대 문학예술

계를 대표하는 수많은 예술인이 통영 출신이다. 이 사실만 보더라도 통영은 예술도시의 정체성을 오래전부터 갖고 있었다고 할 수 있다. 이때 빼놓을 수 없는 인물이 바로 윤이상이다.

음악도시 통영에서 윤이상은 절대적인 위상을 갖는다. 물론 앞서 언급한 대로 통영은 많은 유명 예술인들이 태어난 곳이다. 하지만 동시대 통영이 예술도시로 국내외에서 주목을 받은 것은 전적으로 윤이상이 이뤄 낸 음악적 업적 때문이다. 통영국제음악제, 통영국제음악재단, 통영국제음악당, 윤이상국제음악콩쿠르 등 통영의 많은 음악 인프라는 윤이상을 기념하는 것들이다. 이처럼 통영이 윤이상을 대표로 하는 음악 유산과 자원이 풍부했기 때문에 유네스코 창의도시로 선정될 수 있었다.

다양한 문화예술이
살아 숨 쉬는 종합예술의 도시

군사도시에서 수산업 도시, 다시 예술도시로 변화하는 과정은 물론 순차적이거나 단절적인 과정이 아니다. 통영은 여전히 수산업이 성업 중이고, 아직도 충무공 이순신의 업적을 중시한다. 다만 지금의 통영을 이야기할 때 예술도시, 문화관광도시의 이미지를 강하게 느낄 수 있다. 그렇다면 예술도시 통영은 어떤 특징을 지녔을까?

첫째, 예술도시 통영은 문화예술 유산이 많다. 가장 먼저 민중

예술의 근간이 되는 통영오광대와 최고 수준의 자기 공예기술을
자랑하는 나전칠기가 있다. 통영이 지닌 전통문화유산의 보고라
할 수 있다. 통영은 하루아침에 예술도시가 된 것이 아니다. 수백
년을 이어 온 우리 고유의 멋과 흥이 있었기에 가능했다. 일제강점
기 고난의 시기에도 통영은 많은 예술인이 태어나 자란 곳이다. 앞
서 언급했던 유치환, 김춘수, 박경리, 이중섭, 그리고 윤이상은 근
현대 한국 예술의 깊이를 더해 준 대표적인 예술인이다. 통영은 어
느 한 분야라기보다는 전통문화유산에서 음악, 문학, 미술에 이르
기까지 실로 다양한 문화예술이 살아 숨 쉬는 종합예술의 도시라
할 수 있다.

둘째, 예술도시 통영은 작고 다양한 예술마을로 이루어져 있
다. 통영오광대의 태생지인 정량동마을, 나전칠기 공예를 포함해
우리 전통예술의 우수성을 알려 주는 통제영 12공방, 동네 벽화로
유명한 동피랑마을, 이중섭 미술거리가 있는 서피랑마을, 윤이상
이 태어난 도천동 음악마을, 독특한 설치미술이 있는 매물도 섬마
을 등을 꼽을 수 있다. 또한 통영에는 다양한 장르의 예술마을이 있
다. 정량동에는 한산대첩을 기념하는 이순신공원이 있다. 한산대
첩의 학익진이 펼쳐진 아름다운 바다 풍광을 자랑하는 이곳은 승
전무, 남해안별신굿, 통영오광대 보유자들이 오랫동안 연습에 전
념했던 통영무형문화재 전수관이 있다.

군사도시 통영이 자랑하는 삼도수군통제영이 있는 세병로에
는 나전칠기, 소목, 두석, 갓, 염장, 소반 등의 전통공예를 관람할 수

있는 12공방이 있다. 또한 부산 감천마을과 함께 한국의 대표적인 도시재생 마을로 알려진 동피랑마을에서는 예쁘고 아름다운 벽화를 만날 수 있다. 통영에서 남동쪽으로 20여 킬로미터 떨어진 매물도에 가면 '바다를 품은 여인'이란 조각상을 볼 수 있다. 이렇게 통영에는 아름다운 자연 경관을 배경으로, 도심 마을과 해안가 섬마을에 두루 걸쳐 소박하지만 오랜 역사를 가진 예술마을이 있다.

셋째, 예술도시 통영은 예술교육의 도시이다. 일제강점기 때부터 통영은 미래 세대를 위한 예술교육이 활발했다. 윤이상은 유학을 가기 전에 통영여고에서 음악 교사로 일했고, 청마 유치환은 통영협성상업학교에서 문학 교사로 학생들을 가르쳤다. 통영에는 예술대학이 없지만, 통영에서 전통예술교육을 받은 예술인들이 활발하게 활동하고 있다. 통영국제음악제가 열리면서 매년 클래식 예술 영재들을 위한 마스터클래스도 열리고 있다. 특히 통영은 조선업의 불황으로 크고 작은 조선소가 문을 닫자, 폐조선소를 재생하기 위한 문화프로젝트를 시작했다. 그 일환으로 통영시는 폐조선소인 신아조선소 자리에 한국예술종합학교 영재교육원 통영캠퍼스 유치에 성공했다.

한국예술종합학교 영재교육원은 피아니스트 임윤찬과 손열음 등을 배출한 세계 최고의 클래식 영재교육기관이다. 한국예술종합학교에서 예술영재교육의 분권화를 위해 2018년부터 영재 캠퍼스 지방분원을 설치하기로 했고, 통영은 부산을 제치고 영남권 예술영재교육을 책임지는 캠퍼스를 조성하게 됐다. 신아조선소 폐

건물을 2년간 공사 끝에 2021년 12월에 개관했다. 이곳에서 매년 클래식, 발레, 국악 분야 80여 명의 예술 영재들을 선발해 예술 한류의 미래를 책임질 인재들을 양성한다. 통영은 이제 국제적인 예술교육의 도시가 될 것이다.

통영은 아름다운 바다와 산을 가진 관광도시이다. 그런 만큼 지나치게 상업적으로 치우친 난개발을 막고, 품격 있고 창의적인 미래 가치를 담은 예술도시로서의 정체성을 구체화하는 중이다. 유네스코 음악창의도시 선정은 이러한 노력의 결과로 예술도시 통영의 비전을 구체화하는 중요한 계기가 됐다.

유네스코 음악창의도시 통영

유네스코 창의도시 사업은 문화, 예술, 지식정보 산업을 위한 충분한 기반을 갖춘 문화적인 도시 환경, 도시 안에 있는 다양한 네트워크를 통한 성장을 추구하는 도시를 지정해 도시에 활력을 불어넣는 것을 목적으로 한다. 2004년에 시작한 유네스코 창의도시는 현재 공예·민속예술, 문학, 영화, 음악, 디자인, 미디어아트, 음식 총 7개의 분야로 나눠 지정하고 있다. 2020년 기준 84개국 246개 도시가 네트워크에 참여하고 있다.

현재 유네스코 창의도시로 선정된 국내 도시는 통영(음악), 광주(미디어아트), 대구(음악), 원주(문학), 전주(음식), 부산(영화), 서울(디자인), 이천(공예·민속예술), 진주(공예·민속예술), 부천(문학) 등 10개

❶ 유네스코 음악창의 도시 로고. 통영은 2015년 12월에 유네스코 음악창의도시로 선정됐다.

❷ ❸ 통영국제음악제는 독일 유력 일간지 《프랑크푸르터 알게마이네 차이퉁》에서 '아시아의 잘츠부르크 페스티벌'이라고 소개한, 아시아에서 가장 영향력 있고 높이 평가되는 현대음악제 중 하나이다.

❹ 윤이상을 기리기 위해 시작된 윤이상국제음악콩쿠르는 전 세계 재능 있는 젊은 음악인을 발굴하고 육성한다. 타계일인 11월 3일을 기점으로 매년 첼로, 피아노, 바이올린 부문을 번갈아 개최하고 있다.

❺ '꿈의 오케스트라 통영'은 베네수엘라의 엘 시스테마 철학을 바탕으로 음악을 통한 아이들의 건강한 성장과 통합을 목표로 하는 청소년 오케스트라 교육 프로그램이다.

❻ 통영시립소년소녀합창단은 통영시를 대표하는 문화 사절단으로, 아름다운 선율과 하모니로 동심을 노래하고 있다.

도시이다. 한국의 창의도시는 유네스코가 지정한 7개 영역 모두에 포함되어 있다. 통영은 2015년 12월에 유네스코 음악창의도시로 선정됐다. 그 덕분에 유네스코 이름과 로고 사용으로 도시 브랜드 가치를 드높일 수 있었다.

통영시는 유네스코 창의도시 선정으로 통영 예술인의 걸출한 음악적 자산과 콘텐츠 이용 기회를 높이고, 예술도시로서의 정체성과 자긍심을 높였다. 그뿐만 아니라 통영이 국제적인 음악도시로 알려질 수 있는 계기가 되었고, 국제적 네트워크를 통해 통영국제음악재단을 세계에 알리고 음악도시의 위상을 더욱 높일 수 있게 됐다. 또한 관련 창의산업과 관광산업을 육성할 수 있는 장이 마련됐다. 음악창의도시 통영은 국제적인 네트워크를 통해서 통영을 글로벌 음악도시로 널리 알리고 있는 것이다(통영시 홈페이지 '통영음악창의도시' 정보 참고).

지속가능한 창의도시를
만들기 위한 전제 조건

지속가능한 창의도시를 만들기 위해서는 다음 세 가지 조건이 필요하다(유사원, 2022).

첫째, 창의도시의 지속가능성은 시민들의 행복과 만족에서 비롯된다. 창의도시 계획이 아무리 멋지고 화려해도 시민들이 행복하지 않다면 아무런 의미가 없다. 박물관, 미술관, 복합문화공간 등

거대하고 화려한 문화시설을 건립해서 국제적으로 주목받는 도시를 만들어 창의도시로 급부상시킬 수도 있다. 하지만 이렇게 해서는 지속가능한 창의도시라고 할 수 없다. 시민들 스스로가 자신이 살고 있는 도시에 대해 문화적 자부심을 가져야 한다. 자신의 일상에서 문화를 느끼고 함께한다는 것을 체감해야 한다. 따라서 지속가능한 창의도시는 시민들의 문화 향유의 권리를 높이는 것을 최우선 과제로 삼아야 한다.

둘째, 도시의 미적 특징이 분명하고 도시의 문화적 취향이 다양해져야 한다. 도시의 미학성은 도시의 문화적 수준과 가치를 결정하는 요소이다. 그렇다고 우리가 익히 아는 상층 계급이 누리는 고급 미학의 화려함을 말하는 것은 아니다. 도시의 미학성은 도시가 미적으로 아름다운 모습을 갖추면서, 그 도시의 정체성을 분명히 드러낼 수 있는 미적 가치를 일상적으로 재현하는 것을 의미한다. 화려한 문화시설과 뛰어난 예술적 역량을 가진 문화예술 단체들이 있다고 해서 그 도시가 미학적으로 뛰어나다고 할 수 없다. 도시의 미학성은 도시의 정체성을 분명하게 보여 주는 일상의 시각성, 미적 고유성을 의미한다. 시각적으로 자극적이거나 화려한 모습을 보이기보다는 쾌적함을 갖게 만드는 것이다. 또한 시민들의 문화적 취향이 자신의 삶에서 다양하게 드러날 수 있도록 라이프 스타일의 다양성을 중시하는 것도 창의도시의 지속가능성에서 중요한 요소이다.

셋째, 창의도시는 생태적 쾌적함이 지속되어야 한다. 도시의

생태성은 해양도시, 산악도시 등 자연적으로 주어진 지리적 특성을 의미하기도 한다. 거기에 도시가 정체성을 지키기 위해 시민들과 도시 정책이 가져야 할 생태적 삶의 가치와도 연결되어 있다. 그런 점에서 창의도시의 생태성은 자연과 삶의 연관성이다. 자연이 아무리 생태적이라 해서 그 도시가 생태적 도시라고 말할 수 없다.

도시의 생태성은 지속가능한 창의도시의 가장 중요한 가치이자 비전이라고 할 수 있다. 왜냐하면 도시의 생태성은 도시에 살고 있는 시민들의 삶에서 결정되는 것이기 때문이다. 시민들의 생태적 삶은 교육과 학습을 통해 구현되기도 하고, 오랫동안 자신들이 살아온 동네와 마을의 유산을 지키고 가꾸면서도 가능해진다.

그런데 창의도시의 생태성에서 쾌적함의 추구는 문화적 관점에서 봐야 한다. 생태적인 삶을 살면서도 자신의 삶이 과잉 재현되거나 표상되지 않은 채 일상이 행복해지려면 문화활동이 필수적으로 수반되어야 한다. 생태적 쾌적함은 아름다운 바다나 녹색 산을 바라보면서 자연스럽게 느낄 수 있는 것이기도 하지만, 도시의 문화 경관, 문화 프로그램, 문화적 기획들을 통해서도 얻을 수 있다. 생태적 쾌적함이란 도시와 시민의 삶에 자유 시간이 더 많이 주어지고 문화적 시간을 늘려 갈 때 지속가능하다.

이러한 창의도시의 지속가능한 조건을 고려했을 때 통영은 시민들의 문화 참여, 도시의 미적 다양성, 미래의 생태문화 가치를 잘 반영하고 있다. 특히 음악창의도시에 부합하는 다양한 문화 인프라, 콘텐츠, 인적 자원을 보유하고 있다.

통영 예술마을은
어떤 정체성을 가지고 있을까?

예술마을은 크게 네 가지 유형으로 나눌 수 있다.

첫 번째는 도시재생형 예술마을이다. 인구 감소와 산업 시설의 폐쇄로 얼어붙은 지역 경제를 살리기 위해 예술마을을 만드는 것이다. 이 경우는 마을에 예술 자원이 없더라도 예산을 투입해 오래된 건물을 재생해 문화공간을 조성하고, 거리에 상업적인 시설들을 설치한다. 관광객이 찾아와 즐길 수 있도록 페스티벌도 개최한다.

현재 조성되는 대부분의 예술마을이 지역의 도시재생 사업과 연결되어 있다. 정부 도시재생 사업의 일환으로 조성되는 예술마을은 문화도시 플랜 안에서 특성을 갖춘 곳으로 부상하는 경우가 많다. 예를 들어 부산 영도구 문화도시 조성사업에 깡깡이예술마을이 특화된 재생마을로 부상했고, 강릉 문화도시 안에 명주동 골목과 예술마당이 특화 예술마을로 개발됐다. 도시재생형 예술마을은 행정과 예산 지원으로 다양한 문화공간과 문화 콘텐츠를 만들 수 있지만, 개발 위주의 재생 사업에 치우친다면 도시 젠트리피케이션의 위험에 직면할 수 있다.

두 번째는 공동체형 예술마을이다. 이 경우는 예술인들이 특정한 마을이나 장소에 함께 모여 예술 공동체를 형성한다. 가령 특정 예술단체가 작은 시골 마을에 내려가 단원들과 함께 생활하면서

창작과 생계를 같이하는 경우로, '극단 뛰다'의 화천예술마을과 마당극 집단 '큰들'의 산청예술마을이 대표적이다. 예술인들이 특정 마을에 땅을 사서 공동 거주공간을 조성한 것도 여기에 포함된다. 대표적으로 무주 안성면 예술인마을과 파주 헤이리마을이 있다.

공동체형 예술마을은 예술인의 집단 거주공간을 전제로 한다. 이 경우 예술인의 자발적인 마을공동체 형성이 자칫 다른 마을이나 지역과 격리되어 그들만의 공간으로 고립될 위험이 있다. 처음에는 예술인들이 공동체 생활을 위해 마을을 조성했다가 거주보다는 잠시 머무는 휴양처나 공동체 활동은 거의 하지 않고 사적인 공간으로 활용하는 경우도 있다. 산청의 큰들마당극마을이나 베를린의 우파 파브릭같이 예술인의 삶과 창작이 일치하는 자생적이고 역동적인 마을로 유지하려면 무엇보다 일상이 폐쇄적이지 않아야 한다.

세 번째는 문화유산형 예술마을이다. 마을에 특정 예인집단과 문화축제가 오랜 역사를 거쳐서 전통문화유산을 형성한 경우이다. 대표적으로 안성 바우덕이마을, 강릉 단오마을, 임실 필봉농악마을, 진도 씻김굿마을 등이 있다. 이 경우는 마을 주민이 예인이고, 예인이 문화유산이 된다. 예인집단의 예능은 무형문화유산이지만, 마을은 함께 보존하고 계승해야 하는 유형문화유산이다. 현행 문화재보호법은 마을이라는 장소 자체를 문화유산으로 지정하지는 않는다. 하지만 문화유산형 예술마을은 전승되어 온 문화유산의 역사적 특성 때문에 마을이 사실상 보존 대상이 된다. 이런 마을은

인류학적 전승 가치가 높은 유무형의 자산이다. 그러나 예인집단의 노령화로 마을에 실제 거주하면서 계승할 수 있는 사람이 부족하다는 문제가 있다.

문화유산형 예술마을은 문화유산의 진원지로서 이해될 수 있지만, 실제로는 마을에서 예술활동을 지속하는 경우는 많지 않다. 심지어 몇몇 중요무형문화재 보존회가 마을에 있지 않고 도시로 주요 활동 장소를 옮기는 경우도 있다. 문화유산형 예술마을은 오랜 역사와 전통을 통해서 형성되었기 때문에 문화유산이 발생한 장소의 가치가 중요하다. 또한 문화유산이 전승되는 특별함을 보여 줄 수 있는 예술적 가치도 중요하다. 이러한 장소적 가치와 예술적 가치를 계승하기 위해서는 마을에 대한 인류학적 연구와 지속가능한 발전에 대한 현장 기획이 요구된다.

네 번째는 창의자원형 예술마을이다. 이 경우는 유명한 예술인이 태어난 곳이나 오랜 전통을 자랑하는 유명한 마을 축제가 계기가 되어 생겨난다. 문화와 예술 자원은 크게 하드웨어, 소프트웨어, 휴먼웨어 자원으로 구분된다. 하드웨어 자원은 공연장이나 미술관을 말하고, 소프트웨어 자원은 축제와 교육 등 콘텐츠 자산을 말한다. 휴먼웨어 자원은 창의적인 인적 자원을 말한다.

창의자원형 예술마을은 근대 이후 예술가와 예술 콘텐츠를 중심으로 주목받았던 곳으로 정의할 수 있다. 물론 이런 유형의 예술마을은 나중에 도시재생 사업이 개입하기도 하지만, 이미 그 마을에 근대부터 창의적인 예술 자원이 존재한다는 점에서 도시재생형

예술마을과 차이를 보인다.

예술마을의 창의자원은 역사적 기원으로 만들어지는 것만은 아니다. 지금 시대 문화예술인들의 창의적이고 열정적인 기획과 헌신으로 만들어지는 경우도 있다. 이 책에서 소개한 원주의 다이내믹댄싱카니발의 성공에 크게 기여한 이재원 예술감독, 원주 그림책 운동에 헌신적으로 참여한 이상희 센터장이 대표적이다. 개인의 자발적인 헌신과 노력이 씨앗이 되어 그 뜻에 공감하는 사람들이 모인다. 예술마을의 커다란 동력이 되는 공동체의 노력도 창의자원형 예술마을 형성에 중요한 조건이다.

그렇다면 통영 예술마을은 어떤 정체성을 가지고 있을까? 통영은 그 어떤 형태로 보더라도 예술의 도시, 예술마을의 정체성을 분명하게 가지고 있다. 통영시 전체로 넓히면 통영음악마을은 이러한 네 가지 유형이 모두 존재하는 곳이다. 작은 마을 단위로 좁히면 통영음악마을은 윤이상, 박경리, 이중섭 등 예술인의 고향으로 창의자원형 예술마을에 더 가깝다고 할 수 있다. 다만 창의도시 통영, 음악마을 통영이 유명한 예술인의 고향이라는 장점을 살리는 방향으로 가더라도 특정 인물이나 자원에 지나치게 집중해서는 안 된다. 시민 모두가 통영을 예술도시, 예술마을로 자부심을 가질 수 있도록 해야 한다.

창의도시 이론과 정책에서 국제적인 권위자인 찰스 랜드리 Charles Landry는 최근 창의도시의 개념이 전 세계적으로 남발됐다고 비판하며 그 대안으로 '시민도시'를 제안했다. 시민도시는 시민들

이 일상문화를 향유할 기회를 확대하는 것이 중요한 목표인 도시를 말한다. 시민도시의 시대를 설명하기 위해 그는 도시 모델의 진화를 3단계로 구분했다. '도시 1.0'은 대기업 중심의 경제이고, '도시 2.0'은 창조 경제로의 전환이다. 반면 '도시 3.0'은 도시와 경제를 구성하는 최소 단위가 모두 연결되어 창의성을 발휘하는 모델이다. 즉, '도시 3.0'은 도시개발, 민주주의, 지역경제, 공동체의 현안을 통합 기획하고 실행하는 과정에 시민들의 창조적 역량을 결집하고, 시의 행정과 시민들의 능력을 협치 모델로 제시하는 도시를 말한다.

아름다운 해양도시이자 예술도시 통영은 다양한 예술마을의 자유로운 연합으로 만들어졌다. 따라서 시민들이 더 많이 문화를 향유할 수 있게 다양한 프로젝트들이 마련되어야 한다. 시 공무원과 예술인들만 통영이 예술도시라고 외쳐서는 안 된다. 시민들 스스로가 통영은 예술도시, 윤이상의 도시라는 말을 자랑스럽게 외치는 진정한 예술도시, 예술마을 통영이 되어야 할 것이다.

예술마을은 살아 있는 삶이 있는 곳이다.

_민들레연극마을 대표 송인현

민들레연극마을 사진 제공

땅의 평화,
아이들의 놀이마당
화성 민들레연극마을

마을의 평화를 지키고, 신화를 전승하며, 마을 땅을 지키는 예술마을이 있다. 경기도 화성시 우정읍 이화리 민들레연극마을이다. 이웃 마을 매향리가 오랜 세월 동안 미 공군의 사격 연습장이었기 때문에 마을에는 평화가 더욱 절실했다. 그래서 마을을 지키는 든든한 수호신의 존재감이 필요했고, 신화가 그 역할을 해 주었다. 또한 이곳은 대규모 자동차공장 시설의 배후지로 사용될 수 있기에 땅을 지키는 것이 절실하다. 예술마을은 이곳의 평화와 신화, 연극을 지키기 위한 든든한 교두보이다. 그 교두보의 든든한 방패를 만든 이가 바로 민들레연극마을의 송인현 대표이다.

화성 민들레연극마을은 국내 최초로 연극을 주제로 한 마을이다. 연극은 선호층이 뚜렷한 장르이다. 그런데도 화성 민들레연극마을은 연극을 주제로 마을 문화를 새롭게 바꾸고 있다. 민들레연극마을에는 회의실을 겸한 카페, 실내 사랑채극장(객석 100석)과 야외 별극장(객석 200석), 연습실, 연극인들이 거주하면서 창작활동을 할 수 있는 레지던스 공간이 있다. 사실 민들레연극마을은 연극연출가 송인현 대표가 부모로부터 물려받은 땅에 조성한 연극 공동체이다.

엄밀히 말하면 민들레연극마을은 마을이라는 단위의 개념보다는 마을 속 작은 연극 체험 공동체로 정의할 수 있다. 그렇다고 마을 주민들을 외면하는 것은 아니다. 이화리는 400년 된 마을이지만, 30여 가구가 모여 사는 작은 마을이다. 주민들은 평상시에는 농사를 짓다가 축제나 행사가 있을 때 힘을 보탠다.

민들레연극마을이 처음 이곳에 자리 잡았을 때 마을 주민들은 큰 관심이 없었다. 더욱이 인도 등 해외에서 온 예술가들이 이곳에 오랫동안 거주하자 불편한 감정을 가지기도 했다. 그러나 지금은 같이 밥을 먹으며 담소를 나누는 친한 사이가 되었다. 이화리 마을 주민들은 마을 반상회인 대동회 모임을 통해 연극마을을 조금씩 알게 됐다. 그리고 이제는 품앗이 공동체 축제가 열리는 기간에 마을 주민들이 배우나 행사 진행 스태프로 참여한다.

● 민들레연극마을은 국내
최초로 연극을 주제로
한 마을이다. 이 마을은
30여 가구가 모여 사는
작은 마을이다.

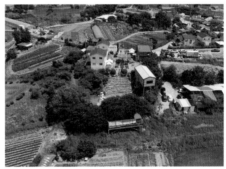

미 공군의 사격 연습장,
쿠니사격장

　　　　　　　민들레연극마을을 만든 송인현
대표를 만나러 이화리로 가던 중 매향리로 가는 표지판이 눈에 들
어왔다. '아, 이화리가 매향리와 아주 가까운 곳에 있구나!' 한동안
잊고 지냈던 매향리 미군 쿠니사격장 반대 운동이 새삼 떠올랐다.
매향리 쿠니사격장은 1951년, 한미행정협정SOFA으로 화성시 우정

읍 일대 약 719만 평에 조성되었다. 이후 2005년까지 50여 년 간 미 공군의 사격 연습장으로 사용되었다. 사격장의 훈련은 24시간 실전처럼 이루어졌다. 매향리 쿠니사격장은 한국은 물론 일본, 대만 등 동아시아에 주둔한 미군 폭격기의 연습 장소였다. 매일 밤낮 계속되는 폭격 훈련으로 마을 주민들은 소음과 오폭 위협에 시달렸다. 50년 동안 매향리 주민으로 살아온 어떤 분의 증언이다.

◇

바닷바람이 육지로 불면 마을에 사격장 화약 냄새가 진동하고, 전화 조차 받을 수 없을 정도로 소음이 심했다.

_〈오늘은 매향리 주민 제2의 생일〉, 《연합뉴스》, 2005.8.12

쿠니사격장이 생긴 이래 매향리 주민 30여 명이 미군의 사격 훈련으로 사망하거나 부상당했고, 인근 거주 주민들은 난청, 환청, 우울증에 시달렸다. 마을 주민들은 고통을 참다 못해 반대 운동을 했고, 결국 2005년에 폐쇄되었다.

쿠니사격장 현장을 방문했을 때 건물들은 대부분 폐쇄되었고, 정부 보상금으로 매향리 평화공원과 평화기념관 조성이 막바지였다. 현재 남은 건물은 장교 막사와 사격 통제실이다. 통제실에 올라가니 타깃이 되었던 섬들이 폭격으로 납작하게 가라앉은 것을 볼 수 있었다.

매향리 쿠니사격장 때문에 오랜 시간 피해를 입었던 마을 주

쿠니사격장은 마을 주민들에게 애증의 장소였다. 현재 사격장 건물들은 대부분 폐쇄되었고, 매향리 평화공원과 평화기념관 조성을 위해 막바지 작업을 하고 있다.

민들은 2000년대 초반부터 사격장 반대 운동을 본격적으로 전개했다. 2003년 이라크 파병 반대 운동으로 국내에 반전 운동 기류가 형성되어 매향리 투쟁은 세간의 주목을 받았다. 주민들의 오랜 투쟁 끝에 미군과 정부는 매향리 사격장을 폐쇄하기로 결정했다. 드디어 50년 넘게 냉전의 희생지였던 매향리는 매화꽃 향기가 가득한 평화로운 마을 모습을 되찾았다. 이화리에서 태어나 매향리 사격장 근처가 어릴 적 놀이터였다는 송인현 대표는 쿠니사격장이 마을 주민들에게는 애증의 장소라고 말했다.

매향리가 바로 저 산 너머입니다. 여기도 보상을 받았지요. 저희는 어려서 쌕쌕이 소리를 듣고 자랐는데 사실은 그게 재미있었어요. 밥만 먹으면 여기에 올라오곤 했어요. 어릴 적 살던 집이 여기 연극마을 아래였는데 조명탄이 켜지면 한밤중에도 환해져요. 그리고 사격 연습이 시작되어 부르륵 부르륵 하면 그 색깔이 불꽃놀이를 하는 것 같아요. 그리고 가끔 거기서 뭔가 확 하고 올라오고. 이쪽에서 보면 너무너무 재미있는 거예요. 조명탄이 하늘에서 터지고. 그때는 아무것도 몰랐으니까요.

❶ 매향리 평화역사관. 매향리 앞바다에 투하되었던 일부 포탄들로 매향리를 상징화한 작품들과 폭격장 폐쇄까지 투쟁의 흔적을 고스란히 담고 있다.

❷ 평화생태공원. 폐쇄된 매향리 사격장에 평화생태공원 조성 작업이 막바지에 접어들었다. 평화기념관은 세계적인 건축가 마리오 보타의 작품으로, 길게 솟은 회색 건물은 매향리 주민들의 위령비이다.

❸ 매향리 평화역사관에 그려진 벽화. 매향리가 겪은 아픔의 시간이 고스란히 느껴진다. 평화생태공원 연못에도 이 그림의 설치 작품이 전시되어 있다.

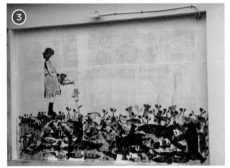

자본의 논리로
마을의 신화가 사라진 사례

어린아이에게 미군의 사격 연습은 불꽃놀이로 보였을 수도 있다. 그러나 미군이 사격 타깃으로 삼았던 매향리 바닷가의 섬은 오랜 폭격으로 흔적조차 사라져 버렸다. 섬이 사라지자 바로 옆 농섬이 목표 지점이 됐다.

송인현 대표는 매향리에 사는 반 아이들이 학교생활에 잘 적응하지 못하고 거친 행동을 자주 했다고 말한다. 지금 생각해 보면 폭격 훈련이 새벽까지 이어져 아이들이 제대로 잠을 자지 못한 탓인 듯하다고 했다. 매향리 마을 주민들은 쿠니사격장 때문에 고통스러우면서도, 그래서 또 생기는 마을의 경제적 이익 때문에 쉽게 반대하지 못했다. 그래서 더욱 안타깝다.

쿠니사격장이 어떤 이에게는 일자리이기도 했다. 한 주민은 이곳을 관리·통제하는 일로 당시 군수보다 더 많은 월급을 받기도 했고, 일부 학생들은 사격장에 남은 포탄 탄피들을 팔아서 등록금에 보태기도 했다. 미군과 친한 재건학교 운영자는 매향리 앞바다의 모래 채취권을 갖기도 했다. 다른 미군 주둔지도 그렇듯, 마을의 평화와 경제는 양립할 수 없는 운명이었다. 경제를 위해 평화를 포기하든지 평화를 위해 경제를 포기하든지 둘 중 하나를 선택해야 했다. 이곳에서 자라 매향리의 과거와 현재를 잘 아는 송인현 대표에게도 오랜 고민이었을 것이다.

◇

이 앞으로 엄청나게 고운 모래사장이 있었거든요. 재건학교를 운영하는 사람 중 한 명이 미군 부대와 연결돼 있어서 모래의 채취권을 따내요. 그래서 이 모래를 싹 갖다 판 거예요. 이 모래는 물에 자주 닿는 모래가 아니라 염분이 없어서 건축자재로 잘 팔립니다. 모래를 자꾸 파니까 사구가 주는 아름다운 경치가 다 없어진 거죠. 저는 경제 논리 때문에 우리가 뭘 잊고 있는지 연극을 통해 이야기하고 싶었습니다. 저한테는 매향리가 아주 중요한 곳입니다. 그래서 매향리에 자주 갔어요. 요즘은 힘들어서 못하지만, 어떤 때는 갯벌에 들어가서 퍼포먼스도 했어요. 옛날에는 매향리에서 예술적인 행위를 많이 했죠. 여기 굉장히 예쁘지 않습니까?

이화리는 신령한 마을이라는 신화가 전해진다. 그래서 이곳은 옛날부터 산신제가 유명하다. 매년 2월 겨울에 산신제를 지낼 때면 마을 주민들 중에 제사장을 2명 선출했다. 이들은 3일 동안 산속에 움막을 짓고 살았는데, 산신이 지켜 주어 추운 겨울에도 감기에 안 걸렸다고 한다. 마을 주민들은 3일 동안 술을 빚어 산신제에 제주로 쓰고, 제사가 끝나면 함께 나눠 마셨다고 한다.

매년 산신제를 지내는 이화리 역시 매향리의 상황과 크게 다르지 않다. 이화리 건너편에는 현재 모 자동차 기업의 대규모 야적장이 들어섰다. 이화리에서 매향리로 가는 길목에 우산같이 생긴 큰 소나무가 있었다. 이 소나무가 천연기념물로 지정되면 야적장이

들어서지 못할 수 있겠다 싶어 마을 주민들이 나서서 문화재 지정 운동을 벌였다. 그런데 무슨 이유에서인지 그 나무가 어느 날 시커 멓게 죽어 있는 걸 발견했다. 매향리가 전쟁 논리로 고통받았다면, 이화리는 경제 논리 때문에 생태가 파괴된 것이다. 결과적으로는 두 마을은 냉전과 경제 때문에 평화를 잃어버린 것이나 다름없다.

◇

연극을 하는 인도 친구가 이곳에 머물면서 작업할 때 제가 그 이야기를 들려주었더니 "자본의 논리로 마을의 신화가 사라진 사례"라고 말하더군요. 그래서 제가 창작비로 300만 원을 줄 테니 한 달 동안 작품을 쓰지 않겠느냐고 제안했어요. 그 친구가 제안을 받아들여 대본을 써서 한 번 공연을 하고, 인도에 가서 몇 번 공연을 하고 왔어요. 마을의 땅 이야기였어요. 저 땅의 소유자는 과연 누구일까. 문서에는 소유자가 있다고 해도 지금 이 땅의 실제 주인은 누구일까 하는 이야기 말입니다. 저는 그 이야기로 주민들과 퍼레이드도 하고 있어요. 그래서 그 자동차 회사가 좀 불편해졌으면 좋겠습니다.

아버지가 물려준 땅에 민들레연극마을을 만든 송인현 대표. 이 땅을 경제적인 가치로 생각하지 않고 연극마을로 만든 것은 어찌 보면 평화를 지킨다는 논리로 평화를 잃은 매향리의 아픈 기억을 잊지 않으려는 예술가의 몸부림이 아닐까. 냉전과 경제 논리라는 한국 근대사의 도도한 흐름에서 이웃 마을로 함께한 이화리와

매향리는 평화와 생태로 서로를 위로하는 이웃일 수밖에 없다. 그 동안 마을의 신화와 고난의 역사를 연극놀이로 만들고, 연극을 체험하러 온 아이들에게 농작물을 직접 캐 보게 하면서 땅의 소중함을 함께 알려 주려 애썼다. 이러한 민들레연극마을의 노력은 예술과 일상 안에서 평화가 얼마나 소중한 의미인지를 다시 한번 상기시켜 준다.

마을 전체가 극장이 되고
텃밭과 마당이 무대가 되다

민들레연극마을은 천생 예술마을이다. 연극이 벌어지는 무대가 마을 전체로 확장되기 때문이다. 연극을 한정된 공간에서만 보여 주지 않는다. 연극적인 놀이 행위는 극장과 잔디밭이 있는 민들레연극마을에서 하지만, 시작은 마을 입구와 텃밭 곳곳에서 한다. 그래서 화성 민들레연극마을은 연극 체험과 농촌 체험을 동시에 즐기도록 프로그램을 마련했다. 특히 가족과 아이들을 위한 배려가 많다. 가족과 연극 체험, 농촌 체험을 함께하면서 아이들에게 가족과 마을공동체의 중요성을 느끼도록 하기 위해서이다. 화성시 문화관광 홈페이지에서는 민들레연극마을을 다음과 같이 소개하고 있다.

◇

흙을 만지며 자연을 느끼고, 풀을 뽑으며 농촌을 배우고, 연극놀이를
하며 공연문화를 향유할 수 있는 공간이다. 특히 우리의 신화와 설화
를 함께 배우며 체험하는 '신화 체험'은 아이들이 설화 속 주인공이 되
어 보는 시간을 선사하기 때문에 인기가 높다.

민들레연극마을은 주로 어린이, 청소년, 가족 단위의 관객들
을 대상으로 프로그램을 진행한다. 특별한 일이 없는 한 매주 토요
일, 사전에 온라인으로 신청한 관람객들을 대상으로 준비한 프로
그램을 소화한다. 여기서 진행하는 프로그램은 일반적인 연극 한
편을 감상하는 것과는 전혀 다르다. 정해진 대본이 없다. 철저하게
관람객의 참여와 현장 체험에 기반을 두고 있으며, 농촌마을의 특
성을 잘 반영한 내용으로 구성된다. 민들레연극마을에서 진행하는
체험 프로그램들의 특징을 정리하면 다음과 같다.

첫째, 연극놀이는 전통설화와 전통놀이에 바탕을 둔다. 민들
레연극마을에서 제작한 연극이나 연극놀이 프로그램은 대부분 전
통설화를 소재로 만든다. 노래, 악기, 의상도 마찬가지이다. 가령
단군 신화를 아이들에게 쉽게 이해시키고자 설화에 나오는 쑥과
마늘을 소재로 역할놀이를 한다. 아이들이 스스로 인간이 되고 싶
은 짐승으로 변해 어느 한 곳에 갇혀 어떻게 하면 사람이 될 수 있
을지 이런저런 궁리를 한다.

쑥과 신화, 제가 자꾸만 신화놀이라고 하는데 이렇게 뭘 만들어 놓고 하면 재미가 없어요. 없어야 상상할 수 있거든요. 사람이 되려면 뭘 먹어야 하냐, 그러면 쑥과 마늘, 그럼 우리 지금부터 쑥을 뜯으러 가자 하고 막 쑥을 뜯습니다. 그다음에는 우물가에 내려가 쑥을 씻어요. 그리고 미리 준비해 둔 물지게에 두레박으로 물을 긷고, 저기 태극기 아래 우물이 있는데 거기서부터 여기까지 애들이 지고 올라와요.

전통문화를 소재로 만든 연극 체험 프로그램 중에 '기싸움'이 가장 인기가 많다고 한다. 옛날에 논두렁으로 풍물패들이 들어가면, 좁은 논두렁에서 두 패가 만날 때가 있다. 이때 하는 것이 기싸움이다. 서로 밀어서 지는 쪽이 논두렁 밑으로 지나간다. 이기는 쪽은 더 힘 있게 연주를 하고, 진 쪽은 '아이고 아이고' 우는 시늉을 한다. 송인현 대표는 이러한 풍물패의 기싸움으로 아이들과 함께하는 연극놀이를 만들었다. 아이들이 마을 그림을 그리고, 깃발에 써놓은 글을 가지고 즉흥적인 장단을 붙여서 서로 가상의 기싸움을 벌이는 것이다.

둘째, 연극놀이를 통해 개인이 아닌 공동체의 힘을 경험하게 한다. 이곳의 연극놀이에는 농촌 생활에 대한 직접적인 체험이 포함되어 있다. 마을에서 기르는 감자나 고구마를 직접 캐고 그 수확물로 역할놀이를 한다. 보통 농촌 체험용 고구마 캐기는 일정한 금액을 지불하고 마음대로 가져가는 방식이다. 그런데 이곳에서는

❶ 전통문화를 소재로
만든 연극 체험 프로
그램 중에 '기싸움'이
가장 인기가 많다.

❷ 학생들이 즐겁게 적
정 기술 체험을 하고
있다.

❸ 매향리 미군 사격장
의 아픈 과거를 아이
들에게 알려 주기 위
해 〈쿠니 아리랑〉을
제작했다.

고구마를 캐서 한곳에 담아 놓고 그것으로 촌장놀이를 한다.

◇

연극놀이 중에 촌장놀이라는 것이 있어요. 저희는 조금 유도를 해 줄 뿐이고, 아이들이 학교 가고 싶다면 학교 갈 때 고구마 하나를 수업료로 내고, 병원에 가면 아프다고 치료비로 고구마를 내고, 또 약이 필요하면 고구마를 내요. 이렇게 서로 고구마를 갖다 놓으면 나중에 약 30개가 생겨요. 거기에 몇 개만 이렇게 움직여 놓으면 아이들이 나눠 가져갈 만큼의 양이 돼요. 그렇게 나눠 주는 거죠.

촌장놀이를 하면서 공동체 내에서의 역할을 체험하고, 상품을 교환하는 과정을 경험하는 그 자체가 하나의 연극 행위가 될 수 있다. 아이들은 이러한 연극놀이를 하면서 개인은 혼자 살 수 없으며, 사회 안에서 공동체를 이루어 서로 협력해야 한다는 점을 배우게 된다. 앞서 사례로 들었던 기싸움도 마찬가지이다. 참여자들이 두 패로 나뉘면 장단에 맞춰 "살기 좋은 우리 마을 서로서로 도와 가세"라는 구호를 서로 주고받으면서 마을 공동체의 중요성을 직접 체험하게 된다. 연극놀이는 아이들에게 공동체 의식을 심어 주는 데 매우 효과적이다.

셋째, 연극놀이를 통해 마을의 역사와 장소를 소중히 여기게 한다. 민들레연극마을의 이야기들은 대부분 마을의 설화, 역사, 지리적 특성을 소재로 삼는다. 마을에 내려오는 오랜 설화를 바탕으

로 아동극을 만들기도 하고, 매향리 미군 사격장의 아픈 과거를 아이들에게 알려 주기 위해 〈쿠니 아리랑〉을 제작하기도 한다.

연극놀이의 시작과 끝을 연결하는 장소는 이화리 마을 전체이다. 아이들에게 400년 전에 살았던 할아버지의 산소가 있는 곳을 가리키며, 그곳을 향해 절하라고 하면 아이들은 그것을 연극놀이로 받아들이고 반갑게 절을 한다. 이화리 마을의 역사를 놀이로 자연스럽게 배우게 된다. 간혹 마을에 100명 이상의 관객이 몰리면, 마을 주민들의 집으로 나누어 보내 염색 체험 등 다양한 마당 체험을 하게 한다. 이리하여 연극놀이에 마을의 이야기가 고스란히 담긴다. 마을 전체가 거대한 극장이고, 텃밭과 마당이 무대가 되는 것이다.

그렇다고 연극 중심의 예술 체험만 할 수 있는 곳은 아니다. 자연과 농촌의 정겨운 풍경 속에서 농촌 체험도 할 수 있다. 그래서 이곳은 우리나라에서는 처음으로 2007년 농림부가 선정한 '녹색 농촌체험마을'이 됐다.

교육은 상상력을 죽인다. 어린이를 위한
전통놀이 기반 연극마을

송인현 대표는 젊은 시절 국내 유명 극단을 누비며 연극 인생을 살아왔다. 1996년 서울 대학로에서 어린이극을 전문적으로 하는 '극단 민들레'를 창단했다. 이후 그

는 대학로에서 종로로, 종로에서 문래동으로 극단을 옮겼다.

그러다 문득 고향에서 아버지가 소유한 땅에 연극마을을 조성하여 어린이들이 자연과 호흡할 수 있는 환경을 만들고 싶다는 생각을 했다. 2006년에 드디어 민들레연극마을을 꾸렸다. 송 대표는 현재 어린이문화연대에서 공동대표로도 활동 중이다. 어린이를 위한 공연은 예술은 기본이고, 문화운동 전반을 접목해야 진정한 공연이 이뤄질 수 있다는 걸 깨달았기 때문이다.

$$\diamond$$

어린이극단들이 대부분 공연 중심일 거예요. 하지만 저는 옳지 않다고 봅니다. 아이들을 공연을 통해 만나는 것도 중요하지만 자연과 함께 뛰어놀면서 하루를 보내는 것 모두가 공연일 수 있습니다.

교육은 상상력을 죽입니다. 그런 교육은 교훈조차도 안 됩니다. 아이들을 키우면서 알게 된 것이지만, 꼭 장난감을 사 줘야 아이들이 놀 수 있는 건 아닙니다. 환경을 조성해 주면 아이들이 저절로 어떻게 놀지를 알고 뛰어놉니다. 저절로 알게 해야 한다는 게 어린이를 위한 공연이자 문화이자 교육이라고 생각합니다.

_〈"어린이에 의한, 어린이를 위한" 극단 민들레〉,《연합뉴스》, 2019.9.28

송인현 대표가 처음부터 어린이를 위한 연극을 창작한 것은 아니다. 초기에는 한국 무용과 탈춤을 바탕으로 많은 창작활동을 했다. 극단 미추와 연희단거리패 단원으로 일했고, 서울예술단에

서는 한국적인 뮤지컬에 출연하는 배우이기도 했다. 그러던 그가 두 가지를 계기로 어린이 연극에 눈을 뜨게 되었다. 하나는 서울예술단에 있을 때 뉴욕 브로드웨이 뮤지컬 연수를 할 기회가 있었는데, 가서 보니 서양 뮤지컬은 메커니즘밖에 안 보였다.

〈미스 사이공〉이나 〈오페라의 유령〉을 보면 볼수록 제작 시스템만 보이고 창작 자체는 마음에 잘 와닿지 않았다. 브로드웨이 뮤지컬 연수는 송 대표에게 오히려 새로운 예술활동을 고민하는 계기가 되었고, 귀국해서 당시 서울예술단 단장이었던 이종덕 단장에게 사표를 제출했다. 역설적으로 브로드웨이의 체계적인 제작 시스템을 목도하면서 자신은 경제 논리가 지배하는 상업적인 뮤지컬 시장과는 잘 맞지 않는다는 걸 깨달았다.

이종덕 단장이 나가서 뭘 하고 싶으냐고 물었을 때, 그는 옛날 사당패들이 돌아다니면서 공연하듯 보따리 싸 들고 돌아다니면서 그냥 작은 연극을 하고 싶다고 말했다. 송 대표는 자신의 결혼 주례를 서 주셨던 신부님을 인생의 멘토로 여겼다. 사표를 내고 신부님을 찾아갔을 때 신부님은 차분히 조언을 해 주셨다. "잘하느냐 못하느냐는 그렇게 중요하지 않다. 예술은 네 거냐 아니냐가 가장 중요하다." 송 대표에게는 아주 중요한 조언이었고, 그가 지금까지 배우 생활을 하면서도 일반 배우들과 다른 길을 가는 계기가 됐다.

두 번째 계기는 스콜레타라는 이탈리아 시골의 작은 마을 연극촌에서 했던 퍼포먼스였다. 미국의 오프브로드웨이의 대표적인 실험극 극단 중 하나인 '라마마'가 재정난으로 파산했는데, 전 세계

에서 이 극단을 살리려는 모금 활동을 벌였다. 미국 정부에서도 당시 극단 여성 예술감독인 앨런 스튜어트에게 특별상을 주었다. 그러자 그는 그 상금으로 이탈리아의 작은 농가주택을 구입해 그곳에서 다양한 실험극을 제작했다.

송인현 대표는 당시 라마마 극단과 인연이 깊은 서울예술대학교 유덕형 총장의 권유로 스콜레타 개관 기념 공연에 배우로 참여했다. 〈예라누스〉라는 그리스 신화를 바탕으로 만든 작품이었는데, 아주 간단한 동작으로 구성되었다. 그때 연출자가 자신의 동작을 계속 지적하자 서양식 연출이 자신과는 잘 맞지 않는다는 것을 직감했다고 한다.

◇

땅의 신에게 빌 때는 가슴을 이렇게, 땅을 안듯이 안아서 하늘의 신에게 보내는 거야 하면서 제가 시범을 보였죠. 그런데 제 동작을 보고 연출하는 친구가 그 신이 아니라는 거예요. 그 신이 아니야? 이게 바로 나에게는 선문답이 됐어요. 내가 이 친구들에게 흥부는 착한 아이고 놀부는 나쁜 아이야 하고 설명해 준 게 아니잖아요. 놀부는 심술 궂기도 하지만 징글징글하면서 귀염성이 있어요. 그래서 놀부 집도 생기는 거죠. 이게 뭘까 하면서 제가 그때 썼던 단어가 있어요. '문화적 유전인자'. 그러니까 내가 나인 게 얼굴이 노래서, 김치를 먹어서가 아니고, 우리의 문화적 유전인자를 공유하고 있기 때문에 '나'라는 생각을 하면서 계속 고민을 했어요. 내가 나인 작업을 어떻게 찾아갈까.

❶ 송인현 대표가 베이비 드라마 〈잼잼〉 공연에서 열연 중이다.

❷ 공연 〈와 공룡이다〉의 한 장면. '어린이를 위한 전통놀이 기반 연극마을'은 민들레연극마을을 만든 송인현 대표의 키워드이다.

　　나를 찾아가는 긴 고민 속에서 우연히 보게 된《어린이 마을》이라는 아동도서가 송 대표의 마음을 사로잡았다. 그 책 속의 파스텔톤 수채화로 그려진 민화를 보자 새로운 열정이 피어나기 시작했다. 어린이를 위한 활동을 4~5년쯤 하면 답이 보일 것 같다는 생각이 들었던 것이다. 그래서 어린이 연극을 시작했다. 처음에 어린이 연극 세계에 들어왔을 때는 힘들었다. 그런데 전통예술을 기반

으로 어린이 연극을 하나둘 만들다 보니 그 매력에 빠지게 되었다.

그리고 우연히 참가한 아시테지ASSITEJ(국제아동청소년연극협회) 노르웨이 총회에서 만난 사람들과 이야기하면서 어린이 연극에 대한 확신을 갖게 되었다. 말하자면 송인현 대표 삶의 제2막은 세 가지 요소가 어우러져 시작된 것이다. 주체로서의 어린이, 양식으로서의 전통예술, 장소로서의 마을이 그것이다. '어린이를 위한 전통놀이 기반 연극마을'. 이것이 민들레연극마을을 만든 송인현 대표의 키워드이다.

민들레연극마을의 탄생,
극단과 농촌의 만남

민들레연극마을의 탄생에 절대적인 산파 역할을 한 것은 송인현 대표이지만, 그렇다고 연극마을의 모든 일을 혼자 한 것은 아니다. 민들레연극마을 공동체의 든든한 동반자는 '극단 민들레'이다. 극단 민들레는 1996년에 창단해 초기에는 서양 연극들을 무대에 올렸지만, 현재는 주로 전통 양식에 기반한 독창적인 창작물을 공연한다. 전래동화나 전통설화에 국악 장단과 국악기, 탈춤과 풍물과 같은 연희 양식을 접목해 아이들을 위한 연극놀이 작품을 만든다. 극단 내부에 민들레 놀이극 연구소를 만들어 연극을 아이들의 감수성에 적합한 놀이 양식으로 발전시키려는 실험적인 작업을 이어 나가고 있다.

극단 민들레의 가장 주목할 만한 특징은 극장 활동에 머물지 않고 직접 관객을 찾아가는 이동형 활동을 중시한다는 점이다. 그 동안 지역 학교나 공공도서관을 찾아가 아이들과 직접 현장에서 만나는 공연을 많이 했다. 누구나 쉽게 공연을 볼 수 있도록 '찾아가는 공연', 함께하는 '지역문화 공동체' 정신이 가장 잘 살아 있는 곳이 바로 극단 민들레이다.

극단은 서울시 영등포구 도림동에 있다. 그런데도 매주 이곳 화성시 우정읍 이화뱅곳길 연극마을에 와서 주요 연극놀이 프로그램을 진행하고 있다. 극단의 창작 방식은 배우와 관객의 경계, 무대 안과 밖의 경계를 허무는 것을 목표로 한다. 그래서 민들레연극마을에서 마을 전체를 무대로, 마을 주민들과 찾아오는 관객들을 배우로 삼아 다양한 연극놀이 작품들을 제작했다. 말하자면 전문예술가 집단이 마을을 예술 세상으로 만든 대표적인 사례인 것이다.

극단 민들레처럼 시골의 작은 마을을 거점으로 실험적인 연극 창작활동을 하는 극단이 있다. 공연창작집단 '뛰다'이다. 뛰다는 한국예술종합학교 졸업생들이 주축이 되어 만든 단체로, 서울에 거주하다가 대도시의 일상과 창작활동의 분리가 주는 소외감에서 자유로워지고자 단원 전체가 강원도 화천으로 이주한 특별한 사례이다. 극단 민들레가 서울에 사무실이 있다면, 뛰다는 기주지와 삶의 터전을 모두 화천으로 옮겼다. 생활과 창작활동이 분리되지 않아 매우 밀착된 공동체 생활을 할 수 있었다. 하지만 이러한 삶을 지속한다는 것은 쉬운 일이 아니다.

뛰다는 창단 이후 지금까지 배우의 몸과 소리를 탐구하고, 광대와 오브제 연기를 연구하며 관객과 소통하기 위한 다양한 형식의 연극을 실험했다. 극단 창단 시 8명의 젊은 예술가들로 시작해 20년 동안 39명의 예술가들이 단원으로 활동했다. 그와 함께 40여 명의 객원 예술가들과 20여 편의 작품을 만들어 공연을 했다.

뛰다는 어른들을 위한 인형극 〈상자 속 한여름밤의 꿈〉을 시작으로 다양한 양식의 공연을 시도했다. 인형극, 오브제극, 광대극, 음악극, 신체극, 거리극 등이 그것이다. 이후 배우의 현존이라는 문제에 집중해 작업을 해 왔으며 사회, 역사적 문제들을 많이 고민하며 작품을 만들기도 했다. 2010년에는 강원도 화천으로 단원들 15명이 함께 이주해 지역에서 예술의 새로운 가능성을 시도했다. 단원들과 폐교 건물을 고치고 다듬어서 '문화공간 예술텃밭'이라는 예술가 레지던시 공간을 설립해 운영했다. 2019년과 2020년에는 마지막 공연으로 〈휴먼푸가〉를 올렸다. 그리고 2021년 10월 〈아카이빙 주간: 뛰다 멈추다 묻다〉를 통해 20년간의 활동을 공식적으로 마치고 해체했다.

극단이나 공연예술 공동체들이 시골 마을로 내려와서 그곳을 예술마을로 만들기란 쉬운 일이 아니다. 그러나 일종의 '문화적 귀농'의 사례로 극단이 참여하는 것은 마을공동체 의미를 살리고, 더욱 역동적인 활동을 하는 강점을 가지고 있다. 극단 민들레가 주소지를 이곳으로 옮겨 오지는 않았지만, 마을 전체를 연극마을로 전환하려는 일종의 공동체 문화정신을 구현하려 한 것은 사실이다.

극단 민들레라는 단체가 촉매가 되어 마을에 축제, 예술교육, 벽화, 예술조형물 같은 문화예술 콘텐츠가 펼쳐졌다. 이 또한 극단이 갖는 역동성과 공동체 문화의 의미가 주효했기 때문이다.

부모한테 물려받은 유산은
쓰는 게 아니라 보태는 겁니다

민들레연극마을이 터를 잡은 장소는 앞서 언급했듯 송인현 대표의 부친이 물려준 유산이다. 부친이 유산으로 남긴 꽤 넓은 땅으로 편하게 살 수 있었겠지만, 송 대표는 개인적인 영리보다는 공동의 이익을 위해 이 땅에 연극마을을 만들었다. "부모한테 물려받은 유산은 쓰는 게 아니라 보태는 겁니다." 그의 대답에서 알 수 있듯, 송 대표는 이곳 민들레연극마을을 공공의 이익을 위해 평생 업으로 삼고자 하는 것이 분명하다.

그러나 공간을 조성한다고 해서 곧바로 연극마을이 만들어지는 것은 아니다. 작품 제작, 레지던시, 축제에 드는 비용을 연극마을에 찾아오는 관객들의 참가비로 충당할 수는 없는 노릇이다. 그래서 한국문화예술위원회, 경기문화재단, 화성문화재단, 농림부의 지원을 받아 극장 특성화 사업, 작은 축제 지원 사업, 해외 예술가 레지던스 사업을 진행했다. 때로 지원을 못 받아서 사비로 프로그램을 진행한 경우도 적지 않다. 민들레연극마을의 특별함을 보자.

첫째, 품앗이 공연예술축제이다. 일상으로의 회복을 자축하

며, 온 가족이 함께 즐길 수 있는 다양한 공연이 마을 이곳저곳에서 펼쳐진다. 2022년에는 어린이날 100주년을 기념하는 '오늘의 방정환' 공연을 비롯해 18종의 공연, 예술 체험, ATYA(아시아아동청소년극연맹) 총회 등이 다양하게 펼쳐졌다.

둘째, 놀이 중심형 어린이 예술교육이다. 매주 토요일에 진행하는 전통문화 중심의 연극놀이는 우리 문화를 이해하고 예술적 상상력을 키우는 역할을 하고 있다. 절기별, 계절별로 어린이와 가족을 위한 전통 연희극과 놀이극을 진행한다.

셋째, 찾아가는 예술, 스쿨 시어터이다. 2022년에 기획한 축제 프로그램 중에 특히 '찾아가는 축제'가 눈에 띈다. 8월 25일 안녕동 소다미술관, 26일 향남읍 화성마을사랑방에서 열렸다. 각 공간의 특징을 살린 건축놀이터(소다미술관)와 전지공예(화성마을사랑방) 같은 어린이와 가족 대상으로 다양한 공연과 예술 체험, 강연이 풍성하게 열렸다(《오마이뉴스》, 2022.8.11).

넷째, 연극 및 놀이 극장 인프라이다. 민들레연극마을은 사랑채극장과 별극장 등 2개의 소극장과 여러 개의 야외극장이 있다. 야외에선 연기를 시작하면 그곳이 어디든 무대라는 게 극단의 생각이다. 2019년에는 사랑채극장에서 매향리 사격장 인근 주민의 아픈 역사를 그린 〈쿠니 아리랑〉 공연을 했다. 별극장에서는 〈와, 공룡이다!〉라는 어린이 놀이연극을 무대에 올렸다.

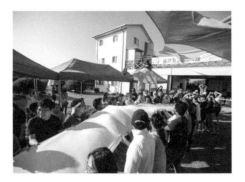

● 품앗이 공연예술축제
 는 온 가족이 함께 즐
 길 수 있는 다양한 공
 연과 행사가 진행된
 다. 이 축제는 민들레
 연극마을의 주요 프
 로그램 중 하나이다.

모두를 위한 예술교육,
시민 극단 만들기 운동

전 세계에 수많은 예술인 마을공동체들이 있다. 그중 독일 베를린의 '우파 파브릭UFA Fabrik'에서는 예술인들이 마을 주민이 되어 그곳에서 생활하고 생계를 꾸리고 예술창작 활동을 한다. 매년 전 세계의 많은 예술인들이 이곳에 머물면서 작품활동을 한다. 2006년 독일 월드컵 때 필자 역시 이곳에 머문 적이 있다. 사물놀이의 명인 김덕수 선생님과 전통예술원 연희과 학생들과 함께 거리 응원과 예술 참여 프로그램을 하기 위해서였다.

우파 파브릭은 원래 독일의 필름영화 제작소가 지원하는 필름현상소가 있던 자리였다. 그랬던 곳이 1961년 베를린 장벽이 세워지면서 유명무실한 공간이 되어 버렸다. 이곳 필름현상소 한 곳만으로는 본래 목적대로 운영될 수 없었기 때문이다.

1965년 100여 명의 청년들이 거주하고자 이곳에 모였다. 이들은 폐허가 된 공간을 고치는 데 많은 공을 들였다. 태양열 목욕탕과 자연발효 화장실 등 생활 속에서 실천할 수 있는 친환경 생태 작업이 이루어졌다. 3개월 후 30~40명은 중도하차했다. 이후 제빵 기술이 있는 사람은 빵집을 개업하고, 예술가들은 창작활동에 전념했다. 재정 자립을 위해 조합을 만들기 시작하면서 지금의 우파 파브릭으로 자리 잡게 된 것이다.

이들이 처음 이곳에 모였을 때 벌였던 논쟁은 '양파를 어떻게

썰어 먹을 것인가'였다. 의미 없는 논쟁이 아니었다. 양파를 어떻게 썰어야 더 많은 양을 얻을 수 있는지, 환경 친화적인 방법에는 어떤 것이 있는지를 놓고 열띤 토론을 벌였던 것이다. 우파 파브릭의 한 관계자는 이 일화를 가볍게 이야기했지만, 이들의 생태 철학의 깊이를 충분히 유추할 수 있었다. 현재는 30명의 거주자와 200명의 협력자가 동참해 주거와 작업이 결합된 공간으로 지속시키고 있다. 우파 파브릭에서의 거주 자체가 예술적 실험이 되고 생태학적

❯ 우파 파브릭에서는 예술인들이 마을 주민이 되어 그곳에서 생활하고 생계를 꾸리고 예술창작 활동을 한다.

실천이 되는 모습이다(《전북일보》, 2018.7.12).

우파 파브릭이 지속가능할 수 있었던 이유는 특정 마을 공간 안에서 자생력을 갖고 있었기 때문이다. 이곳에서 만든 빵과 친환경 농산물을 이웃 마을 주민들에게 팔고, 전 세계 예술인들을 대상으로 합리적인 가격으로 숙박 시설과 레지던스 공간을 운영함으로써 공공지원을 받지 않고도 자립할 수 있었다.

민들레연극마을도 오랫동안 유지되려면 이곳에 머물고 있는 예술가들이 안정적으로 경제 활동을 할 수 있는 기반이 마련되어야 한다. 무엇보다도 마을 주민들이 주요 구매자로 나서야 한다. 또한 지역의 공교육 시설과 민들레연극마을을 연계하여 문화예술교육을 활성화시켜야 한다.

더 나아가 시민들이 직접 연극이나 공연예술을 만드는 주인공이 되어 배우와 스태프로 참여하는 '시민 극단' 만들기 운동도 함께 진행되어야 한다. 시민들이 수동적인 관객이 아닌 주체가 되는 '생활예술연극'이 활성화되어야 하는 것이다.

지역 주민과 함께하는 대표적인 연극 공동체가 있다. 영국 콘월에서 생겨난 푸츠반 유랑극단이다. 이 극단의 창립자인 올리버 풋Oliver Foot이 헛간에서 연습을 시작한 것이 유래가 되어 극단 이름을 푸츠반으로 지었다. 1971년에 설립된 이 극단은 전 세계를 돌아다니며 거리 연극과 서커스를 한다.

이 극단은 모든 사람이 쉽게 다가갈 수 있는 대중적이고 친절한 연극 공동체를 꿈꾸고 있다. 전통적인 연극 무대, 제작 환경의

한계를 벗어나기 위해 유랑하는 모든 장소를 연극마을로 삼고자
한다. 농장, 바닷가, 거리, 마을광장 등 어디든 좋다. 푸츠반 극단은
어디를 가더라도 그 장소에 맞는 기발하고 생동감 넘치는 살아 있
는 작품을 새롭게 만든다. 매년 8월이면 유럽에서 이동 연극을 하
는 극단들이 이곳에 모여 푸츠반 페스티벌을 개최한다. 극단 민들
레도 이곳에 초청을 받아 큰 호응을 얻었다.

　　민들레연극마을을 보면서 연극은 장소가 매우 중요하다는 것
을 깨달았다. 프로시니엄 무대(무대와 객석 사이에 건축적인 구획을 둔
무대)가 아닌 사람들이 사는 현장을 무대로 삼으면 특정 지역, 특정
장소가 갖는 문화적 독특함을 생생히 전달할 수 있다는 사실을 알
게 되었다. 마을 연극이라고 해서 특정한 마을에 갇히는 게 아니고,
아동 연극이라고 해서 아동에 대한 이야기, 아동이 출연하는 이야
기만 다루는 것이 아니다. 유목하는 마을도 연극마을이고, 노인의
이야기도 아동 연극의 대상이 된다.

◇

　　특정 마을, 그것이 고민입니다. 저는 분명 어린이를 중심에 두고 작업
을 하는데 작년에는 〈오이디푸스〉도 했거든요. 〈마당을 나온 암탉〉이
나 〈꽃할머니〉 같은 연극은 어린이 연극이 아니라고 이야기하는 사람
들도 꽤 많아요. 외국에 가서 보면 어린이 연극이 아니라고 하는 어린
이 연극을 굉장히 많이 공연하고 있죠. 그러니까 우리는 어린이들한
테 동화 같은 희망적인 이야기를 해 줘야 한다고 생각하는데, 노인의

◐ 정해진 틀에 갇혀
있지 않은 상상력,
이것이 예술마을
이 갖는 특별한 가
치가 아닐까.

쑬쑬함을 이야기해 주는 것도 어린이 연극이거든요.

민들레연극마을을 이끌고 있는 송인현 대표의 말이 특별히 마음에 와닿았다. 정해진 틀에 갇혀 있지 않은 상상력, 이것이 예술마을이 갖는 특별한 가치가 아닐까. 민들레연극마을이 앞으로 지속가능한 예술마을로 발전하기 위해서는 이화리와 매향리의 '땅과 평화'를 이야기하는 다양한 놀이 콘텐츠를 만들어야 한다. 또한 미래 세대에게 자연 생태계의 유지가 얼마나 중요한가도 알려 주어야 한다. '땅, 평화, 생태' 이 세 가지 이야기를 아이들에게 쉽고 재미있게 들려주는 민들레연극마을이 되길 희망해 본다.

예술마을은 고즈넉하고 풍부함이 넘치는 마을이다.
_계촌마을축제 추진위원장 조수영

예술마을은 다른 세상이다.
_계촌 클래식 축제 추진위원회 추진위원장 최철균

예술마을은 의식 수준이다.
_계촌 클래식 축제 추진위원회 추진위원장 주국창

예술마을은 삶의 질 향상과 삶의 다양성을 제공해 주는 마을이다.
_계촌 클래식 축제 추진위원회 사무장 박영식

예술마을은 툭, 톡 감성을 건드리는 마을이다.
_계촌마을축제 사무장 장영진

케이아츠크리에이티브 사진 제공

베를린의
발트뷔네를 꿈꾸는
계촌 클래식마을

제8회 계촌 클래식 축제가 시작하는 2022년 8월 27일 토요일, 아침부터 날씨가 화창했다. 코로나 팬데믹으로 2년 동안 온라인에서 축제가 열렸던 아쉬움을 달래 줄 만큼 날씨가 좋았다. 8월 말에 열리는 축제라 지난 8년간 절반은 비가 왔는데, 하늘이 도왔는지 이번 축제 기간에는 비 소식이 없었다. 화창한 날씨, 최고의 연주자들, 멋진 관객들이 기다리고 있었다. 화려한 축제의 서막, 꼭 성공적인 축제의 신호탄을 쏘아 올리는 것만 같았다.

임윤찬과 1만 명의 관객들
사람들은 왜 축제에 열광할까?

계촌마을에 아침 일찍부터 사람들이 몰리기 시작했다. 반 클라이번 콩쿠르에서 역대 최연소로 우승한 피아니스트 임윤찬 군이 국립심포니오케스트라와 협연을 하기 때문이다. 반 클라이번 콩쿠르 우승 이후 계촌 클래식 축제에서 임윤찬 군이 연주한다는 소식이 알려지자 축제 사무국에 문의가 쇄도했다. 야외에서 진행하는 무료 행사이지만, 작은 시골 마을의 안전을 위해 사전 예약을 통해 관객 수를 제한할 수밖에 없었다.

임윤찬 군의 연주는 저녁 8시에 시작하지만, 아침 9시부터 축제장 입구에 많은 관객이 줄을 서서 기다렸다. 사전 예약에 당첨되지 않은 사람들도 일찍 도착해 혹시나 입장이 가능한지 문의가 이어졌다. 저녁 공연이 시작되기 두 시간 전에는 관객들의 줄이 1킬로미터가 넘어 마을 전체를 감싸는 진풍경이 벌어졌다. 마을 주민들은 계촌마을이 생긴 이래 이렇게 많은 사람이 모인 것은 처음이라며 들떠 보였다.

그날 저녁 7,000여 명의 관객이 푸른 숲과 하늘의 별을 바라보며 감상했던 클라리네스트 채재일과 피아니스트 임윤찬의 협연은 오랫동안 기억에 남을 만한 최고의 무대였다. 다음 날에는 세계적인 뉴에이지 피아니스트 유키 구라모토의 연주가 아름다운 계촌마을의 밤을 수놓았다. 이틀간 전국에서 온 1만여 명의 관객이 행복하게 여름의 마지막 주말을 보냈다. 코로나 팬데믹 상황이 조금 나

아지면서 다시 열린 제8회 계촌 클래식 축제는 예술마을 프로젝트의 새로운 도약의 계기가 되었다. 단지 많은 관객이 와서 그런 것이 아니라 대면으로 함께 즐기는 축제가 얼마나 소중한지를 알게 해주었기 때문이다. 이 작은 마을에 왜 이토록 많은 사람이 찾아온 것일까? 그리고 사람들은 왜 축제에 열광할까?

그 가장 큰 이유는 축제가 즐겁고 재미있기 때문일 것이다. 왜 즐거울까? 역설적으로 일상이 지루한 탓이다. 문화인류학적 의미로 말하자면, 반복적인 일상에서 벗어나 자유롭고 싶은 소망 때문이다. 정신분석학의 창시자 지그문트 프로이트Sigmund Freud에 따르면, 인간의 마음에는 '쾌락의 원칙'과 '현실의 원칙'이 공존한다고 한다. 쾌락의 원칙은 자기 삶의 규칙을 파괴하고 일탈하고 싶은 욕망이 지배하는 것을 말한다. 반대로 현실의 원칙은 규칙을 지키고 스스로 일탈하고 싶은 욕망을 억제하는 이성이 지배하는 것을 말한다. 프로이트는 이성적인 문명이 유지되기 위해서는 쾌락의 원칙을 억제하고 현실의 원칙을 유지해야 한다고 말한다(지그문트 프로이트, 1997).

축제란 일시적으로나마 쾌락의 원칙이 현실의 원칙을 압도하는 순간이다. 즉, 평소에 이루지 못한 인간의 자유와 일탈에 대한 강한 소원 충족의 시간이다. 인간이 문명을 지키기 위해서는 24시간 내내 쾌락의 원칙만 고수할 수 없다. 축제는 오랫동안 무의식 속에 억압된 자유에 대한 욕망이 분출하는 순간이다. 사람들이 축제에 열광하는 것은 역설적으로 일상의 삶이 억압적이기 때문이다.

원래 인간의 원시적인 욕망 안에는 일하기보다는 놀고 싶은 욕구가 강하게 자리 잡고 있다.

네덜란드의 문화사학자 요한 하위징아Johan Huizinga가 주창한 '호모 루덴스Homo Ludens'는 인간은 원래부터 놀이하는 속성을 가진 무리라는 것이다. 인간의 놀이는 자유롭고 자발적인 행위이고 즐거움을 위한 것이며, 물질적인 이해와 무관하다(요한 하위징아, 2018). 그러나 사회적 관계 속에서 인간은 노동하고 통치, 관리되는 주체이기에 놀이하는 인간의 본성은 축제를 통해 폭발한다.

사람들이 축제에 열광하는 또 다른 이유는 원초적 고향으로 돌아가고 싶은 귀소 본능 때문이다. 마치 예술이 하늘의 별을 바라보면서 오랫동안 가지 못한 고향을 찾아가는 마음의 오디세이인 것처럼, 축제는 순수했던 어린 시절의 고향을 찾아 나서는 여행자의 마음을 담는다. 계촌마을처럼 작은 시골 마을을 힘들게 찾아가서 축제를 즐기고 싶은 마음. 아마도 그것은 내 안의 나를 찾아 나서는 순수한 항해, 혹은 고향을 찾아가는 순례자의 여행일 것이다. 계촌마을은 그런 축제를 찾아 떠나는 사람들이 편하게 머물 수 있는 감성의 안식처이다.

❶ 2021년 축제 포스 터이다. 한복을 입은 예술인이 피아노, 바 이올린 등을 연주하 는 모습이 매우 감각 적으로 다가온다. 동 양화가 신선미 작가 의 아트웍한 포스터 이다.

❷ ❸ 클래식 공원에는 바 이올린을 연주하는 동상과 윤극영 작곡 가의 동요 〈반달〉을 소재로 한 반달과 토 끼 조형물이 있다.

예술 거장이 작은 마을 주민들과
함께하는 특별한 예술 체험

계촌 클래식마을은 2015년에 조성되었다. 현대차 정몽구 재단과 한국예술종합학교가 힘을 모은 예술마을 프로젝트로, 2014년에 전국의 문화예술마을을 현장 조사하고 내부 논의 끝에 전라북도 남원시 운봉읍 비전마을(동편제국악마을)과 함께 계촌마을을 선정해 지금까지 운영해 오고 있다.

처음에는 예술 거장이 작은 시골 마을에 사는 주민들과 함께 특별한 예술을 체험하여 일상 속으로 예술의 가치를 확산시키는 것을 목표로 삼았다. 초기에 두 예술의 거장, 즉 계촌마을은 첼리스트 정명화, 동편제마을은 판소리 명창 안숙선이 맡아 예술마을로 안착시키는 데 크게 기여했다. 지금은 예술마을의 취지에 맞게 마을 주민들이 중심이 되는 프로젝트로 전환하면서 예술 거장 제도를 운영하지 않고 있다.

8년 전 계촌마을에서 클래식 축제를 연다고 했을 때 마을 주민들은 그다지 반기지 않았다. 시골 마을에서 무슨 클래식 축제냐고 차라리 트로트 축제나 하라고 했다. 설령 클래식 축제를 열어도 오래 못할 거라며 냉소적으로 반응했다. 그러나 해를 거듭할수록 차가운 반응은 점차 줄어들었다. 주국창 계촌 클래식 축제 추진위원회 1대 위원장을 비롯해 2대 최철균, 3대 조수영 위원장을 거치면서 계촌 클래식 축제는 한국을 대표하는 야외 클래식 축제로 자리 잡았다. 이제는 다른 목소리를 내는 마을 주민들이 없을 정도로

축제는 제대로 뿌리를 내렸다.

　　주민들도 클래식 축제가 거듭되면서 조금씩 클래식 음악에 관심을 갖기 시작했다. 계촌초등학교 학생뿐만 아니라 동네 주민들도 클래식 강연을 듣고, 클래식 음악을 들으며 일하기도 한다. 특히 2022년 축제는 임윤찬의 출연으로 화제가 되어 계촌마을이 전국적으로 알려져 더욱 고무되었다. 축제가 성황리에 끝나고 마을 주민들은 주변 이웃들과 친지들, 그리고 관내 공무원들에게 많은 축하 인사를 받았다고 한다. 계촌마을 주민위원회 구성원들도 그동안의 고생을 보상받는 것 같아 너무 기쁘고 보람을 느낀다고 했다. 정부나 지자체가 아닌 학교와 기업, 마을 주민들이 만든 가장 대표적인 축제가 계촌 클래식 축제가 아닌가 싶다. 마을 주민위원회의 조수영 위원장은 계촌마을이 전국적으로 알려지고 관람객들이 모두 즐거운 마음으로 돌아가서 너무 행복하다고 말했다.

◇

　　마을이 생긴 이래 이렇게 많은 사람들이 찾아온 건 처음입니다. 예상보다 더 많은 사람들이 왔어요. 이번 축제로 계촌마을이 전국적으로 알려져서 마을 주민들도 매우 기뻐합니다. 그동안 코로나 때문에 축제를 직접 열지 못했는데, 한 번에 보상을 받은 기분입니다. 임시 주차장을 만들긴 했지만, 주차 문제로 걱정이 많았습니다. 많은 사람이 협조해 준 덕분에 큰 혼란을 겪지 않아서 다행이었습니다. 축제가 성공적으로 끝나니 기분도 좋지만 앞으로 더 잘해야 한다는 부담감도 생겼

어요. 무엇보다 계촌마을에 더 좋은 환경이 마련되어야 할 것 같고, 마을 주민들의 생계에도 도움이 돼 경제적으로도 풍성해졌으면 합니다. 내년에 축제를 어떻게 발전시켜야 할지 주민들과 벌써부터 많은 이야기를 하고 있습니다.

❶ 2016 계촌 클래식 축제의 예술 거장인 정명화, 안숙선의 무대이다. 계촌마을은 정명화, 동편제마을은 안숙선이 예술 거장을 맡아 초기에 두 곳을 예술마을로 안착시키는 데 기여했다.

❷ 계촌 클래식 축제 추진위원회 사람들. 왼쪽부터 박영식 전 사무국장, 조수영 3대 추진위원장, 주국창 1대 추진위원장, 최철균 2대 추진위원장, 장영진 사무국장.

관객들이 클래식을 즐기는
방식이 다르다

계촌 클래식 축제는 국내 다른 클래식 축제들과는 확연히 다르다. 가장 큰 차별점은 관객들이 클래식을 즐기는 방식에 있다. 한국의 대표적인 클래식 축제인 평창대관령국제음악제와 통영국제음악제는 주로 실내 연주홀 중심으로 클래식 전공자들을 위한 축제에 가깝다. 물론 클래식을 좋아하는 일반 관객들도 참여하지만, 두 축제는 프로그램의 내용이나 전공자를 위한 마스터클래스, 관람 스타일 등을 고려할 때 일반 시민들이 편하게 즐길 수 있는 축제라고 보기는 어렵다.

클래식의 대중화를 목표로 오랫동안 역사를 이어 오고 있는 영국의 BBC 프롬스BBC Froms는 전통적인 클래식 관람의 격식을 깨는 데 기여했다. 지자체에서 여는 야외 클래식 축제는 단발적인 행사가 많고, 프로그램도 대체로 다른 장르들과 섞여 정체성을 유지하기가 어렵다. 하지만 계촌 클래식 축제는 자연 경관, 확고한 음악 정체성, 자유로운 관람 스타일이라는 세 가지 조건을 충족시키는 거의 유일한 클래식 축제이다. 이번 축제를 관람한 한 관객이 인터넷에 올린 후기 중에 다음과 같은 이야기가 있었다.

◇

제가 음악을 좋아해 라이브 또는 아카이브에서 BBC 프롬스와 독일 베를린 필의 발트뷔네 축제를 즐겨 봅니다. 사실은 많은 사람이 즐기기

에는 생소한 클래식 분야가 아이돌 공연처럼 축제로 이어져 수십 년을 이어 오는 선진국의 위엄이 부럽더군요. BBC 프롬스의 무대에 서는 것을 세계적인 연주단체와 연주자들이 가장 부러워하고, 발트뷔네 축제에서 세계적인 지휘자와 연주자들이 주제를 가지고 연주하는 모습이 그저 부러웠습니다. 계촌 클래식 축제가 임윤찬의 등장으로 그런 가능성을 보여 줬네요. 주차장과 셔틀버스도 미비한 강원도 평창 방림면 계촌마을이라는 외지에 1만 명이 다녀간 것은 기적입니다.

<div align="right">_네이버 카페 '두근두근 오디오',
'임윤찬을 계기로 계촌 축제가 발트뷔네, BBC 프롬스처럼 발전하기를'</div>

BBC 프롬스는 1894년 런던 소재 '퀸스홀'에서 공연기획자로 일하던 로버트 뉴먼Robert Newman이 지휘자 헨리 우드Henry Wood에게 제안해서 시작된 클래식 축제이다. 축제는 이듬해에 시작되었고, 당시 참가비가 공연 한 편 관람에 5펜스, 시즌 참가비가 1.5파운드로 비교적 저렴했다. 원래는 '로버트 뉴먼의 프롬나드 콘서트Mr Robert Newman's Promenade Concerts'라는 이름으로 현 이름인 '프롬스'는 프롬나드의 줄임말이다. 이름에서 알 수 있듯 이 축제는 청중들이 바닥에 앉거나 서서 음악을 듣는 편안한 콘서트를 지향했다.

1927년에 BBC에서 이 축제를 인수했고, 1941년부터는 로열 앨버트 홀에서 개최하고 하이드 파크에서도 야외공연을 진행한다. 가장 대중적인 클래식 축제로 약 8주에 걸쳐 100개의 다채로운 프로그램이 무대에 올라간다. 이 축제의 하이라이트는 축제 마지막

날 열리는 '프롬스의 마지막 밤'이다. 영국 작곡가 엘가의 〈위풍당당 행진곡〉을 관객들이 영국 국기인 유니언 잭을 흔들며 노래하는 장면은 장관이다.

베를린의 발트뷔네는 베를린 외곽 샤를로텐부르크에 있는 원형극장으로 2만여 명을 수용할 수 있는 곳이다. '숲의 무대'라는 이름을 가진 이곳에서 1993년부터 매년 여름 베를린 필하모닉 오케스트라가 상반기를 마무리하는 콘서트를 하면서 유명해졌다. 2015년에는 사이먼 래틀의 지휘와 피아니스트 랑랑이 출연하여 〈해리포터〉, 〈E.T.〉, 〈벤허〉 같은 여러 유명 영화들의 주제곡들을 연주해 대중적인 인기를 얻었다. 2022년에는 키릴 페트렌코 지휘로 라흐마니노프 〈피아노 협주곡 2번〉과 무소륵스키의 〈전람회의 그림〉 등을 연주했다.

2022년 계촌 클래식 축제의 가장 큰 성과는 마을 주민들의 변화된 모습이다. 주민들은 축제의 큰 성과를 지켜보면서 계촌마을과 계촌 클래식 축제의 미래를 위한 많은 의견을 내놓았다. 계촌마을이 예술마을로 발전하는 데 필요한 인프라를 적극적으로 군에 제안하겠다, 학생들뿐 아니라 마을 주민들도 오케스트라를 만들고 싶다, 시골 마을에 작은 콘서트홀이 생겼으면 한다, 해외 클래식마을과 자매결연을 하고 싶다 등이다. 주민들은 이렇게 그동안 하지 않았던 적극적인 제안을 하며 마을의 미래를 그리기 시작했다. 이러한 제안들이 모두 실현될 수는 없겠지만, 앞으로 하나씩 이루어 갈 것이다.

계촌 별빛오케스트라,
전교생이 오케스트라 단원

계촌마을은 계촌초등학교 전교생이 '계촌 별빛오케스트라' 단원으로 활동하는 것으로 유명하다. 클래식마을로 불리기 시작한 것도 이때부터이다. 2009년 계촌초등학교 교장으로 부임한 권오이 선생님은 갈수록 학생 수가 감소해 폐교 위기에 처하자 큰 고민에 빠졌다. 폐교를 막을 방법을 찾다가 전교생에게 클래식 교육을 실시하면 좋겠다는 생각을 했다. 권오이 교장은 강릉시향의 전신인 강릉 시민 오케스트라에서 바이올린 수석으로 활동한 경력이 있어 평소에도 학생들에게 클래식 교육을 강조했다.

그러나 폐교 위기에 처한 시골의 작은 초등학교에서 전교생에게 클래식 교육을 하기란 매우 무모한 일이었다. 권 교장은 폐교가 되더라도 그전에 뭐라도 해야겠다는 절박한 심정으로 전교생에게 클래식 교육을 시작했다. 그렇게 해서 만든 것이 '계촌 별빛오케스트라'였다.

많은 사람이 계촌 별빛오케스트라 사례를 베네수엘라의 '엘 시스테마'와 비교한다. '엘 시스테마El Sistema'는 '시스템'을 뜻하는 스페인어로, 경제학자이자 오르간 연주자인 호세 안토니오 아브레우 박사가 1975년에 만들었다. 공식 명칭은 '베네수엘라 국립 청년 및 유소년 오케스트라 시스템 육성재단'이다. 아브레우 박사는 평소 베네수엘라에서 클래식을 소수 상류층의 사교 수단으로만 활용

❶ 계촌마을은 계촌초등학교 전교생이 계촌 별빛오케스트라 단원으로 활동하는 것이 알려지면서 클래식 마을로 불렸다.

❷ 계촌 별빛오케스트라 단원들이 축제를 위해 연습을 하고 있다.

하고, 교향악단 단원들이 모두 미국과 유럽 출신인 것에 불만을 품었다. 온 국민이 클래식을 향유하고, 베네수엘라 출신 연주자들이 많이 배출되기를 바라는 마음에 주변 지인들의 도움을 받아 재단을 만들었다.

그가 진행하는 프로젝트에 처음 모인 연주자들은 겨우 8명에 불과했지만, 좋은 취지와 열정이 알려지면서 클래식 교육자들이 참여했다. 여기서 교육받은 학생들이 다시 교사로 참여해 인원이

늘어나기 시작했다. 1977년에는 최초의 청소년 악단 '호세 란다에타 국립 청소년 관현악단'이 창단되었다. 이 관현악단이 국제적으로 유명해지자 당시 유전 발견으로 큰 부를 축적한 베네수엘라 정부가 대거 예산을 투입해 나라 전역으로 클래식 교육이 확산되었다. 특히 엘 시스테마가 마약과 범죄에 노출되기 쉬운 베네수엘라 빈민가 청소년들의 치유와 희망을 위한 음악교육 프로그램으로 알려지면서, 전 세계에 대안 음악교육 프로그램의 대표 사례로 꼽히고 있다.

엘 시스테마가 배출한 유명 음악인으로는 현재 LA 필하모닉의 상임 지휘자를 맡은 구스타보 두다멜과 베를린 필하모닉 역대 최연소 오케스트라 단원인 에릭슨 루이스 등이 있다. 2010년에는 이 프로젝트의 설립자 아브레우 박사가 서울평화상을 수상하면서 국내에도 알려지게 되었다.

폐교를 막기 위해 시작한 계촌 별빛오케스트라는 당시 전 세계적으로 확산되었던 엘 시스테마 프로젝트를 국내에 도입하면서 주목받기 시작했다. 2010년 한국문화예술교육진흥원은 한국판 엘 시스테마 프로젝트의 일환으로 '꿈의 오케스트라 사업'을 시작했다. 계촌 별빛오케스트라는 '꿈의 오케스트라' 사업이 본격적으로 시작하기 전에 결성되었다. 즉, 정부 정책이 아닌 사발적으로 만들어진 단체라는 점이 중요하다. 시골의 작은 학교에서 전교생이 오케스트라 단원으로 활동한다는 것이 알려지자 계촌초등학교로 전학 오는 학생들이 증가하기 시작했다. 2011년부터는 클래식 연주

로 독일 유학을 다녀온 이영헌 선생님이 음악교사로 부임해 지금까지 계촌 별빛오케스트라를 맡아 지도하고 있다.

계촌 클래식마을 탄생의 계기가 된 계촌초등학교 별빛오케스트라만 해도 권오이 교장을 비롯해 많은 사람의 헌신이 없었다면 만들어질 수 없었다. 10년 넘게 이곳에서 아이들을 지도하고 있는 이영헌 교사 역시 예술 교육에 대한 확고한 신념과 가치관이 있었기에 지금까지 아이들을 교육할 수 있었다. 예술마을 프로젝트가 시작되면서 한국예술종합학교 음악원 졸업생들이 주축이 되어 학기 중에 매주 화요일 오후 3시부터 아이들에게 심화 교육을 하고 있다. 자신들의 일을 미루고 매주 서울에서 계촌마을까지 와서 아이들을 가르치는 것이다. 이 또한 아이들을 사랑하는 마음과 예술 교육에 대한 신념이 없었다면 불가능한 일이었을 것이다. 이처럼 계촌 클래식마을은 모든 이의 수고와 협력으로 탄생했다.

클래식마을로 선정되면서
많은 변화가 생겼다

강원도 평창군 방림면 계촌마을은 해발 600미터에 위치한 마을이다. 총 6개 리에 1,700여 명의 주민들이 살고 있다. 계촌리는 원래 강릉에 속했던 지역으로, '계골', '계촌' 또는 '지골'이라고 불리다가 1906년 평창군, 1934년 방림면에 편입되었다. 계촌마을은 '桂村(계촌)'이라는 한자에서 알 수 있듯

이곳에는 계수나무가 많다. 마을 입구의 클래식 공원에는 윤극영 작곡가의 동요 〈반달〉을 소재로 한 반달과 토끼 조형물이 있다.

계촌마을이 속한 방림면은 태기산을 기준으로 계촌리와 운교리로 나뉘는데, 태기산의 가장 높은 고개인 여우재에 얽힌 전설이 있다. 옛날에 과거를 보러 가는 과객이나 장사치들이 태기산 지맥의 재를 넘을 때면 백발노인이 난데없이 나타나 괴롭히곤 했다. 그러던 어느 겨울날, 기골이 장대한 젊은 장정이 고갯마루에 이르렀을 때도 역시나 흰 두루마기를 입은 백발노인이 나타나 앞길을 가로막고 섰다. 그때 젊은이의 눈에 두루마기 속에 감춰진 여우의 꼬리가 보였다. 이에 젊은이는 주먹으로 단숨에 노인을 때려눕혔다. 그러자 노인의 머리부터 서서히 여우의 모습으로 변하기 시작해 나중에는 꼬리까지 완전히 여우의 모습으로 변했다. 이후부터 이 재를 '여우재'라 불렀다. 그만큼 계촌리는 고지대에 있어 산세가 험하지만 아름다운 풍광을 자랑한다. 서울에서 KTX를 타고 둔내역에 내려 마을로 들어가는 동안 펼쳐지는 풍광은 이루 말할 수 없이 아름답다.

계촌마을은 고랭지 배추로도 유명하다. 이곳의 고랭지 절임 배추는 전국적으로 고가에 판매될 정도로 인기가 높다. 이 밖에 옥수수, 부추, 감자, 양파 등 여러 작물을 기른다. 일부 농가에서는 산양삼을 재배하고, 흑염소 목장을 운영하기도 한다. 전형적인 강원도 산촌마을의 모습을 간직한 곳이다.

그런데 2015년 현대차 정몽구 재단과 한국예술종합학교가 손

● 한국예술종합학교 음악원 졸업생들이 계촌 초등학교에 직접 찾아가 악기별로 교육을 해 주었다.

을 잡고 예술마을 프로젝트를 시작하면서 마을에 큰 변화가 일어났다. 클래식마을로 선정되면서 다양한 지원사업이 시작된 것이다. 대표적인 사업이 이미 활동 중이던 계촌초등학교 별빛오케스트라에 한국예술종합학교 음악원 졸업생들이 직접 찾아가 악기별로 교육을 해 준 것이다.

그리고 매년 8월에는 클래식 축제가 열린다. 계촌 클래식 축

제 추진위원회가 중심이 되어 평창군과 방림면에서 지원을 받아 마을 거리에서 클래식 음악을 들을 수 있도록 음향 시설을 설치하고, 학교와 마을 곳곳에 벽화를 그렸다. 마을 하천에 있는 다리 하부 디자인을 피아노 형태로 만들고, 야간에는 밝게 볼 수 있게 조명을 설치했다. 마을 주민들이 클래식과 좀 더 친해질 수 있도록 피아노 클래식 마을해설사를 양성하는 교육 프로그램을 시작했고, 마을 박물관과 어린이 도서관도 조성되었다.

예술마을 프로젝트가 3년 차에 접어들었을 때, 마을 어귀에 아담한 클래식 공원을 만들었다. 그리고 원래 축제의 주요 장소였던 계촌초등학교가 코로나 이후 학생들의 안전 때문에 사용할 수 없게 되자, 주민위원회에서는 평창군에 요청해 마을 하천 맞은편 주차장 부지에 잔디를 심어 대형 야외무대를 조성했다. 무대 뒤에 따로 인공적인 세트를 세우지 않아도 푸른 숲이 그 자체로 환상적인 스크린이 되어 주었다. 특히 임윤찬이 앙코르곡을 연주할 때, 무대 조명 사이로 반딧불이가 날아다니자 관객들의 감탄이 이어졌다.

프로젝트의 기획과 콘셉트가
차별적이었다

계촌 클래식 축제를 포함해 예술마을 프로젝트의 성공 요인은 무엇일까?

첫째, 프로젝트의 기획과 콘셉트가 차별화되었다는 점이다.

지난 10여 년간 계속된 중앙정부와 지자체의 마을 사업은 경제 활성화가 주된 목적이어서 문화와 예술 자원은 매우 제한적인 도구로 사용되었다. 그러나 이 프로젝트는 마을을 개발하거나 경제 활성화를 위한 것이 아니다. 문화예술이 마을 주민들의 삶 안으로 스며들게 한다는 목표를 가지고 있다는 점에서 다른 마을 사업과는 차별적이다.

둘째, 시골 마을을 대상으로 한 프로젝트이지만 초기에 한국을 대표하는 예술 거장인 정명화와 안숙선이 참여해 단번에 주목을 받았다. 또한 시골 마을 축제이지만 수준 높은 연주자들이 참여해 우수한 수준의 공연이 보장되었다. 백건우, 김선욱, 클라라 주미 강, 신지아, 선우예권, 김대진, 김태형, 임윤찬, 유키 구라모토, 서울시향, 국립심포니오케스트라 등이 다녀갔다. 그동안 계촌 클래식 축제를 찾은 연주자들과 연주 단체들은 한국과 해외를 대표하는 이들이었다.

셋째, 만족스러운 축제와 작은 시골 마을의 정겨운 풍경이 조화를 이뤄 관객들의 눈과 귀를 즐겁게 해 주었다. 계촌 클래식 축제는 대도시에서 개최되는 축제처럼 번잡하지 않고, 전통적인 시골 마을의 정취를 느낄 수 있다. 콘텐츠 수준 또한 높다. 해마다 무대에 오르는 계촌초등학교와 계촌중학교 오케스트라의 연주는 전문 연주자들 못지않다.

넷째, 2박 3일간의 축제만 진행하지 않고 주민들과 함께하는 교육 사업을 병행해 지속적으로 마을에 투자했다. 이러한 투자와

❶ 제8회 계촌 클래식 축제를 보기 위해 아침 9시부터 많은 관객이 줄을 서서 기다렸다.

❷ 웰컴 라운지에서 관객들이 공연에 필요한 정보를 얻는다.

❸ 현악4중주단 '노부스 콰르텟'은 현악기 연주로 무대를 더욱 풍성하게 만들었다.

❹ '건반 위의 구도자'라는 별명을 가진 피아니스트 백건우는 서정적인 공연을 보여 주었다.

❺ 반 클라이번 콩쿠르에서 역대 최연소로 우승한 피아니스트 임윤찬은 등장만으로도 사람들의 이목을 집중시켰다.

❻ 세계적인 뉴에이지 피아니스트 유키 구라모토의 연주가 아름다운 계촌마을의 밤을 수놓았다.

예술마을을 만들기 위한 주민들의 자발적인 노력이 어우러져 시너
지가 발생했다. 특히 마을 주민들로 구성된 축제 추진위원회가 지
난 8년간 3명의 위원장과 2명의 사무국장을 맞이했는데도 흔들림
없이 잘 운영되는 저력을 보여 주었다. 주국창, 최철균, 조수영 위
원장과 박영식, 장영진 사무국장을 포함해 5명의 핵심 멤버들이 예
술마을 프로젝트와 축제를 자신의 일처럼 열성을 다해 성공적으로
만들었다. 개인적으로 이 다섯 분을 계촌의 '독수리 5형제'라고 부
른다.

　마지막으로, 현대차 정몽구 재단과 한국예술종합학교에 대한
신뢰감이 형성되어 지자체와 지역 주민들이 협력하는 데 어려움이
없었다. 특히 프로젝트의 성과를 외부에 지나치게 과시하지 않으
려는 재단의 예술 지원 원칙이 프로젝트의 성공을 견인했다.

　축제를 성공적으로 마치면서 마을 주민들은 큰 보람을 느끼는

한편으로 고민거리도 생겨났다. 바로 당장 내년 축제를 성공적으로 치르기 위해 마을의 부족한 기반 시설을 어떻게 갖추어 나갈까 하는 것이다.

당장 수많은 관객을 수용할 수 있는 주차장이 필요하고, 마을로 들어오는 도로 정비도 필요하다. 주민들이 클래식 음악과 더 친해질 수 있도록 평소에 음악 감상회나 강의를 진행해 달라는 요청도 있었고, 아예 주민들로 구성된 오케스트라를 만들자는 제안도 있었다. 계절별로 작은 음악회를 개최해서 연중 클래식 음악이 끊이지 않는 마을로 발전시켜야 한다는 의견도 있었다.

계촌마을이 유명해지면 전학 오는 학생이 늘어나고, 다른 도시로 빠져나가는 주민이 줄어들어 인구가 안정적으로 유지되는 장점이 있다. 반면, 주민들의 생업에 지장을 줄지 모르고, 평온했던 마을이 시끄러워질 수 있다는 우려도 무시할 수 없다. 무엇보다 외부의 지원으로 운영되는 예술마을 프로젝트가 언제까지 지속될 수 있을지 걱정도 된다. 그렇기에 주민들이 좀 더 적극적인 주체가 되어 계촌 클래식마을을 발전시키기 위한 청사진을 그려야 한다.

이는 비단 계촌마을에만 해당되는 이야기가 아니다. 전국의 작은 마을들이 도시재생이나 특별한 문화예술 볼거리가 생겨 유명해졌다가 마을 주민들의 일상에 피해를 주고 나중에는 마을이 도리어 흉물스럽게 변하는 경우도 많기 때문이다. 그래도 계촌 클래식마을 주민들은 이러한 문제가 일어나지 않도록 미리 많은 대비를 하고 있어서 다행이다.

베를린의 발트뷔네를 꿈꾸며

계촌 클래식마을은 2022년 성공적인 축제를 계기로 지속가능한 예술마을로 자리 잡을 수 있는 발판을 마련했다. 시골의 작은 마을을 클래식마을로 조성한다는 것은 거의 불가능에 가까웠다. 더욱이 계촌마을은 유명한 클래식 연주자가 태어난 것도 아니고, 스위스의 베르비에처럼 클래식 유망주들을 위한 오래된 마스터클래식 프로그램이 있는 것도 아니다. 단지 폐교를 막기 위해 시작한 계촌초등학교 별빛오케스트라와 이제 막 명성을 얻기 시작한 계촌 클래식 축제가 있을 뿐이다.

국내에도 클래식 마니아들이 적지 않지만 소수에 불과하고, 대중가요에 비해 대중이 좋아하는 예술 장르로 확산되지 못하고 있는 것이 현실이다. 그런데 2000년 이래 한국의 클래식 연주자들이 해외 유명 콩쿠르에서 잇달아 우승하면서 클래식에 대한 대중의 관심이 매우 높아졌다. 클래식뿐만 아니라 문학, 무용, 미술, 국악 등에서 두각을 나타내는 한국의 예술가들이 늘어나 한국 예술의 위상이 국제적으로 높아졌다. 이러한 현상을 '예술 한류'라고 한다.

예술 한류는 말 그대로 문학, 클래식, 미술, 무용, 국악 등 순수예술 장르에서 한국 예술가들이 국제적으로 큰 인기를 얻고 있는 현상을 가리키는 말이다. 가령 소설가 한강의 《채식주의자》는 영국의 권위 있는 문학상인 '맨부커상'을 수상하고, 영어뿐 아니라 프랑스어, 독일어, 스페인어, 터키어, 중국어, 일본어, 아랍어 등 수십 개 국가에서 번역 출간되었다.

무용 분야에서도 한국의 많은 무용수들이 해외 무용단에서 간판 무용수로 활동하고 있다. 마린스키발레단의 김기민과 파리오페라발레단의 박세은, 아메리칸발레시어터의 서희 등이 대표적이다. 미술 분야에서는 양혜규, 이불, 임흥순 작가가 활발하게 활동하고 있다. 2010년 이후 한국의 단색화가 해외 미술시장에서 큰 인기를 얻기도 했다. 국악계에서는 프랑스, 영국을 중심으로 한국의 판소리, 영산재, 정가 공연이 오래전부터 해외에 소개되기 시작했고 '잠비나이', '블랙스트링', '노름마치', '씽씽' 등 국악과 연희에 기반을 둔 앙상블 그룹들이 활발하게 해외로 진출하고 있다.

특히 클래식 분야의 성과가 두드러졌다. 피아니스트 조성진이 2015년에 쇼팽콩쿠르에서 한국인 최초로 우승했고, 올해는 임윤찬이 반 클라이번 피아노 콩쿠르에서 역대 최연소로 우승했다. 이 외에 김선욱(리즈콩쿠르, 피아노, 2006), 홍혜란(퀸엘리자베스콩쿠르, 성악, 2011), 서선영(차이콥스키콩쿠르, 성악, 2011), 문지영(부조니콩쿠르, 피아노, 2015), 임지영(퀸엘리자베스콩쿠르, 바이올린, 2015), 양인모(파가니니콩쿠르, 바이올린, 2015), 선우예권(반 클라이번 콩쿠르, 피아노, 2017) 등 한국의 젊은 클래식 연주자들의 성과가 괄목할 만하다(이동연, 2021).

예술 한류 현상은 작은 시골 마을인 계촌마을에도 영향을 미쳤다. 임윤찬 신드롬이 대표적이다. 예술 한류의 시대에 계촌 클래식마을은 전 세계인에게 사랑받는 클래식마을로 성장할 수 있다.

예술마을 프로젝트와 계촌 클래식 축제는 필자가 했던 많은

문화 기획 프로젝트 중에서 가장 오랫동안 지속되어 온 프로그램 중 하나이다. 그만큼 계촌마을에 대한 애정이 남다르다. 8년 동안 지속했지만, 앞으로도 필자의 역할이 다하는 날까지 이 프로젝트에 깊은 애정을 가지고 일할 생각이다. 문화예술계에서 계촌마을에 대한 기대도 남다르다. 자연 경관이 아름다운 계촌마을이 베를린의 발트뷔네처럼 숲과 음악이 조화로운 클래식 축제의 장이 되었으면 한다는 조인도 해 주었다.

예술마을 프로젝트를 지원하는 현대차 정몽구 재단과 프로젝트를 주관하는 한국예술종합학교는 2022년 성공적인 축제를 발판으로 계촌마을의 새로운 비전을 구상하기 시작했다. 무엇보다 예술마을 프로젝트 수행의 주체인 마을 주민들의 적극적인 참여, 축

❯ 제8회 계촌 클래식 축제 파크콘서트 공간 연출, 작가 서성협의 설치미술 〈계촌산수〉 작품이다.

제를 직접 준비할 수 있도록 문화 기획과 교육을 위한 장기 지원 프로그램을 고민하고 있다. 그리고 지자체와 더욱 신뢰감을 갖고 협력할 방안도 강구할 생각이다. 또한 해외 클래식마을과 자매결연을 맺어 국제 교류도 할 것이다. 계촌마을 브랜드를 더 높이기 위해 청년들의 사회적 기업과 마을 주민들과 함께 이른바 '메이드 인 계촌' 상품들을 개발할 계획도 갖고 있다.

계촌마을이 행복한 예술마을이 되려면 무엇보다 계촌초중등학교 학생들과 마을 주민들이 중심이 되어 축제와 교육, 마을 사업을 진행하는 자율성, 자생성의 가치를 높여야 할 것이다. 계촌마을은 문화 인프라 면에서 여전히 부족하지만, 장기적으로는 성장할 수 있는 충분한 조건과 역량을 가지고 있다. 이 프로젝트의 총감독인 필자는 마을 주민의 일원이라는 마음으로 이 사업에 매진할 생각이다.

예술마을은 건강한 웃음이다.

_댄싱카니발 예술감독 이재원

예술마을은 0세부터 100세까지 모두가
그림책 일상예술을 향유하는 마을이다.

_원주그림책센터일상예술 센터장 이상희

우리를 행복하게 해 주는
2개의 보석상자,
원주 춤·그림책마을

유네스코 문학창의도시인 원주는 얼핏 보면 유명 작가, 화려한 인프라, 행정 문서에 담긴 발전 계획만 보인다. 문화가 있는 도시, 예술마을이 있는 도시 원주를 보려면 자세히 들여다보아야 한다. 문화도시 원주에는 생명 사상과 풀뿌리 생태운동에 기반을 둔 오래된 시민들의 자발적인 연합이 있다. 그리고 지역 협동조합으로 탄탄한 사회적 공동체를 구성해 온 마을공동체가 있다. 문화도시 원주가 행정적인 뒷받침과 전문가의 탁월한 기획력으로 탄생했다고 본다면, 그것은 분명 원주의 생활문화를 피상적으로 본 것이라 생각한다. 원주 문화도시 계획이 생활문화 운동에 기초하고 있

는 것은 단순한 우연이 아니다.

원주시청에서 차를 타고 동북쪽으로 2킬로미터쯤 가다 보면 치악산국립공원과 연결되는 42번 국도 앞에 태장동이란 동네가 있다. 태장동은 1군 사령부가 있는 군사시설 지역이라 원주시 안에서도 비교적 개발이 덜 된 곳이다. 지리상으로는 원주 도심과 농업 지역의 경계에 있는 도농 복합 지역으로 주택가와 농지가 공존하는 전형적인 서민 동네이다.

'태장동'이라는 이름의 유래에는 몇 가지 설이 있다. 후삼국시대 이곳에서 견훤과 왕건이 싸워 왕건이 크게 패해 '패장敗將'이라고 부르다 조선시대에 와서 풍수지리상 크게 될 것 같다고 하여 '태장台庄'이라고 바꾸었다고 한다. 또 다른 설로는 조선 성종의 왕녀 복란공주의 태실胎室이 있다고 해서 '태장胎藏'이라 불렀다는 이야기가 전해진다.

원주시 반곡동 일대에 혁신도시가 조성되면서 원주는 최근 인구 유입이 가장 많은 중소도시 중 하나가 되었다. 원주 혁신도시는 13개 공공기관이 이전하여 조성된 곳이다. 이렇게 새롭게 신도심이 만들어지면 구도심과의 사이에 경제적, 문화적 격차가 생겨난다.

문화적 도시재생은 구도심의 오랜 흔적과 유산을 지켜 내면서도 시민들의 일상을 활력 있게 만들 수 있는 대안이다. 단지 주택과 공공기관을 창의적으로 리모델링하는 경제적 도시재생만 가지고는 안 된다. 마을 주민들이 소외되지 않고 즐거운 일상을 지내려면

문화적 도시재생이 필요하다. 그래서 더더욱 태장1동 주민자치위원회가 결성한 댄싱팀은 소중한 자산이다. 향후 이곳에서 문화적 도시재생이 이루어진다면 그 성공을 이끌어 갈 것이다.

품바의 귀환,
춤을 추면 행복합니다

태장1동 주민자치위원회 댄싱팀은 2022년 '원주 다이내믹 댄싱카니발(이하 댄싱카니발)'에서 〈품바의 귀환〉이란 작품으로 은상을 차지했다. 팀의 절반이 60대 이상인 실버 댄싱팀이지만, 나이가 무색할 정도로 무대를 역동적으로 소화했다. 의상도 각종 재생 소재로 만들어서 환경을 생각하는 센스도 보여 주었다. 태장1동 주민자치위원회는 이전에도 대회에 출전해 좋은 성적을 거뒀다. 매년 주민자치위원회를 주축으로 마을 주민들을 모집해 1년간 대회를 준비한다.

댄싱카니발 성공의 일등공신은 이재원 예술감독이다. 그와 함께 태장동 댄싱팀의 연습실을 찾았다. 얼핏 보아도 60세가 족히 넘은 어머니들 20여 명이 음악에 맞춰 열심히 춤을 추고 있었다. 연습을 마치고 쉬는 시간에 잠깐 둘러앉아 이야기를 나누었다. 춤을 추면 어떤 점이 좋은지 물어보았다.

◇

무엇보다 건강에 좋죠. 몸이 유연해지고 팔다리 운동도 되고요. 전신 운동을 하면서 두뇌 발달에도 도움이 되는 것 같아요. 그래서 하루하루가 즐거워요. 코로나 때문에 마음이 가라앉았는데, 대회 준비를 하는 동안 춤을 추면서 많이 밝아졌어요. 집에서 살림만 할 때는 예민하고 우울했는데 지금은 많이 좋아졌어요. 나이에 관계없이 젊어지는 것 같아요. 사람들을 만나면 저를 한 대여섯 살 아래로 봐주기도 하는데, '아, 내가 춤을 춰서 그렇구나!' 하고 생각한답니다.

대회가 끝난 지 한 달이 넘었지만, 태장동 춤마을 어머니들은 매일 오후 모여서 춤을 춘다. 2014년 원주 댄싱카니발에 처음으로 출전해서 지금까지 끈끈한 정을 이어 왔다. 비록 아마추어 댄싱팀이지만, 원주는 물론 전국 여러 마을 축제에 초대되어 춤 실력을 뽐낸다. 팀원들은 춤을 추는 게 즐거워 연습을 빠지지 않는다고 한다. 그들의 이야기를 들어 보자.

◇

만나면 반갑고, 같이 연습할 때도 신나요. 무대에 오를 때도 즐겁고, 연습할 때 차를 타지 않고 걸어서 먼 곳을 왔다 갔다 하며 운동도 하니 더욱 즐겁죠.

댄싱팀을 지도하는 최옥란 안무가는 태장동 주민들을 열심히

설득해 댄싱카니발에 참가했다. 코로나 때문에 이웃끼리도 얼굴 보는 게 쉽지 않았다. 그러나 멋진 안무로 태장동의 6개 주민자치 위원회가 하나가 되어 댄싱카니발에 나가면 재미있을 거라고 설득했다. 춤 연습을 하려고 멤버들이 모이면 웃음꽃이 피고, 마냥 행복해진다고 한다. 주민들은 오랜 시간 연습하며 음악에 맞춰 함께 춤을 추면 즐겁고 행복하다는 사실을 터득했다. 태장동 춤마을 사람들에게 춤이 자신에게 어떤 의미인지 물어보았다.

춤은 흥이고 만남이죠.
춤은 행복이죠.
춤은 건강이죠.

그들에게 춤은 화려한 퍼포먼스가 아니었다. 건강하고 행복하게 살기 위해 함께 모여 즐기는 공동체 놀이였다. 한 팀원은 60대 중반 정도 되는데 춤을 춰서 오십견도 생기지 않고 다리 관절도 좋아졌다고 한다. 특히 한국 무용은 온몸을 움직여야 한다. 그러다 보니 몸과 마음의 건강에 다 좋다며 엄지손가락을 치켜세웠다. 또 다른 팀원은 춤을 함께 춰서 좋다고 했다. 코로나로 사람들을 많이 만나지 못했는데, 함께 춤을 추고 웃고 떠드니 즐겁다는 것이다.

요즘은 남편이 집에서 아무것도 하지 말고 그냥 춤만 추러 다니라고 권했다는 팀원도 있었다. 큰 무대에서 박수와 환호를 받는

모습을 보고, 평소 자신을 무시했던 남편의 태도가 달라지고 부부 사이도 더 좋아졌다고 한다. 춤이 가족과 이웃, 동료들과의 관계를 긍정적으로 변화시킨 것이다. "우리 태장1동 주민들이 모여서 누군가에게 흥을 줄 수 있다면 그거야말로 최고의 선물이죠." 최옥란 안무가가 자신 있게 던지는 말이다.

왜 춤은 우리를
행복하게 해 주는가

원주에는 사람들을 행복하게 만들어 주는 2개의 보석상자가 있다. 첫 번째 보석상자는 '춤'이다. '우울함을 느끼는가? 그러면 춤을 추라.' 《댄스랜드Dance Land》라는 춤 웹진에 실린 '왜 춤은 우리를 행복하게 해 주는가'라는 글은 이렇게 시작한다. 이 글은 춤이 우리를 행복하게 해 주는 이유를 다음과 같이 말한다.

첫째, 춤은 우리에게 즐거움을 주는 운동이다. 1시간 동안 춤을 추면 330에서 488칼로리가 소모된다. 1시간에 9~10킬로미터를 뛰면 이보다 많은 칼로리가 소모되지만 지속하기가 어렵다. 춤은 지속할 수 있는 즐거움이 있고, 칼로리 소모도 소모지만 도파민, 옥시토신, 세로토닌, 엔도르핀 같은 호르몬이 분비되어 몸과 마음에 즐거움을 선사한다. 춤을 추면 행복감, 즐거움, 심지어 사랑 같은 긍정적인 감정을 더 많이 느낄 수 있다.

태장동 주민들에게 춤은 흥이고 만남이다. 그들에게 춤은 화려한 퍼포먼스가 아니다. 건강하고 행복하게 살기 위해 함께 모여 즐기는 공동체 놀이이다.

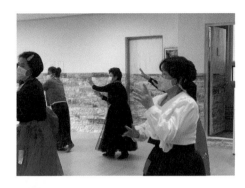

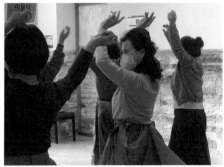

둘째, 춤은 우리에게 카타르시스를 경험하게 해 준다. 리듬에 따라 자유롭게 춤을 추면, 몸의 긴장이 풀리고 새로운 감각을 만들어 준다. 특히 춤은 음악이 있어 우리에게 카타르시스를 더욱 느끼게 해 준다. 음악을 들으면서 춤을 추면 스트레스가 확실히 줄어든다. 환자가 수술 직전과 직후에 음악을 들으면 고통이 완화된다는 임상 결과도 있다. 그만큼 음악을 들으며 춤을 추면 스트레스를 줄이고, 카타르시스를 느끼게 하는 가장 효과적인 활동이다. 더욱이 짝과 함께 추는 춤은 부정적인 마음을 긍정적인 마음으로 바꾸는 강력한 힘을 지닌다.

셋째, 춤은 우리에게 사교적인 활동력을 높여 준다. 줌바, 발레, 힙합, 폴 댄스 등 어떤 장르든 춤을 추면 다른 사람과 교류할 수 있는 기회가 생긴다. 개인적으로는 사교성이 좋아지고, 공동체 안에서 마음이 맞는 사람들과 우정을 쌓을 수 있다. 이처럼 춤은 사교 수단이자 자신을 표현하는 방법으로 사람들을 행복하게 만들어 주는 힘이 있다.

사실 춤은 평소에 즐기기 쉬운 취미활동은 아니다. 춤을 출 만한 공간을 찾기가 쉽지 않고 혼자서 하는 것은 한계가 있다. 그러나 일단 춤을 추기 시작하면 계속 하고 싶다는 강한 열망을 지니게 된다. 몸을 움직이면서 도파민, 엔도르핀 같은 호르몬이 생겨나기 때문이다.

앞에서 말한 대로 춤은 혼자보다는 모여서 함께 추어야 사교성, 공동체 의식, 성취감을 더 높여 준다. 함께 춤을 추는 행동은 인

류학적으로 인간의 원초적인 욕망이고, 삶을 즐겁게 만드는 제의적 의미를 갖고 있다. 중세 민중들은 함께 모여 춤을 추고 노래를 부르는 행위를 '카니발'이라고 했다. '카니발'이라는 제의와 놀이의 정신을 지켜 나가는 의식이 바로 '카니발리즘'이다.

카니발리즘의 세계, 원주 댄싱카니발

2012년에 시작한 '원주 댄싱카니발'은 대표적인 시민 참여형 거리예술 축제이다. 댄싱카니발은 도심에 시민들의 춤판을 열어 주며 춤추는 도시, 아시아의 리우를 표방한다. 댄싱카니발은 지난 10년 동안 총 8만 5,000명이 무대에 올랐고, 누적 관객 355만 명을 기록했다. 지역 축제가 범람하는 가운데, 역동적인 댄싱 경연대회라는 독특한 콘셉트로 신선한 충격을 주었다.

댄싱카니발의 전신은 원주군악제이다. 군부대가 많은 원주의 특성을 살려 '원주 따뚜' 축제를 개최했다. 해외 각국의 군악팀을 초청해 공연을 한 것이다. 그러나 해를 거듭할수록 시민들은 지켜보는 관객으로만 참여하는 것에 불만을 갖기 시작했다. 이에 원주시는 '원주 따뚜'를 폐지하고 평화를 주제로 하는 '호국문화축전'을 개최했다. 그러나 이 역시 시민들의 마음을 얻지 못했다.

그때 대학로에서 배우이자 연극 기획자로 활동했던 이재원 감

독이 축제의 예술감독직을 제안받았다. 그는 아직도 축제가 뭔지 잘 모르겠다고 한다. 어쨌든 지역 축제의 주인공은 지역 주민이 되어야 한다는 그의 생각은 변함이 없다. 사실 그는 공연 연출가이지 축제를 전문적으로 기획했던 것은 아니다. 축제 예술감독을 제안받았을 때, 유명 뮤지션을 초대하는 형식으로 지역 주민들이 수동적으로 즐기는 축제는 하지 말자는 생각이 들었다고 한다. 조금 늦더라도 진정 지역 주민이 주도할 수 있는 축제를 만들어 보자는 쪽으로 방향을 정하고 나서, 퍼레이드 중심의 시민 참여 축제를 만들면 좋겠다는 생각을 했다. 그 고민 끝에 만든 것이 댄싱카니발이다.

주민들이 굳이 연습을 하지 않아도 할 수 있는 게 뭘까, 단순하지만 주민들에게 매력적인 것이 뭘까 고민하다가 퍼레이드와 춤의 결합을 생각하게 됐어요. 주민들이 주인의식을 가질 수 있는 축제면 좋겠다고 생각해서 접근했어요. 처음에 만들 때는 나도 주민들도 생소해서 약간 혼란스러웠어요.

그래서 사람들을 설득하려고 노래 교실 등을 매일 찾아갔어요. 그렇게 2012년에 처음으로 댄싱카니발을 도입했는데 의외로 반응이 너무 좋았어요. 지금도 초기에 저희가 개발한 프로그램을 그대로 이어오고 있습니다. 100미터 정도의 공간을 무대로 만들어 주민들에게 5분 동안 마음껏 춤을 추는 기회를 주자는 것이었어요. 그다음 해에는 첫날 공연부터 매진이었죠. 내가 아는 마을 주민이 큰 무대에 올라서

춤을 추니 공연자도, 관객도 다 신이 났죠.

이재원 감독은 댄싱카니발을 하기 전에 2011년 원주에서 열린 전국연극제 예술감독을 맡았다. 이 감독이 원주에서 운영 중인 감자탕 가게의 단골손님이 다리를 놓아 주었다. 이재원 감독이 대학로에서 연극 활동을 했다는 이야기를 듣고 전국연극제를 맡아 달라는 제안을 한 것이다. 그는 많은 고민 끝에 구원투수로 잠깐 도움을 드리겠다는 생각으로 전국연극제 예술감독 제의를 수락했다.

그는 가장 먼저 전 공연의 유료화를 추진했다. 연극제 두 달 전에 운영 시스템을 전면적으로 바꾼 것이다. 티켓 가격은 비싸지 않았지만, 초대권을 관행적으로 뿌리는 일은 하지 않겠다고 결심했다. 단 한 명의 유료 관객이 오더라도 그를 위해 공연하자는 생각으로 원주 지역을 돌며 홍보했다. 결과적으로 유료 티켓 2만 8,000장을 팔았다. 그가 원주 시민에게서 문화예술의 저력을 처음 느낀 순간이었다.

시민이 축제의 주인공, 시민들의
자발적인 참여를 제1 원칙으로

댄싱카니발 초기의 운영 원칙은 군대도 원주시 자산이기에 함께할 것, 시민이 참여하는 시민 중심의 콘텐츠를 만들 것, 다양한 춤 공연으로 거리 퍼레이드를 할 것이

었다. 이러한 원칙은 지금까지 지켜지고 있다. 댄싱카니발은 2016년 문화관광 유망축제로 선정되었다. 이어 2017년에는 우수축제, 2019년에는 문화체육관광부 대표 축제로 선정되며 전국적 관심을 불러일으켰다. 해외 참가국도 늘어나 첫 대회에는 1팀밖에 참가하지 않았지만, 2019년에는 13개국에서 45팀이 참가했다. 댄싱카니발은 왜 인기가 높을까?

가장 큰 이유는 시민이 축제의 주인공이 될 수 있도록 시민들의 자발적인 참여를 제1 원칙으로 삼은 데 있다. 댄싱카니발이 추구하는 핵심 가치는 '시민 참여형 축제', '지속가능한 축제', '지역문화 기획자 협업'이다. 댄싱카니발은 시민의 자발적인 참여를 원동력으로 성장하는 시민 참여형 축제를 만들고자 했다. 시민합창단, 시민기획단, 시민심사단, 자원활동가 양성 같은 다양한 시민 참여 프로그램을 중심으로 축제를 운영하고 있다.

시민들은 댄싱카니발의 출연자이자 관객이다. 댄싱카니발에 참가하기 위해 마을 주민들은 1년 동안 연습해서 예선을 거쳐 어렵게 본선 무대에 오른다. 선곡, 안무, 의상 모두 마을 주민들이 안무 지도자와 함께 직접 만든다. 댄싱카니발에는 전공자와 아마추어의 경계가 특별히 없다. 심사위원들도 참가 팀의 특성을 고려해 평가한다. 평가에서 가장 중요한 기준은 참가 팀의 춤에 대한 열정과 협력 정신이다. 주민들은 함께 춤을 배우고, 또 특별한 축제로 연계하면서 일상예술의 즐거움을 축제의 해방감으로 전환하는 순간을 경험하게 된다. 매년 축제를 준비하는 일상 속에서 주민들은 축제의

순간을 욕망하게 된다.

댄싱카니발이 전파하는 문화 효과도 인기의 비결이다. 댄싱카니발은 원주시 곳곳에서 벌어지지만, 메인 프로그램은 길이 100미터, 폭 15미터의 대형 무대에서 펼쳐지는 경연대회이다. 경연이 열리는 무대의 규모도 그렇지만, 50여 명의 댄싱팀이 대략 5분 내외의 음악에 맞추어 춤을 추면서 전진하는 퍼포먼스는 장관을 이룬다. 격파 무대를 선보이는 무술팀이나 치어리더팀은 100미터 무대에서 역동적인 군무를 펼친다.

화려한 무대는 전문 무용수들의 뛰어난 춤 실력으로만 보여 주는 것은 아니다. 마을 주민들로 구성된 아마추어 댄싱팀이 선보이는 무대, 비록 춤 실력은 뛰어나지 않지만 모두 하나 되어 즐겁고 행복하게 춤을 추는 모습은 감동적이다. 특히 고령의 할머니, 할아버지들이 무대에서 불과 1센티미터 높이로 뛰면서 춤을 추는 모습을 보고 있으면 감동을 넘어 묘한 전율을 느낀다.

댄싱카니발은 다양한 경력의 참가자들이 각자 준비한 춤을 대형 무대에서 뽐내는 축제이다. 경연대회의 성격을 갖고 있어 참가팀을 평가하고 시상해야 하지만, 정작 중요한 가치는 모든 사람이 차별과 편견 없이 즐겁게 춤을 출 수 있다는 점이다. 춤을 추는 동안은 계급, 지위, 나이, 성별, 인종, 장애로 인한 차별은 존재하지 않는다. 무대에는 유쾌한 웃음과 해학과 즐거움만 있을 뿐이다. 그런 점에서 댄싱카니발은 동시대 다양한 카니발과 마찬가지로 중세 사육제에서 보여 준 탈권위의 해방을 재현하는 축제라고 할 수 있다.

● 댄싱카니발은 동시대
다양한 카니발과 마찬
가지로 중세 사육제에
서 보여 준 탈권위의
해방을 재현하는 축제
이다.

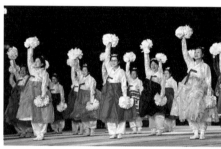

◇

위계 질서로 분열되고 폐쇄된 가치나 사상, 현상 등이 카니발 세계에서는 자유롭고 거리낌 없는 관계를 이룬다. 성스러운 것과 속된 것, 높은 것과 낮은 것, 위대한 것과 열등한 것 등이 서로 조화되고 결합된다.

_미하일 바흐친(1998),《장편소설과 민중언어》, 창비

웃음과 해학이 넘치는 사육제의 순간, 카니발리즘

러시아의 문화비평가 미하일 바흐친Mikhail Bakhtin은 민중들이 중심이 되어 웃음과 해학이 넘치는 사육제의 순간을 카니발리즘으로 정의했다. 사육제는 원래 기독교의 사순절 직전에 행해지던 민중적인 제의이다. 부활 대축일 이전, 40일 동안의 금욕적인 삶을 앞두고 마음껏 놀아 보자는 취지의 축제였다. 금욕과 절제를 위해 해방의 시간을 즐기는 것이 카니발리즘의 원리이다. 바흐친은《프랑수아 라블레의 작품과 중세 및 르네상스의 민중문화》,《도스토옙스키 시학의 제 문제》라는 저서에서 카니발리즘을 어떤 차별도 없는 민중의 해방 세상과 유쾌한 웃음으로 정의했다.

카니발리즘의 시간은 일상의 금기와 제약이 없어지고 개인의 자유로운 행동과 표현이 허용되는 시간이다. 그러나 그런 개인의 자유와 해방은 이기적인 행동이라기보다는 공동체와 어울리는 차

이의 감수성을 표출한다. 바흐친은 이런 집단적 해방감의 미학을 '유쾌한 상대성'이란 말로 표현했다.

카니발은 비공식적인 민중의 웃음 문화로서 놀이의 성격을 지니지만, 이와 함께 제도적 금기에 대한 전복을 시도한다. 정치적인 평등과 양면 가치를 지향하는, 카니발적 세계관은 근대 이성주의에 의해 억압되거나 엄격하게 제한된다. 따라서 바흐친이 지적하듯이 카니발적 웃음 문화, 곧 카니발적 세계관은 축소된 형태로 규제되기에 이른다. 노동과 생산을 중시하는 경제주의와 공식적인 제도적 금기에 대비되는 놀이와 위반, 그리고 전복은 카니발적 세계관의 핵심적인 원리이기도 하다(최진석, 2017).

웃음과 농담, 물질적·육체적 삶에 대해 전통적으로 용인되었던 모든 축제적 특권이 바로 이러한 카니발에 거의 완벽하게 전이되고 있었던 것이다. 축제기간 동안에는 모든 공식적인 세계관의 체계로부터, 학교의 지식과 규칙으로부터 휴식을 취할 수 있었을 뿐만 아니라, 그러한 것을 유쾌한 격하의 놀이와 농담의 대상으로 만드는 것이 허용됐다. 특히 경건과 엄숙함의 육중한 족쇄로부터 '영원', '부동', '절대', '불변'과 같은 음울한 범주의 압제로부터 해방되는 것이었다. 그러한 것들은 세계의 즐겁고 자유로운 웃음의 양상과 더불어 완결되지 않은 열린 세계, 변화와 갱신의 즐거움이 깃들인 세계와 대비되고 있었다.

_미하일 바흐친(1998), 창비

카니발에서 웃음은 특별한 순간이자 일상의 욕망이기도 하다. 모든 사람은 일상 속에서 특별한 웃음의 순간을 열망하기 때문이다. 카니발의 웃음은 민중의 웃음이다. 웃음은 억압과 권위로부터 해방되길 원하고 다른 사람과의 차이를 드러내는 민중의 표현 양식이다. 그래서 웃음은 양가성을 지닌다. 웃음에는 유쾌, 환호, 조소, 조롱이 공존한다. 부정과 긍정, 매장과 부활도 공존한다. 그러한 것이 바로 카니발의 웃음이다(최진석, 2017).

카니발이 진행되는 동안 일상을 지배하는 규칙과 질서는 사라지고, 모든 불평등한 것들은 정지된다(미하일 바흐친, 1984). 카니발의 세계관은 그런 점에서 민중적이고 집단적이다. 누구나 카니발

❯ 피테르 브뤼헐의 〈사육제와 사순절의 싸움〉(1559)은 플랑드르 사람들이 사순절과 사육제 기간 동안 먹고, 마시고, 행하는 풍습을 대결의 형식으로 표현하고 있다. 그림의 왼편은 사육제, 오른편은 사순절을 나타낸다. 절제를 최고의 미덕으로 삼았던 16세기에 화가가 이런 싸움을 그린 이유도 풍자와 익살의 카니발리즘이다.

의 구성원이 될 수 있으며, 참가하는 사람들이 카니발 그 자체라고
할 수 있다(김욱동, 1988).

골목 카니발,
예술마을의 해방구

댄싱카니발에 참여한 태장동 마
을 주민들은 바흐친이 강조하는 카니발리즘의 해방감을 고스란히
체험했다. 즐겁고 활기에 찬 그들의 소감이다.

◇

"춤이 너무 좋아서 시간만 되면 와요. 언니들과 춤을 추면 더 젊어지
는 것 같아요."

"이렇게 많은 인원이 모여 축제를 즐기는 것은 쉽지 않아요. 골목에서
도 하고 볼거리도 많아요."

"다 같이 노력하여 무대에 서고 그 열정을 뿜어내는 것 자체가 에너지
인 것 같아요."

태장동 마을 주민들은 댄싱카니발의 주인공이면서 일상에서
웃고 평등하게 살고 싶은 카니발 그 자체로 볼 수 있다. 마을 주민
들은 이것을 '골목 카니발'이라고 부른다. 골목 카니발은 소박하지
만 예술마을이 해방구가 되는 날, 마을 사람들이 해방감을 느끼는

순간이다. 어린아이, 노인, 여성, 남성, 장애인, 외국인 할 것 없이 모든 마을 주민은 평등하다.

대부분의 축제는 예술가들을 초대해 공연을 하고, 마을 주민들은 그 공연을 보며 박수를 친다. 그러나 댄싱카니발에 참여하는 주민들은 그저 관객이 아니라 출연자로 무대에 선다. 물론 등수를 정하고 상을 받기는 하지만, 그 자체가 목적은 아니다. 나의 노력과 수고에 대한 보상일 뿐이다. 오히려 주민들에게는 대회 출전을 위해 준비하고, 예선과 본선을 거치면서 만나는 우연한 해프닝이 중요하다. 무대에서 춤을 추다가 오래된 고무줄이 끊어져 속옷이 벗겨지고, 앞사람 치마를 밟아서 넘어지고, 안무를 갑자기 까먹어서 대열에서 이탈하는 순간은 부끄러운 것이 아니다. 오히려 웃고 즐길 수 있다. 골목 카니발은 일상을 낯설게 하고, 우연한 사건들은 일상의 웃음이 된다.

도농 복합 지역인 태장동은 골목 카니발이 있는 춤마을이다. 춤마을이라고 해서 특별히 표지판이 있는 것도 아니고, 춤을 출 수 있는 번듯한 문화공간이나 센터가 있는 것도 아니다. 태장동은 그냥 조용하고 한적한 동네이다.

그러나 이곳은 가히 춤마을이라 할 수 있다. 이 마을 주민들이 춤을 너무 좋아하고, 춤을 추면서 행복을 느끼고 삶의 활력을 찾기 때문이다. 차를 타고 지나가는 사람들의 눈에는 보이지 않지만, 이곳 사람들은 매주 연습실에 모여 춤 연습에 몰두한다. 지금 이 순간에도 춤 연습을 하면서 일상 속에서 카니발의 감정을 느끼고 있을

것이다.

태장동 댄싱팀은 전문 무용 단체는 아니지만 외부에 많이 알려져서 원주시와 다른 지자체의 축제에 종종 초대를 받는다. 그리고 댄싱카니발이 열리는 기간에는 태장동도 골목 카니발의 장소로 변한다. 골목 카니발은 화려하지 않지만 그곳에 사는 사람들에게 해방의 순간을 경험하게 만든다.

댄싱카니발은 1년에 며칠 동안 열린다. 하지만 그 축제를 준비하는 주민들은 1년 내내 골목 카니발을 스스로 만들고 있다. 최옥란 안무가의 다음 말은 골목 카니발이 아주 유쾌하고 평등한 예술마을을 만드는 데 큰 역할을 하고 있음을 알려 준다.

◇

처음 주민들과 댄싱카니발 대회에 출전하기 위해 연습을 시작할 때는 막막했어요. 잠도 못 자고, 어떻게 팀을 이끌어 갈지 고민했죠. 계속 그림을 그렸다 지웠다 했어요. 그런데 막상 시작하니 모든 어르신들 눈에서 빛이 나고 열심히 하니까 보람이 컸어요. 한 동작 한 동작 가르쳐 주면 그걸 해내려고 애쓰는 모습에 너무나 감사하고 보람찼어요. 내 삶도 회춘한 것 같고. 함께 뭔가를 만들어 나가는 것이 가장 큰 보람이에요.

글을 듣고 그림을 보다,
그림책 도시 원주

원주에는 대하소설《토지》의 작가 박경리를 기념하는 '토지문화관'이 있다. 토지문화관은 문화도시 원주를 상징하는 핵심 문화공간이다. 원주시는 박경리 문학관을 중심으로 문학 작가들을 위해 많은 지원을 해 왔다. 이런 노력 덕분인지 원주시는 2019년 유네스코 창의도시 네트워크에 문학도시로 선정됐다. 원주 문학도시를 이야기할 때, 박경리를 빼놓고 말할 수 없을 것이다. 박경리는 경남 통영에서 태어났지만, 대하소설《토지》를 집필하는 대부분의 시간을 원주에서 보냈다. 원주에서 토지문화재단과 토지문화관을 건립하게 된 것도 이런 사연 때문이다.

2013년에는 토지문화관 사무국 직원들이 문학관을 더욱 전문적으로 운영하기 위해 영국 런던에서 차로 30분 정도 걸리는 노리치시를 방문했다. 그리고 영국 산업혁명의 배후였던 이곳의 폐시설들을 돌아보았다. 전통적으로 직물 산업이 발달한 노리치는 폐건물을 재생해 책과 출판 마을로 전환하려는 계획을 세웠다.

노리치는 책과 인쇄출판의 도시이자 최초의 인쇄소가 있는 곳이다. 19세기에는 영국 최초로 공립 도서관 법률을 제정하고, 영국 최초의 지역 도서관과 지역 신문을 만들었다. 1970년 지역 대학에서는 영국 최초로 문예창작 석사 과정을 개설하고, 2003년에는 '노리치 글쓰기 센터'를 창립했다. 활자 중심 도시로 거듭난 노리치는 2012년 여섯 번째 유네스코 문학창의도시가 되었다.

❶ 유네스코 문학창의
도시 로고, 원주시
는 2019년 유네스
코 창의도시 네트
워크에 문학도시로
선정됐다.

❷ ❸ 원주에서는 그림책
과 관련한 다양한
행사가 열린다.

토지문화관 사무국 간사가 귀국해서 당시 토지문화재단 김영주 이사장에게 출장 내용을 보고했다. 노리치시의 사례에 깊이 감명받은 김영주 이사장이 당시 원창묵 시장을 만나 원주도 유네스코 창의도시 네트워크에 가입하자는 제안을 했다. 원주시는 오랜 준비 끝에 2019년 유네스코 문학창의도시로 선정됐다. 2022년 기준으로 유네스코 문학창의도시는 에든버러, 멜버른, 더블린, 프라하, 바그다드, 더반, 몬테비데오, 시애틀, 난징 등 6개 대륙 32개 국가에 42개 도시이다.

유네스코 문학창의도시로 선정되고 나서 원주는 다양한 사업을 준비했다. 분단 국가의 특성을 살려 평화를 염원하는 평화, 문학 프로그램을 개발하고, 그림책 도시의 특성을 살린 스토리텔링 사업을 진행했다. 국내 협동조합의 메카로 원주 한지와 문학을 잇는 창의산업 육성, 아프리카나 아랍 국가 작가들과의 문학 교류, 토지문화재단에서 진행한 작가 레지던시를 더욱 확대해서 추진했다. 특히 토지문화재단 작가 레지던시는 문인들의 창작활동을 돕고 문화예술 발전에 이바지하고자 지난 2001년부터 운영 중인 기숙형 창작실 프로그램이다. 원주는 2001년 국내 최초로 문인창작실 사업을 시작했고, 현재는 10평 규모의 창작실 10실을 갖췄다.

원주 문학창의도시의 가장 주목할 만한 계획은 그림책 도시 프로젝트이다. 원주의 그림책 사랑은 문학창의도시 선정 이전부터 이어져 왔다. 2000년 초반에 원주에서는 시민 주도형 그림책 읽기 운동이 시작됐고, 사회적 협동조합, 자율적인 문화공간으로 발전

했다. 원주가 유네스코 문학창의도시가 되면서 그림책 문화운동도 중요한 프로젝트로 이행됐다. 그림책 운동의 변천 과정을 설명하기 전에 먼저 현재 운영 중인 원주시 그림책센터 일상예술(이후 그림책센터)을 소개해 보겠다.

그림책센터는 원주시 명륜동 원주 복합문화교육센터에 있다. 2013년에 원주여고가 혁신도시 부지로 이전하고, 비어 있던 곳을 312억 원을 들여 리모델링해서 2021년에 복합문화교육센터를 완공했다. 이곳은 문화체육관광부의 문화도시 사업과 유네스코의 문학창의도시 사업을 위한 거점 공간이었다. 그림책센터를 비롯해 원주문화재단, 원주 문화도시 사무국, 예술가 라운지, 청년 라운지, 다목적 전시실 미담, 작가 레지던시, 야외 공연장 등이 있다. 그림책 운동을 더욱 활성화하기 위해서는 그림책을 전시하고 교육하는 공간이 필요했다. 지난 10여 년간 이런저런 제안이 변화를 거듭하다 마침 이상희 센터장을 주축으로 '원주시 그림책센터 일상예술'이란 이름으로 터를 잡았다.

'그림책 도서관'이 아닌 '그림책센터'라는 이름이 눈길을 끌었다. 이상희 센터장은 인력을 채용하고 운영하는 과정에서 행정적인 제약 때문에 그렇게 지었다고 한다. 그런데 오히려 가족과 함께하는 문화교육 공간으로서 도서관이라는 딱딱한 이름보다는 센터가 그림책의 특성에 더 어울려 보였다.

그림책센터 1층 열람실에는 3만여 권의 그림책이 빼곡하게 비치되어 있었다. 책을 비치한 서가의 분류 체계를 보니 일반 도서

① 가족과 함께하는 문
화교육 공간으로서
도서관이라는 딱딱
한 이름보다는 그림
책센터가 그림책의
특성에 더 어울려 보
인다.

② 그림책센터에는 마
을 주민들이 직접 배
워서 만든 그림책도
있다.

관과는 달랐다. '마음', '생활' 등의 분류 명칭도 독특했다. 이상희 센
터장은 이 일을 함께하는 분들과 오랫동안 상의해서 기존의 도서
관과는 다르게 11개 분야, 3개 범주로 그림책을 분류했다고 한다.
그림책센터의 분류 체계는 '그림책전문도서관연구회'를 구성해
10년 넘게 연구를 해 온 결과이다. 원주시 그림책센터 분류법WPC,
Wonjusi Picturebook center Classification을 앞으로 공식화하려고 준비 중
에 있다. 또한 2011년부터 해마다 출간된 그림책을 연감 형식으로

별도로 비치하고 있다.

그림책센터에는 전문 작가들의 책도 있지만, 마을 주민들이 직접 배워서 만든 그림책도 있다. 마을 주민들이 그림책센터에서 교육을 받고 나서 직접 글을 쓰고 그림을 그려 완성한 것이다. 《내 인생 영원히 기억하리라》, 《오 남매 태몽 이야기》, 《종순이와 정분이》 등이다. 그림책은 아이들만 보지 않는다. 그림책센터에는 가족 단위로 많이 오고 혼자 오는 성인 남성도 있다. 나이 지긋한 어르신도 많다. 이렇게 그림책의 매력에 빠져 원주를 그림책 도시로 만든 사람이 이상희 센터장이다.

왜 사람들은
그림책의 매력에 빠질까?

이상희 센터장은 대학에서 국어 교육을 전공하고, 1987년 《중앙일보》 신춘문예로 등단한 시인이다. 출판사에서도 일했고, 학교 교사와 방송작가로도 활동했다. 다큐멘터리 〈한국의 미〉와 〈요즘 사람들〉이 그녀가 작가로 참여한 프로그램이다. 이상희 센터장은 아이를 낳고 아이와 함께 읽을 수 있는 책을 간절히 찾던 중, 그림책 전집 출판사로 이직한 여성편집자 모임의 한 멤버에게 그림책 번역 제안을 받았다. 그때 한 번역 작업이 계기가 되어 그림책 세계에 빠져들었다. 지금까지 3,000여 권의 그림책을 번역했고, 본인이 직접 글을 쓰고 기획한 창작 그림책도

50여 권이다.

이상희 센터장에게 그림책은 누군가에게 선물로 주고 싶고, 만나서 읽어 주고 싶은 대화의 선물과도 같다. 그림책은 번역의 대상이 아니라 삶의 한가운데로 들어온 숙명과도 같다. 이런 숙명의 파트너를 만나게 해 준 것이 원주이다. 이상희 센터장은 답답한 서울 생활이 싫어 소설을 쓰는 남편과 함께 느긋하고 여유 있는 일상을 찾고자 원주로 이주했다.

그는 원주로 이사 오기 전부터 그림책의 매력에 빠져 나중에 기회가 되면 그림책 전문 문화공간을 만들고 싶다는 꿈을 꾸고 있었다. 그러다 원주로 오면서 우연히 한 공청회에 참석해 그림책 버스 아이디어를 제안했다. 당시 담당 공무원은 박경리 문화공원에서 할 수 있는 특별한 프로그램을 궁리하던 차였다. 양측의 생각이 잘 맞아떨어져 오래된 버스를 리모델링한 '패랭이꽃 그림책버스'가 탄생하게 되었다.

2004년부터 뜻을 같이한 시민들이 주도해, 지역 내 그림책 일상예술 공간으로 자리매김한 '패랭이꽃 그림책버스'는 빠르게 입소문이 나 원주의 명물이 되었다. '패랭이꽃 그림책버스'가 문을 여는 오전 10시가 되면 멀리서 유모차를 끌고 오는 주부들을 쉽게 볼 수 있다. 이 특별한 도서관은 원주 시민들에게 큰 호응을 얻으면서 원주의 척박한 문화환경에 적지 않은 파장을 일으켰다.

폐차 직전의 버스를 개조해 만든 그림책 문화공간이 그림책 문화운동의 씨앗이 될 줄은 아무도 몰랐을 것이다. 무엇보다 원주

❷ 폐차 직전의 버스를 개조해 만든 그림책 문화공간이 그림책 문화운동의 씨앗이 될 줄은 아무도 몰랐을 것이다.

시민들의 참여와 호응이 대단했다. 시민 참여형 열린 문화기반 시설이 없던 원주 시민들에게 '패랭이꽃 그림책버스'는 신선한 충격을 주었다. 비록 화려한 문화공간은 아니지만, 접근하기 편하고 열린 도서관 기능도 했다. 딱딱한 열람실로만 생각했던 도서관이 버스 안에서 그림책을 읽을 수 있는 독특한 공간으로 전환하는 '장소

의 혁명', 그림책이 일상으로 스며드는 데 큰 역할을 했다.

원주를 그림책 도시의 메카로 만든
그림책여행센터 이담

그림책 버스가 인기를 얻자 그림 책 운동을 돕겠다는 사람들이 나타났다. 이상희 센터장은 사회적 협동조합 '그림책도시'를 결성해 본격적으로 그림책 문화운동을 시작했다. 사회적 협동조합 그림책도시는 2016년 '그림책여행센터 이담'을 개관해 시민들이 그림책과 친해지도록 도왔다. 그림책 여행센터 이담은 어린이와 보호자가 쉽게 접근할 수 있는 프로그램부터 시민 활동가 양성 프로그램, 그림책 아카이빙, 지역 내 그림책 관련 협의체 네트워킹까지 폭넓은 사업을 펼쳤다.

이상희 센터장과 그림책을 좋아하는 원주 시민들은 그림책여행센터 이담이 문화도시를 만들기 위한 원주시의 전시행정에 그치지 않도록 최선을 다했다. 그 결과, 2020년까지 연간 방문객이 3만 명에 달하고 그림책 활동가 500여 명을 배출했으며, 120여 개의 그림책 읽기 프로그램이 운영되었다. 원주 시민들이 직접 만든 그림책도 250여 권이 된다. 이처럼 그림책여행센터 이담은 원주가 그림책 도시의 메카가 될 수 있도록 다양한 활동을 했다. 그림책여행센터 이담은 2021년 10월 구 원주여고 자리에 복합문화교육센터가 조성되면서 그림책센터로 기능이 이관됐다. 그림책에는 도대체

어떤 매력이 있는 걸까?

첫째, 그림책은 사람의 마음을 움직인다. 그림책은 독자적인 세계를 가지고 있다. 그림책은 아이들만 읽는 책이 아니다. 어른들을 위한 책이기도 하다. 그림책에서 그림은 동화책과는 달리 글을 설명하는 삽화가 아니다. 마찬가지로 그림책에서 글은 그림을 설명하는 해설문이 아니다. 그림책에서 그림과 글은 따로 또 같이 동등한 관계로 존재한다. 그림책은 그림을 보고 글을 읽는 것이 함께 이루어지는 독특한 경험을 하게 만든다.

둘째, 그림책은 사람과 사람의 감정을 연결해 준다. 그림책은 혼자 읽을 수도 있지만 함께 모여 읽어 주고 들어 줄 때 그 매력이 배가된다. 이상희 센터장은 책장에 있는 많은 그림책을 둘러보고는 몇 권을 꺼내 그중에 한 권을 택하라고 말했다. 필자가 선택한 책은《고래가 보고 싶거든》이었다. 이상희 센터장은 천천히 책을 읽어 주었다. 처음에는 그림보다 글자에 눈이 갔다. 나중에는 책을 읽는 소리를 들으며 그림을 집중해서 보았다. 그렇게 하니 이 책의 글과 그림이 훨씬 마음에 와닿았다. 그림책을 소리 내어 읽어야 하는 이유를 알게 되었다. 그림책은 읽을 때 사람과 사람의 감정을 이어 주어 독특한 공동체 정서를 느끼게 해 준다.

셋째, 그림책은 이른바 디지털 영상 콘텐츠 시대에 가장 아날로그적인 마음 치유의 텍스트이다. 그림책은 글과 그림이 간결해 복잡한 정보를 담지 않는다. 그림책은 검색하거나 소비되는 수동적인 콘텐츠가 아니다. 가능하면 손으로 책을 쥐고 페이지를 넘기

며 소리를 내서 읽는 수고를 감수해야 한다. 그림책의 정서와 감각을 아는 사람들은 만나서 함께 읽고 듣는 것을 선호한다. 그림책은 읽는 책이 아니라 듣는 책이다. 청각과 시각을 함께 열어 집단 안에서 미적 치유의 시간을 경험하게 만든다.

마지막으로 그림책은 마을의 구술문화와 생활예술의 매개체가 될 수 있다. 보고 읽는 그림책은 마을 사람들을 말하게 만든다. 그림책이 매개가 되어 대화가 풍성해질 수 있다. 그림책을 읽는 행위는 문자가 존재하기 전 인간의 가장 원초적인 구술 감각을 일깨워 준다. 구술문화는 공동체의 일상에서 매우 중요한 인류학적인 자원이다. 그림책은 마을공동체의 '대화적 상상력'의 보고이다.

그림책은 또한 마을의 생활예술 확산에서 중요한 매개체가 될 수 있다. '그림책 보기', '그림책 읽기', '그림책 만들기' 등 그림책을 매개로 다양한 예술활동을 겸할 수 있다. 이런 활동들은 크지 않은 공간, 복잡하지 않은 기술, 경제적인 비용으로 일상에서 누구나 쉽게 할 수 있는 생활예술이다. 아이는 물론 책을 좋아하는 이웃과도 할 수 있다. 그림책은 마을공동체의 복원을 위한 가장 인문학적인 텍스트인 것이다.

그 동네에는 춤과 그림책에 미친
사람들이 살고 있다

유명한 축제와 유명한 예술인은 예술마을을 만드는 단초가 된다. 전국에 유명한 문화예술축제가 있어 예술마을이 조성되고, 유명한 예술인이 태어난 곳에 그 이름을 딴 예술마을이 탄생한다. 그러나 유명한 축제와 유명한 예술인이 예술마을의 전부는 아니다. 아무리 유명한 축제라 해도 마을 주민들의 참여가 없다면 진정한 예술마을이 될 수 없다. 마찬가지로 아무리 유명한 예술인과 관련이 있다 해도 그 마을에 사는 주민이 주인의식이 없다면 단지 그 예술인을 기념하는 마을에 불과하다.

인위적으로 예술마을을 만들기 위해 축제를 동원하고, 예술인을 내세우는 방식은 지역을 홍보하려는 문화관광사업에 그칠 가능성이 높다. 원주에는 춤과 그림책으로 특화된 마을은 없다. 단지 태

❯ 보고 읽는 그림책은 마을 사람들을 말하게 만든다. 그림책을 매개로 대화가 더욱 풍성해질 수 있다.

장동을 비롯해 원주시 곳곳에서 댄싱카니발에 출전하고자 매일 열심히 춤 연습을 하는 시민들이 있을 뿐이다. 그림책센터가 있는 명륜동 역시 마을 주민들이 지리적으로 가까워 많이 참여하고 있을 뿐, 그림책으로 떠들썩한 마을은 없다.

그런데도 과감하게 '태장동 춤마을', '명륜동 그림책마을'로 명명할 수 있는 이유는 사람 때문이다. 그 동네에는 춤과 그림책에 미친 사람들이 살고 있다. 정부나 지자체에서 예산을 투입해 특정 장소를 춤마을이나 그림책마을로 만드는 것도 어찌 보면 번거로운 일일 수 있다. 잘못하면 동네가 특정 예술마을로 규정되어 공공행정의 대상이 될 수도 있다. 예술마을은 행정구역으로 구획될 수도 없고, 공공행정의 대상이 될 수 없다는 점을 태장동과 명륜동이 보여 주고 있다. 지리적인 구획과 행정적인 절차는 예술마을의 필요조건이 될 수는 있어도 충분조건이 될 수는 없다.

춤과 그림책을 좋아하는 많은 원주 시민들은 원주의 소중한 자산이다. 댄싱카니발의 이재원 감독은 원주시 인구 36만 명 중 10퍼센트가 문화예술을 사랑하는 시민이었으면 좋겠다는 바람을 말해 주었다. 그림책센터 이상희 센터장은 원주 시민이 1인 1그림책을 직접 만들어 소장했으면 한다는 소망을 비추었다. 춤과 그림책은 집단 우울증을 치료하고 과잉 정보로 생긴 가짜 뉴스로부터 사람과 마을을 보호하는 가장 강력한 삶의 비타민이 아닐까 싶다.

예술마을은 사람이 살고 있는 마을,
예술활동이 수반되는 마을이다.

_큰들 예술감독 전민규

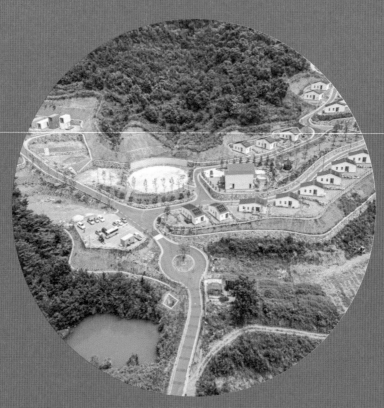

예술 공동체 큰들 사진 제공

'예술'과 '삶'이 하나 되는 예술인 공동체, 산청 큰들마당극마을

'그동안 어떻게 이런 단체를 모르고 있었을까!'

이 책을 집필하려고 자료를 찾고 지인에게 의견을 구하는 과정에서 경남 산청군에 있는 큰들마당극마을을 알게 되었다. 정말 크나큰 행운이었다. 그래도 명색이 전통예술원에 재직하고 오랫동안 문화운동 현장에 있었는데, 진주에서 30년 넘게 마당극을 한 이 단체를 잘 몰랐다니 부끄러웠다. 그동안 대도시와 문화정책을 중심으로 문화운동을 했던 개인적인 한계가 고스란히 드러난 순간이었다. 지방 소멸과 개인화 경향이 두드러지는 요즘 50여 명의 극단 단원과 가족이 마을을 만들어 공동체 생활을 하다니, 정말 기적 같

은 일이다.

큰들마당극마을을 찾아가는 길은 어렵지 않다. 대전-통영 간 고속도로에서 산청 IC로 나와 차로 20여 분 달리면 산청읍 내수리 산길 오르막에 큰들마당극마을 표지판이 보인다. 마을 입구에 다다르자 그들만의 생활공동체 공간으로 들어간다는 느낌이 든다. 지금 이 시대에 '예술'과 '삶'이 하나가 되는 예술인 공동체가 존재한다는 게 신기할 따름이다.

독립성과 개성이 강한 예술인들이
한곳에 모여 사는 게 가능할까?

2만여 평의 부지에 자리 잡은 큰들마당극마을은 얼핏 보면 도시에서 살다 시골로 내려온 중산층의 타운하우스 같아 보인다. 그러나 이곳은 오랫동안 함께 마당극 활동을 해 온 예술인들이 모여 공동체 생활을 하는 '극단 큰들'의 보금자리이다. 아직 완벽하게 마무리되지는 않았지만, 1984년 창단 이래 30년 동안 꿈꿔 왔던 예술과 삶이 하나 되는 공동체가 마침내 만들어진 것이다.

그런데 알고 보니 이곳을 설계한 건축가가 한국예술종합학교 미술원 건축과 김태영 교수와 강원대 건축학과 김현준 교수 부부였다. 필자와 같은 학교에 재직 중인 김태영 교수에게서 큰들마당극마을 공동체의 조성 과정을 더욱 자세히 알 수 있었다.

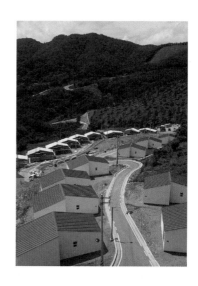

○ 집마다 독립성을 유지할 수 있는
가장 자연스러운 경사를 설계에
반영했다.

김태영 교수는 국내에서 공동체 주택 설계를 주도적으로 하고 있다. 국내에 최근 지어진 공동체 주택인 은혜공동체주택(지금은 오늘공동체주택으로 불림)과 의료봉사 활동가들이 함께 만든 푸른마을 공동체주택이 대표적이다. 전민규 감독은 예술인 공동체 마을을 만들고자 관련 일을 하고 있는 기노채 건축가를 만났고, 기노채 건축가가 김태영 교수 부부를 소개해 설계가 진행되었다.

큰들마당극마을을 설계하면서 단순성과 독립성에 가장 주력했다고 한다. 턱없이 부족한 예산을 고려해 가능하면 주택의 구조를 단순화 시켰다. 대신 비교적 넓은 토지에 짓는 만큼 단원들과 그 가족들의 사생활 보호에 가장 주안점을 두었다. 그 방안으로 집마다 독립성을 유지할 수 있는 가장 자연스러운 경사를 설계에 반영

했다. 그동안 궁금했던 예술인 공동체 주택을 설계하는 것과 기존에 설계한 공동체 주택이 어떤 차이점이 있는지 물어보았다.

◇

주택은 항상 그렇지만 공동체와 그 공동체 안의 개별 가족의 삶을 어떤 형태로 반영할 것인가가 중요하죠. 큰들공동체는 아시는 것처럼 낮에는 같이 모여서 공연을 하고 밤에도 같이 사니까 사생활을 보호하는 게 중요합니다. 그러니까 가능하면 밤에는 사생활을 서로 존중하자는 쪽으로 정해진 거고요. 아까 말씀드린 은혜공동체는 낮에 일을 하고 밤에 다양한 공동체 활동을 해요. 큰들은 반대입니다. 그래서 집만큼은 각 가족들의 정체성을 반영해서 모두 다르게 할까 했지만, 비용 때문에 어려웠습니다. 결론은 완벽히 하나의 타입을 놓되 어떻게 놓느냐가 중요했습니다. 딱 두 가지 원칙을 정했어요. 가능하면 거실과 처마, 식당 쪽을 철저하게 남향으로 놓자는 게 첫 번째였고요. 다른 하나는 내 처마 또는 거실에서 옆집의 창이 보이지 않게 하자였습니다. 그래서 옆집과의 배치를 섬세하게 놓으면서 자연스럽게 사생활을 보호할 수 있도록 벽과 창이 보이는 배치로 설계했습니다. 결과적으로 모든 집에서 천왕봉이 보이게 됐죠.

부족한 예산에 30채 모두 독립적으로 설계하는 것이 쉬운 일은 아니었지만, 마을의 지형 구조와 단원들의 합의가 있었기에 예술인 공동체로서 함께 일하면서 생활은 개별적으로 존중하자는 원

칙은 지켜질 수 있었다. 예산 때문에 당초 조경은 불가능했으나, 단원 중에 무대미술을 담당하는 박춘우 선생의 노력으로 단원들 스스로 마을의 조경을 꾸밀 수 있었다. 공동체의 삶을 꿈꾸지만 개성이 강한 예술인들이 모여 사는 게 현실적으로 결코 쉽지 않다. 그런데 이게 가능한 비결은 무엇일까? 설계자 입장에서 어떻게 생각하는지 궁금해 물어보았다.

김태영 교수는 요즘 많이 이야기되는 '하우징 쿱housing coop'이 실현되려면 강한 공동체 안에 유연한 리더가 있어야 한다고 말한다. 권위적이지 않으면서 의견을 잘 조율하는 리더가 있을 때 공동체 주택, 혹은 마을이 더 원활하게 운영된다는 것이다. 큰들의 경우 다른 공동체 주택과는 다르게 사무국의 운영 권한이 큰 것이 장점이라고 했다. 완전한 생활공동체는 아니지만 마당극 활동을 위해 오랜 시간 공동체 생활을 한 큰들은 사무국이 의견을 잘 조율해서 어려운 문제도 쉽게 해결했다는 게 김태영 교수의 진단이다.

큰들마당극마을은 삼박자가 잘 맞았기에 독특한 예술·삶의 공간으로 탄생할 수 있었다. 오랫동안 연대 의식을 가지고 함께 만들고 가꾸어 온 단원들, 간섭하지 않는 산청군의 토목공사 지원 행정 정책의 배려, 그리고 문화적인 소양을 바탕으로 공동체 주택 프로젝트에 참여한 역량 있는 설계자가 있었기에 가능했다.

큰들은 2000년대 초반에 마을공동체를 만들 기회가 있었으나 아쉽게도 뜻을 이루지 못했고, 이런저런 궁리를 하다 2010년에 지금의 부지를 구했다. 아무리 시골이라지만 6만 6,000제곱미터(약 2

❯ 현재 30여 채의 주택과 식당과 카페로 이용하는 공용 시설이 완성되었고, 2023년에는 공연장, 사무실 등이 만들어질 예정이다.

만 평) 규모의 큰 부지를 구할 정도로 가진 돈이 많지 않았다. 단원들이 대출을 받고, 지인들에게 빌리고, 2,000여 명의 후원자들이 십시일반 도와 마침내 산 좋고 물 좋은 이곳 터를 소유하게 됐다.

그리고 2015년 농림축산식품부의 내수지구 신규마을 조성 공모사업에 선정되었다. 산청군이 국비와 군비 18억 원을 투입해 토목공사를 포함한 대지 조성 사업을 진행하고, 2019년 입주에 필요한 공사를 마무리했다. 현재 30여 채의 주택과 식당과 카페로 이용하는 공용 시설이 완성되었고, 2023년에는 공연장, 사무실, 소품실, 의상실이 만들어질 예정이다.

산청 큰들마당극마을에는 50여 명의 단원과 그 가족이 함께 모여 예술과 삶이 하나가 되는 평온한 삶을 누리고 있다. 큰들마당극마을의 조성에 가장 큰 역할을 한 전민규 감독의 평생소원이 이뤄진 것이다. 예술과 삶이 완전하게 하나가 되는 마당극 공동체를 얼마나 간절히 바랐는지, 그의 목소리를 직접 들어 보자.

◇

2019년 10월에 준공식을 할 때 제가 그랬어요. 같은 노래를 매일 부르고 같은 시를 매일 읊으면 어느새 삶이 그 노래 가사처럼, 시 구절처럼 되는 것 같다고요. 이 마을이 그 증거 아니겠어요? 우리는 공동체 만들자는 노래를 허구한 날 징글징글하게 불렀으니까.

_산청 마당극마을 만든 극단 큰들 인터뷰, 지리산 작은변화지원센터 홈페이지

갈수록 개인주의가 강해지는 세상에 굳이 왜 공동체 마을을 만들려고 했을까? 독립성과 개성이 강한 예술인들이 한곳에 모여 오랫동안 같이 사는 게 가능할까? 큰들마당극마을의 이야기를 들

으면서 그 궁금증이 조금은 풀렸다. 오랫동안 마당극 활동을 하면서 예술보다는 삶이 더 중요하다는 사실을 깨달았던 것이다. 전민규 감독의 말을 들어 보자.

◇

삶과 예술을 분리한 채 예술활동을 하면서 서로 불편한 관계를 해소하지 못하는 경우를 많이 보았다. 풍물은 흥과 난장으로 사람들을 행복하게 만들어 주는 예술인데, 정작 예술인들은 자기들끼리 싸우고 힘들어하는 것을 너무 많이 봐 왔다. 악기를 입에서 떼는 순간 이익을 위해 서로 파벌을 나누는 오랜 관행은 예술과 삶이 분리되었기 때문에 그런 것이다. 특정한 예술 집단 안에서도 단원들 간 갈등의 골이 깊어지는 경우는 대개 예술을 바라보는 견해가 다르기 때문이기도 하지만, 예술활동을 하는 일상에서 벌어지는 다툼 때문이기도 하다.

'서로 싸우는 데 쓸데없는 에너지를 쓰지 않는 그런 공동체는 불가능할까?' 이 생각 하나로 2000년대 초반부터 작은 공동체 생활을 3~4년 정도 해 보았다. 오히려 함께 보내는 시간이 많아지니 서로를 이해하게 되었다. 갈등이 줄어들고 함께 사는 방법을 터득하게 되었다. 큰 들마당극마을은 예술과 삶이 함께하는 예술인 공동체가 가능하다는 것을 실제로 입증한 사례이다.

예술과 삶이 하나가 되는
공동체를 꿈꾼다

예술인은 큰들처럼 예술과 삶이 하나가 되는 공동체를 꿈꾼다. 사실 쉬운 일은 아니다. 큰들 외에도 예술인 공동체를 만들려고 했던 단체들이 있다. 대표적인 곳이 공연창작집단 '뛰다'이다. '열린 연극', '움직이는 연극', '자연 친화적인 연극'이란 슬로건으로 시작한 뛰다는 창단 초기에 서울시 도봉구 방학동에 전세 800만 원 지하 연습실을 구해 창작의 열정을 불태웠다.

그들은 두 번째 작품을 만드는 과정에서 프랑스 태양극단의 내한 공연 〈제방의 북소리〉를 보고 활동에 큰 전환점을 맞이했다. 단원들은 일본 전통극 분라쿠와 한국 사물놀이의 고유한 리듬을 결합한 자유롭고 도발적이면서 혁신적인 공연을 보고 큰 충격을 받았다. 사전 제작에 충분한 시간을 들이지 않고는 결코 만들 수 없는 작품이었다. 뛰다는 일상 안에서 창작한다는 것의 의미를 다시 생각하게 되었다. 숨 막히는 도시에 정주하는 방식의 창작은 예술과 삶이 단절된 채 미적 사유와 마음의 준비를 충분히 가질 수 없었다. 그래서 시간 여유를 가지고 예술과 삶이 하나가 되는 창작집단에 대한 고민을 하기 시작했다.

그렇게 5~6년이 흘렀을 무렵 몇몇이 어렴풋이 깨닫기 시작했다. 앞으

로도 계속 이렇게 살기를 원한다면 다른 선택이 필요할 것이라고. 그 동안의 경험을 통해 우리가 살고 있는 도시와 연극계를 움직이는 자본과 시스템이 어떤 식으로 우리의 열정을 소진시키고, 우리가 만들어 낸 작품을 소비해 버릴 것인지 어느 정도 예측할 수 있게 된 것이다. 아직 깨닫지 못한 자들을 재촉하듯 팀원들 모두를 고통스럽게 만드는 사건이 터졌다. 그리고 상처를 도려내고 봉합하는 과정은 운명처럼 도시를 떠나 어딘가로 이주하는 과정이 되었다. 우리가 도시를 떠나 시골 마을 폐교에 자리를 잡게 한 세 가지 힘들이 존재한다.

도시에서 지속적인 창작활동이 불가능하리라는 의심, 대안은 저곳에 있을 것이라 가리키는 영향력 있는 한 구성원의 손끝, 이대로 흩어지기엔 함께 작업하는 것이 너무도 즐겁다는 것을 알아 버린 몸들의 집착. 이 세 가지 힘들이 공모하여 공연창작집단 '뛰다'를 강원도 화천으로 송두리째 옮겨 버렸다.

_황혜란(2015), 〈예술 텃밭에서 저항하다〉, 《문화/과학》 84호

2010년 화천으로 이주한 뛰다는 무엇보다 이동하는 시간을 줄이고 연습 시간을 충분히 확보하면서 작품에 집중할 수 있는 환경을 만들었다. 단원 각자 풀어야 했던 생계도 공동체 생활을 하게 되니 고통을 서로 분담할 수 있었다. 각자 수입은 줄어도 지출이 적어 생활하는 데 지장이 없었다. 대표 황혜란 배우는 새벽에 영어 강사를 하며 번 돈으로 서울 생활을 근근이 이어 갔지만, 정작 화천에 이주하면서 시간도 여유가 생기고 비록 적어도 창작활동으로 번

돈으로 충분히 생활할 수 있었다고 한다.

화천으로 이주하고 제작한 작품들은 대체로 충분히 시간을 들여 만든 작품들이 많다. 그러나 뛰다 역시 여러 가지 문제가 겹치면서 〈휴먼 푸가〉를 마지막으로 10년 만에 화천에서 공동체 생활을 접고 무기한 활동을 중단하기로 했다. 큰들과는 다르게 예술인이 집단으로 거주하면서 창작 공동체 집단을 오랫동안 유지한다는 것이 그만큼 어렵다는 것을 보여 준 사례이다.

많은 시행착오를 거치면서 큰들이 얻은 교훈은 예술과 삶의 조화로움이다. 예술인 공동체를 오래 유지하려면 갈등을 최소화하고, 창작보다는 삶을 우선하며, 공동체 삶의 원칙을 깨는 문제들을 사전에 해결하는 지혜가 필요하다. 그렇다면 큰들은 예술인 공동체의 오랜 지속을 위해 어떤 일들을 해 왔고, 예술과 삶을 어떻게 조화롭게 만들어 왔을까? 이제 그 이야기를 해 보겠다.

큰들의 공동체 정신은
'인정', '배려', '감동', '화합'

큰들마당극마을 전민규 예술감독은 경희대학교 생물학과를 졸업했다. 졸업 후에는 당시 경상대학교 풍물반이 주축이 되어 결성한 큰들에 들어가 지금까지 34년째 이 일을 계속하고 있다. '큰들'이라는 이름은 고향 진주에 있는 한 지명의 다른 이름이다.

1980년대 학번이 대개 그렇듯 대학 시절 학생운동을 하면서 문화 저항의 무기로 학보사, 교지 편집실, 노래패, 풍물패에 들어가 활동하곤 했다. 전민규 감독도 경희대학교 풍물패에서 활동하면서 학생운동에 적극적으로 참여했다.

학생운동, 문화운동을 위해 참여했던 동아리 활동이 졸업 후에 인생을 바꾸어 놓은 경우가 많다. 그 당시 대학에서 노래패, 풍물패, 영화 연구회, 연극반, 문학반에서 활동했던 70~80학번 학생운동권 중에는 현재 문화예술계에서 활동하는 인사들이 매우 많다. 서울대 노래패 '메아리' 출신의 작곡가 문승현, 김창남, 신현준 성공회대 교수, 연세대 극예술연구회 출신의 배우 명계남, 연출가 임형택, 배우 이대연, 고려대 극회 출신의 노래운동가 표신중, 음악 평론가 이영미, 서울대 영화동아리 '얄라셩' 출신의 영화감독 홍기선, 김홍준 교수, 영화제작자 김인수 등이 대표적이다. 전민규 감독 역시 학생운동의 매개가 된 풍물패가 이제는 인생을 바꾼 직업이자 공동체 생활의 기원이 되었다.

◇

졸업하면 같이 살자, 이 말이 시작이었죠. 대학 때 동아리 활동하면서 그런 말을 많이 했어요. 동아리 중에서도 풍물패나 탈반 사람들이 유독 그런 성향이 강했죠. 저 역시 마찬가지고. 큰들에 몸담은 지 32년 됐는데, 이렇게까지 큰 규모는 아니어도 천 평 정도 되는 곳에서 같이 사는 걸 늘 꿈꿔 왔어요.

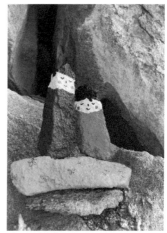

❯ 큰들마당극마을의 입구에는 손님을 반기는 조형물과 돌 그림이 있다.

　　큰들의 공동체 정신은 '인정', '배려', '감동', '화합'이다. 함께 나누며 살아가는 예술 공동체 정신으로는 이 네 가지 키워드가 제격

이다. 비록 코로나로 인해 부침을 겪었지만, 2019년 산청으로 이주한 이래 안정적인 조직으로 성장했다. 상근 단원은 35명이고, 진주큰들풍물단과 창원큰들풍물단의 단원 30여 명이 참여하고 있다. 정기 공연에 참여하는 시민 풍물단은 200여 명이고, 2,000여 명의 후원자도 든든하게 뒤를 받치고 있다.

큰들은 지난 38년 동안 30여 개의 창작물을 제작했다. 모든 작품은 단원들이 직접 대본을 쓰고 작창을 하고, 무대 소품과 의상도 직접 만든다. 보통 마당극이 그렇듯 대부분의 작품에 연기, 노래, 군무가 균형 있게 배치되고 전통음악의 장단과 가락에 기초해 연주가 만들어졌지만 연극적인 요소가 비교적 많은 편이다.

큰들의 작품 유형은 크게 세 가지로 구분된다. 첫 번째는 사회극으로 사회문화적 메시지를 담은 작품들이다. 분단의 현실을 풍자한 〈오작교 아리랑〉, 〈순풍에 돛을 달고〉, 가족 해체 현실을 다룬 〈효자전〉, 박경리의《토지》를 배경으로 구한말과 일제강점기의 아픔을 해학적으로 풀어낸 〈최참판댁 경사났네〉가 대표적이다.

두 번째는 인물극으로 한국사에서 우리에게 많은 감동과 교훈을 주었던 영웅들을 다룬다. 학문을 통해 자신의 마음을 맑게 하고, 배운 것으로 정의를 실천해야 함을 강조했던 조선시대 학자 조식의 일대기를 다룬 〈남명〉, 외군에 맞서 나라를 구한 이순신의 삶을 해학적으로 다룬 〈이순신〉 등이 대표적이다.

세 번째는 지역극으로 지역의 문화유산과 대표 상품들을 소개하며 지역 문화의 고유성을 표현하는 작품들이다.《동의보감》으로

❷ 큰틀은 사회문화적 메
시지를 담은 사회극,
우리에게 많은 감동과
교훈을 주었던 영웅의
인물극, 지역의 문화유
산과 대표 상품들을 소
개하여 지역 문화의 고
유성을 표현하는 지역
극 등 세 가지 유형의
공연을 올린다.

유명한 경남 산청의 문화유산을 관객들에게 알리기 위해 만든 〈허준〉, 경남 화개장터를 배경으로 펼쳐지는 김동리 단편소설을 바탕으로 만든 〈역마〉가 대표적이다. 큰들의 작품은 한국의 근현대사, 지역 문화유산에 바탕을 두고 마당극 특유의 풍자와 해학을 더해 가장 한국적인 무대를 보여 준다.

마당극마을의 시작

큰들은 마당극과 풍물 공연, 문화예술 교육, 국제교류 활동 등을 한다. 그렇다고 예술활동만 하는 것은 아니다. 공연이 없는 날은 농사를 지어 최소한의 자급자족을 하려고 한다. 1년에 한 번 청소년을 대상으로 예술캠프도 진행한다. 그리고 마을에서 생활하면서 풍물과 마당극 연기를 배울 수 있는 '큰들 한달살이'도 운영한다.

진주에서 활동했던 큰들은 지역 문화운동을 주도하는 민간단체로 변화하면서 서서히 공동체 생활에 대한 구상을 그리기 시작했다. 처음 터를 잡은 곳은 진주와 사천의 경계에 있는 '완사'라는 곳이었다. 이곳에서 400평 정도 되는 극단 공동체 공간을 처음 열었다. 연습실, 사무실, 기숙사가 있었는데, 공간이 협소해 결혼한 단원들은 진주에서 출퇴근하기도 했다. 마당극마을의 시작이었다.

한 가지 흥미로운 사실은 큰들 단원들 모두 전공자가 아니라는 점이다. 일반적으로 마당극 하면 연극영화과, 실용음악과, 연출

과, 국악과 같은 예술 실기 전공자들이 있을 법한데, 단원 중에 미대를 졸업한 한 사람을 제외하고는 공연예술이나 예술계 전공자가 전무하다. 전공자가 없는 특별한 이유가 없다고 하지만, 아마도 예술 역량보다는 공동체의 협동 정신을 중시하는 큰들의 운영 철학이 반영된 것이 아닐까. 예를 들어 전공자들은 공동체 안에서 자기를 내려놓을 수 있어야 하는데 그러기가 쉽지 않다. 모두 그런 것은 아니지만 많은 공연예술 전공자들은 공연계에서 성공하고 싶고, 큰 무대에서 활동하고 싶은 욕망이 크다. 그렇기 때문에 평등과 협력을 원칙으로 하는 큰들의 공동체 생활이 맞지 않을 수 있다고 판단한 듯하다. 전민규 감독의 말을 들어 보자.

◇

우리는 자신이 성장하고 성공하는 것보다는 함께 모여 행복하게 사는 것을 추구하고 있어요. 그런 전제 속에서 좋은 작품을 만들어 공연을 많이 하자고 생각하거든요. 물론 이런 생각에 동의하는 전공자들이 있다면 정말로 환영합니다. 무엇보다 아무리 전공 분야를 잘하고 연주를 잘하더라도 함께 어울려 살아가려면 소통과 공감 능력이 있어야 하지 않을까요?

예술 하면서 살고
살면서 예술 한다는 것

큰들은 연극이나 공연예술을 하려고 사람들이 모인 곳이라기보다는 마당극을 하면서 함께 살아가기를 원하는 사람들이 모인 곳이다. 즉, 큰들은 공동체가 예술에 우선한다고 믿는 집단이다. 이 생각은 개인이 공동체에 우선할 수 없다는 정신과 통한다. 공동체는 개인들이 모여 있는 곳이다. 개인의 개성과 자유를 보장하지 않는 공동체는 전제 군주적 전체주의에 불과하다. 그러나 공동체 안에 개인의 삶의 다양성을 인정하면서도 개인들이 서로 차별하거나 배척하지 않고 공생하려면 구성원이 남을 배려하는 정신이 있어야 한다.

스포츠에서 팀보다 더 위대한 것은 없다고 말하듯, 예술인 공동체 역시 창작집단보다 위대한 개인은 없다. 예술인 공동체의 가장 중요한 원칙은 예술과 삶이 분리되지 않고 연계되어야 하고, 개인의 삶의 자유와 공동체의 가치와 책임 역시 분리될 수 없다는 점이다.

공동체의 목적은 예술 그 자체가 아니고, 예술의 목적 역시 공동체의 삶 그 자체가 아니다. 공동체를 유지하기 위해 예술이 도구가 될 수 없다. 마찬가지로 예술의 완성도를 높이기 위해 공동체가 방법이 될 수도 없다. 예술과 삶, 개인과 공동체는 서로가 도구나 수단이 될 수 없는 동등한 관계이다. 예술 하면서 사는 것이고 살면서 예술 하는 것이다. '개인의 자유로운 연합'이 공동체이고, 공동

체는 차이가 만들어 낸 '개인들의 집합적인 배치'이다.

큰들은 오래전부터 공동체의 자치를 강조했다. 그래서 모든 창작과정을 외부에 맡기지 않고 내부에서 해결한다. 공동체 생활 또한 마찬가지이다. 공연이 없는 날이나 연습이 끝난 후에는 농사를 지어 필요한 것들을 자급자족한다. 공동체 생활을 한다고 해서 단원의 사생활을 간섭하지 않는다. 모두 함께 연습하고 공연을 하지 않는 개인 시간에는 각자 알아서 생활한다. 돈을 벌기 위해 억지로 공연을 늘린다거나 개인에게 무리한 창작활동을 요구하지 않는다. 문제가 커지기 전에 갈등을 최소로 줄이는 방법을 터득했기에 오랫동안 큰 탈 없이 공동체 생활을 유지할 수 있었다.

◇

공동체를 만들었으면 유지를 해야 하잖아요. 그러려면 갈등과 다툼을 최소로 줄일 수 있는 원리와 방법을 연구하고 그에 맞는 시스템을 만들어야 해요. 똑같이 한 시간이 주어졌는데, 어느 팀은 화음을 넣어 합창하고 다른 팀은 정치 논쟁을 벌인다고 생각해 봐요. 과연 어느 팀이 더 행복하고 만족감을 느낄까요? 화음을 넣어서 합창하면 싫은 사람도 예뻐 보여요. 한 사람이라도 빠지면 그런 하모니가 생길 수 없다는 걸 모두가 느끼기 때문이죠.

큰들은 한 달에 한 번 다 같이 모이는 월례회를 연다. 이때 함께 사는 구성원들을 격려하고 갈등을 해소한다. 다음 달에 해야 할

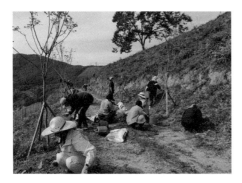

극단 큰들의 배우들은 공연이 없는 날이나 연습이 끝나면 농사를 지어 필요한 것들을 자급자족한다.

일들을 의논하고, 회의 마지막에 한 달 동안 고마웠던 사람, 크고 작은 감동을 준 사람, 또 다수를 위해 고생한 사람을 칭찬하고 응원하는 자리를 갖는다. 공동체 식구들의 잘못을 드러내기보다는 칭찬하며 갈등을 해소한다.

그래도 개인 간의 갈등과 앙금이 깊어지면 '나 전달법', '멘토와의 대화'로 대화하도록 유도한다. '나 전달법'은 상대방을 비난하는 대신 나 자신의 감정과 생각을 전달하는 것이다. 이 전달법으로 대

화를 하면 서로의 마음을 이해할 수 있어서 갈등을 해결하는 데 도움이 된다. '멘토와의 대화' 시간에도 멘토에게 평소에 고민하던 삶과 예술에 대한 물음을 던지고 조언을 구하면서 심적 갈등, 관계 갈등 등을 해소해 간다. 마지막으로 한 달에 적어도 한 번은 단원들이 1대 1로 어울리는 '단짝놀이'라는 프로그램을 실시해 더욱 친밀한 관계를 맺을 수 있게 돕는다.

'홀로'와 '함께'가 예술적으로
조화를 이루려면

　　　　　　　　　　　큰들은 숱한 고생 끝에 2019년 마침내 산청군 내수리에 보금자리를 만들었다. 이제 '고생 끝, 행복 시작'일 줄 알았지만, 곧바로 코로나 팬데믹이 닥쳐 구상했던 모든 것이 중단되고 말았다. 그러나 오히려 2년이란 시간은 공동체 생활의 기본 원리와 가치를 새롭게 깨닫는 시간이 됐다. 아마도 예술과 생활이 분리될 수 없다는 사실을 깨닫는 시간이었을 것이다. 그동안 큰들은 관객들과 만날 때 큰 어려움이 없었다. 늘 무대와 관객이 있었고, 무리해서 공연 일정을 잡지 않아도 공연과 생활에 필요한 시간을 적절하게 배분할 수 있었다.

　　그러나 코로나는 큰들의 의지와 상관없이 예술과 삶이라는 공동체 생활의 균형을 깨뜨렸다. 공연을 하고 싶어도 할 수가 없었다. 결국 단원들은 생계에 필요한 최소한의 돈을 벌기 위해 멸치도 팔

고, 커피 박스도 접고, 곶감도 깎는 등 별의별 일을 다 했다. 그들의 노력이 통했을까. 모두 어려운 시기인데도 후원자들이 월 후원 회비를 인상하는 것이 아닌가. 후원자들의 그 진한 사랑을 경험하며 예술에 대한 갈망과 공동체 삶의 가치를 더욱 깨닫는 계기가 되었다. 팬데믹 시대 예술의 부재는 현재의 삶을 돌아보게 했고, 현재의

▶ 예술보다 더 중요한 공통체의 삶을 추구하는 것은 예술인 공동체가 지속가능한 삶을 살 수 있는 지혜로운 선택이다. 산청 마당극마을은 공동체의 삶을 더 소중하게 여긴다.

삶은 예술에 대한 의지를 불태우게 했다. 팬데믹이 이 예술인 공동체에 위기를 몰고 온 것이 아니라 오히려 공동체의 삶이 얼마나 소중한가를 성찰하게 한 것이다.

코로나가 완화되고 공연을 다시 할 수 있게 되면서 큰들은 관객과 만날 다양한 계획을 세우고 있다. 지금까지는 주로 외부에 초대받아 공연을 했지만, 앞으로는 이곳으로 관객들이 찾아오는 공연을 적극적으로 할 예정이다. 시범적으로 2022년에 매주 토요일마다 20회 정도 마을 마당에서 공연을 진행했다. 2023년에 야외공연장 공사가 마무리되면 더 좋은 환경에서 관객을 만날 수 있을 것이다. 그리고 마을에서 주말에 1박 2일간 지내는 프로그램도 준비하고 있다. 마을 구경을 하고 공연을 본 뒤 저녁을 먹은 다음 단원들과 특별한 시간을 갖는 것이다.

◇

밤에 조명, 음향, 가로등을 모두 끄면 풀벌레 소리랑 개구리 소리가 들리고 별이 딱 보이잖아요. 그러면 저 산에서부터 등불을 들고 한 명씩 〈아리랑〉을 부르면서 나오는 공연을 관객과 함께하면 좋겠어요. 기계음을 쓰지 않고 자연을 그대로 살린 공연을 하는 거죠. 마을에서 할 수 있는 특별한 것들을 계속 준비하고 있어요.

전민규 감독은 예술과 경영을 총괄하지만 자신에게는 공동체가 예술과 경영보다 더 중요하다고 강조한다. "단원들이 치고받고

싸우면 공연이고 뭐고 제대로 되겠어요? 우리가 사이좋고 우리가 먼저 감동해야 관객도 그걸 느끼죠." 이 말에서 예술이 공동체보다 우선할 수 없다는 확고한 의지를 다시 한번 확인할 수 있었다. 전 감독이 예술보다 우선한 예술인 공동체를 이야기하면 주변 사람들이 가끔 하는 이야기가 있다. "너희는 연극을 하니까, 대도시가 아닌 지역에서 사니까 공동체가 가능한 거야." 그는 이런 말을 들을 때마다 그게 아니라고 말한다.

그는 공동체는 그 나름의 원리와 시스템으로 유지되는 것이지 지역이나 직업과는 아무 상관이 없다고 말한다. 공동체를 유지하는 원리는 개인과 집단, 예술과 삶의 관계를 적절하게 조율하는 것이다. 집단만 강조해서도 안 되고 그렇다고 개인을 지나치게 내세워도 안 되는, 사람과 사람 사이에는 친밀감 못지않게 적절한 거리를 두는, 말하자면 '홀로'와 '함께'가 예술적으로 조화를 이루는 것이 큰들마당극마을의 기본 운영 원리이다.

큰들이 마당극마을을 꾸리고 지금까지 이어 올 수 있었던 데는 돈독한 인간관계가 큰 몫을 했다. 20년간 동고동락한 단원만 16명이다. 먹고사는 게 힘들지만 그렇다고 오로지 생계를 위해 공연을 늘리는 일은 절대 하지 않을 거라고 한다. 1년에 100회 되는 공연도 80회로 줄이려고 한다. 단원들을 두 팀으로 만들면 개인이 감당하는 공연 횟수를 더 줄일 수 있다. 야외 공연장이 만들어지면 공동체 삶에 더욱 집중할 수 있을 것으로 기대하고 있다.

찾아가는 공연은 무대, 악기, 의상, 분장까지 해야 할 일이 많

은데, 관객이 이 마을을 찾아 공연을 보는 방식으로 바뀌면 준비하는 손길도 절반으로 줄일 수 있다. 공연을 준비하기 위해 필요한 시간을 줄이면 새로운 창작을 할 수 있는 시간을 벌 수 있고, 단원들이 더 편하고 여유 있는 생활을 보장받을 수 있을 것이다.

예술보다 더 중요한 공동체의 삶을 추구하는 것은 예술인 공동체가 지속가능한 삶을 살 수 있는 지혜로운 선택이다. 큰들마당극마을은 공동체의 삶을 더 소중하게 여긴다. "그렇게 안 하는 게 이상한 것 아닌가요?" 전민규 감독의 반문이다. '즐겁고 행복하자'고 만든 공동체 마을인데 힘들고 불행해진다면 그것은 올바른 길이 아닐 것이다. 큰들마당극마을은 행복한 예술인 공동체를 위한 최선의 방법을 찾는 중이다.

3장

주민들의 손길과
도시재생으로 탄생한
창의 예술마을

예술마을은 주민들과 함께
예술로 도시를 읽고 실천하는 곳이다

_문화예술 플랜b 대표 이승욱

깡깡이 안내센터 홈페이지, 깡깡이 마을박물관, 문화예술 플랜비 사진 제공

조선소 배후지에 꽃핀
문화재생도시,
깡깡이예술마을

부산은 매력적인 도시이다. 초등학교 2학년 때인 1974년, 부산 지사로 발령 난 아버지를 따라 그곳에서 3년 가까이 살았다. 당시만 해도 서울에서 부산으로 이사를 가는 경우는 흔치 않았다. 당시의 기억이 많이 떠오르지는 않지만, 그래도 아직 남아 있는 기억이 있다. 골목에서 친구들과 테니스공으로 축구했던 일, 어느 골목 집의 무화과를 몰래 따 먹다 걸려서 혼났던 일, 풀빵 집 형(동네에서 '바보'로 불렸던 형)을 꾀어 영화 〈외팔이〉를 보았던 일, 철로에 쇠붙이를 놓고 기차가 지나갈 때 소원을 빌었던 일 등이다. 전학 간 첫 학기 성적표에는 '표준말을 아주 잘 씀'이라는 담임선생님의 글이

쓰여 있었다. 그래서였을까, 당시 장학사가 참관하는 학급 토론회 때 선생님이 필자에게 발표할 기회를 많이 주셨다.

초등학교 5학년 때 다시 서울로 올라왔다. 그 후로 부산에 갈 일이 많지 않다가 부산국제영화제와 국제게임전시회 지스타 덕분에 부산을 매년 빼놓지 않고 다녀왔다. 예전의 남포동은 문화예술계에서 숨은 저력을 보여 주는 부산의 세련된 현장 감성을 가장 잘 드러내는 곳이었다. 부산은 일본과 가까워 일본 팝 문화의 영향을 받은 대중문화가 자생적으로 발전한 도시이다. 음악, 만화, 디자인, 출판 등 부산에는 소규모 언더그라운드 문화가 나름 터를 잡고 있어 예술인들이 많다. 항구도시의 산업적, 지리적 특성이 반영된 언더그라운드 문화공간도 매우 매력적이다.

10여 년 전부터 문화적 도시재생 연구에 관심이 생기면서 부산의 문화재생 구역을 많이 돌아보았다. 주로 부산대학교 근처의 인디음악 클럽, 고려제강 폐산업 시설을 문화공간으로 재생한 'F1963', 형형색색의 파스텔 톤의 벽과 벽화로 산동네 경관을 바꾸어 놓은 부산 사하구의 감천문화마을 등이다. 부산의 도시재생 사례들은 전쟁 피난민의 '삶터', 그리고 산업 근대화를 일군 기층 노동자들의 '일터'를 문화적으로 재구성했다. 이 같은 부산의 사례들은 전국의 문화적 도시재생의 중요한 준거가 되었다.

도시 인구 감소, 구도심 공동화, 빈민 거주 공간의 재개발, 근대 산업시설 폐쇄, 농촌의 소멸과 이농, 학력 인구 감소에 따른 폐교. 도시와 마을에서 벌어지는 젠트리피케이션은 심각한 사회 문

제로 대두되었다. 급격한 이농·이주를 막고 역할을 다한 산업시설을 재활용하며, 낙후된 거주 시설을 개선하는 방법의 하나로 문화적 도시재생은 중요한 대안이 되었다. 대평동 깡깡이예술마을도 그 프로젝트의 하나이다.

우리나라 최초로 목선 조선소가 세워진
근대 조선 산업의 발상지

부산시 영도구 대평동 깡깡이마을은 우리나라 최초로 목선 조선소가 세워진 근대 조선 산업의 발상지이다. 배를 정박하기 좋은 지리적 위치 때문에 1,000톤 이하의 선박들을 수리하는 조선업 공장이 밀집해 있다. 이곳은 100년이 넘은 조선업의 역사를 자랑하며, 현재도 9개의 수리조선소와 각종 선박 부품을 제작하고 수리하는 260여 개의 공장이 성업 중이다.

대평동의 원래 이름은 '대풍포待風浦'였다. 태풍이 올 때 배가 바람을 피하려고 대기하는 포구라는 의미에서 지어졌다고 한다. 1876년 개항 이후 대풍포는 외지인들이 많이 찾았다. 기록에 따르면, 1887년 일본인 조선업자인 다나카 와카지로라는 사람이 부산 남포동 해안에 철공소를 개업했다. 그의 아들 다나카 키요시는 영도구에 우리나라 최초의 근대식 조선소인 '다나카 조선소'를 지었는데, 이것이 대평동 수리조선업 공단의 시초이다. 일제강점기 시절인 1916년, 대규모 매축(바닷가나 강가를 메워서 뭍으로 만드는 일) 공

사가 이뤄진 이래 세 번에 걸쳐 매축 공사를 해서 지금과 같은 버선의 형태가 됐다. 수리가 필요한 배들이 자연스럽게 입항하기에 적절한 지형을 갖추게 된 것이다.

대평동이 수리조선업으로 최전성기를 보낸 시절은 1970~80년대이다. 그때는 전 세계 어떤 선박이 오더라도 수리할 수 있을 정도로 부산 조선업의 배후지로 명성을 날렸다. 당시 대평동에는 조선소, 부품 공장, 선박 수리 공업사 같은 중소형 선박 건조와 수리를 하는 업체들이 밀집해 있었다.

그렇게 선박 수리의 노하우가 하나둘씩 쌓여 갔다. 대평동의 엔진, 기어, 펌프, 목형, 주물, 전자기기, 스크루 같은 부품 제조 업체와 수리 업체들은 마음만 먹으면 잠수함도 만들 수 있었다. 1970년대 서울에 전자상가의 메카인 세운상가가 있었다면, 부산 영도구 대평동에는 선박 수리 상가가 있다고 할 정도였다. 그만큼 이곳은 조선업으로 대표되는 부산 근대 산업의 든든한 버팀목이었다.

대평동은 행정구역상 이름으로, 이곳에 사는 주민들은 흔히 '깡깡이마을'이라고 불렀다. 왜 깡깡이마을일까? 깡깡이예술마을 조성에 중요한 기획자의 역할을 했던 '플랜비'의 이승욱 대표에게 물어보았다.

영도구 대평동 일대는 부산 조선업의 배후 공업 지역으로 주로 중소 선박들을 수리하는 공장들이 밀집해 있다. 수리할 배가 들어오면 본격적으로 수리하기 전에 이곳에 거주하는 마을 어머니들이 선박 외벽에 올라 녹슨 부분이나 부산물을 망치로 제거했는데,

❷ 서울에 전자상가의
메카인 세운상가가
있었다면, 부산 영도
구 대평동에는 선박
수리 상가가 있었다.

그 소리가 깡깡거린다고 해서 '깡깡이마을'이 되었다고 한다. 수리
조선업이 성황을 이뤘던 1970~80년대에는 종일 선박에 망치 두드
리는 소리가 끊이지 않을 정도로 '깡깡이'는 이 마을에서 노동의 의
미를 가장 압축적으로 알려 주는 기표였다.

'깡깡이 아지매'는 대평동을
가장 잘 보여 주는 단어

'깡깡이'라는 기표는 아주 특별한 역사지리적인 의미를 담고 있다. 선박에 올라타 망치를 들고 작업하는 마을 주민의 대부분은 중년 여성들이다. 이들 중에는 고향이 제주인 사람이 많다. 제주 4·3 사건으로 가족과 이웃이 큰 고초를 겪은 사람들이 이곳으로 이주했기 때문이다. 집값 싸고 바다를 끼고 있는 대평동은 제주 주민들이 이주하기에는 좋은 곳이었다.

제주 이주민 중에는 해녀도 많았다. 그들은 한국전쟁 이후 대평동에 터를 잡고 '물질'과 '깡깡이질'을 하면서 자식들을 키웠다. 미로 같은 좁은 골목이 많은 대평동 18통에는 제주에서 온 이주민들이 모여 살았다. 지금은 이곳에 제주 출신 주민이 서너 명 정도 살고 있지만, 영도구 안에는 제주도민 향우회와 제주은행 부산지점이 있을 정도로 제주와 밀접한 관계를 맺고 있다.

이처럼 '깡깡이'라는 기표에는 한반도 냉전의 아픔, 근대화의 고난과 영광을 함께했던 기층 여성 노동자의 수고가 함께 깃들어 있다. 마을 사람들은 이들을 '깡깡이 아지매', '청탁반 아줌마'라고 부른다. '깡깡이'는 "대평동 마을 주민의 근면함과 끈기를 상징하는 단어이자, 수리조선소 마을인 대평동을 대표하는 명칭"(깡깡이예술마을사업단, 2018)이다.

'깡깡이 아지매'는 대평동의 역사지리적 공간과 주체를 가장 잘 보여 주는 말이다. '깡깡이' 소리는 이곳의 일터를 대표하고, '아

지매'는 일터의 기층 주체들을 대표하기 때문이다. 1970~80년대 대평동이 전성기였던 시절, 배가 조선소에 들어온 다음 날이면 어떻게 소문을 들었는지 조선소 앞에 깡깡이 아지매들이 줄을 선다. 아침 8시면 작업이 시작되고, 여기저기서 깡깡이 아지매의 망치 소리와 그라인딩 소리로 동네가 떠나갈 듯하다. 깡깡이 아지매의 필수 도구는 소형 망치, 치핑 해머(깡깡 망치), 시가래프(스크래퍼)이다. 녹이 많이 슨 곳은 소형 망치로, 다음은 깡깡 망치로 두들긴다. 마지막으로 시가래프로 매끄럽게 만든다. 그다음 그라인딩 작업을 하고, 청소를 한 다음, 마지막으로 페인트칠을 하면 작업은 끝난다.

◇

보통 배가 한 척 들어오면 한 30명이 붙습니다. 나무판에다 줄을 맨 걸 일본 말로 '아시바' 또는 '족장'이라고 해요. 배에 그걸 매달아서 거기 앉거나 서서 깡깡이질을 합니다. 수동으로 움직여야 하니까 위에서 줄을 당겨 주는 사람이 둘, 밑에서 줄을 조정해 주는 사람이 둘 있어야 합니다. 그걸 타고 어렵게 했죠. 떨어져서 다치기도 하고, '갑바(방수복)' 입고 바닷물에 들어가서 작업하는 경우도 있어요.

_깡깡이 아지매 허재혜(2018),
《깡깡이예술마을 가이드북》, 깡깡이예술마을사업단

아주머니들은 깡깡이질만 한 것이 아니다. 배 청소도 했다. 탱크는 배 밑 프레임 사이의 작은 홀을 기어 다니면서 청소해야 했다.

그래서 옷이 갯벌과 기름이 범벅이 되어 누가 누군지 분간할 수 없을 정도였다. 이런 험한 일도 마다 않고 시켜만 준다면 다 했다. 이들의 노고가 지금 우리 경제의 초석이 되었을 것이다(깡깡이예술마을사업단, 2019).

대평동에 정착해 산 지 45년이나 되었다. 수많은 이웃과 직장인들을 보고 살았다. 그때는 이 주위에 빈방이 없고 골목골목 조그마한 방에서 애기(아기)들을 데리고 살았다. 작은 골목 큰 골목 할 것 없이 아침마다 아이들 학교 갈 시간에는 시끄러웠다. 참 많은 사람이 살았다. ……(중략)…… 나는 단돈 10만 원이 없어서 삶을 포기할까 생각했던 시절도 있었다. 돈 때문에 형제 집에 갔다가 눈물로 뒤돌아설 때 얼마나 울었던지. 조선소에서 남편과 아연을 달아 주며 하루 종일 바닷가에 널려 있는 고물 빈병을 주워서 팔려고 얼마나 헤매며 살았던지. 그래도 그때는 세상 인심이 좋았다.

_깡깡이예술마을사업단(2019),
《부끄러버서 할 말도 없는데-깡깡이 어르신들의 인생 여행기》, 호밀밭

이렇게 힘든 삶을 살았던 깡깡이 아지매들은 깡깡이예술마을사업단에서 진행한 예술교육 프로그램에 참여해 멋진 시를 짓고 그림을 그렸다. 2015년부터 대평동에 문화예술 프로젝트가 시작되었기 때문이다.

❶ 조선 수리업이 성황을 이뤘던 1970~80년대에는 종일 선박에 망치 두드리는 소리가 끊이지 않았다.

❷ 마을 주민들이 선박 외벽에 올라 녹슨 부분이나 부산물을 망치로 제거하는 소리가 깡깡거린다고 해서 '깡깡이마을'이 되었다.

❸ 깡깡이 아지매들은 배에 '아시바'를 매달아서 거기 앉거나 서서 깡깡이질을 했다.

부산의 대표적인 도시재생 프로젝트,
감천문화마을

여기서 잠깐, 부산의 도시재생 프로젝트로 탄생한 가장 대표적인 지역인 감천문화마을에 대해 이야기하겠다. 감천문화마을은 부산광역시 사하구 감천동에 있는 부산 원도심의 대표적인 랜드마크로, 부산의 도시재생 프로젝트인 '산복도로 르네상스 사업'으로 유명해진 곳이다.

한국전쟁 당시 부산으로 피난 온 피난민들과 태극도 신도들이 이곳에 정착했다. 구평동 산업단지에서 일하는 저소득층 노동자들이 밀집해 살던 대표적인 저개발 지역이다. 2007년 낙후된 감천동 일대에 재개발 계획이 추진되었지만, 주민들의 반대로 무산되었다. 대신 보존형 재개발로 도시재생 사업을 추진하면서 공공미술 프로젝트가 시작됐다.

전형적인 산동네 마을이었던 감천동은 공공미술 프로젝트로 매력적인 공간으로 탄생했다. 산자락을 따라 질서정연하게 늘어선 계단식 집단 주거 형태가 인상적이다. 모든 길이 통하는 미로미로 美路迷路 골목길과 집들 담벼락에 형형색색 그려진 벽화, 그리고 낭만적인 조형물들은 '한국의 산토리니 마을'로 불릴 만큼 큰 호응을 얻었다. 코로나 이전인 2019년에는 감천문화마을에 308만 명이 다녀갈 정도로 한국의 대표적인 마을재생 사례로 꼽히고 있다.

감천문화마을에서는 관광 정보와 편의 시설을 제공한다. 마을해설사를 소개받을 수 있는 '감천문화마을 안내센터', 옛 목욕탕

건물을 리모델링해 만든 커뮤니티 센터인 '감내어울터', 용두산을 포함한 부산항과 감천항을 함께 바라볼 수 있는 매력적인 전망대인 '하늘마루', 폐가를 리모델링해서 숙박시설로 사용하고 있는 '방가방가 게스트하우스', 무인택배 서비스를 제공하는 '마을지기 사무소', 감천마을 주민들의 공동 창작소인 '감내골 행복발전소' 등이 있다. 이 외에도 골목투어 지도를 판매하고 물품 보관소 등을 운영한다.

또한 마을 주민의 자치를 위해 '사단법인 감천문화마을 주민협의회'를 만들었다. 주민협의회 안에 구성된 '마을기업사업단'에는 매월 감천문화마을의 소식을 모아 신문을 발행하는 홍보단, 방문객의 안내 업무를 맡는 봉사단, 주민들의 소규모 집수리 등의 주민 환원 사업을 시행하는 생활개선 사업단, 민박 사업을 총괄하는 민박 사업단, 그리고 감천문화마을 축제와 문화공연 지원 같은 업무를 담당하는 문화예술 사업단이 있다.

감천문화마을의 사례에서 알 수 있듯 문화적 도시재생은 부동산 가치를 높이기 위한 재개발 경제 논리에 맞서는 실천 대안 중의 하나이다. 되도록이면 기존의 주민 거주지와 공공건물을 부수지 않고 그대로 둔 채, 거주 공간 전체를 문화적으로 디자인해서 외관상 지저분해 보이는 것들을 신선한 미적 감각으로 전환시키고자 하는 것이다. 외벽 색칠, 벽화, 조형물 설치 같은 문화적 도시재생의 방식이다.

그러나 감천문화마을의 재생은 관광객들에게 시각적인 볼거

리는 제공했지만, 마을 주민의 일상생활에 문화적 활력을 불어넣기에는 역부족이었다. 심지어 마을이 언론에 소개되고 유명해지자, 관광객들이 몰려들어 마을 주민들은 오히려 소음과 사생활 침해, 쓰레기 등에 시달려야 했다. 통영시의 동피랑 벽화마을에서도 같은 현상이 발생했다. 이는 문화적 도시재생이 장기적으로 마을 주민들의 문화적 역량을 높이는 데 집중하기보다 일시적인 문화적 표현 행위로 시선을 끌기에 급급했기 때문이다.

젠트리피케이션과 도시재생의 관계는
상호 모순적이다

도시재생과 젠트리피케이션의 관계에 대해서도 살펴보자. 도시재생은 '한 도시가 쇠퇴하는 근본 원인을 해소하고 지속가능성을 담보하기 위한 능동적인 처방'(도시재생사업단, 2012)이라 할 수 있다. 이렇듯 도시재생은 산업 구조의 변화, 신도시와 신시가지 위주의 도시 확장으로 상대적으로 쇠퇴하고 있는 기존 도시에 새로운 기능을 도입하거나 창출하는 것이다. 그렇게 해서 물리적, 환경적, 경제적, 생활·문화적으로 재활성화 또는 부흥시킨다(대한국토·도시계획학회 편저, 2016).

'도시재생 활성화 및 지원에 관한 특별법'에서는 도시재생을 '인구의 감소, 산업 구조의 변화, 도시의 무분별한 확장, 주거환경의 노후화 등으로 쇠퇴하는 도시를 지역 역량의 강화, 새로운 기능

의 도입·창출 및 지역 자원을 활용해 경제적, 사회적, 물리적, 환경적으로 활성화시키는 것'으로 보았다. 도시 인구 감소와 산업의 쇠퇴를 막기 위해 도시에 창의적인 자원을 투입하고 활성화시키는 것이다.

도시재생은 도시재개발과는 다르다. 도시재개발은 기존 낡은 건물을 허물고 그 장소의 역사적 가치와 무관한 대규모 아파트 단지나 상업 시설을 지어 부동산 가치를 높이는 것에 더 치우쳐 있다. 이에 반해 도시재생은 기존 건물을 허물지 않고 리모델링해서 사용한다는 점에서 공간의 물리적, 역사적 측면을 매우 중시한다. 또한 문화유산을 훼손하지 않고 골목의 물리적, 역사적 가치를 지키면서 진행한다.

도시의 정체성을 바꾸는 거대한 변환을 시도하기보다는 도심의 근린형 재생을 지향한다. 근린형 재생은 도시의 물리적 형태를 유지하고 역사의 흔적을 지우지 않으며, 토지 가치 상승을 최소화할 수 있다. 건축공간연구원 이영범 원장의 근린형 재생 사업에 대한 견해를 들어 보자. 그의 지적은 도시재생에서 야기되는 젠트리피케이션의 폐해를 극복하려는 시각을 담고 있다.

◇

근린형 재생 사업은 경제, 사회, 환경 등의 모든 영역에서 지역의 사회적 가치를 키울 수 있는 패키지형 연계 사업의 역할을 충실히 수행할 수 있도록 설계되는 것이 타당하다. 근린형 재생은 예산의 통합, 주체

의 협력, 사업의 연계, 가치의 복합이라는 네 가지 원칙이 적용되어야 한다.

_도시재생사업단 엮음(2012), 《새로운 도시재생의 구상》, 한울아카데미

도시재생은 주로 지자체의 도시계획 정책으로 추진된다. 반면 젠트리피케이션은 도시재생 사업에서 벌어질 수 있는 현상, 개인이나 민간기업의 지역 개발 또는 부동산 투자로 야기되는 공간의 고급화 과정이자 결과로 볼 수 있다. '젠트리피케이션'이란 말은 영국의 사회학자 루스 글래스Ruth Glass가 1964년에 쓴 《런던: 변화의 양상London: Aspects of change》에서 처음 언급했다.

그는 이 책에서 런던의 빈민 지역 주택을 중산층 계급이 매입하여 고급화시키는 상황을 젠트리피케이션으로 정의했다(루스 글래스, 1964). 즉, 젠트리피케이션은 중간 계급의 주거 공간을 고급화하는 것을 의미한다. 달리 말하면 지역이 고급화되면서 기존 공간의 흔적이 지워지고 빈민 계층이 배제되는 상황을 가리킨다. 도심의 특정 장소, 특히 빈민 지역이나 저소득층 지역이 쇠락하면 부동산 개발업자들이 나서서 그곳을 세련된 장소로 개발하게 된다.

주로 도시에서 벌어지는 젠트리피케이션은 도시재생과 밀접한 관련이 있다. 기본적으로 젠트리피케이션과 도시재생은 상호 모순적인 관계이다. 도시재생은 어떤 면에서 젠트리피케이션 현상을 억제하는 공공 도시 정책으로 볼 수 있다. 그러나 다른 한편으로는 사업을 추진하는 과정에서 불가피하게 젠트리피케이션 현상이

나타난다. 도시재생은 도시의 경관과 과거의 흔적을 지우는 거대 개발 정책을 극복하기 위한 대안으로 인식되고 있다. 하지만 개발 정책이 불러오는 부동산 가치 상승을 억제하기란 사실상 어렵다.

　앞서 언급한 감천문화마을, 동피랑 벽화마을도 낙후된 주변 지역을 살리려는 선한 의도에서 시작되었다. 그렇다고 해도 문화적 재생 지역이 관광객들에게 인기를 얻게 되면 주변에 카페가 생기고, 미디어에 소개되어 부동산 가격이 급상승하는 것을 온전히 막기가 어렵다. 분명 도심과 예술이 어우러져 지역에 활력을 불어넣지만, 역으로 공간의 고급화를 촉발해 예술가들이 쫓겨나는 사례가 나타난다. 대표적인 사례가 최근 홍대-합정동-상수동 일대와 한남동 일대의 젠트리피케이션 과정이다.

　문화적 도시재생이 부동산 자본의 가치를 증식시키는 개발 논리에 하나의 대항마가 될 수 있지만, 그렇다고 마을 주민들의 삶을 문화적으로 풍족하게 하는 것은 아니다. 그러려면 마을 주민들의 일상에 초점을 맞춘 문화재생이 전제되어야 한다. 그렇지 않고 예술가들이 외지인처럼 마을에 와서 화려한 예술적 성취를 남기고 사라지고, 또 마을 곳곳을 여행객들의 포토존으로 만들어 버린다면 이 역시 또 다른 의미에서 예술로 인한 젠트리피케이션이 될 수 있다. 깡깡이예술마을은 특이한 사례라고 할 수 있다. 역사지리적 맥락과 무관하고, 주민들의 일상생활에서의 문화적 소외를 극복한 사례이기 때문이다.

깡깡이예술마을의 시작,
예술상상마을 사업에 선정

대평동 깡깡이마을은 원래 작은 바닷가 동네였다. 그러나 10개의 조선소와 철공소들이 들어서고 사람들이 모여들면서 번화해졌다. 한때 부산에서 가장 많은 다방과 찻집이 늘어선 동네였다. 밤이면 뱃사람들의 휴식처로 활기가 넘쳤던 마을이 1990년대 후반 IMF와 한일어업협정으로 어선을 감축하거나 폐선하면서 지역 경제가 흔들리기 시작했다. 조선소 일거리도 줄어들어 일을 찾아 다른 지방으로 이사 가는 사람들이 늘어났다. 인구가 급격히 감소하면서 병원 1개와 약국 2개도 없어지고 파출소도 문을 닫았다. 결국 대평동은 1998년에 남항동에 편입되었다.

2000년대의 대평동은 그야말로 도시 속의 농촌처럼 복지시설도 없는 낙후 지역으로 전락했다. 한때 수리조선업이 성행해 활력이 넘치던 곳이 시간이 지날수록 조선소가 문을 닫고 사람들이 떠나는 쓸쓸한 동네가 된 것이다.

그런 상황에서 2015년 부산시는 구도심과 낙후된 지역을 재생하기 위해 '예술상상마을' 공모 사업을 진행했다. 산복도로(산의 중턱을 지나는 도로)에 있는 감천문화마을의 성공에 힘입어 제2, 제3의 감천문화마을을 조성하려고 시작한 사업이다. 예술상상마을 공모 사업에 지원한 대부분의 단체들 역시 감천문화마을처럼 산복도로 주변의 장소를 선정하려 했다.

하지만 공모 사업에 참여한 플랜비는 부산의 고지대보다는 낙후된 부산 남항 지역에 관심을 두었다. 부산의 대표적인 남항이 영도구이고, 영도구 중에서 낙후된 수리조선업 공장이 밀집한 곳이 대평동 깡깡이마을이었다. 여기에는 감천문화마을과는 다른 방식의 문화적 도시재생을 하려는 의도가 담겨 있었다. 플랜비의 이승욱 대표의 이야기를 들어 보자.

◇

남항 지역은 부산 조선업의 배후 시설이 있는 곳이죠. 그러니까 물류창고가 많고, 중소형 선박을 만드는 조선소, 선박을 수리하는 각종 공장들이 즐비해 있습니다. 저희가 판단하기에는 항구도시의 원형을 그대로 간직한 곳이 바로 대평동 깡깡이마을입니다. 그래서 이곳에서 문화재생 사업을 해 보자 결심했습니다. 감천문화마을이 산을 오르는 사람들 이야기라면, 우리는 바다를 건너는 사람들 이야기를 해 보자는 것이죠. 전형적인 대규모 토목 방식의 재개발 재생 사업이 아닌 보존적 재생 사업을 하겠다는 것이 우리의 원칙이었습니다. 많은 단체들이 산복도로 2탄을 만들려고 할 때, 우리는 낙후된 항구도시 산업지대를 이야기하니까 차별화됐던 것 같습니다.

도시재생 사업을 시작하면 먼저 낙후된 폐건물을 매입한다. 그 건물을 예술인들이 사용하면서 마을에 창작소를 만들고, 공공미술 프로젝트를 진행하는 게 일반적이다. 그래서 예산을 지원하

는 정부나 지자체는 공공예산으로 어떤 건물을 사고, 얼마나 많은 예술가들이 참여하고, 어떤 예술 프로그램들을 가동하고, 관광객들은 얼마나 많이 오는가 하는 정량적인 성과를 강조한다.

그런데 깡깡이예술마을 사업은 예술가들이 만들어 내는 창작 결과물을 중시했다. 마을 주민들을 수동적인 주체로 만드는 재생사업에서 벗어나 건물과 같은 '하드웨어', 프로그램 중심의 '콘텐츠웨어', 주민자치 중심의 '휴먼웨어'를 균형 있게 조성하고자 노력했다. 플랜비는 예산의 3분의 1은 예술마을의 거점 공간을, 3분의 1은 예술창작물과 관련된 콘텐츠를, 나머지 3분의 1은 주민 들의 동아리 모임, 커뮤니티 형성, 문화 사랑방 운영에 할애했다.

이런 부분이 감천문화마을과의 큰 차이이다. 하드웨어, 콘텐츠웨어, 휴먼웨어에 균형 있게 예산을 투여한 것이다. 예술가 레지던스나 창작 공간 중심의 문화적 마을재생을 제쳐 두고 예술을 매개로 하되, 마을 주민들과 마을의 고유한 장소성이 잘 살아날 수 있도록 했다. 그리고 예술인은 조력자 역할로 한정했다.

깡깡이예술마을에는
어떤 것이 있나

2015년부터 5년간 진행된 깡깡이예술마을 조성 사업은 문화예술을 통해 지역에 새로운 활력을 불어넣는 도시재생 프로젝트로, 문화예술인들의 창의적인 아이디

어를 바탕으로 공공기관이 협력해 추진했다. 이 예술마을 조성 사업에는 사라진 뱃길을 다시 잇는 영도 도선 복원 프로젝트, 벤치와 가로등, 벽화와 쌈지공원을 예술가들과 함께 조성한 공공 프로젝트가 포함되었다. 마을의 역사와 이야기를 수집해 출판을 하고, 전시를 위한 마을박물관 프로젝트와 다양한 커뮤니티 프로그램도 진행하고 있다. 대표적인 공간과 프로그램을 소개하면 다음과 같다.

첫 번째, 깡깡이 생활문화센터(이하 센터)이다. 센터는 과거에 대평동 동사무소가 있던 자리에 들어섰다. 이곳은 일제강점기 때 일본 사찰 서본원사西本願寺가 있던 자리였는데, 1950년대에 대평동 주민들이 돈을 모아 이 일대 약 300평을 불하받았다. 이후 1층은 영도 최초의 유치원인 대평유치원으로, 2층은 대평마을회 사무실로 사용했다. 2015년 유치원이 원생이 줄어들어 문을 닫은 후 터만 남았다.

센터는 깡깡이예술마을사업단 사무실과 주민 커뮤니티 공간이 필요해 사업 초기에 만들어졌다. 1차로 구 대평동 동사무소 건물을 리모델링해 2층에 깡깡이예술마을사업단 사무실, 주민 동아리 연습실 등을 조성했다. 2차로 대평마을회관 건물을 리모델링해 1층은 마을 다방과 공동체 부엌, 2층은 마을박물관, 마을회 사무실 등 주민들의 커뮤니티 공간이자 방문객들의 안내 거점으로 만들었다.

두 번째, 깡깡이 마을공작소이다. 일제강점기 때 일본인이 다수 거주했던 대평동에는 일본식 건물이 많았다. 그러나 해방 이후 많은 건물이 개조되면서 온전히 남아 있는 적산가옥은 거의 없었

❶ 깡깡이 생활문화센터는 주민들의 커뮤니티 공간이자 방문객들의 안내 거점이다.

❷ ❸ 센터 1층에는 마을 다방과 공동체 부엌, 2층에는 마을박물관, 마을회 사무실 등이 있다.

❹ 대평동 마을회 현판. 화사한 꽃과 새 그림이 새겨진 현판이 방문객을 맞이한다.

다. 공작소 용도로 매입한 건물은 1952년 신축된 적산가옥 형태의 2층 목조 건물이다. 이후 콘크리트 벽을 추가하는 등의 방식으로 두 차례 이상 증·개축했다. 건물 1층은 선박 엔진을 수리하던 '광진선박'으로, 2층은 주거용으로 사용되었다. 특히 2층 천장과 일부 벽체에는 적산가옥의 흔적을 볼 수 있는 구조가 그대로 남아 있었다.

깡깡이 마을공작소는 공업사가 밀집한 곳에 있어 방문객들이 거리에서 수리조선소와 공업사를 둘러보고 직접 제작도 해 보는 체험 공간으로 계획됐다. 건물은 리모델링 전에 건축팀에서 적산가옥으로 보존 가치가 있는지, 보존 전문가와 면밀히 조사하고 진행했다. 그 후 2층 적산가옥 목조 구조만 그대로 보존해 리모델링했다. 1층은 체험실과 전시실, 2층은 사무실로 조성했다.

세 번째, 신기한 선박체험관이다. 영도대교를 지나 깡깡이마을로 진입하는 초입에 일제강점기에 만들어진 물양장이 있다. 이곳은 소형 선박들이 접안하는 간이 부두 시설이다. 물양장에 빽빽하게 정박한 선박들을 바라보며 걷다 보면 항구도시 부산의 매력에 빠지게 된다. 살아 있는 선박 박물관이라 할 수 있는 대평동 물양장에서 가장 흔히 볼 수 있는 선박은 다른 배를 끌거나 밀어서 움직이는 예인선이다.

선박체험관은 문화체육관광부의 산업 관광 활성화 사업과 연계한 거점 공간으로, 41톤급 선박을 중고로 구청에서 매입하고 안전 검사와 수리를 거쳐 리모델링했다. 선박체험관에서는 당시 운행했던 배 안팎을 체험할 수 있나. 더욱이 관람객의 동작에 따라 소

리와 조명이 변하는 작품을 설치해 공감각적인 예술 체험을 할 수 있도록 했다. 선착장에는 선박을 매어 두는 기둥인 계선주와 안전 난간을 새롭게 만들고 조경 전문 작가가 참여해 플로팅 가든으로 꾸몄다.

네 번째, 깡깡이 유람선이다. 영도와 부산 원도심을 오가는 나룻배는 1895년경 주민들이 자발적으로 만들었다. 그런데 점점 이용객이 많아지면서 1901년 이후에는 일본인들이 디젤 엔진을 단 통통배를 운영하기도 했다. 1930년대 영도 인구는 2만 명 수준이었는데, 도선의 이용객 수는 대략 1만 명 정도였다고 한다. 도선은 영도대교 건립 후에도 꾸준히 운행했다. 영도에서 버스로 30분 이상 걸리는 남포동, 충무동까지 5분 만에 갈 수 있게 해 주는 편리한 교통수단이었기 때문이다. 영도 도선은 2000년대 이후 점점 이용객이 줄어들어 2009년 도선장 폐업과 함께 사라졌다.

깡깡이 유람선(영도 도선 복원) 프로젝트는 오랜 역사를 지닌 영도 도선을 복원해 해상 관광 특화 상품으로 개발하려던 것이었다. 그러나 도선의 안전 문제, 관련 법령 및 행정상의 어려움으로 남항 일대를 둘러보는 유선 사업으로 변경했다. 깡깡이 유람선은 대평동 옛 도선장에서 출발해 수리조선소와 남항 일대를 둘러보는 코스로 운행된다. 최대 34명이 승선할 수 있는 소규모 유람선이다. 선박은 유선 허가 조건, 용선 계약 등을 고려해 남항 일대에서 운영 경험이 많은 선박으로 추진했다. 선박의 외관은 태국의 그라피티 작가와 협업해 강렬한 색상과 패턴으로 독특함을 더했다.

❶ ❷ 선박체험관 모습. 선착
장에는 선박을 매어 두
는 기둥인 계선주와 안
전 난간을 새롭게 만들
고 조경 전문 작가가
참여해 플로팅 가든으
로 꾸몄다.

❸ ❹ 더욱 입체적인 체험을
위해 관람객의 동작에
따라 소리와 조명이 변
하는 작품을 설치해 공
감각적인 예술 체험을
할 수 있도록 했다.

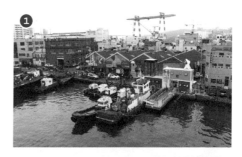

❯ 깡깡이 유람선은 대평동 옛 도선장에서 출발해 수리조선소와 남항 일대를 둘러보는 코스로 운행된다.

　다섯 번째, 깡깡이 마을박물관이다. 깡깡이마을은 우리나라 최초의 근대식 조선소인 다나카 조선소, 깡깡이 아지매 같은 풍부한 역사, 산업, 생활문화 자원을 간직하고 있는 곳이다. 마을박물관 프로젝트는 그 자체로 살아 있는 마을박물관을 만드는 것이 목표이다. 깡깡이 마을박물관 프로젝트 역시 마을의 오래된 역사를 기록하고 지역 문화의 가치를 재조명해 대중적으로 확산하고자 했다. 깡깡이마을의 역사, 지리, 사회, 생활문화를 조사한 자료를 바탕으로 대중서를 발간하고, 예술가들과 함께 마을을 재해석한 음악, 만화, 영상 등 대중적인 문화 콘텐츠를 제작했다. 또한 방문객들이 상시로 체험할 수 있도록 마을박물관과 마을 다방, 안내센터, 깡깡이 유람선 등에 전시했다.

　여섯 번째, 대평동 공공예술 프로젝트이다. 깡깡이마을은 8개의 수리조선소를 비롯해 260여 개의 공장과 부품업체들이 밀집한

준공업, 상업 지역이다. 그로 인해 주민을 위한 버스정류장 벤치, 공원 등의 휴게공간, 가로등과 같은 편의 시설이 매우 부족한 편이다. 공공미술 프로젝트는 마을에 필요한 이런 시설을 예술가들이 창의력을 발휘하여 설치해 생활환경을 개선하는 것이다. 이와 동시에 소리, 빛, 바람, 색채 등 다양한 매체와 요소를 활용해 깡깡이 마을의 정체성, 환경적 특성을 반영한 작품들을 만들어 독특한 마을 경관을 조성한다.

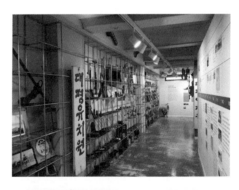

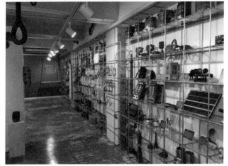

❯ 깡깡이 마을박물관은 깡깡이마을의 오래된 역사를 기록하고 지역 문화의 가치를 재조명해 대중적으로 확산하는 역할을 맡고 있다.

❶ 대평동 공공미술 프로
젝트의 일환인 페인팅
시티. 마을 곳곳에는
기발한 벽화가 많다.

❷ '사운드 브리어 메우
치'(정만영). 바로 옆
공중 전화기에서는 깡
깡이 소리를 들을 수
있다.

　　일곱 번째, 주민자치 문화사랑방과 주민동아리이다. 문화사랑
방은 대평동 마을회를 중심으로 한 지역 주민과 기획자, 예술가, 행
정 등 다양한 주체들이 소통하고 교류하는 장으로, 깡깡이예술마
을 조성 사업의 공감대를 형성하고 주체적인 참여를 이끌어 내는
역할을 한다.

생업과 생활이 공존하는
깡깡이예술마을의 정체성

　　　　　　　　　대평동 깡깡이마을이 예술마을로 바뀌었다고 해서 크게 달라진 것은 아니다. 여전히 선박 수리를 위해 크고 작은 공장들이 가동되고 있고, 주거지와 일터가 하나의 장소로 남아 있다. 예술마을이지만 예술가들을 위한 번듯한 창작 공간도 없고, 원 거주지 형태와 다른 독특한 예술적 재현도 눈에 띄지 않는다. 예술 창작 공간은 마을의 정체성을 훼손하지 않을 정도로 작게 숨어 있다. 그나마 오래된 아파트 벽에 독일 출신 그라피티 작가인 헨드릭 바이키르히가 그린 〈우리 모두의 어머니〉란 대형 벽화가 눈에 들어온다.

　　깡깡이예술마을은 대평동의 삶과 노동의 오랜 유산을 지워 버리지 않고 그 시공간을 그대로 유지한 채 살아가고 있다. 19세기 말 우리나라 최초의 근대식 조선소가 세워졌던 영도 대평동, 근대 조선 산업의 발생지로서 다양한 산업 유산과 해양 생활문화 자원을 간직한 대평동은 예술마을이 되었다고 해서 정체성이 바뀌지는 않았다. 녹슨 배의 표면을 벗겨 내는 망치질 소리에서 유래해 깡깡이마을이란 별칭으로 불리는 깡깡이예술마을, 바다를 터전으로 살아가는 항구도시 부산 사람들의 역동적인 삶과 독특한 산업 현장을 만날 수 있는 곳이다.

◇

나는 내 자신을 너무나도 사랑한다. 내가 나를 아끼지 않으면 누가 나를 아껴 주겠는가. 세상살이가 힘겨울 때나 기쁠 때에도 나를 먼저 생각한다. 나이 들어 늙었다고 생각한 적은 한 번도 없다. 항상 17세의 소녀로 살고 있다. 나의 정신 건강과 발전을 위해 열심히 공부하며 내

스스로 도전할 것이다. 내 자신의 건강에 신경 쓰며 희망찬 내일을 위해 살아갈 것이다.

_깡깡이예술마을사업단(2019),
《부끄러버서 할 말도 없는데-깡깡이 어르신들의 인생 여행기》, 호밀밭

1943년 영도 대평동에서 태어나 1965년에 결혼하고, 2016년 남편이 세상을 떠나고 지금까지 혼자 이곳을 지키고 있는 김길자 할머니의 인생 이야기. 김 할머니의 이야기처럼 예술마을은 어떤 특별한 곳이라기보다는 자기 자신을 사랑하고 이웃을 돌아보며 더불어 행복하게 사는 곳이 아닐까.

예술마을은 신뢰와 우정, 환대를 바탕으로 하는
치유와 회복, 안전의 공동체이다.

_성북문화재단 문화사업부장 권경우

예술마을은 삶이 문화가 되고 예술이 일상이 되는
우정과 연대의 공동체이다.

_공유성북원탁회의 운영위원 하장호

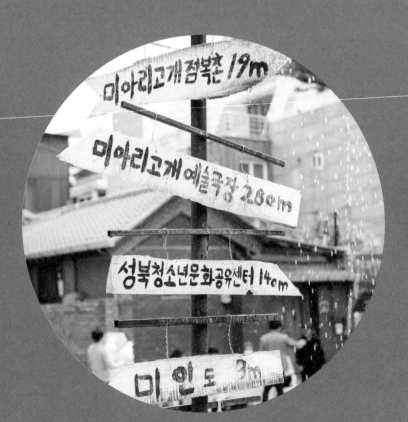

공유를 위한 협치와 협력,
도심 속 예술인의
창작·삶 네트워크
성북예술마을

성북구는 마포구에 이어 서울에서 예술인들이 두 번째로 많이 사는 곳이다. 대학로 연극인들이 많이 살고 있기도 하고, 이곳에 있는 한국예술종합학교, 국민대, 성신여대, 동덕여대 등의 대학에서 예술을 전공하는 대학생이 많이 살고 있기 때문이기도 하다. 이곳에 사는 예술인들은 자신이 사는 마을에 대해서도 관심이 많다. 그들은 마을 민주주의 운동에 적극적으로 참여할뿐더러 마을을 변화시키는 일에도 적극적이다.

그 저력은 무엇일까? 성북예술마을 만들기에 열성적인 마을 주민이자 문화기획자인 하장호는 예술인과 마을 주민을 구분하지

않는 데서 시작한다고 말한다.

◇

'내가 예술가로 활동하긴 하지만 동시에 이 지역에 사는데, 왜 항상 지역 주민 따로 예술인 따로 표현될까?' '우리를 왜 지역 주민이라고 부르지 않을까?' 늘 의문을 가졌습니다. 내가 예술활동을 하기 때문에 지역에서 뭔가를 할 수 있는 것이 아니죠. 기존의 지역 주민들이 하는 활동에 같이 참여해 예술인이라는 직업을 가진 시민으로서 할 수 있는 일을 하겠다는 관점으로 예술마을에 접근했어요.

우리는 나무와 닮았다

성북구에 사는 예술인들은 마을의 민주주의 운동에 적극적으로 참여한 사례가 매우 많다. 그중 두 가지 일화를 이야기해 보려고 한다. 지하철 4호선 한성대역에서 성북동으로 올라가는 길에 중앙분리대 역할을 하는 플라타너스가 있다. 수령이 70년이 된 플라타너스는 집과 가게로 빽빽하게 채워진 이 도로 주변의 삭막한 분위기를 그나마 녹색의 정취로 바꾸어 준다.

2010년 이후 한성대에서 성북동으로 가는 길에 카페와 음식점들이 많이 생기면서 젠트리피케이션의 징조가 보였다. 땅값이 순식간에 2.5배가 오르고, 이곳저곳에 대한민국을 대표하는 프랜차이즈 상점들이 들어선다는 소문이 돌았다. 2015년 당시 필자는 성북구창조문화도시위원회 위원장으로 활동했다. 매달 위원회에서 회의를 할 때 많은

위원이 성북동 젠트리피케이션 현상에 우려를 표하곤 했다. 그러던 2016년 8월, 갑자기 구청 직원들이 도로를 막고 플라타너스를 베기 시작했다. 유동 인구가 많아 교통 체증이 심해지자 벌인 일이었다. 주민들의 민원이 많자 구청 교통과에서는 나무 6그루를 베고 이곳에 유턴 공간을 만들려고 했다.

그때 마침 나무를 베고 있는 현장을 지나가던 '공유성북원탁회의'의 멤버 한 명이 단톡방에 이 상황을 급하게 알렸다. 예술인들

❶ 2016년 8월, 구청에서는 교통 체증이 심해지자 플라타너스를 벴다.

❷ 2022년 9월의 모습이다. 예술인들이 동네 주민이 되어 플라타너스를 살렸다.

은 재빨리 현장으로 달려가 나무를 베는 일을 중단하라고 요구했다. 다행히 성북구청장의 지시로 나무는 2그루만 베인 채 공사가 중단됐다. 예술인들은 곧장 대응팀을 꾸려 나무를 정말 베어야 했는지, 주민의 동의를 거쳤는지 따졌다. 일부 예술인들은 종이로 꽃과 잎을 만들어 '아직 나무는 죽지 않았다', '우리 나무랑 같이 살아요'라는 문구를 써서 잘린 나무의 밑동에 붙이는 퍼포먼스를 했다.

예술인들이 중심이 되어 마을 주민을 대상으로 서명운동을 시작했다. 불과 2시간 만에 300여 명이 뜻을 모았다. 성북구청은 나중에 사과를 했고, 나머지 플라타너스를 지킬 수 있었다. 인근 나폴레옹과자점 때문에 발생한 교통 체증도 나무를 자르지 않고 주민들의 자발적인 노력으로 해결할 수 있었다. 1년이 지난 2019년 여름에 신기하게도 잘린 나무 밑동에서 하나둘 잎이 돋아나고 나중에 잎이 더욱 무성해졌다. 예술인들이 동네 주민이 되어 플라타너스를 살린 것이다. 플라타너스를 지킨 예술인의 이야기는 나중에 〈우리는 나무와 닮았다〉라는 다큐멘터리로 제작되었다(공유성북원탁회의, 2020).

주민들의 자율적인
생활예술공간을 지키다

성북구에는 동대문 의류 상가에 납품하는 작은 하청 업체들이 많다. 동대문 의류 상가의 하청 공장

들은 의류 상가에서 가까운 창신동과 숭의동에 밀집해 있지만, 그보다 더 영세한 업체들은 장위동과 석관동에 있다. 주로 옷 단추와 지퍼, 장신구를 만드는 오래된 업체이다. 성북구는 이른바 '오바로꾸' 공장에서 오랫동안 작업한 장인들과 힘을 합쳐 동네 상권을 활성화하는 방안을 고민했다.

고민 끝에 손재주 좋은 장인들을 강사로 초대해 주민들에게 생활용품을 만드는 법 등을 가르치면 좋겠다는 생각을 했다. 성북구와 '성북구 창조문화도시위원회'가 오랜 논의 끝에 석관동 한국예술종합학교 근처에 '돌곶이생활예술문화센터'를 만들기로 결정했다. 센터가 출범하자마자 마을 주민들의 호응이 높아 생활예술 분야의 다양한 문화활동이 펼쳐졌다. 한국예술종합학교 학생들도 이 센터에 관심을 가지고 직접 예술교육과 프로젝트에 참여하기도 했다.

그런데 2019년 초 기존 위탁운영기관을 변경하는 과정에서 예술인들의 자발적인 협치가 무산될 위기에 처하자, 지역 예술가들뿐만 아니라 주민들이 센터의 정체성과 자율성을 지키자는 운동을 전개했다. 예술인들은 그동안 센터에서 다양한 활동을 한 주민들, 한국예술종합학교 학생들과 연대해 센터의 자율성을 요구하는 집단 퍼포먼스를 벌였다. 이렇게 반대 여론이 거세지는 과정에서 센터는 성북문화재단에서 위탁운영하는 것으로 하되, 운영위원회를 통한 정체성과 자율성을 확보하는 방향으로 결정되었다.

예술과 공존하고, 이웃과 공유하고, 삶과 문화가 순환하는 도시

성북구에 사는 예술인들은 마을 주민이기도 한 만큼 동네의 변화에 민감할 수밖에 없다. 동네의 오래된 건물을 부수고 대규모 아파트 단지가 들어서는 모습을 지켜보면서 마을을 부동산 투기로부터 지키고, 창의적으로 서서히 바꿀 수 있는 일이 무엇일까 고민하는 시간이 늘어났다.

성북구 예술인들이 동네 여기저기에 예술마을을 만들려는 것도 자신이 거주하는 동네를 지키기 위해서이다. 어찌 보면 생존과 공존의 문제이다. 도시 젠트리피케이션의 강력한 개발 논리에 굴복해 무기력하게 있지 말고, 그 대안으로 활력 있는 마을을 만들려는 의지와 열정이 성북예술마을의 첫걸음이다.

성북구에서는 삶을 전환하고 사회적 변화를 이끌어 내기 위한 정책과 시민활동이 다른 어느 지역보다 활발하게 진행(공유성북원탁회의, 2020)되고 있다. 마을 민주주의, 협치(거버넌스), 사회적 경제, 아동 친화 도시, 마을학교 등이 그것이다. 성북구 동네마다 예술인 마을 모임들이 활발하게 만들어졌다. 정릉동의 '축제마당 재밌당', 성북동의 '모모모', 삼선동의 '삼선슬리퍼', 월곡동의 '종종걸음', 석관동의 '돌고돌아', 장위동의 '개구장위들', 월곡동의 '개운산 동네탐방', 월곡동·장위동·석관동 연합모임 '월장석친구들', 종암동의 '종종걸음', 동선동 미아리고개의 '아름다운 미아리고개친구들' 등이 대표적이다.

◉ 예술인과 주민이 공
존하고, 자원과 제도
를 공유하며, 마을과
마을이 순환하는 것
이 문화도시 성북이
꿈꾸는 미래이다.

이런 모임들은 나중에 예술마을을 만드는 발판이 되었다. 성북구는 이를 바탕으로 문화체육관광부의 법정 문화도시 사업에 지원해 예비 문화도시로 선정됐다. '삶과 문화의 순환 도시'를 표방한 성북은 '공존', '공유', '순환'을 중요한 세 가지 키워드로 설정했다. '예술과 공존하고, 이웃과 공유하고, 삶과 문화가 순환하는 도시'가 문화도시 성북의 비전이다.

여기서 '공존'은 성북이라는 동네에서 예술인과 마을 주민이 새로운 삶의 관계를 상상하고 실험하는 것을 의미한다. '공유'는 행정과 주민이 분리되지 않고, 새로운 협력 체계를 만들어 조직과 예산, 제도의 경계와 장벽을 허무는 것을 목표로 한다. '순환'은 일상생활 속에서 문화와 예술이 만날 수 있도록 성북이 가진 다양한 문화자원을 연결하고 재구성하며, 성북구에 사는 예술인과 성북구 안에 형성된 예술마을을 서로 연결하는 것을 말한다.

예술인과 주민이 공존하고, 자원과 제도를 공유하며, 마을과 마을이 순환하는 것이 문화도시 성북이 꿈꾸는 미래이다. 문화도시 성북의 구체적인 사업을 살펴보면 이러한 세 가지 키워드가 중시되고 있음을 알 수 있다.

문화도시 성북이 추진하는 사업들은 일상에 문화와 예술이 잘 스며들 수 있도록 사람과 자원을 연결하는 '문화예술 생태계' 구축을 중요하게 생각한다. 그 생태계를 지속가능하게 만드는 핵심 주체가 예술인이다. 예술인은 문화도시 성북의 주체이고, 예술마을은 그 거점이다. 성북구는 예술인과 주민의 구분이 필요 없을 정

도로 예술인이 많다. 서울의 자치단체 중에서 성북구만큼 예술인이 각 동네에 퍼져 있으면서, 다양한 형태의 예술마을 만들기에 적극적으로 참여한 사례를 찾아보기가 어렵다.

그렇다면 예술인과 예술마을은 어떻게 의제를 공유하고 자원을 순환할까? 성북구 예술인들을 하나로 연결하는 '공유성북원탁회의'가 그 중심에 있다.

공유와 원탁, 예술인들의 마을 공론장
공유성북원탁회의

공유성북원탁회의(이하 공탁)는 '성북구에서 활동하는 사람(모임, 단체)들 사이에 호혜와 우정의 관계망을 형성하고, 이를 기반으로 지역문화 생태계의 공존과 협력을 위해 더불어 활동하는 커뮤니티'(이원재, 2018)로 정의할 수 있다. 공탁은 2014년 성북구에 거주하는 예술인들의 자발적인 제안으로 시작됐다. 현재는 20여 명의 운영위원과 100여 명의 워킹그룹 활동가, 30여 명의 기관 관계자, 150여 명의 마을 주민이 참여하고 있다. 모든 회원이 예술인으로 구성된 것은 아니지만, 상당수 구성원이 문화예술계에 종사하는 사람들이다. 기초 지자체의 자율적인 시민 조직 중에서 이렇게 많은 예술인이 참여한 사례는 없다.

공탁이 문화예술계에서 주목받은 이유는 두 가지이다. 하나는 많은 예술인이 문화예술과 관련한 이해관계를 떠나 자신이 사

는 지역의 현안에 집단적이고 적극적으로 참여했다는 점이다. 또한 구성원 전원이 참여해 제비뽑기로 공동 운영위원장을 선임하는 특별한 운영 방식을 도입했다. 지역 공동체로의 몰입, 책임, 권한에서 평등한 민주적 운영 절차는 공유문화의 본래 취지에 잘 맞는다.

이 조직의 이름에서 '공유'와 '원탁'이라는 단어가 눈에 들어온다. '공유'는 요즘 예술계에서 많이 관심 갖는 '코먼스commons'라는 말로 누구든, 어떤 것이든 특정한 개인과 집단이 소유하지 않고 공동으로 운영한다는 뜻이다. '원탁'은 의사결정 과정에서 위계를 두지 않고 평등하게 결정한다는 의미이다. '공유'가 일과 자원의 평등한 분배를 의미한다면, '원탁'은 일의 진행 과정과 책임에 평등한 권한을 부여하는 것을 뜻한다. 공탁은 일을 결정하고 책임과 권한을 부여하며, 그 과정과 결과를 공유하는 데도 평등한 관계를 유지하는 것이 가장 중요한 원칙이다.

코먼스는 "자원 이용의 공동체가 그 공동체의 규칙과 규범에 따라 운영되는 것"(데이비드 볼리어, 2015)을 말한다. 코먼스의 역사적 시점이 되는 산업자본주의 이전의 코먼스 개념은 토지 공유에 해당하지만, 지금은 물리적인 토지나 건물뿐만 아니라 무형의 문화 창조물이나 디지털 자산도 포함한다. 따라서 코먼스는 어떤 면에서는 삶의 공동체를 지향하는 가치와 태도라고 정의할 수도 있다. 코먼스는 신자유주의 체제가 강화되면서 사적 소유와 지식 재산권의 배타적 독점이 강화되자 중요한 개념이 되었다. 특히 디지털 기술사회에서 온라인 소프트웨어 프로그램을 한두 글로벌 기업

이 독점하자, 이용자가 막대한 비용을 부담하는 공공 이용의 위기가 가중됐다.

더욱이 정부와 지자체가 운영하는 공적인 영역에서조차 시민들의 이용 권한이 제한되고, 관료들의 전유물로 악용되는 경우가 늘었다. 그로 인해 시민들은 사적인 것과 공적인 것을 모두 불신하기에 이르렀다. 코먼스는 '사적인 소유'와 '공적인 통제'를 벗어나 누구의 소유도 아닌 모두의 소유로 공동 관리하는 요구에 부응하는 개념이라 할 수 있다.

도시에 사는 예술인들에게 코먼스는 매우 중요한 개념이다. 특히 가난한 예술인들은 거주 공간, 창작 공간을 모두 개인적으로 소유할 재산이 없다. 어렵게 창작활동을 할 수 있는 안정적인 공간을 마련해도, 젠트리피케이션으로 빚어지는 비싼 임대료를 감당하지 못해 교외로 밀려난다. 독립적인 성향이 강한 예술인은 한편으로 정서적 외로움을 겪기도 한다. 따라서 물리적, 정서적으로 함께 거주하고 창작할 수 있는 공동의 공간, 공동의 의사소통, 공동의 집단이 형성된다면 예술인에게는 새로운 환경이 마련되는 것이다.

◇

먼저 공유성북원탁회의를 처음 제안했을 때, '성북지역문화생태계의 지속가능한 발전을 위한 공유지'가 필요하다고 판단했다. 지역 문화예술 커뮤니티가 서로 소통하고 네트워킹하며 공동 작업할 수 있는 지역 환경을 설계하고 조성하는 것이 그 어떤 문화예술 행사나 지원 사

업(공모 사업)보다 중요하다고 생각했다. 지역 문화의 다양성, 공공성 등이 확장될 수 있는 창의적이고 자율적인 공유지가 지역 내에 존재해야 문화와 예술이 숨 쉴 수 있다고 확신했기 때문이다.

_이원재(2018), 《성북친구들: 거버넌스의 기술》, 성북문화재단

공탁은 서로 다른 분야에서 활동하던 예술인들이 지역을 기반으로 마을에 문화적 활력을 불어넣고 마을 공통의 이익을 위한 공론장을 만들기 위해 결성됐다. 지역에 뿌리내리는 예술인들이 자신이 사는 곳에서 외롭지 않고 행복하게 살고 싶은 마음이 공감을 얻으며 시작했다. 특히 극장이 많은 대학로에 이웃한 성북 지역에는 연극인들이 많이 산다. 목소리를 내는 데 주저함이 없는 이들은 공탁이라는 만남의 장에서 서로의 안부를 확인하고, 우정과 환대의 문화를 만들어 가고 있다(공유성북원탁회의, 2020).

공동자원을 함께 이용하고 가꾸기 위한
자율적 규칙

2014년 설립 이래 공탁은 공간 공유, 재생, 지역 축제, 예술마을 만들기, 동네 문화예술 교육, 사회적 경제 활동을 벌였다. 공탁은 다양한 프로젝트를 실행하기 위해 몇 가지 방향을 정했다. 제대로 된 문화 협치를 실행하는 민간 네트워크와 제도적 기반 마련, 지역 내 사람과 자원으로 만드는 의제

개발과 연구, 지역 주민과 예술인이 함께 만드는 문화재생, 문화 민주주의와 마을 민주주의를 실천하는 지역 주체 성장, 지속적인 활동을 위한 예술인의 사회적 경제 활동 활성화가 공탁의 핵심 방향이다.

호혜성으로 연결된 공간을 만드는 활동을 통해 공탁은 도시 코먼스를 형성해 가고 있다. 공동자원을 함께 이용하고 가꿀 수 있도록 자율적 규칙을 정하는 등이 그것이다. 각자의 책임을 다해 만들어 가는 과정이 공탁의 코먼스 형성의 핵심이다(공유성북원탁회의, 2018). 공탁은 이러한 노력을 인정받아 2018년 세계지방정부연합UCLG이 수여하는 국제문화상을 수상했다. 선정위원회는 '공유성북원탁회의는 민관 협력 거버넌스를 조직해 문화 민주주의와 문화 협치를 실행해 왔다. 이는 지속가능한 도시를 위한 문화정책의 중요하고도 완벽한 사례'라고 평가했다.

국제기구에서도 인정한 공탁의 협치와 협력적인 태도는 성북 예술마을 만들기의 밑거름이 된다. 공탁은 성북예술마을의 심장과 같다. 공탁은 예술마을의 베이스캠프로서 공유와 협치와 협력으로 자원을 공급하고 사람을 파견하며, 일상을 재미있게 설계하고자 한다. 공탁은 성북예술마을의 필요조건이며, 예술마을은 공탁의 충분조건이라 할 수 있다. 이제 성북구 예술인들이 만든 예술마을 중에서 대표적인 세 곳을 거점 문화 공간 중심으로 얘기하겠다.

미아리 예술마을의 거점,
미인도

성북구 미아리고개에는 점집이 많기로 유명하다. 점을 보러 오는 사람들 말고는 미아리고갯길을 방문하는 일이 드물고, 고개를 잇는 고가도로 때문에 양측 통행이 불편해 평소에도 사람들이 많이 다니지 않는다. 고가도로가 동선동의 좌우를 갈라놓아 그곳을 가려면 고가 하부에 있는 굴다리를 통과하는 방법밖에 없다. 이 굴다리 입구에 미화원들이 청소도구를 보관하는 창고가 있다. 평소에 청소도구들이 밖에 내버려져 있기도 하고, 쓰레기 냄새 때문에 시민들이 기피하는 곳이었다.

성북구에 사는 건축가 만평(예명)은 이 공간에 주목했다. 평소에 아무도 관심을 보이지 않던 곳을 새로운 재생공간으로 바꾸고 싶었다. 그래서 공탁에서 만난 친구들과 2015년에 '아름다운 미아리고개 친구들(아미고)'을 결성해 미아고가를 중심으로 예술마을 만들기 프로젝트를 시작했다.

그런데 막상 예술마을의 거점 공간인 '미인도'를 만들어 놓고 나니 이곳을 누가 어떻게 운영할 것인가가 문제였다. 성북구나 성북문화재단이 직접 운영하기에는 공간의 특성이나 규모가 적절하지 않았고, 처음부터 어떠한 지원 사업이나 공간 운영도 맡지 않겠다고 결정했던 공탁이 직접 맡아서 운영할 수도 없었다. 공탁과 아미고 내부에서 오랜 논의 끝에 관리는 미인도에서 가장 가까운 공공기관인 성북청소년문화공유센터가 맡고, 공간 활성화 프로그램

개발이나 공간의 정체성을 만들어 가는 사업은 '미아리고개 예술마을 만들기(미예마)' 워킹그룹이 담당하기로 했다. 미예마는 나중에 사회적 기업인 '고개엔마을' 협동조합으로 전환하여 지금까지 미인도를 맡아 운영하고 있다.

미인도가 처음 만들어졌을 때 마을 주민들이 그다지 호의적이지 않았다. 예술인들을 외지인으로 생각했고, 그들이 하는 예술 프로그램들도 친숙하지 않았다. 그러나 예술인들이 주말마다 미인도

❶ '미인도'는 미아리 예술마을의 거점 공간이다.

❷ '아름다운 미아리고개 친구들(아미고)'을 결성해 미아고가를 중심으로 예술마을 만들기 프로젝트를 시작했다.

앞에서 마을 장터를 열고 어린이를 위한 놀이 프로그램을 진행하며, 내부에서는 전시와 공연 프로그램들이 이어지자 마을 주민들의 시선도 바뀌기 시작했다. 밤이 되면 우범 지역으로 걱정했던 곳이 문화와 예술이 살아 숨 쉬는 장소가 되었다. 이제 미인도 주변의 치안도 좋아지고 예쁜 카페도 생겨나 마을재생을 추진하는 다른 지자체에서도 방문이 늘고 있다.

미아리 예술마을의 거점인 미인도 공간은 크지도 않고 고급스러운 시설도 없다. 단지 고가 하부에 버려져 있던 작은 공간을 재생하여 소박하게 문화공간으로 바꾸었을 뿐이다. 지금도 미인도 내부에 들어가면 전시를 위한 칸막이 시설과 공연에 필요한 기본 조명, 무대와 객석을 자연스럽게 구분하는 바닥밖에 없다.

음향시설이나 기타 부대시설도 고개엔마을 협동조합의 재산이다. 연간 예산도 많지 않아서 비용이 많이 드는 사업도 하기 쉽지 않다. 그 대신 운영은 자율적이다. 구청에서도 거의 간섭을 하지 않고, 사전에 신청하면 누구나 공간을 무료로 사용할 수 있다. 운영을 맡은 협동조합도 이 공간에서 수익을 내려고 벌이는 일이 없다.

그러나 미인도를 예술마을 정체성의 관점에서 주목해야 하는 이유는 따로 있다. 공간의 규모와 상관없이 공유문화의 중요한 실천 사례이기 때문이다. 누구의 소유가 아닌 '공유지'로서의 미인도, 공동 운영 방식을 통해 협치를 실현하고자 한 공유 운영 주체, 그리고 마을 주민의 필요와 예술인의 헌신이 연계된 공유 활동은 공간, 주체, 활동이라는 예술마을의 요소들을 제대로 살리고 있다. 성북문

❶ 주말마다 미인도 앞에서 마을 장터를 열고, 어린이를 위한 놀이 프로그램도 진행한다.

❷ 미인도 주변의 치안도 좋아지고 예쁜 카페도 생겨나 마을재생을 추진하는 다른 지자체에서도 방문이 늘고 있다.

화재단 권경우 문화사업부장의 설명을 들어 보자.

저희는 공간, 주체, 활동 세 가지를 묶어서 미아리 예술마을을 기획했습니다. 이 세 가지 요소를 잘 연계할 수 있다고 판단한 곳이 정릉동하

고 미아리고개입니다. 다른 예술마을을 조성할 때도 이걸 염두에 두고 계속해서 구조를 짰어요. 미인도도 민간이 주도하되 공공의 가치와 지역의 정체성을 담아내는 일련의 과정을 공식화하는 첫 번째 사례로 보았습니다. 공간의 특성상 예산과 인력, 그리고 활성화의 측면 등을 고려할 때 '민관 공동운영'이 가장 적합한 방식이라고 생각했습니다. 공동운영 방식은 단순한 위탁 또는 공간 운영을 위한 협의 구조에 민간 주체들이 참여하는 수준을 넘어서는 것을 의미합니다.

삼태기 예술마을의 거점,
천장산 우화극장

천장산 우화극장도 성북구청과 지역 예술인들이 힘을 모아 만든 곳이다. 천장산 우화극장은 성북구에서 가장 큰 성북정보도서관 지하 1층에 있다. 원래 이곳은 컨벤션 홀로 사용됐는데, 도서관 지형상 접근하기가 어려워 거의 방치된 공간이었다. 도서관의 관리자인 성북문화재단은 이 공간을 활성화할 수 있는 방안을 궁리했다. 그때 도서관이 위치한 월곡동 삼태기마을에 있는 '서울괴담'이라는 극단과 지역 연극인들, 공단이 상의한 끝에 지하 1층을 연극인의 문화공간으로 재생하기로 결정했다.

월곡동, 장위동, 석관동에 살거나 활동하는 예술인, 주민, 기획자, 활동가로 구성된 문화예술모임 '월장석친구들'이 민간 주체가

되었다. 그리고 도서관을 관리할 책임을 진 성북문화재단과 오랜 논의를 거쳐 먼저 도서관 지하 1층에 있는 세미나실을 '월장석 스튜디오'와 '우화제작소'로 리모델링했다. 그 후 컨벤션 홀을 '천장산 우화극장'으로 만들었다(공유성북원탁회의, 2020).

◇

천장산 우화극장은 성북정보도서관 지하 1층에 있는 유휴공간을 '월장석친구들'과 '성북문화재단'이 주민과 함께 토론, 워크숍을 거쳐 직접 설계해 만든 예술공간입니다.

천장산 우화극장은 사람들의 생각과 이야기를 예술적·문화적으로 담아내는 마을의 광장이 되고자 합니다.

천장산 우화극장은 창작, 지역, 교육이라는 세 가지 자원을 고루 살피며, 예술가들이 안정적으로 창작활동을 할 수 있는 생태계를 만들어 나아감을 지향합니다.

_천장산 우화극장의 약속문

공동운영 주체인 '월장석친구들'과 '성북문화재단'은 도서관 문화공간 운영 모델을 만들고, 지역 특성에 기반한 예술생태계 구축, 지역 청년예술가 창작 지원, 다양한 문화교류 촉진을 위한 다양한 문화 플랫폼 구축을 주요 협치의 목적으로 삼았다. 천장산 우화극장 운영진은 '평등', '안전', '환대', '놀이'라는 키워드를 중심으로 다양한 문화 프로그램을 진행했다. 또한 2018년부터 우화 기법으

로 제작한 연극작품을 발표하는 '천장산 우화예술제'를 개최했다. 극장을 학교로 삼아 마을 주민들에게 연극 관련 교육 프로그램을 제공하는 '서서히 학교', 청년 예술인을 대상으로 창작 환경을 제공하는 예술가 인큐베이팅 프로그램 '솔딱새 프로젝트', 지역 주민들과 천장산 우화극장을 둘러싼 마을 이야기를 담은 '공공극장 뻔한 포럼'을 진행했다.

삼태기마을 예술인들은 천장산 우화극장을 매개로 '월장석친구들'이라는 마을 공동체를 만들고, 지역의 주민들과 끈끈한 결속을 다졌다. 삼태기마을은 성북구에서도 저소득층이 사는 대표적인 곳으로, 월세가 비교적 저렴해 외국인 노동자도 많이 살고 있다. 삼태기마을에 사는 연극인과 마을 주민의 만남은 마을의 소박한 서사를 연극으로 풀 수 있게 해 주었다. 협동조합 '문화변압기'가 제작한 〈천장산 산신제〉, 〈천장산 블루스〉, 극단 '서울괴담'이 제작한 〈여우와 두루미〉가 마을 이야기로 만든 대표적인 창작물이다.

삼태기 예술마을은 마을 사람들의 이야기를 예술인과 마을 주민들이 함께 만들어 나가는 특성이 있다. 천장산 우화극장에서 예술감독 겸 매니저로 활동하는 공하성 배우는 마을과 마을 주민의 이야기를 극장 이름에 걸맞게 '우화fable'로 재현하면서 지역의 서사와 신화를 재창조하고자 한다.

그는 2020년 마을에서 진행한 지역 문화예술교육 프로그램 사례 발표에서 삼태기마을에 오랫동안 산 세탁소 아저씨가 마라톤 완주에 도전하는 이야기를 작품으로 풀어내고자 했다. 60세가

● 미인도와 함께 성북
구청과 지역 예술인
들의 협치가 잘 발휘
된 곳이 천장산 우화
극장이다.

넘어 마라톤에 입문한 세탁소 아저씨가 6개월 만에 풀코스 완주에 성공했는데, 놀랍게도 2시간 58분의 기록을 달성했다는 이야기이다. 삼태기마을의 동시대 신화와 전설의 서사로 표현하기에 충분한 내용이다.

석관동 예술마을의 거점, 돌곶이생활예술문화센터

성북구 예술마을 중에서 마지막으로 소개할 곳은 석관동 예술마을이다. 석관동은 한국을 대표하는 예술학교인 한국예술종합학교가 있는 곳이다. 개인적으로 필자는 8년 전에 학생들과 함께《돌곶이 문화지도 그리기》라는 책을 펴냈다. 우리 학교가 있는 석관동에 대해 아는 게 없어 지역에 기초한 예술학교의 위상과 역할을 살펴보고자 펴낸 책이다. 책을 쓰려고 자료를 조사하면서 석관동의 역사와 지리적 특성을 자세히 들여다볼 수 있었다.

석관동은 조선시대에 석공들뿐만 아니라 무속인들도 많이 살았다. 이후에 장희빈의 아들 경종이 죽어 이곳 의릉에 안치되었다. 그 과정에서 원래 이곳에 터를 잡고 살던 무속인이 추방되기도 했다. 1970년대 군부독재 시절에는 안기부 본부가 들어서면서 지역 주민들이 일상생활에 제약을 받을 정도로 암울한 시절을 겪었다. 그러다 1990년대에 한국예술종합학교가 들어서면서 권력의 상징

적 공간이 창의적인 예술 공간으로 바뀌었다. 민초의 공간에서 왕권의 공간으로, 서민의 공간에서 권력의 공간으로, 권력의 공간에서 다시 예술의 공간으로 지역의 대표성이 극적으로 변화한 곳이 바로 석관동이다.

석관동은 월곡, 장위동과 더불어 서울에서 낙후된 지역에 속한다. 최근에 석관동과 장위동 일대에서 대규모 아파트 재개발 공사가 진행되고 있지만, 의릉과 안기부라는 특수 공간 때문에 주변 지역이 개발되기 어려운 곳이었다. 게다가 석관동에 한국예술종합학교가 있지만 정작 인근에는 마을 주민이 참여할 수 있는 문화예술 관련 공공 인프라가 거의 없었다.

이에 성북구창조문화도시위원회는 석관동에 문화공간을 조성하고자 했다. 때마침 서울시의원 출신인 현 이승로 성북구청장이 석관동 근처에 빈집을 매입해, 그곳에 마을 주민들을 위한 문화공간을 조성할 목적으로 예산을 확보했다. 많은 논의 끝에 주민들의 생활예술과 취미활동을 위한 공간인 '돌곶이생활예술문화센터'를 만들게 됐다.

센터가 생기자 주민들은 다양한 생활예술을 하는 자발적인 소모임을 결성했다. '돌고돌아'도 그중 하나이다. 이 모임은 총 16명이 워킹그룹으로 활동하는데, 매주 화요일에 센터에서 만나 다양한 프로그램을 진행한다. 처음에는 동네에서 서로 인사하는 사람들이 생겼으면 하는 소박한 바람으로 시작했다. 그러다 '돌곶이 레시피 공유하기', 소소한 마을 이야기를 담은 '들썩들썩 캐스트', 마

을 어르신들과 이야기하고 사진도 찍어 주는 '돌곶이 사진관' 등의 일을 했다. 철저하게 마을 주민들의 눈높이에 맞춘 문화 프로그램들이었다. 지금도 센터에서는 마을의 문화예술 생태계를 지속하려는 다양한 프로그램들이 가동되고 있다.

석관동 예술마을을 이야기할 때 '오리랩'을 빼놓을 수 없다. '오리랩'은 '오픈 리서치 랩'의 약자로 빈집을 리모델링해 만든 연구 공간이다. 성북구 지역학 연구 주체들이 협력해 활동하는 지식 공동체 집단이며, 동시에 지역학 기반을 함께 축적하고 공유하는 연구 플랫폼이다. 이곳에는 아카이빙 자료실, 전시와 워크숍을 할 수 있는 작은 회의실이 있다.

마을 단위의 지역 문화를 연구하고 싶은 사람이라면 누구나 오리랩에 참여할 수 있다. 오리랩은 그런 점에서 마을 지역학 연구 공간이면서 일상공간에 관심이 많은 연구 집단이기도 하다. 오리랩은 연구 공간, 연구 주체의 이름과 정체성이 일치한다. 여기서는 거창한 지역 연구보다는 마을의 생성과 진화 발전의 생생한 현장 기록을 중시하는 소수 집단을 위한 지역 연구가 펼쳐진다.

석관동 예술마을은 특별한 도시재생 인프라가 마련되어 있지 않지만, 한국예술종합학교 졸업생들이 만든 창작공방이나 스튜디오가 골목 곳곳에 숨어 있다. 주민들의 일상생활을 즐겁게 만드는 생활예술 프로그램들이 다양하고, 마을의 작은 서사를 기록하고 의미를 부여하는 현장 중심의 지역 연구가 활발히 이루어지고 있다. 예술 콘텐츠, 일상 예술, 지역 연구가 공존하는 잠재성이 높은

● ‘오리랩’은 ‘오픈 리서치
랩’의 약자이다. 빈집을 리
모델링해 전시와 워크숍
을 할 수 있는 연구 공간
으로 만들었다.

마을로 성장하고 있다. 바람직한 예술마을의 형태란 바로 이런 것
이 아닐까.

모두가 함께하는 예술 순환로

지금까지 살펴본 성북구 예술마을의 미인도, 천장산 우화극장, 돌곶이생활예술문화센터는 크지는 않지만 예술마을 특유의 생생한 작은 이야기를 창의적으로 담아낼 수 있는 곳이다. 이들 예술마을 거점 공간은 기존 것을 최대한 변화시키지 않고 고쳐 쓰는 리사이클링 원리에 부합한다. 예술마을 사업에 참여하는 예술인과 마을 주민, 그리고 행정기관 모두 같은 협치의 원칙을 갖고 있다. 주목받지 못한 주변부 공간을 문화적으로 업사이클링했다는 점도 일치한다.

성북구 예술마을은 크게 두 가지 특징이 있다. 첫째, 예술인들의 집단지성과 일상 해방공간이다. 둘째, 경계를 넘어선 마을 주체들의 긍정적 네크워크이다. 성북 예술인들은 자신들의 집단지성을 마을에서 실현하고자 한다. 공탁을 중심으로 마을별로 형성된 예술인 소수집단의 형성이 매우 다양하고 적극적이어서 그 목적에 부합한다. 성북 예술인들은 자신이 사는 마을의 일상에서 '나의 해방일지'를 쓴다. 누군가를 만나고 이야기하고 새로운 실험을 한다. 다른 마을과 연대하기 위한 포용력은 미적인 창조력에 우선한다.

그 과정에서 예술인은 마을 주민을 돕기도 하고 도움을 받기도 한다. 공탁의 멤버인 노래하는 협동조합 '슈필렌'의 송현우 대표의 자기 고백이 인상적이다. 예술인의 집단지성이 마치 드라마 〈나의 아저씨〉에 나오는 동네 친구들의 끈끈한 우정과 연대와 닮았다.

스물네 살, 대학교 2학년 때 사회생활을 시작한 나는 여러 교수님의 도움으로 간신히 졸업할 수 있었다. 6명의 동료들과 함께 축제를 중심으로 다양한 문화기획을 하면서 청년예술가의 경제활동을 돕고 문화적 도시재생을 꿈꾸며 일하고 있다. 공탁 친구들의 도움 없이는 엄두도 못 냈을 일이다. 나와 슈필렌에게 공탁의 친구들은 든든한 비빌 언덕이었다. 성북에서 나고 자란 슈필렌 청년들은 공탁 친구들이 각자 축적해 온 수년간의 경험을 모은 '백 년의 경험'을 물과 양분으로 삼아 성장했다.

_공유성북원탁회의(2020), 《문화와 예술, 마을을 만나다》, 민들레

예술마을에서 예술인은 어떤 존재일까? 공탁의 멤버인 유영봉은 옛날 민초들을 웃기고 울리던 광대 정신을 상기시킨다. 광대는 단절된 마을의 경계를 넘나들면서 공동체에 활기를 불어넣는 존재였다. 일상과 비일상의 경계, 서로 다른 공동체의 경계를 넘나들며 일상과 공동체에 신선한 바람을 불어넣는 존재, 일상에서 말할 기회를 갖지 못하는 약자들의 목소리를 대변하고, 표현할 수 없었던 욕망을 드러내는 존재(공유성북원탁회의, 2020)였다. 예술인이 마을 주민과 소통하고, 마을 주민이 예술인을 주민으로 인정할 때 비로소 예술마을로서의 진정성이 생길 것이다. 성북예술마을은 마을 본래의 소박하지만 끈끈한 마음의 진정성을 느끼게 해 준다.

예술마을은 예술이 사람을 만나고
지역, 문화, 사회와 비벼져 생활로 스며드는 곳이다.

_쩜오책방 이마담

쩜오책방, 발전소책방5협동조합 사진 제공

지식에서 예술로, 예술에서 다시 생활로 문발동 인문예술마을

언니의 죽음에 의문을 품고 인도로 간 은모가 택시를 타고 안개가 짙게 낀 파주로 돌아온다. 박찬옥 감독의 영화 〈파주〉는 이렇게 시작한다. 아직 풀리지 않은 은모의 회색빛 감정과 안개가 많이 끼는 파주의 지리적 특성을 잘 표현한 장면이다. 복잡한 감정을 숨긴 은모의 마음이 파주의 짙은 안개로 표현되었다면, 안개가 가라앉은 파주의 현실은 '도피와 귀환'이라는 은모 마음의 양가성을 은유한다.

은모는 언니의 의문스러운 죽음, 형부를 의심하는 마음이 복잡하게 엉키면서 도망치듯 인도로 갔다. 그 몇 년 사이 파주는 신도

시 개발로 몸살을 앓고 있었다. 개발에 반대하는 철거민 대책위 시위 현장에 미움과 흠모의 양가적 감정을 불러일으키는 대상인 형부 중식이 있다. 두 사람의 복잡한 감정 속에 숨은 사실들이 조금씩 수면 위로 올라오는 동안 영화는 줄곧 파주 신도시 재개발 반대 시위 현장을 보여 준다.

일산 신도시 개발을 배경으로 하는 이창동 감독의 〈초록물고기〉, 성남시 대장동 개발을 배경으로 하는 김성수 감독의 〈아수라〉. 이 영화들에 등장하는 인물들의 욕망과 좌절의 서사는 역설적이게도 새로운 곳으로 이주하는 사람들의 정주 본능의 원천이 되기도 한다. 파란만장한 시간 끝에 새로운 정주 공간이 생겼기 때문이다. 수많은 사연을 안고 찾아온 사람들의 새로운 정주의 장소, 파주.

친환경 생태도시와
유비쿼터스 시티로!

우리나라 신도시 건설은 수도권의 주택 문제를 해결하기 위한 방안으로 추진되고 있다. 1기 신도시는 1989년에 발표되고 1990년에 착공에 들어가 1992년부터 입주가 시작되었다. 정부는 5개 신도시 개발 이후에도 계속되는 주택난 해소를 위해 제2기 신도시 건설을 추진했다. 대표적으로 위례 신도시와 판교 신도시는 서울 강남 지역의 주택 수요를 대체한다. 김포와 파주 신도시는 서울 강북 지역의 주택 수요를, 광교 신도시

는 수도권 남부의 첨단, 행정 기능을 분담한다.

파주 교하지구는 친환경 생태도시와 유비쿼터스 시티U-CIty라는 도시 개발 방향에 맞춰 개발되었다. 다시 말해 자연생태 도시와 문화를 융합하는 지속가능한 도시 개발을 목적으로 교하지구가 만들어진 것이다(조학제, 2009). '교하'라는 지명은 한강과 임진강이 합류해 서해로 흘러간다는 의미를 담고 있다. 역사적으로는 교하군, 교하현으로서 파주군 지역과 구별되었지만 20세기 이후 통합됐다. 오늘날의 교하는 옛 교하군 지역 중 한강에 인접한 서쪽 일부만 일컫는다. 교하면, 교하읍을 거쳐 2011년 교하동(행정동)으로 변경됐다. 문발동, 산남동, 서패동 등 13곳의 법정동을 관할한다. 2023년에 교하동이 다시 교하동, 운정4, 5, 6동 등 네 개의 행정동으로 분동됐다. 문발동은 운정5동으로 편입됐다. 교하지구와 운정 신도시의 개발로 인구가 크게 증가했으며, 대단위 아파트 단지가 밀집된 파주의 중심 지역으로 변모했다.

새로운 정주형 공동체 문화를
지향하는 교하지구 문발동

경기도 북서부의 신도시인 파주시는 분당, 일산, 동탄과 같이 수도권 대규모 거주 개발 도시의 전형으로 볼 수 있다. 하지만 부동산 가치를 중시하는 기존의 신도시들과는 다르게 새로운 정주형 공동체 문화를 지향하고 있다. 파주

는 서울에서 밀려나 집값이 싼 곳을 찾아 이주한 시민들이 잠시 거쳐 가는 곳이라기엔 아쉬움이 남는다. 그보다는 복잡한 도시에서 벗어나 일상의 여유로움을 누리고자 하는 사람들이 찾는 정주형 도시가 아닐까 한다.

파주시에는 한국을 대표하는 대규모 출판단지가 있다. 그래서 어떤 면에서는 책과 도서관을 거점으로 지식의 장소, 새로운 삶을 찾아 이주하는 안식처라는 특이성을 갖는다. 특히 파주시 교하지구 문발동에는 부동산 가치를 노리는 수직형 개발 논리보다는 생태적 생활에 기반을 둔 수평적 공동체의 삶을 원하는 사람들이 모여 있다. 이곳에 모인 사람들은 각자 다른 삶의 원칙을 가지고 있다.

◇

공간은 시간을 잊게 하고,
또 시간을 떠올리게 한다.
끊임없이 나타났다 사라지는 시간의 조각들을 통해
낯선 물음을 마주했다.

넌 지금 어디 있니?
왜 거기 있니?

한적한 파주시 교하지구 문발동에 터를 잡은 동네 책방 '쩜오'에서 받은 사진과 인터뷰 모음집 《교하, 다가가다》에서 찾은 문구

이다. 교하지구는 여전히 개발이 진행되고 있어서 아직 변화의 여지가 있다. 그리고 고층 아파트가 하늘을 향해 올라가는 숨 막히는 수직형 모델이 아니라 아주 천천히 마을 공간을 채우는 수평형 주택 모델이어서 조금은 숨통이 트인다. 새로운 이주자를 맞는 방식도 다른 신도시와 다른 듯하다. 마을 곳곳의 빈 집터가 앞으로 이곳에 올 사람들을 기다리고 있는 것 같다.

인문 지식과 예술 창작이 만나는
인문예술마을

교하로 이주하는 사람들의 사연은 제각기 다르다. 교하는 책과 자연을 좋아하는 사람들에게는 매력적인 장소이다. 이곳에 모인 사람들은 각자 이주 이유가 있지만, '도시 속 책과 자연'이라는 테마는 매력적인 공유 조건이다. 문발동 동네 책방 '쩜오'에 오는 사람들도 다양하다.

◇

누군가는 서울에서 도망치듯 교하로 왔고, 누군가는 밀려나듯 교하로 들어왔다. 반면 어떤 이는 한적한 곳을 찾아 들어왔고, 어떤 이는 자연과 책 문화가 어우러진 매력을 보고 들어왔다.

디어 교하 마을기자단(2019), 《우리 동네 아는 사람》, 마을발전소

○ 쩜오책방은 문발동 마을을 함께 공유하는 지식 공간이다.

책이 좋아서 오는 사람, 술이 좋아서 오는 사람, 그림이 좋아서 오는 사람, 혼자 있기는 외롭고 너무 번잡하지 않게 소소한 대화를 원하는 사람, 이 마을을 오랫동안 지킨 사람 등 다양하다. 이렇게 각자 다른 사연과 취향을 가진 사람들이 모여서 책방을 마을을 공유하는 지식 공간으로 만들었다. 쩜오책방의 화요일 운영자인 노마(동네 별명)도 파주로 이사를 왔다가 우연히 문발동 지식 공동체에 참여하게 됐다. 대학교수직을 내려놓고 독립연구자로 살기로

결심할 때 동네가 비빌 언덕이 됐다.

◇

여기가 문발동입니다. 문발동이 속한 동네가 교하지구고요. 교하를 둘러싼 곳이 운정 신도시예요. 운정 신도시에는 1, 2, 3지구가 있어요. 그리고 저희는 운정에 삽니다. 교하 신도시가 나중에 운정 신도시로 통합됐습니다. 그래서 그런지 교하와 운정은 정체성이 좀 달라요. 세월이 지나면 결국에는 비슷해지겠죠. 교하는 작고 소박한 골목 풍경이 많습니다. 운정은 25층짜리 아파트에 6차선 도로, 큰 녹지들이 있고요. 그래서 굉장히 깔끔하고 좋긴 한데 동네 골목이 거의 없어요. 이사 와서 여기저기 산책을 하다 교하지구쪽으로 와 봤는데 도서관이 있어 개인 작업차 교하도서관을 이용하게 됐어요. 어느 날 사서 한 분이 독서 동아리를 만드는데 합류해 달라고 부탁을 하셔서 인연이 맺어졌습니다. 이제 매주 수요일은 책 보는 날이 되었어요. 제가 참석한 지도 만 9년이 다 되어 갑니다. 독서 동아리 자체는 올해로 14년이 됩니다.

교하도서관과 쩜오책방에서 만난 사람들은 모두 각자 자신의 전문 지식을 보유하고 있다. 국문학, 사회학과 같은 인문사회학 전공자, 전자나 컴퓨터를 전공한 공학도, 성악이나 디자인을 전공한 예술인 등 다양하다. 그들은 자신의 전공 지식을 다른 사람들과 공유하길 원한다. 그래서 쩜오책방에 모여 서양음악사, 과학사, 사회사 같은 인문, 과학, 예술 분야의 책을 함께 읽고 토론한다. 전공 분

야가 다른 사람들이 모여 있기 때문에 한 사람이 일방적으로 지식을 전달하지 않는다. 다른 전공에 대한 호기심과 학습 열정이 있어 지식을 공유하기가 쉽고 친밀도가 높다.

문발동 마을공동체는 과연 생활 속 인문 지식과 예술 창작이 만나는 '인문예술마을'이라 할 만하다. 인문예술마을이라고 해서 유명한 소설가나 시인, 음악가가 태어난 곳도 아니고, 유명한 문화예술 축제도 없다. 칠곡인문학마을이나 양구인문학마을처럼 지자체가 주도적으로 사업을 하거나, 시설 위주의 관광 체험을 목적으로 운영하지도 않는다. 주민들이 자신의 지식과 전공을 이웃과 함께 공유하는 자발적인 모임을 중시한다.

그럼 어떤 마을을 지향하고 있을까? 이 마을공동체의 특이성은 다음과 같이 이해할 수 있다.

첫째, 일상과 문화예술 활동이 분리되지 않는다. 대부분의 사람들은 일상과 문화예술을 분리된 것으로 생각한다. 문화예술은 특별한 것이어서 동네에서 멀리 떨어진 극장이나 박물관, 미술관에서 하는 것이고 일상을 낯설게 하는 것이라고 생각하는 것이다. 그러나 문화예술이 반드시 일상과 분리될 필요는 없다. 일상에서 문학과 그림, 노래를 감상할 수 있다. 아니, 일상에서 마을 주민들이 직접 예술의 주인공이 될 수 있다.

둘째, 지식 공동체 공간으로서 공공도서관과 마을 책방의 역할이다. 이곳에서 도서관과 책방은 아주 중요한 공간이다. 일종의 지적 토론을 위한 '만남의 광장'인 것이다. 마을에서 공공도서관의

역할은 매우 중요하다. 그곳은 단지 책을 대출하고 반납하는 곳이 아니다. 사람과 사람이 만나고, 삶의 지식과 공동체의 지적 관심사가 만난다. 마을 책방은 공공도서관에서 할 수 없는 사적인 모임을 자유롭게 결성할 수 있는 사교 문화의 장이다. 공공도서관에서 마을 책방으로, 이 흐름은 공적인 것에서 사적인 것으로 이행하는 지식 공동체의 미시적인 연대를 가능하게 만든다.

셋째, 제약이 따르는 공적인 공간을 벗어난 마을공동체의 활용이다. 풍요로운 문화예술을 위해서는 공공 인프라가 많아야 한다. 도서관, 공연장, 박물관, 미술관, 예술교육센터 등 지자체가 보유한 문화 공공 인프라는 지역의 문화 수준과 역량을 높이는 필요 조건이다. 그러나 대부분의 문화 공공 인프라는 행정 공무원이 관리하는 곳이어서 마을 주민들이 자유롭게 이용하기가 쉽지 않다.

공공적인 것이 행정에 얽매이게 되면 공무원의 통제하에 놓이게 된다. 자유롭고 창의적으로 활용해야 하는 문화 시설이 과도한 행정의 통제를 벗어나려면 마을 주민에게 시설을 자율적으로 운영할 수 있는 권한이 주어져야 한다. 문화 공공 인프라가 주민들의 협치로 자율적으로 활용될 때, 그리고 사적인 문화 공간이나 지적 자산이 공동체를 위해 함께 활용될 때, 공공적인 것은 공유하는 것으로 전환된다. 문발동 인문예술마을은 이 세 가지를 가장 잘 이해하고 있는 곳이다.

삶의 양식, 문발동 인문예술마을
사람들의 일상 문화

노동자 계급 출신인 레이먼드 윌리엄스는 문화를 일상에서 형성된 생활 양식의 총체로 보았다. 그는 《문화와 사회: 1780-1950》(이화여자대학교출판부, 1988)라는 책에서 "문화는 특별한 것이 아니라 일상적인 것이고, 삶의 총체적 양식이다"라고 말했다. 영국의 역사학자인 E.P. 톰슨E.P. Thompson은 《영국 노동 계급의 형성》에서 노동 계급의 형성 과정을 일상 문화의 관점에서 탐구했다. 톰슨은 계급 의식이란 일상의 경험들이 문화적 맥락에서 조정되는 방식, 즉 전통과 가치 체계, 관념 그리고 여러 제도적 형태 등으로 구체화되는 방식이라고 말한다(E.P. 톰슨, 2000).

이러한 정의는 계급 의식이 관념적인 사유보다는 구체적인 삶의 과정에서 비롯됨을 보여 준다. 노동 계급은 이념이나 구조 안에서 만들어진 상상의 산물이 아니라 지극히 구체적인 현실에서 만들어진다. 노동자들의 일상을 채우는 선술집, 상호 부조, 클럽 활동 같은 삶의 모든 것이 문화라고 정의할 수 있다. 레이먼드 윌리엄스와 E.P. 톰슨의 설명에 따르면, 결국 문화는 대중들이 자신의 일상의 삶 속에서 향유하는 모든 것이라 할 수 있다.

레이먼드 윌리엄스의 '삶의 양식으로서의 문화'라는 이 정의는 문발동 인문예술마을 사람들의 일상 문화를 이해하는 데 도움이 된다. 마을의 일상 속에서 지식의 공유가 이루어지기 때문이다.

독서 토론회, 초청 강연, 《월간 이웃》 등 문발동 지식 공동체가 운영하는 각종 인문 지식 프로그램은 학교나 출판사가 아닌 마을 책방에서 진행된다. 비록 함께 읽고 공부하는 글이 어렵다고 해도, 독서모임에 함께 참여하는 사람들은 일하다가, 밥을 먹다가, 차 한잔하다가, 잠깐 잊고 있다가 급하게 연락을 받고 온다. 모두 일상의 삶 안에서 모인다.

지식 생산과 일상이 분리되지 않고, 가르치는 사람과 배우는 사람의 경계가 구별되지 않는다. 이곳에서 지식은 개인의 전유물이 아니라 함께 나누는 공유재이다. 특정한 주제를 각자 주도하니 평등한 관계가 형성되고, 새로운 지식을 배우는 즐거운 모임이 이어진다. 쩜오책방의 화요일 운영자인 노마의 이야기를 들어 보자.

◇

지식인과 대중이라는 이분법이 여기서는 희미해지는 느낌이에요. 우리가 흔히 말하는 '대중'을 단순한 지식 소비자라고 한계 짓지 않고, 스스로 고민하고 공유하고 심지어 새로운 지식을 생산하는 사람이라고 생각합니다. 사람은 원래 지식에 대한 욕망이 있다고 생각하는 것이죠. 바로 그것을 이 공간에서 경험하고요.

독서모임에 참여하는 사람들은 각자 학교나 직장에서는 전문가이지만, 이곳에서는 마을 지식인으로 통한다. 독서모임 '책벗'의 한 회원은 과학 분야를 전공하고 과학책 읽기를 좋아했지만, 독서

모임에 참여하며 사회과학, 철학, 문학, 예술 등으로 관심을 넓혔다고 한다.

그는 이 독서모임을 계기로 자신감을 얻었다. 그리고 자신의 전공인 과학 분야의 책을 읽고 토론하는 모임을 이끌었다. 《파주에서》라는 지역 신문에서 과학 칼럼도 연재하고 있다. 꾸준히 독서모임을 한 덕분에 과학 지식에 인문사회과학적인 통찰이 더해져 칼럼이 더욱 깊어졌다. 평범한 동네 아저씨가 자신의 전공과는 거리가 먼 인문, 사회, 예술 분야의 책을 읽으면서 자신의 지식을 문발동 사람들과 공유하고 싶은 마음이 생겼다. 마을 주민들과 마을 책방에서 일상을 나누면서 마을 지식인이 탄생한 것이다.

앞서 언급했듯이 지식 생산과 공유는 마을의 일상에서 일어난다. 이곳에 모인 사람들은 각자 자신의 지식을 공유한다. 그 장소는 학교나 출판사, SNS 등이 아닌 이곳에 사는 사람들의 생활 속에서이다. 각자 보유한 전문성은 높지만, 일상 속에서 지식을 공유하기 때문에 진입 장벽이 낮다. 지식을 공유하는 방식도, 그것을 나누고 즐기는 방식도 모두 자신들이 거주하는 생활공간에서 평등하게 이뤄진다. 이렇게 자신이 가진 지식을 공유하면서 서로를 존중해 줌으로써 지식 공동체는 더욱 결속력을 갖게 된다.

지식 공유를 위한 마을 플랫폼,
쩜오책방과 《디어 교하》

지식 공유를 위한 마을의 대표적인 플랫폼은 쩜오책방과 무크지 《디어 교하》이다. 기차역에는 플랫폼이 있고 고속도로에는 휴게소가 있듯이 이 마을에는 쩜오책방과 무크지 《디어 교하》가 사람들을 모으는 역할을 하는 것이다.

쩜오책방이 물리적 공간으로서의 플랫폼이라면, 《디어 교하》는 담론적 공간으로의 플랫폼이다. 전자는 '만나는 플랫폼'이고 후자는 '이야기하는 플랫폼'이다. 책방과 잡지는 서로 밀접한 관계가 있다. 마을 책방이 만남의 입구라면, 잡지는 만남의 출구이다. 마을 책방에서는 단지 책만 팔지 않는다. 그곳은 마을 사람들이 만나고 이야기하고 책을 읽고 토론할 뿐 아니라 책을 만드는 장소이기도 하다.

쩜오책방은 동네 이웃들과 협동조합 형태로 운영한다. 마을 살이와 지역 경제가 선순환을 이루는 것을 목표로 강연, 공연, 독서 모임 등을 연다. 이 책방은 지금 전국에서 많이 생겨나고 있는 동네 서점 중 하나이다. 전국의 마을 책방을 연결하는 온라인 사이트 '동네서점(www.bookshopmap.com)'에 따르면, 전국에 780여 개의 독립서점이 운영되고 있다. 독립서점은 개인적인 영업을 목적으로 만들어진 것도 있지만, 대체로 마을의 문화 커뮤니티 확산을 목적으로 운영한다. 마을 문화 공간의 거점이자 다양한 문화적 취향이 발휘되는 곳인 것이다.

동네서점은 아주 다양한 연령대가 운영하고 있다. 개성과 소통, 다양성을 중요한 가치로 간주하고 이웃과 소통하며 다양성을 존중하는 동네 문화 플랫폼으로 기능한다. 동네서점 사이트에는 240만 명의 회원이 가입되어 있다. 이들 독립서점 연합은 서점과 서점을 잇고, 마을과 마을을 잇는 지식 플랫폼의 플랫폼이다.

2008년 교하도서관 개관을 계기로 쩜오책방이 문을 열게 되었다. 당시 제대로 된 문화 인프라가 없었던 파주 교하에 도서관이 들어서자 마을 주민들은 크게 환영했다. 당시 도서관에서 독서 동아리를 운영한 마담(예명)의 이야기에 따르면, 교하도서관에서 개최한 인문 강좌에 많은 주민이 참여했고, 강의가 끝나도 질문이 이어지며 열기가 뜨거웠다고 한다. 강의가 끝난 후에 마을 주민들은 따로 '책벗'이라는 독서모임을 만들었고, 모임 장소는 자연스럽게 도서관에서 마을로 이동했다.

독서모임을 포함한 여러 마을 공동체 활동이 지속되면서 주민들 스스로 책방을 만들어 볼까 하는 논의를 했다. 그리고 2016년, 마침내 쩜오책방이 문을 열었다. 방장 격인 마담에게 쩜오책방의 뜻을 물어봤다. 마담은 책방에서 마을 주민 누구나 제약 없이 책을 읽고 책 이야기를 했으면 하는 마음을 표현할 수 있는 책방 이름을 고민했다고 한다. 결국 책방 그 자체는 쩜오(0.5)에 불과하고, 주민들이 나머지 쩜오를 채웠으면 하는 마음에서 이렇게 이름을 정했단다. 동네 책방의 진정한 완성은 주민들의 참여라는 것이다.

2018년에 쩜오책방은 협동조합을 만들었다. '더 많은 이웃들

과 함께할 수 있는 지속가능한 덕질'을 위해서이다. 애초에 책방을 시작한 것은 6명이었지만, 협동조합이 되면서 조합원으로 가입한 15명 모두 책방 주인이 됐다. '커피발전소 in 교하' 주인장의 제안으로 숍 인 숍 형태로 세 들어 살다가 2019년 11월에 독립된 공간을 얻었다(《시사인》, 2020.8.12). 독서모임 '책벗'에 함께했던 주민들은 '마을의 거실'이 필요했다.

책방의 기능은 단순히 책을 파는 것에 머물지 않고 책을 매개로 '마을을 읽는 것'에 있다. 그래서 마을을 연구하고 기록하는 일은 책방을 책임지는 조합원들의 주요 관심사이다. 마을과 공동체를 스스로 만들고 가꿔 나가는 것이야말로 쩜오책방의 핵심 비전이다. 한 조합원의 말을 인용해 본다.

◇

우리에게는 '마을의 거실', 그러니까 마을을 묶어 줄 수 있는 문화 플랫폼이 필요했다. 그 중심에 책을 놓은 것이다.

_〈교하에 가면 이상한 사람들이 있다〉,《시사인》, 2020.8.12

쩜오책방은 마을 주민들이 요일별로 책방지기를 한다. 책방지기는 본명이 아닌 별명을 쓴다. 다른 책방과 달리 책방지기를 별명으로 부르는 이유는 서로 평등한 관계를 유지하기 위해서이다(《중부일보》, 2022.2.24). 돈은 크게 벌지 못하지만 이 작은 책방에서 대형서점 못지않게 다양한 문화 프로그램들이 진행된다. 정기 독서모

❶ 청년 미술가와 함께 만든 다이어리. 쩜오책방은 마을살이와 지역 경제의 선순환을 목표로 강연, 공연, 독서모임 등을 연다.

❷ 주민들이 삼삼오오 모여 음악회를 즐기고 있다.

❸ 주민들이 스톤아트 골목 갤러리를 준비하고 있다.

❹ 집담회에 참여한 주민들이 자신의 의견을 스티커로 붙이고 있다.

임은 기본이고 글쓰기, 그림책 모임, 북토크와 공연예술도 열린다. 쩜오책방은 생활 속 인문예술의 행복한 플랫폼이자, 마을 주민들이 주인이 되는 작은 복합문화공간이다.

《디어 교하》를 만들고 있는
사람들의 집단 지성

문발동 인문예술 지식 공동체를 결속시키는 또 다른 플랫폼은 무크지 《디어 교하》이다. 이 무크지를 만드는 사람들 역시 모두 지역 주민들이다. 2017년에 창간해서 지금까지 총 15호가 발간되었다. 뒤표지에 이 잡지가 추구하는 모토가 실려 있다.

◇

《디어 교하》는 마을에서 의미 있는 공간을 찾아 사람과 사람을 연결하고, 일상의 삶을 소중하게 여기는 글을 싣고, 책 읽는 이가 많은 마을이 되길 바라며, 내가 사는 곳에서 삶의 질을 높이는 마을 담론을 생산하며, 마을 주민이 주체가 되는 공동체 아카이빙을 지향한다.

매 호마다 1,000부씩 발간한다. 지금까지 발간한 잡지의 총 면수가 69만 평이 된다고 하니, 이는 교하의 아파트 단지 총면적 65만 평을 덮고도 남는다(《디어 교하》 15호, 2022). 이 잡지에 실리는 필

자와 사진, 편집 디자인 대부분을 마을 주민들이 직접 맡아서 한다. 말하자면 잡지 기획, 집필, 취재, 편집 디자인 모두 마을 주민의 원 스톱 체제로 이루어지는 것이다.

《디어 교하》는 크게 세 꼭지로 구성된다. 첫째는 파주 교하와 문발동 지역과 관련된 이야기들을 담는 꼭지이다. 둘째는 시, 음악, 사진, 음식 등 문화예술 분야의 에세이이다. 셋째는 마을 기자단이 직접 구성하는 특별 코너이다. 그림책 디자이너 다솜의 포토 에세이, 미호의 음악 에세이, 기자단 동글의 실속 있는 파주 문화정보, 문발동 지식 공동체의 일원으로서 6년째 교하에서 사는 일본인 차미짱의 솔직한 일본 이야기, 마을 기자단이 찍은 교하의 봄날 사진 등이 그것이다. 《디어 교하》에는 교하에 대한, 교하 사람들에 의한, 교하 마을 공동체를 위한 다양한 이야기가 담겨 있다.

마을 공동체가 잡지를 지속적으로 내는 건 쉽지 않은 일이다. 더구나 잡지의 기획과 글, 편집을 마을 주민들이 모두 담당하기란 더욱 어렵다. 때로는 재정이 여의치 않아서, 잡지를 만드는 사람들이 부족해서, 소개할 마을 이야기를 찾는 게 쉽지 않아서 잡지 발간을 중단하는 경우가 많다. 그러나 어려운 환경 속에서도 잡지를 계속 발간하고 있다. 물론 창간 때 경기문화재단에서 일부 지원을 받았지만, 잡지 제작에 들어가는 상당한 비용을 마을 주민들이 십시일반으로 충당하고 있다. 이는 잡지를 만드는 사람들의 연대 의식, 호혜적 참여, 마을을 위한 집단 지성이 발휘되었기 때문에 가능한 일이다. 《디어 교하》는 쩜오책방으로부터 사람과 콘텐츠를 제공받

❶ 문발동 인문예술 지식공동체를 결속시키는 또 다른 플랫폼인 무크지《디어 교하》15호 표지이다. 과월 호는 경기도메모리 검색창에《디어 교하》를 검색하면 볼 수 있다.

❷ 모든 과정을 주민들이 직접 맡아서 만드는 잡지《디어 교하》의 기자단 모집 포스터이다.

❸ 마을 골목 잔치에서《디어 교하》굿즈를 판매하고 있다.

고, 쩜오책방은 매일 북적이는 《디어 교하》 기자단 덕분에 자연스럽게 마을의 소통 플랫폼으로 기능한다. 인문예술 공유 지식 공동체를 위한 '만남의 장소'인 쩜오책방과 '이야기 보따리'인 《디어 교하》는 마을, 사람, 이야기를 서로 융합하게 만드는 플랫폼이다.

시민들의 문화 권리, 지식에서 예술로, 예술에서 다시 생활로

마을 공동체 사람들에게 이곳에 오게 된 계기와 마을 사람들과의 교감 등을 물었다. 인터뷰를 진행하다 보니 마을 공동체에 적극적으로 참여하는 사람들은 대체로 책과 도서관, 글과 글쓰기를 좋아하는 인문학적 감성이 풍부했다. 그리고 만남을 두려워하지 않고 하나의 만남을 다른 만남으로 확장하며, 다른 곳에 가지 않아도 마을에서 재미있는 것들을 많이 한다는 걸 느낄 수 있었다. 이색적이었다.

◇

책 디자인 일을 하고 있어요. 책을 읽고 만드는, 책과 관련된 일을 모두 좋아하죠. 그래서 책방 조합원까지 맡게 됐어요.

_다솜

일본어 원서 모임이 있는데, 한번 와 보라고 해서 참여하게 됐어요. 제

가 일본어를 가르친다고 했더니, 이 주변에서 하면 어떻겠느냐고 제안을 했어요. 그래서 일하던 서울 학원을 정리하고 이곳 책방에서 수업을 하게 됐어요. 그 후 이곳에 아예 정착해서 살고 있습니다.

_차미짱

글쓰기 수업, 그러니까 동네 소설가랑 한 번 수업을 진행하면 지원 사업이 끝나도 유료로 계속 이어 나가요. 그러다 보니 4년째 글쓰기 수업을 하고, 그다음 시인이 이사를 와서 시 읽기 모임을 합니다. 그 책을 읽고 이야기를 나누는 것이죠.

_마담

오랜 역사를 가진 문화이론 전문지 《문화/과학》을 같이 만들던 노마가 당시 마을에 할 일이 많아서 서울에 오기 어렵다는 말을 자주 하곤 했다. 당시에는 그게 핑계로 들렸는데, 막상 와 보니 정말 재미있는 일들이 많아 서울에 갈 시간이 없겠구나 하는 생각을 하게 되었다.

시간이 지나면서 지식을 공유하는 만남은 자연스럽게 일상의 다른 활동과 접점을 이루면서 문화예술로 확장되었다. 글쓰기로 시작해 책을 낭독하는 모임으로 이어지고, 책 낭독회는 동네 음악회로, 동네 음악회는 다시 마을 중창단 결성으로 이어졌다. 남자들이 새벽까지 당구 치는 것을 가족들이 반기지 않자, 그 대안으로 중창단이 결성되었다. 다양한 취미 생활이 마을 관련 사업과 연결되

어 마을 공방이나 공유 식탁과 연결되기도 한다. 문발동에는 술 담그는 사람, 한과 만드는 사람, 자연주의 슬로푸드 식탁을 제공하는 요리사도 있다 보니, 계절별로 상차림을 달리해서 주민들과 식단을 공유하기도 한다.

◇

저는 이탈리아 요리를 10년 동안 해 왔습니다. 이탈리아 음식 레시피를 바탕으로 마을에 시너지를 낼 수 있는 음식을 연구하고 있습니다. 이곳에서 일종의 마을 부엌 역할을 하면서 음식 공방 기능도 함께하려고 합니다. 음식을 병에 담아서 판매하는데 나중에 병을 반납하면 열탕 소독해서 재활용합니다. '쓰레기 제로 운동' 같은 환경 문제도 신경 쓰고요. 제가 또 슬로푸드 활동가이다 보니 음식 재료부터 슬로푸드에 맞는 것을 구입하고 있습니다. 먹거리로 이윤을 남기려는 것도 아닙니다. 건강한 음식을 마을 주민들과 나누고 싶어서 가게를 오픈했습니다.

_호호셰프(동네 별명)

바르셀로나 시민문화 권리 선언의
다섯 가지 원칙 위에

지식 공동체에서 시작해 문화예술 공동체, 다시 먹거리와 주거생활 공동체까지 확대되는 문발동

인문예술마을. 그 진화 과정을 들으면서 일상에서 시민들의 자생적인 문화 권리가 얼마나 중요한지 새삼 깨닫게 되었다. 시민들의 문화적 권리에 대해 참고할 만한 사례가 2002년 스페인 바르셀로나에서 만든 '도시의 문화적 권리와 의무에 관한 헌장'이다.

이 헌장의 일부를 소개한다.

◇

문화적 권리를 확인하고 이행하는 과정은 문화를 공동으로 구성된 공익으로 간주하는 논리적 추론에서 유래한다. 공익은 글로벌 시장을 비롯해 정치적, 경제적 또는 사회적 영역에서 사적 용도로 사용할 수 있는 이해관계로부터 보호받아야 한다.

시민들의 문화적 권리는 문화를 공익적인 것으로 볼 것, 즉 사적인 영역의 경제 자본의 논리로부터 보호해야 한다는 것이다. 특히 시민의 문화 권리는 공공의 것을 공유의 것으로 전환하는 과정, 즉 공공의 자산을 주민 모두가 공유할 수 있도록 일상생활에서 즐거움을 전유하는 것이어야 한다.

문화 공간으로서 도시에 대한 권리

시민들의 문화적 접근 보호 및 차별 금지

도시의 문화 프로젝트에 시민들의 참여, 협력, 제작

도시의 기억, 문화유산, 영성의 표현

시민들의 예술 교육, 소통과 문화 지식에 관한 지원

바르셀로나 시민문화 선언의 다섯 가지 원칙은 문발동 인문예술마을 주민들이 자발적으로 실천하는 것들과 맞닿아 있다. 지식에서 예술로, 예술에서 다시 생활로 순환하는 과정이 시민들이 스스로 문화 권리를 찾는 즐거운 과정이 아닐까 생각한다. 문발동 인문예술마을 사람들의 문화와 그들의 문화적 권리는 특별한 것이 아닌 일상적이다. 이 마을에서 중요한 매개자 역할을 하는 마담의 인터뷰에서 이 사실을 확인할 수 있다. 자신이 사는 곳에서 서로 지식을 나누고 일상의 즐거움을 권유하고 함께 만들어 나가는 것, 이것이 이 마을의 탁월한 장점이 아닐까?

◇

몇 년 전 마을에 남자 중창단 모임이 만들어졌어요. 지금은 아내들과 아이들도 함께 참여해 가족 합창단, 마을 합창단이 됐어요. 이 합창단에는 전공자나 모임을 이끌어 가는 지휘자는 없어요. 모두가 수평적으로 해 보고, 재미있으면 좀 더 확장하는 판을 만들려고 힘씁니다. 이 동네 사람들이 특별하다고 생각하지 않아요. 어느 동네나 그런 사람들이 있지만 판이 안 깔려서 못하는 것 아닐까요? 책벗의 사례도 그렇고요.

보통은 자신과 반대되는 의견을 들으면 그 자리를 무척 불편해하는데

이 공간에서는 그것을 포용하는 힘이 있어요. 책벗에 모인 사람들이 수시로 그런 이야기를 해요. 한 권의 책을 가지고 정말 재미없다는 사람과 정말 좋다는 사람이 같이 이야기하고, 똑같은 문장을 가지고도 정반대의 느낌을 말하기도 해요. 재미없는 이유와 재미있는 이유를 함께 이야기하고 헤어지고 다음 모임 날이 되면 다시 만나죠. 그런 판이 만들어지는 것이 굉장히 중요하다고 생각해요. 반대 의견을 가진 사람과 다시 만나는 거요. 그 힘을 키우는 게 중요하지 않을까요?

예술마을 사람들은 스스로의 터를
예술마을이라 규정짓지 않는다.
그저 나 혹은 우리에게 다가와 있는 '지금'을,
함께 부지런히 '산다'.

_꿈꾸는 고물상 이가영 작가

꿈꾸는 고물상, 하례리 생태관광마을협의체 사진 제공

위장하고 상생하는
하레리 '정령'의 예술마을

제주의 푸른 바다는 예술인들에게 치유의 낙원이다. '떠나요 둘이서 모든 걸 훌훌 버리고 제주도 푸른 밤 그 별 아래'라는 어느 노래의 가사처럼 제주의 푸른 바다는 힘들고 지칠 때 떠오르는 곳이다. 제주를 마음의 고향으로 여기고 자주 찾거나 아예 이주하는 예술인도 많다. 아마 제주가 자신이 사는 곳보다는 나을 거라는 기대 때문이 아닐까. 분주한 대도시의 반복적인 일상에서 벗어나 시간의 여유와 공간의 자유를 찾고 싶은 때, 제주의 푸른 바다와 푸른 밤은 예술인에게 치명적인 선택지이다.

예술인은 누구보다도 예민한 감각의 주파수를 갖고 있다. 서

로 부대끼길 원하다가도 갑자기 혼자 있고 싶은 양면적인 마음을
다스리며 살아간다. 그래서인지 그들은 자신을 구원해 주거나 치
유해 줄 수 있는 장소가 있을 거라고 믿는다. 그런 예술인들에게 제
주는 언제나 따뜻하게 반겨 줄 것 같은 어머니의 품 같은 곳이다.

낭만적인 안식처이자 마음의 귀소 본능을 자극하는 제주. 그
러나 막상 제주에 터를 잡고 살면 그렇게 낭만적이지 않다. 제주살
이는 낭만이 아닌 현실이다. 제주살이의 현실을 마주하는 순간 편
리한 도시 생활이 그리워질지 모른다. 그런 채로 서서히 고립되어
갈지도 모른다. 생태적 삶에 익숙하지 않은 예술인들, 설령 생태적
삶에 비교적 익숙한 예술인들조차도 이웃 주민과 어울려 살기가
쉽지 않다. 사람이 사는 곳은 어디든 그곳만의 관습과 규범, 독특한
땅의 기운이 있기 마련이다.

내가 하고 싶은 이야기를
하면서 사는가

'내창카페'와 '꿈꾸는 고물상'에
서 활동하는 이가영 작가도 녹록지 않은 서울 생활을 뒤로하고 하
례리로 이주했다. 그는 제주에 오기 전에 공연 기획, 제작, 연출 일
을 했다. 공공 공연장인 세종문화회관, 성남아트센터 등에서 일하
다가 퇴사 후에는 뮤지컬과 연극을 제작하는 회사에서 일했다. 예
술계의 많은 사람을 만나며 재미있게 일을 했지만, 매일같이 반복

되는 업무와 긴 출퇴근으로 조금씩 지쳐 갔다. 그러다 어느 날 문득 계속 이렇게 살아야 하나 하는 생각이 들었다고 한다.

◇

연출부 막내 시절 좋은 선배님들을 만나 차근차근 극장을 경험하면서 '한 10년 후에는 뮤지컬을 제작하거나 조그마한 극장을 이끌어 갈 사람이 될 수 있겠구나'라는 미래를 그리며 나름 즐겁게 일했습니다. 그런데 어느 순간 문득 '지금 내가 하고 싶은 이야기를 하면서 살고 있는가?' 하는 생각이 들기 시작했어요. 쉬는 날도 없이 여가도 못 즐기며 10여 년의 시간을 보냈어요. 그러고는 30대 중반이 될 때쯤 제 삶에 대한 고민이 시작되었어요. 이 쳇바퀴 안에 있으면 언젠가 내가 하고 싶은 이야기가 영글어도 꺼내 볼 수 없겠다는 위기감이라고 해야 할까요? 그 무렵에 제주에 와서 만난 '꿈꾸는 고물상' 친구들이 모두 비슷한 생각을 하고 있었어요. 나이는 두어 살씩 차이가 났지만요.

이 작가는 뮤지컬 〈헤드윅〉 공연차 제주에 내려왔다. 그때 평소에 했던 고민에 더 깊이 빠졌다. 생각을 거듭하다 보니 출퇴근을 하며 길에 버리는 시간과 비용이면 공연 제작 프리랜서 활동을 하면서 제주살이도 해 볼 만하다는 생각이 들었다. 때마침 그다음 주에 예정돼 있던 일주일의 휴가를 제주에서 보내면서 제주살이를 결정했다. 지금 같이 일하고 있는 친구들도 제주에 와서 알게 된 사이이다. 모두 비슷한 또래의 친구들로 음악, 디자인, 영상, 연극 등

의 문화예술계에서 일했다. 그들도 이 작가와 비슷한 고민을 하면서 아무런 연고도 없는 제주에 내려왔다고 한다.

상생은 더 나은 삶을 위한 시간이다

제주 이주는 적응, 공존, 상생의 과정이다. 예술인이 생태의 땅 제주에서 살아가려면 그 지역 환경에 적응하기 위한 창조적, 생태적 '위장camouflage'이 필요하다. 여기서 말하는 위장이란 특정 식물이나 동물이 생존하기 위해 주변의 생태적 환경에 적응하는 행위를 말한다. 함께 살고자 자신을 환경에 맞추어 변화시키는 것이다. 위장은 감추는 행위가 아니라 변화하는 행동을 의미한다. 위장은 일시적인 속임수가 아니라 영구적인 전환이다. 위장은 적응으로 시작해서 공존하고 상생하는 과정으로 이행한다. 위장이 소극적이고 수동적인 적응 행동이라면, 공존은 함께 살기 위한 노하우를 익히는 적극적이고 능동적인 적응 행동이다. 위장은 결국 상생으로 나아가야 한다. 그곳에 이미 사는 생명과 공존하다 결국 더 나은 환경으로 발전해 새로운 생태계로 전환하는 것, 이것이 생태적 위장의 궁극적인 목표이다.

상생하기 위한 위장은 생태적 수준에서 창조적 수준으로 나아간다. 한 마을에서 예술인과 주민들이 상생하다 보면 예기치 못한 새로운 활력이 생긴다. 시, 노래, 춤, 그림으로 표현하는 예술인

의 창조적 위장은 마을에 활력을 불러일으킨다. 단, 예술인의 창조적 위장은 생태적 위장이 전제될 때 가능하다. 적응과 공존이 전제되지 않은 상생이란 있을 수 없으며, 그러한 위장은 말 그대로 자기 자신과 마을 주민을 속이는 위장술에 불과할 것이다. 생태적 위장은 속이는 행위가 아니라 공존하는 행위이다.

상생은 더 나은 삶을 위한 시간이다. 예술인이 마을 주민들과 상생하며 마을이 더 즐겁고 행복해지는 순간에 창조적 위장은 비

▶ 하례리 예술마을에는
예술인 적정기술 창작
공작소인 '꿈꾸는 고물
상'이 있다.

로소 탄생한다. 평화로운 일상을 보내다가 특별한 시간이 오면 새로운 감각으로 깨어나는 마을, 바로 창조적 위장이 현실이 되는 상생하는 예술마을이다. 이러한 창조적 위장과 상생이 지속되는 곳이 바로 제주 하례리 예술마을이다.

제주에는 예술마을이 많다. 창작과 일상에 지친 도시 예술가들이 쉼과 여유가 있는 새로운 삶을 시작하고자 제주로 이주하는 붐이 일었다. 그 때문에 제주 곳곳에 예술인들이 거주하거나 더 나아가 공동체를 이루는 마을이 생겨났다. 가수 이효리와 이상순 부부를 비롯해 장필순, 강산에, 밴드 허클베리핀 등 대중음악인들도 제주에 정착했다. 이미 오래전부터 제주에 내려와 살면서 조용히 창작 활동을 하는 작가들도 있다.

하례리는 제주 예술마을과
어떻게 같고, 다를까?

아마도 제주에서 가장 오래된 예술마을은 저지리 문화예술마을일 것이다. 이곳은 1999년 옛 북제주군이 낙후된 마을을 살리고자 황무지를 개간하고 2000년에 마을 조성을 시작했다. 그리고 2010년 3월, 지역문화진흥법 제18조에 따라 문화지구로 지정했다. 총 32만 5,100제곱미터 부지에 예술인 마을을 비롯하여 2007년에 제주현대미술관이 개관했고, 2016년에 '물방울 화가'로 알려진 김창열 화백의 이름을 딴 도립 김창열

미술관이 문을 열었다(《서울신문》, 2022.7.19)

그러나 지난 20년 동안 저지리 문화예술마을에 문화기반 시설이 지어지고 주변 경관도 정비되었지만 정작 예술인들의 자율적인 문화공동체로 발전하지 못했다. 마을에 생활기반 시설과 개인 창작기반 시설이 부족해 예술과 삶이 균형을 이루는 공동체 예술마을로 발전하지 못한 것이다. 현재 이곳에 입주한 예술가는 33명에 불과하다.

흥미롭게도 제주와 제주 예술인들은 저지리 문화예술마을의 답보 상태를 해결하는 대안으로 생태문화 환경과 예술의 조화를 내세웠다. 2022년 2월 '저지문화지구 활성화 계획'에 따르면, 곶자왈 지대인 주변 생태환경은 저지문화지구를 구성하는 주요한 요소이다. 이곳에서 이루어지는 활동들이 생태환경과 잘 어우러져 조화를 이루는 것이 중요하다. 저지리는 숲과 덤불, 다른 곳에서 찾아볼 수 없는 다양한 식생들이 한데 어우러진 저지리의 생태적인 환경을 가지고 있다. 이런 저지리 고유의 생태환경과 예술이 만나는 생태문화 프로그램들을 통해 특색 있는 예술마을로 발전시키려는 계획을 세웠다(《서울신문》, 2022.7.19).

저지리 문화예술마을 외에도 제주에는 크고 작은 예술마을이 있다. 저지리처럼 대규모로 조성되진 않았지만, 제주의 유휴공간을 다양한 예술창작 공간으로 조성하는 과정에서 자연스럽게 예술마을이 만들어진 사례가 적지 않다. 조랑말박물관과 예술인창작지원센터가 있는 가시리가 대표적이다. 가시리 역시 매우 좋은 자연

생태적 환경을 보유하고 있다.

　　하례리에 예술인이 많이 사는 것도, 저지리 문화예술마을처럼 이렇다 할 만한 문화기반 시설이 있는 것도 아니다. 하례리에는 마을의 아지트 같은 내창카페와 예술인 적정기술 창작공작소 '꿈꾸는 고물상' 정도가 전부이다. 그 외에 관광 프로그램의 일환으로 마을에서 직접 만든 공연과 마을의 정령을 상징하는 이미지, 작은 마을 축제가 고작인 작고 아늑한 마을이다. 대신 예술과 생태, 예술인과 주민이 일상 안에서 아주 조용하지만 끈끈하게 상생하는 마을이다.

　　하례리에 사는 예술인들은 바쁜 일상을 보낸다. 늘 무언가를 만들고 고치고 변형한다. 모두 마을의 신화와 생태, 공간과 관련된 것들이다. 이곳 예술인들은 이방인이 아니라 그저 마을 주민이다. 조금은 특이한 일상을 보내는 주민 말이다. 그들이 하례리 예술인이고, 상생하는 하례리 예술마을을 유지하는 사람들이다. 하례리는 어떤 매력이 있는 곳일까?

자연 생태적으로
보존 가치가 높은 명소들이 많다

　　　　　　하례리의 생태를 대표하는 곳이 있다면 아마도 하례내창(효돈천)일 것이다. 내창은 하례리 생태환경의 일부이지만, 그 존재감이 워낙 커서 생태마을 하례리를 대표

할 수 있는 곳이다. '내창'은 '내' 또는 '시내'를 뜻하는 제주 토박이 말이다. 이곳은 육지에서는 볼 수 없는 화산섬 특유의 바위로 된 계곡이다. 하지만 내창은 평상시엔 건천이어서 딱히 계곡이라고도 개천이라고도 할 수 없다. 이 두 가지를 합친 제주의 원시적 생태환경을 가장 잘 보여 주는 신비스러운 곳이다.

하례리는 행정구역상 서귀포시와 남원읍의 경계에 있는 중산간 마을로 하례 1, 2리로 나뉜다. 하례리는 한라산 백록담 남쪽 고지대에서 형성된 깊은 계곡 지형과 걸서악을 거쳐 동남쪽으로 흘러 바다로 연결되는 지형으로, 산과 바다가 자연스럽게 연결된 생태·지리적 특성을 가진다. 하례리에는 보존 가치가 높은 명소들이 많다. 걸서악, 효돈천, 우금포, 망장포 등 산과 바다로 이루어진 제주 특유의 생태 명소들을 만날 수 있다.

하례리의 대표적인 생태관광지는 효돈천이다. 마을의 서쪽으로 흐르는 효돈천은 천연자연보호구역으로 한라산 영봉 바로 밑 고지에서 깊은 계곡을 이루고, 수많은 작은 골짜기가 합쳐져 동남쪽으로 흘러 하례 서쪽 경계를 이룬다. 물이 내려오는 중턱에 '돈네코'와 '모리기도'가 용천수를 이룬다. 평소에는 건천이지만 비가 오면 남쪽으로 물이 '웃소', '돗기소' 등을 거쳐 바다에 이른다. 효돈천은 2002년 12월에 우리나라에서 두 번째로 유네스코 생물권 보전지역으로 지정되었다. 효돈천 내창 트레킹은 제주의 오묘한 산악 지형의 정수를 체험할 수 있는 프로그램이다. 내창 트레킹 외에 고살리 숲길 탐방도 유명하다.

하례리는 또한 최적의 일조 조건으로 제주에서 본격적인 귤 농사가 시작된 곳이다. 노지에서 감귤을 비롯하여 한라봉, 천혜향, 황금향, 레드향 등을 많이 재배한다. 바다로 가면 망장포와 우금포에는 미역, 소라, 전복을 캐는 어장이 있다. 해녀가 물질로 채취한 각종 어패류와 소형 어선에서 잡은 갈치, 한치 등도 유명하다. 산에는 양봉업과 임업이 발달해서 하례리는 바다, 산, 밭 어디든 다양한 농수산물을 얻을 수 있는 축복받은 땅이다.

바로 이런 매력 덕분에 예술인들이 하례리에 정착했다. 마을의 생태적 환경이 쉼과 평온을 누리기에 적합했던 것이다. 제주문화예술재단이 '빈집 프로젝트 사업'을 공모했는데, 당시 조건이 리 단위의 시골에서 사업을 하는 것이었다. '꿈꾸는 고물상'의 원년 멤버인 이가영, 이치웅, 유광국, 염정은 작가가 살던 곳에서 가장 가까운 리 단위의 마을이 하례리였다. 공모에 참여하려고 이곳 지형을 자세히 살펴보니, 이곳은 오묘하고 신비로운 생태적 낙원이었다. 하례리의 오래된 건물을 예술 공간으로 바꾸려고 결심한 것도 이 마을의 생태적 매력 때문이었다.

◇

저희가 왔을 때는 하례리 생태자원들이 막 지정되고 보호되기 시작한 때였어요. 그런 정보를 전혀 모른 채로 하례리에 왔는데, 처음 온 그날 이 마을에 푹 빠졌어요. 너무 아름다운 유채꽃밭 앞에 쓰러질 듯 덩그러니 있던 폐가가 지금의 '꿈꾸는 고물상'이 됐어요. 그리고 저희가 3

❶ 남내소는 '효돈천 남쪽의 큰 소'라는 뜻이다. 이곳은 아무리 가물어도 언제나 물이 가득하다.

❷ 개소.

❸ 음려수.

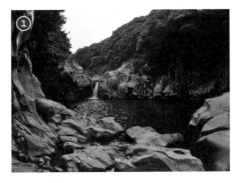

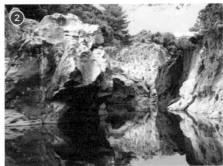

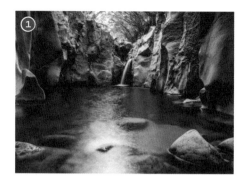

❶ 영천오름과 칡오름 사이 협곡에 있는 예기소는 물웅덩이이다.

❷ 고살리 숲길은 예전에 소나 말을 이동시키거나 목장으로 가기 위해 이용하던 길이다.

❸ 하례리 앞 바다인 망장포에는 미역, 소라, 전복을 채취하는 어장이 있다.

년 전부터 맡고 있는 마을 주민들의 공유공간, 내창카페는 옛날에는 감귤 창고였어요. 이 땅도 마을이 소유하고 있는 공유지입니다.

하례리 주민들은 2014년 생물권보전지역 육성사업으로, 마을 구성원 모두가 행복하고 지속가능한 생태관광지를 만들고자 '하례리생태관광마을협의체'를 만들었다. 협의체가 설립된 이후 마을에 다양한 생태문화 프로그램이 생겼다. 대표적인 프로그램이 '효돈천 오감 터지는 트레킹'이다.

이 프로그램은 3월부터 9월까지 매월 마지막 주 일요일에 2회에 걸쳐 유료로 진행된다. 내창을 잘 아는 마을해설사에게 직접 효돈천의 살아 있는 이야기를 들을 수 있어 인기가 많다. 협의체는 고살리 숲길, 속괴, 물고랑소 등 하례리 생태관광 10경을 선정해서 하례리 전체를 트레킹할 수 있는 특별한 프로그램도 만들었다. 이 외에 감귤점빵 체험, 하례 생태교육 프로그램, 하례내창 힐링하리를 운영하고 있다. 매월 1회 이상 고살리 숲길과 효돈천 생태환경을 지키는 활동도 한다(백금탁, 2021.10.6.).

마을 주민, 행정, 환경전문가 등으로 구성된 협의체의 중심에는 현경진 하례리 생태관광센터 사무국장이 있다. 그는 2015년부터 사무국장을 맡아 사업의 연속성을 위해 햇수로 7년째 협의체의 구심점 역할을 하고 있다. 주민과 사업을 조화롭게 연결해 주는 협의체의 핵심 인물이다.

하례리에 오래 사신 어르신들을 대상으로 하례리의 역사, 자

연, 문화, 지명 등을 채록해 180쪽 분량의 《내창소리》를 발간했다. 현경진 사무국장은 말하자면 하례리의 홍 반장 같은 분이다. 예술인들이 처음 하례리에 왔을 때, 마을 주민들과 잘 어울릴 수 있도록 매개자 역할을 해 주었다. 하례리에서 예술인들과 함께 살고 일하고 노는 일상은 현경진 사무국장에게는 조화롭고 자연스럽게 느껴졌다.

◇

저희 마을은 다른 지역에 비해서 마을 사업에 적극적인 편이에요. 귀촌하는 예술인들에게 먼저 접근해서 빠르게 융화되는 그런 마을이죠. 그러니까 여기 오신 예술인들도 처음에는 '이거 뭐지?' 하며 하례리에 궁금증을 가지고 편하게 접근하는 것 같습니다. 제가 마을 사업을 이끌 때 현지인들과만 하니까 벅찬 게 있었어요.

그런데 다른 예술인들과 같이 작업을 하니 새로운 콘셉트가 막 나오는 거예요. 우리는 고정 틀에 박혀 있는데, 이분들은 자유로우니까 그 틀이 없어진 거죠. 하례리 예술인들이 이제는 마을 주민 같아요. 아무리 뛰어난 예술인들이 왔다고 해도 그 지역 사람들과 어우러지지 않으면, 그분들은 자신들의 세계에 그냥 빠져 있는 거예요. 마을과 융회하지 않으면 오래가지 못합니다. 제가 볼 땐 그게 가장 중요합니다.

하례리의 숨은 이야기를 미적으로 표현하는
두 단어, '정령'과 '별씨'

외지에서 온 예술인들이 함께 살면서 하례리는 더 창의적이고 생동감 있는 마을로 변했다. 조용한 생태마을에 다른 매력적인 문화 프로젝트가 들어오니 마을의 분위기도 바뀌었다. 마을 여기저기에 이야기가 생겨 의미 있는 곳으로 바뀌어 가고, 다채로운 이름이 생겨나고 있다. 그중에서 하례리 생태마을의 숨은 이야기를 미적으로 잘 표현한 두 단어가 '정령'과 '별씨'이다. 이가영 작가에게 그 이야기를 들어 봤다.

하례리를 대표하는 생태 지역은 걸서악이다. '걸세오름'이라고도 한다. 두 봉우리가 마치 걸쇠를 잠그는 것처럼 보여서 붙은 이름이다. 걸서악은 해발 150미터 남짓의 아주 낮은 오름이다. 그런데 그곳에는 자연의 수많은 생명들이 살고 있다.

꿈꾸는 고물상이 하례리로 이사를 왔을 때는 작업실 주변에 달팽이, 개구리, 도롱뇽 등이 꽤 많았다고 한다. 처음에는 놀랐는데 시간이 지나니 어느 순간부터는 그냥 같이 어울려 사는 존재라는 생각이 들었다. 그런데 어느 날 그 많던 생명이 갑자기 사라졌다. 알고 보니 이들이 감귤 잎이랑 열매를 갉아 먹자 주민들이 농약을 쳐서 도망간 것이었다. 마을에 사는 대신 다시 자연의 습지로 돌아간 것이다. '꿈꾸는 고물상'의 예술인들은 하례리의 정령을 초대하는 공연을 만들었다. 공연 내용은 대략 다음과 같다.

하례리의 밤이 길어져 다시는 아침이 오지 않을 것 같은 시간

이 되면, 걸서악의 정령들이 슬며시 나타나 여기저기 흩어져 사는 인간 정령들을 초대한다. 인간 정령은 한 회에 15명만 초대받을 수 있다. 인간의 말을 하면 안 되기 때문에 대사도 전혀 없고 관객도 말이 없다. 배우는 행동과 눈빛으로 모든 걸 표현하는데, 그 배우들은 하례리 마을 사람들이다. 시간이 되면 오름에서 내려온 안내자 정령이 조용히 인사를 건네면서 마을 사람들을 데리고 산으로 올라간다. 칠흑같이 어두운 밤이지만 정령이 인도하는 산길에는 '별씨'를 심어 불을 밝힌다.

관객들은 마스크와 우비로 된 예복을 입은 채로 정령 안내자를 따라 그리 높지 않은 산꼭대기에 오른다. 산꼭대기에는 뚜껑이 없는 반원형의 무대가 사람들을 맞이한다. 그곳에서 우리가 살고 있는 세상을 잠시 내려다보면서 명상을 하다가 정령들의 인도로 한 사람 한 사람 이름을 부여받고 제의가 시작된다. 정령들과 함께하는 축복의 의식 속에서 '아, 나도 정령이었다는 걸 잊고 살았을 뿐, 우리 모두 그런 존재들이지'라는 생각을 하게 된다.

15개의 다른 영혼의 이름은 돌에 그림으로 그려져 있고, 참여자는 그 이름을 부여받고 축복의 예식을 치른다. 축복의 예식이 끝나면 사람들은 다시 마을로 내려온다. 올라갈 때는 별씨 길을 따라 올라가는 데만 집중했다면, 내려올 때는 자연의 소리와 악기의 소리가 어우러진 춤과 노래의 시간으로 이어진다. 이렇게 1시간 조금 넘는 시간 동안 산을 함께 올라갔다 내려오고, 자신에게 주어진 이름에 따라 각기 다른 차를 함께 마시면서 공연이 마무리된다.

내창카페에는 15개의 정령 이름이 그려진 그림과 그 그림에 해당하는 차가 마련되어 있다. 이 정령의 이야기와 퍼포먼스는 10년 전부터 마을 주민들과 함께하고 있다. 마을 주민을 위한 공연을 포함해 다른 이웃 마을과 관광객들에게 오픈해서 공연을 진행했다. 비록 회당 참여하는 인원은 적었지만, 2021년 겨울 시즌 8회 공연이 모두 매진되었다고 한다.

밤에 빛나는 별씨는 산에만 있지 않다. 별씨는 마을 곳곳에 존재한다. 하례리 예술인들은 마을 골목의 돌담 곳곳에 별씨로 상징하는 작은 정령 조각들을 심어 놓았다. 길바닥에는 도마뱀 정령을 쫓아갈 수 있는 도마뱀 모양의 표식이 그려져 있다. 하례리 마을 전체를 정령의 마을로 표현하는 다양한 것들이 여기저기에 배치되어 있다. 눈여겨보지 않으면 그냥 지나칠 수도 있는 별씨들은 마을을 수호하고 마을의 미관을 예쁘게 만들어 주는 정령의 아이콘들이다.

◇

이 공연을 그동안 산에서만 했는데 이제는 마을 안길 투어 콘텐츠로 개발하려고 합니다. 이 2개를 처음에는 따로 하다가 나중에는 합칠 것입니다. 산에서는 밤에 정령들과 함께였다면, 마을에서는 낮에 정령이 찍혀 있는 별씨 길을 따라 움직이는 거죠. 이들이 합쳐지면 아주 재미있는 축제가 될 거예요. 그리고 숨어 있던 정령들이 마을 어디선가 튀어나오면 '하영클럽(하례리 영상클럽)'은 그 장면을 영상으로 찍는 거죠.

◐ 하례리의 밤이 길어져 다시는 아침이 오지 않을 것 같
 은 시간이 되면, 걸서악의 정령들이 슬며시 나타나 여
 기저기 흩어져 사는 인간 정령들을 초대한다.

어느 집에나 있는 빨랫줄에 하얀 이불 홑천만 걸어 스크린을 만들고 찍은 영상을 틀어 줍니다. 그러면 그 집은 영화관이 되죠. 또 어느 집은 평상에 자기네 귤 박스를 내놓고 무인 카페를 운영하고, 또 누군가는 별씨 길을 걸으면서 '귤낭씨'라는 이름을 가진 정령이 해 주는 이야기를 듣는 거예요. 마을에 재능을 가진 분들이 정령 분장을 하고 나와서 버스킹처럼 공연도 합니다. 그렇게 하면 우리 마을만의 재미난 축제가 생길 수 있겠구나 하는 상상을 합니다.

예술은 정령을 깨우고
정령은 예술을 친구로 소환한다

하례리는 그냥 예술마을이 아니다. 정령이 있는 예술마을, 정령이 예술로 표현되고 예술이 정령을 친구 삼는 예술마을이다. 정령은 생물과 무생물 등 만물에 깃들어 있는 혼령을 말한다. 예술은 정령을 감각으로 깨우고, 정령은 예술을 친구로 소환한다. 하례리에 조용히 숨어 있던 정령을 예술이 일깨운다. 정령은 긴 잠에서 깨어나 마을의 감각, 마을의 리듬을 찾는다. 그것은 말하자면 생명의 리토르넬로이다.

생명의 리토르넬로는 죽는 것이 아니라 사는 것이다. 사람이 농약을 뿌리자 마을 카페에서 살던 달팽이와 도롱뇽이 살려고 내창으로 도망갔고, 마을의 정령들도 그들을 따라갔다. 그리고 그곳에서 생명의 소리와 리듬을 발산한다. 자연으로 도망간 친구들, 삶

의 터전을 바꾸어 사는 정령의 친구들, 이제는 서로 얼굴 마주칠 일이 줄어든 그들을 기억하기 위해서 마을 돌담이나 나무 사이사이에 다양한 표식을 해 놓았다.

이 별씨들은 이제 마을의 소소한 시그니처가 되었고, 마을 주민들도 이 프로젝트를 환대했다. '꿈꾸는 고물상'의 예술인들은 마을 골목길에도 정령을 상징하는 동물 그림을 그리고, 그 옆에 QR 코드를 넣었다. QR 코드로 마을 전체를 돌아다닐 수 있는 '신비로운 정령 찾기' 놀이를 탄생시켰다. 그리하여 마을에 생기가 돌고 땅 밑에 가라앉아 있던, 산속에 숨어 있던 정령의 리토르넬로가 생성된다.

하례리는 정령이 충만한 리토르넬로의 리듬이 있는 예술마을이다. 리토르넬로는 '복귀'라는 이탈리아어로 합주와 독주가 되풀이되는 음악 형식 중 하나이다. 리토르넬로의 대표적인 곡으로는

❯ 정령의 마을을 나타내는 다양한 표식들이 여기저기에 있다.

비발디의 〈사계〉가 있다. 여기서 리토르넬로는 음악 용어라기보다는 그 용어가 함의하는 공간과 주체, 자연과 정령, 생태와 존재 사이에서 만들어지는 리듬을 말한다. 하례리에는 다양한 생태적 자원이 생명으로 전환되는 정령의 이미지, 그리고 이 정령의 미적 재현을 표현하는 예술인이 있다. 이곳은 삶의 진동과 리듬을 만들어 내는 생태적인 자연의 주파수를 산포한다.

프랑스 철학자 질 들뢰즈는 자연의 동물들이 자신의 존재를 알리는 다양한 표현을 리토르넬로라고 명명한다. 가령 스케노포이에테스라는 새는 매일 아침 가지에서 딴 나뭇잎을 떨어뜨린 다음 색이 흐린 안쪽을 위로 뒤집어 땅과 대조되게 만들어 자신의 영토를 표시한다(질 들뢰즈, 2001: 598쪽). 스케노포이에테스의 행위는 숲 속의 리토르넬로를 생성한다. 들뢰즈는 리토르넬로가 세 가지 양식을 가진다고 말한다.

◇

첫 번째 양식, 어둠 속에 한 아이가 있다. 무섭기는 하지만 낮은 목소리로 노래를 흥얼거리며 마음을 달래 보려 한다. 아이는 노랫소리에 이끌려 걷다가 서기를 반복한다. 길을 잃고 거리를 헤매고는 있지만 어떻게든 몸을 숨길 곳을 찾거나 막연히 나지막한 노래를 의지 삼아 겨우겨우 앞으로 나아간다. 모름지기 이러한 노래는 안정되고 고요한 중심의 스케치로서 카오스의 한가운데서 안정과 고요함을 가져다 준다. 아이는 노래를 부르는 동시에 어딘가로 도약하거나 걸음걸이를

잰걸음으로 했다가 느린 걸음으로 바꾸거나 할지도 모른다. 하지만 다름 아니라 이 노래 자체가 이미 하나의 도약이다. 노래는 카오스 속에서 날아올라 다시 카오스 한가운데서 질서를 만들기 시작한다.

두 번째 양식, 앞에서와는 반대로 우리는 이번엔 자기 집 안에 있다. 하지만 무엇보다 이 안식처는 미리 존재하지 않는다. 이것을 얻으려면 먼저 부서지기 쉬운 불확실한 중심을 둘러싸고 원을 그린 다음 경계가 분명하게 한정된 공간을 만들어야만 한다. 따라서 온갖 종류의 지표와 부호 등 극히 다양한 성분들이 개입된다. 앞의 경우에서도 마찬가지였다. 그러나 여기서는 하나의 공간을 정돈하기 위해 성분을 동원하는 것이 중요하지 일시적으로 하나의 중심을 한정하기 위해 성분을 동원하는 것이 중요한 것은 아니다. ……속도나 리듬, 화음과 관련된 과실은 결국 파국을 초래할 것이다. 카오스의 힘들을 회복시킴으로써 창조자와 피조물 모두를 파괴시켜 버릴 것이기 때문이다.

세 번째 양식, 그럼 마지막으로 이번엔 원을 반쯤 열었다가 활짝 열어 누군가를 안으로 들어오게 한다. 또는 누군가를 부르거나 혹은 스스로 밖으로 나가거나 뛰어나가 본다. 물론 이전의 카오스의 힘이 밀려 들어올 수 있는 쪽에서는 원을 열어서는 안 되며, 이러한 원 자체에 의해 만들어진 다른 영역에서 열어야 한다. ……그리고 지금 목적으로 하는 미래의 힘과 코스모스적인 힘에 합류하려 한다. 일단 달려들어 한번 시도해 보는 모험을 감행하는 것이다.

_질 들뢰즈(2001), 김재인 역, 《천 개의 고원》, 새물결, 589~591쪽

첫째, 어둠 속에서 두려워하는 한 아이는 자신을 안심시키려고 노래를 부르고, 그러한 행동에서 카오스 가운데 안정된 상태를 설정한다. 둘째, 고양이 한 마리가 집의 모퉁이, 뜰의 나무, 그리고 덤불에 방사하고, 그것으로 자기의 영토임을 주장하는 지역의 경계를 정한다. 셋째, 새는 새벽녘에 즉흥적인 아리아를 부르고 다른 환경과 우주 전체로 자신의 영토를 펼친다. 들뢰즈는 이러한 세 가지 사례에서 리토르넬로의 세 가지 측면을 '안정성의 점', '소유지의 순환', '외부로의 열림'으로 정의한다.

생명의 리토르넬로가 충만한 하례리는 들뢰즈가 정의한 안정성의 점, 소유지의 순환, 외부로의 열림이란 세 가지 의미를 갖는다. 하례리는 카오스적인 자연 생태의 지형을 정령과 별씨라는 상징적 도상으로 표상하며, 이곳을 안정적이고 순환적인 장소로 전환했다. 하례리는 개인 누구의 것도 아닌 공유의 공간을 선호하며 폐쇄적이지 않은 순환의 생태성을 갖는다. 마을은 예술인을 배제하지 않고 그들을 포용하기 위해 외부에 열린 마음을 가지고 있다. 이는 아마도 마을이 생태적 땅과 예술의 만남을 통해 하례리만의 리토르넬로의 리듬을 소중히 여긴 결과일 것이다. 본디 생태적인 마을에서 예술은 무슨 마술을 부렸을까?

'꿈꾸는 고물상'은 그냥 예술마을 하례리의
일상이 되어 버렸다

저희는 '꿈꾸는 고물상'이라는 이름으로 하례리에 왔습니다. 2012년에 저희가 이 마을에 왔으니까 벌써 10년이네요. 이곳에 처음 올 때는 이 마을에서 예술로 뭘 해 볼 수 있겠구나 하는 생각을 전혀 하지 않았어요. 저희는 그냥 서귀포 시내에 모여 살면서 서로 알게 되고 학교를 같이 다닌 사람들끼리, 아니면 그냥 제주에 와서 친해진 예술가들이 함께 모여 외롭지 않게 재미있게 살자는 게 목표였어요. 공동 작업실을 구할 때 제주문화예술재단에서 빈집 프로젝트라는 지원 사업을 했고, 그 덕분에 '꿈꾸는 고물상'을 차리게 되었죠.

이렇게 시작한 '꿈꾸는 고물상'은 그냥 예술마을 하례리의 일상이 되어 버렸다. 예술마을은 행정구역상 어디라고 할 수는 있어도 예술마을이 추구하는 가치는 어떤 장소로 환원할 수 없다. 예술마을은 누구나 꿈꿀 수 있고, 어디서나 만들 수 있는 우리 영혼에 거하는 상상의 공간이다. 그런 점에서 예술마을은 꿈을 꾸는 곳이다. 겉으로 보기에는 무의미한 작업들을 하는 것으로 보이지만, 그 안을 자세히 들여다보면 즐겁고 재미있는 일을 하는 곳이다.

하례리 마을 주민들은 예술인들이 하는 일을 아직도 '자파리'라고 한다. 자파리는 '장난'의 제주 방언인데 쓸데없는 짓, 허튼짓,

생산적이지 않은 일을 말한다. 예술가들이 작업을 하고 있으면 할머니들은 지나가다 "또 잡팔햄시냐?"라고 한마디 보탠다. 그런데 그 말 속에는 예술인을 한심하게 여긴다기보다는 새롭고 신선하게 보는 마음이 담겨 있어 특별하다. 예술가 '잡팔이'는 비록 귤을 생산하지도 못하고, 물고기를 잡지도 못하고, 약초도 캐지 못하지만 뭔가 특별한 허튼짓을 하는 것처럼 보인다.

❶ '꿈꾸는 고물상'에서는 지나칠 때는 잘 모르지만 안을 자세히 들여다보면 즐겁고 재미있는 일을 한다. 〈하례리 내창, 순간에 만나다〉

❷ 아포가토 전시.

❶ 모두를 위한 동화 〈레이니데이〉 걸서악 프로젝트의 한 장면이다.

❷ 하례리에는 하례 청소년동아리 〈하례.나.비.스타 보물클럽〉이 있다.

자파리하는 예술인,
드디어 마을 주민들과 친해지다

마을 주민들은 한동안 예술인들을 그림이나 그리는 자파리하는 애들이지만 예의 바르게 인사는 잘하는 애들로 취급했다. 그러나 몇 년이 지나고 그런 자파리도 나름 쓸데가 있다는 것을 알게 되자 관심을 갖기 시작했다. 예술인들은 하례리의 자연을 소재로 아이들과 예술로 놀고, 작은 축제를 열어

주민들을 초대하면서 마을 주민들에게 조금씩 인정을 받았다.

예술인들과 친해지자 마을에 재미있는 일이 생겨나기 시작했다. 남원읍민 전체가 참여하는 퍼레이드에서 하례리는 정령의 가면과 의상을 입고 참가해 단합상을 차지했다. 마을 어르신들은 라인 댄스를 배우고, 주민들은 '하영클럽'을 만들어 어르신들의 라인 댄스 연습 장면을 다큐멘터리로 제작했다. 75세 이상 어르신들을 위한 뮤직비디오도 '하영클럽'에서 찍었다. 마을의 생업 안에서 예술이 소박하게 스며들었다.

제주에는 예술인들이 많이 산다. 그러나 마을 주민들과 오랫동안 잘 어울리면서 한 주민으로 사는 곳은 많지 않다. 하례리에 사는 예술인들은 평범한 마을 주민이면서 동시에 특별한 마을 주민이다. 그들은 어떤 점에서 하례리 마을로 이사 온 창조적 정령, 혹은 마을을 반짝이게 하는 별씨 같은 존재들이다. 평소에는 잘 안 보이지만, 특별한 날이나 시간이 되면 밝고 환하게 나타나는 정령과 별씨 같은 예술인은 이미 생태마을 하례리의 주민이 되었다.

참고문헌

단행본

- E. P. 톰슨(2000), 나종일 외 역, 《영국 노동계급의 형성》, 창작과비평사
- M. Bakhtin(1984), "Problems of Dostoevsky's Poetics", University of Minnesota Press, 122-3쪽
- Matthew Arnold(1865), "The Function of Criticism at the Present Time", Oxford University Press
- Raymond Williams(1976), "Keywords A vocabulary of culture and society", Oxford University Press
- Ruth Glass(1964), "London: aspects of change", MacGibbon & Kee
- 강릉단오제위원회(2020), 《수릿날 강릉》, 15호
- 강릉단오제위원회(2021), 《강릉단오제를 찾아 떠나는 여행》
- 강릉단오제위원회(2021), 《나는야 강릉단오제 지킴이》
- 강상윤(2022), 기획전시 〈강릉마을아카이브, 명주동〉 80년생 최명주, 강릉문화재단
- 강준수(2020), 〈지역의 자발적 시민예술 공동체의 역할을 통한 생활예술 활성화 방안 고찰〉, 관광연구저널 제34권, 5-25쪽
- 국경희 외(2021), 《담양 아카이빙 스케치북》, 가현정북스, 151쪽
- 김길자(2019), 〈나는 항상 열일곱 살 소녀로 살고 있다〉, 《부끄러버서 할 말도 없는데-깡깡이 어르신들의 인생 여행기》, 깡깡이예술마을사업단, 호밀밭, 61쪽
- 김영미(2018), 〈구술사와 연극, '마을'에서 만나다〉, 구술사연구 9권, 9-50쪽

– 김영희(2009), 《안성남사당풍물놀이 구술채록자료집》, 작품오늘, 226쪽, 264-7쪽, 282쪽

– 김욱동(1988), 《대화적 상상력》, 문학과지성사, 241쪽

– 김자경, 최현(2020), 〈공동자원을 활용한 농촌 마을만들기〉, 지역사회연구 제28권, 58-80쪽

– 김정헌(2012), 《김정헌, 예술가가 사는 마을을 가다》, 검둥소

– 김종숙(2021), 《강릉단오제를 찾아 떠나는 여행》, 강릉단오제 위원회, 11쪽

– 김주원(2003), 〈지방자치단체 정체성 확립 방안-원주생명문화도시〉, 209-35쪽

– 김진성(2021), 《소쇄원-원형을 찾아서》, 전남대학교 출판문화원, 15쪽, 21쪽

– 김한영(2015), 《남사당전통과 바우덕이 담론》, 민속원, 387쪽

– 깡깡이 예술마을 사업단(2018), 《깡깡이 예술마을 가이드북》, 14쪽, 60쪽

– 남기범(2021), 〈유네스코 창의도시 네트워크(UCCN)의 의제분석과 도시의 문화정책방향〉, 문화콘텐츠연구 제21호, 7-39쪽

– 대한국토·도시계획학회 편저(2016), 《도시재생》, 보성각, 17쪽

– 데이비드 볼리어(2015), 배수연 역, 《공유인으로 사고하라》, 갈무리

– 도시재생사업단(2012), 《새로운 도시재생의 구상》, 한울

– 디어 교하 마을기자단(2019), 《우리 동네 아는 사람》, 머리말, 마을발전소

– 레이먼드 윌리엄스(2021), 성은애 역, 《기나긴 혁명》, 문학동네, 35쪽

– 레이먼드 윌리엄스(1988), 나영균 역, 《문화와 사회: 1780-1950》, 이화여자대학교출판부

– 문찬기(2020), 〈이제는 먼 길 가신 스승, 양순용 상쇠에 대한 나의 몇 가지 생각: 2000년 8월 어느 날〉, 《협화의 세상을 꿈꾸는 필봉굿의 대화》, 북코리아, 292쪽

– 문화체육부(1996), 《한국의 지역축제》, 문화체육부, 49쪽

– 미하일 바흐친(1998), 전승희 역, 《장편소설과 민중언어》, 창작과비평사, 25쪽, 48쪽

– 박송엽(2019), 〈고단한 삶이 노래가 되다〉, 《부끄러버서 할 말도 없는데-깡깡이 어르신들의 인생 여행기》, 깡깡이예술마을사업단, 호밀밭, 146-9쪽

– 백선혜, 라도삼 외(2008), 〈예술을 통한 지역만들기 방안 연구〉, 정책연구보고서, 1-168쪽

– 사토사오코(2017), 〈오태석 연극의 마을 공동체 연구〉, 추계학술대회 발표자료집, 201-215쪽

– 선영현(2021), 〈팬데믹 시대의 문화예술축제 대안 연구〉, 유럽문화예술학논집, 153-171쪽

– 성낙경(2020), 〈공탁이 있어 다행이야!〉, 공유성북원탁회의, 《문화와 예술, 마을을 만나다》, 민들레, 188쪽

– 손대현, 장희정(2012), 《슬로시티에 취하다》, 조선앤북

– 송교성(2018), 〈깡깡이예술마을과 문화적 도시재생〉, 로컬리티 인문학 제19호, 461-479쪽

– 송현우(2020), 《문화와 예술, 마을을 만나다》, 민들레, 머리말, 175-6쪽

– 신유미(2020), 《고을 담양》, 로프레스, 8쪽

- 심우성(1994),《남사당패연구》, 동문선
- 안치운(2003), 〈마을축제에 대하여〉, 황해문화 제38호, 382-5쪽
- 안태호(2010), 〈미술, 마을을 꿈꾸다〉,《시민과세계》제18호, 165-176쪽
- 양옥경(2020), 〈다시, 굿이란 무엇인가 생각한다: 영원한 필봉굿 창부, 동조아저 씨를 추억하며〉,《협화의 세상을 꿈꾸는 필봉굿의 대화》, 북코리아, 303-305쪽
- 양진성(2020), 〈필봉마을사회에서의 풍물굿의 기능과 의미〉,《협화의 세상을 꿈꾸는 필봉굿의 대화》, 북코리아, 262쪽
- 양진성, 양옥경, 전지영(2016),《임실 필봉농악》, 민속원, 11쪽, 23쪽, 203-261 쪽, 267-9쪽
- 오마이뉴스 특별 취재팀(2013),《마을의 귀환》, 오마이북
- 온영태(2012), 〈서론: 새로운 도시재생의 구상〉,《새로운 도시재생의 구상》, 도시재생사업단 엮음, 한울, 10쪽
- 요한 호이징가(2018), 이종인 역,《호모 루덴스》, 연암서가
- 유사원(2022), 〈문화정책의 관점에서 본 동시대 음악도시 형성에 대한 고찰〉, 한국예술연구 38호, 272-3쪽
- 유영봉(2020), 〈그곳엔 시끄러운 도서관이 있다-천장산 우화극장〉,《문화와 예술, 마을을 만나다》, 민들레, 102-3쪽
- 유창복(2018), 〈공감과 소통, 예술로 마을한다〉, 도시문제 53권 599호, 12-3쪽
- 이경욱(2018), 〈마을만들기를 위한 내러티브접근 연구〉, 한국지역사회복지학 제66집, 1-26쪽

‒ 이경화 엮음(2019), 《강릉단오제 백과사전》, 강원미디어콘텐츠협동조합, 277쪽

‒ 이동연(2010), 《전통예술의 미래》, 채륜

‒ 이상(2016), 《세계 예술마을은 무엇으로 사는가》, 가갸날

‒ 이서후(2020), 《통영》, 21세기북스, 124쪽

‒ 이섭(2014), 〈마을에 들어와 주민의 마음을 연 "문화공간 양"〉, 공공정책 Vol.108, 104-107쪽

‒ 이섭(2016), 〈예술로 마을의 문제를 풀어내는 것이 '마을 가꾸기'〉, 공공정책 Vol.126, 106-9쪽

‒ 이섭(2017), 〈시골 마을이 어떻게 문화예술 마을로 탈바꿈할 수 있는가〉, 공공정책 Vol.139, 106-9쪽

‒ 이섭(2019), 〈예술가를 초대하는 마을전시 그리고 마을미술관〉, 공공정책 Vol.166, 108-111쪽

‒ 이섭(2020), 〈마을은 지도 위에 온전하게 모습을 드러내지 않는다〉, 공공정책 Vol.171, 108-111쪽

‒ 이영범(2012), 〈지속 가능한 근린재생 형 도시재생 사업의 운영 방식〉, 《새로운 노시재생의 구상》, 도시재생사업단 엮음, 한울, 233 4쪽

‒ 이원재(2018), 〈공유성북원탁회의, 동료를 찾아 떠나는 혹은 초대하는 여행〉, 《성북친구들-거너번스의 기술記述》, 성북문화재단, 공유성북원탁회의 지음, 성북문화재단, 19쪽

‒ 이원재(2020), 〈마을에서 시민으로 살아가기〉, 공유성북원탁회의, 《문화와 예술, 마을을 만나다》, 민들레, 23쪽, 27쪽

– 이의신(2014), 〈윤이상의 음악세계로 살펴본 통영국제음악제의 발전방향〉, 한국콘텐츠학회논문지 제14권, 602-10쪽

– 이태희(2021), 〈도시재생사업 7년, 도시는 왜 활성화되고 있지 않나?〉, 《Urban Planners》 1월호, 26-35쪽

– 임경수(2015), 〈마을 만들기와 사회적 경제〉, 환경논총 제55권, 26-34쪽

– 임실필봉농악보존회(2015), 《춤추는 상쇠》, 임실필봉농악보존회

– 임은영(2009), 〈유토피아적 공간 형성의 관점에서 본 헤이리 문화예술마을의 변화〉, 대한지리학회 학술대회논문집, 171-181쪽

– 임재해(2020), 〈풍물굿의 전통과 현대 생활세계의 만남 구상〉, 《협화의 세상을 꿈꾸는 필봉굿의 대화》, 북코리아, 11쪽

– 전지영(2020), 〈예술의 생태주의적 과제와 필봉굿〉, 《협화의 세상을 꿈꾸는 필봉굿의 대화》, 북코리아, 132쪽

– 정기황(2020), 〈도시, 함께 만들어 가는 놀이터〉, 공유성북원탁회의, 《문화와 예술, 마을을 만나다》, 212쪽

– 정재훈(2000), 《소쇄원》, 대원사, 8쪽, 103쪽, 108쪽

– 제프리 식스(2021), 《지리, 기술, 제도》, 21세기북스

– 조나단 도슨(2011), 이소영 역, 《지금 다시 생태마을을 읽는다》, 그물코

– 조성백(2019), 〈공공예술을 활용한 마을만들기 방안 연구〉, 부산대학교 석사학위논문

– 조창래(2019), 〈조선소 제관 일을 하는 사람은 만능 재주꾼〉, 《부끄러버서 할 말도 없는데-깡깡이 어르신들의 인생 여행기》, 깡깡이예술마을사업단, 호밀밭,

242-3쪽

_ 조학제(2009), 〈택지개발지역 연결녹지의 적정기능에 따른 식재방안 연구〉, 아주대학교 산업대학원 석사논문, 23쪽

_ 지그문트 프로이트(1992), 박찬부 역, 《쾌락의 원칙을 넘어서》, 열린책들

_ 질 들뢰즈(2001), 김재인 역, 《천개의 고원》, 새물결, 589-591쪽

_ 차창섭(2013), 《자연과 역사가 빚은 땅》, 역사공간, 298쪽

_ 최우람, 원현성(2016), 〈공·폐가를 활용한 예술마을 대상지 선정방법〉, KIEAE Journal Vol.16, 81-6쪽

_ 최진석(2017), 《민중과 그로테스크의 문화정치학》, 그린비, 105쪽

_ 편집부(2022), 〈숫자로 보는 《디어 교하》 5년〉, 《디어 교하》 15호, 7월 여름, 4-9쪽

_ 황혜란(2015), 〈예술 텃밭에서, 저항하다〉, 《문화/과학》 84호, 216쪽

_ 황호택, 이광표(2022), 《대나무숲 담양을 거닐다》, 컬처룩, 281쪽, 308쪽

신문기사

_ 《국민일보》, 〈매향리 美공군 사격장 폐쇄…"그 옛날 모래밭 되찾아 기뻐"〉, 2005년 8월 12일자 기사 참고

_ 《서울신문》, 〈예향의 도시 강릉, 아름답고 쾌적하고 재미있는 문화도시로〉, 2021년 7월 21일자 기사 참고

_ 《서울신문》, 〈제주의 '뉴저지'로 비상을 꿈꾸는 저지문화예술인마을〉, 2022년 7

월 19일자 기사 참고

‒ 《시사인》, 〈교하에 가면 이상한 사람들이 있다〉, 2020년 8월 12일자 기사 참고

‒ 《아주경제》, 〈느려서 행복하다…삼지내 돌담과 고택의 향기〉, 2021년 11월 15일자 기사 참고

‒ 《연합뉴스》, 〈"어린이에 의한, 어린이를 위한" 극단 민들레〉, 2019년 9월 28일자 기사 참고

‒ 《연합뉴스》, 〈문화유산, 선비의 꿈 담은 '정원문화의 진수' 소쇄원〉, 2015년 10월 7일자 기사 참고

‒ 《연합뉴스》, 〈인구 4만 명에 카페가 무려 213곳 전남 담양군 '관광 파워'〉, 2021년 10월 13일자 기사 참고

‒ 《중부일보》, 〈책수다 떨다 책방을 열다… 파주 '쩜오책방'〉, 2022년 2월 27일자 기사 참고

‒ 백금탁, 〈지속가능한 생태마을 지킴이 역할 '한 길'_현경진 하례리생태관광마을협의체 사무국장〉, 서귀포시정뉴스 서귀포사람마씸, 2021년 10월 6일자 기사 참고

‒ 이규승, 〈음식 맛 좋기로 유명한 문학 레지던시〉, 《오마이뉴스》, 2022년 11월 28일자 기사 참고

‒ 자야, 〈[지리산활동백과] #22 "졸업하면 같이 살자", 그 말에 땅 2만평 사서 마을 만들다.《오마이뉴스》, 2022년 5월 30일자 기사

‒ 홍원희, 〈바우덕이는 누구인가?〉, 《시사 안성》, 2018년 10월 2일자 기사 참고

우리말글문화
총서 05

일상과 예술이 하나
예술마을의 탄생

초판 1쇄 2023년 2월 28일
초판 2쇄 2023년 6월 15일

지은이 이동연·유사원
펴낸이 정은영
편집 한미경, 박지혜, 양승순
디자인 마인드윙+[★]규

펴낸곳 마리북스
출판등록 제2019-000292호
주소 (04037) 서울시 마포구 양화로 59 화승리버스텔 503호
전화 02)336-0729, 0730 **팩스** 070)7610-2870
홈페이지 www.maribooks.com
Email mari@maribooks.com
인쇄 (주)신우인쇄

ISBN 979-11-89943-99-8 04600
 979-11-89943-94-3 04080 (set)